글짜
씨
24

KB082077

새로·

계절

세계
로서
출판

한국타이포그라피학회 《학술대회 25》
× 플랫폼 P 국제 교류 프로그램

새로운 계절: 세계관으로서의 출판

일자
2023.6.17. – 20.

장소
플랫폼 P 2층

공동 주최
(사)한국타이포그라피학회,
플랫폼 P(마포출판문화진흥센터)

주관
(사)한국타이포그라피학회

진행
김린, 김형재

코디네이터
김수은

운영
서정임, 김소연, 이도원

운영 지원
박고은, 구경원, 김민경, 인잘리 모,
김단비, 임주연

행사 아이덴티티 디자인
김성구

웹사이트 디자인
굿퀘스천

홍보
정사록

번역
박희원, 김수은

협업
굿퀘스천, 릴레이

사진
더니스튜디오

강연

일자
2023.6.17.

연사
민디 서, 폴 술러리스, 앤시아 블랙,
로빈 쿡, 니나 파임

글짜씨 24호 티저 비디오 연사
엘리자베스 레즈닉

모더레이터
김린, 김형재

순차 통역
권세라

협찬
whatreallymatters, 달차,
비주얼인사이트

워크숍

일자
2023.6.19. – 20.

워크숍 기획 및 진행
김헵시바, 배성우, 이경민,
비어트릭스 팡, 굿퀘스천(신선아, 우유니),
가타미 요, 이재영

순차 통역
권세라, 김우영

인사말

『글짜씨』가 '새로운 계절'의 첫 장을 넘긴다. 이번 호 『새로운 계절: 세계관으로서의 출판』은 성별, 인종, 세대에 따른 차별과 불평등을 바로잡고 극복하는 타이포그래피와 출판 연구와 실천을 소개한다. 이러한 주제로 열린 학술 대회는 우리 학회와 마포출판문화진흥센터 플랫폼 P가 공동 개최했다. 타이포그래피 연구와 출판문화 진흥에 힘쓰는 두 기관의 뜻깊은 협업을 통해 타이포그래피와 출판의 사회적 역할을 확장하려 했다는 점에서 의미 있는 행사였다.

　　학회의 근간을 이루는 타이포그래피 연구의 범위는 미시적인 문자 형태, 구조, 양식뿐 아니라 문자가 실어 나르는 정보와 지식의 생산과 확산에도 닿아 있다. 이 지점에서 타이포그래피와 출판은 사회적 역할과 역사를 공유한다. 근세 출판은 사회 변화를 이끄는 데 중요한 역할을 수행했고 인쇄술은 종교, 과학, 교육 혁명의 기폭제가 되었다. 출판을 통해 더 폭넓은 대중에게 가닿은 다양한 문학작품은 인간 언어의 아름다움에 대한 의식을 고취함은 물론, 사회적 불평등부터 기후 위기까지 우리의 실존을 위협하는 문제를 경고하고 더 나은 사회에 대한 전망을 제시했다. 이 과정에서 타이포그래피는 때로는 중대한 정보를 투명하고 묵묵하게 실어 나르는 매개체로서, 때로는 독자의 감각과 지성을 직접 자극하는 목소리로서 제 몫을 해냈다.

　　이러한 전통의 연장선에서 '새로운 계절'은 온라인 페미니즘 활동과 미국의 퀴어 문화 그리고 한국의 퀴어 연속 간행물을 보존하고 기록하는 대안적 방법을 제안할 뿐 아니라 여성 업적을 기록함으로써 캐넌의 확장을 모색하거나 페미니즘과 구술 기록의 관계를 설명하는 등 새로운 주체가 쓰는 새로운 역사를 전망한다. 학술 대회 기간에 진행한 워크숍에서는 범주화를 넘어서는 이모지를 만들었고 외로움을 극복하는 출판, 연대를 다지는 출판, 소외된 생각을 나누는 출판을 제안했는데 그 모든 과정을 기록하기도 했다. '새로운 계절'이 우리의 편견을 허물고 우리의 인식을 더 넓은 지평을 향해 개방시킴으로써 다양성과 포용성이 보장되는 사회를 만들어나가는 데 조금이나마 보탬이 되기를 바란다.

이에 덧붙여, 한국타이포그라피학회가 지난 2012년에 편찬한
『타이포그래피 사전』(안그라픽스)을 시의성 있게 다듬는 일을 작년부터
시행해 이제 마무리 단계에 접어들었음을 알린다.『타이포그래피
사전』은 타이포그래피 연구자, 디자이너, 교육자가 대거 참여해 집필한
타이포그래피 관련 용어 사전이다. 초판 출간 후 10년이 흐른 2022년,
한국타이포그라피학회 용어사전특별위원회는 이 사전의 증보판 출간을
목표로 사전 편집을 시작했다. 사전 내용을 온라인화하고 일부 표제어를
첨삭하며 관련 기술과 매체의 변화에 따라 일부 정의를 업데이트하는 한편,
특정 가치관에 편중되거나 시대착오적 편견에 근거한 내용을 바로잡았다.
새로운 계절을 반영하는 새 사전에도 관심 가져주시기를 바란다.

최슬기
한국타이포그라피학회 회장

여는 글

2023년 6월 17일부터 20일까지 한국타이포그라피학회와 플랫폼 P(마포출판문화진흥센터)는 '새로운 계절: 세계관으로서의 출판'을 주제로 국제 교류 콘퍼런스를 공동 주최했다. 타이포그래피와 디자인 교육을 고민하는 우리 학회와 소규모 출판 지원을 고민하는 센터가 만나 교육과 출판, 디자인과 젠더를 둘러싼 새로운 계절을 제안한 행사다. 출판 과정에서 디자이너와 기획자가 지닌 세계관이 독자에게 열어주는 새로운 안목, 책 한 권을 만들고 더함으로써 책의 세계에 불어넣을 새로운 흐름, 출판 프로젝트가 디자인 교육 현장에 던지는 새로운 대답들을 중심으로 6월 17일 토요일 온, 오프라인 하이브리드 강연과 6월 19일 월요일과 20일 화요일에 오프라인 워크숍을 진행했다. 이번 『글짜씨』 24호인 『새로운 계절: 세계관으로서의 출판』은 학술 대회 기록 원고들과 더불어 같은 주제를 둘러싼 기획 원고들로 구성했다.

　　　　문학적 용어로서 '세계관'이라는 단어는 근 2–3년 사이에 일상 속에서 널리 사용하는 말이 되었다. C. S. 루이스의 나니아 '세계관'같이 요정과 반인반수 종족과 말하는 동물 들이 사는, 세계의 끝 어딘가를 상상할 때나 쓰였던 단어가 말이다. 신이 세상을 창조했듯 톨킨은 나니아 왕국을 창조했다. 세계관을 세우고 세계를 창조하는 일은 여간해서는 일어나는 일이 아니었다. 그리고 그 일은 문학의 오래된 출구였던 '책'의 세계에서만 일어나는 특별한 일이기도 했다. 1,000년이 넘도록 이야기의 출구가 '책'뿐이던 시절이 가고 오늘, 어린이들이 보는 유튜브 채널에서도 채널 운영자가 자신의 본캐와 부캐가 구축한 '세계관'의 차이에 관해 이야기한다. K팝 아이돌, 메타버스 아바타, 인스타그램 인플루언서도 페르소나별 '세계관'을 이야기한다. 작은 신들이 많아졌고 그 신들은 각각의 '세계관'을 여러 플랫폼과 매체에서 선보인다. 사람들은 그 세계관에 웃고 울고 '팔로우'하고 '좋아요'를 누르고 지지하고 구매하고 인증하고 연대를 확인한다. 이런 식으로 확인하는 공감은 반경이 좁을수록 온도가 뜨겁다. 알고리즘은 우리와 같은 것에 웃고 울고 따르고 '좋아요'를 누르고 지지하고 구매하고 인증하는 사람들을 모아서 우리 앞에 보여준다. 과학철학자 장대익

교수는 이와 같은 공감의 속성을 공감의 구심력과 원심력 개념으로 설명한다. 좁은 반경의 뜨거운 공감. 그 강렬한 구심력에 길들여지고 안온함을 느낄수록 배제와 혐오는 손쉬운 선택이 된다. 2016년 이후 한국 사회는, 그리고 문화 예술계는 페미니즘과 젠더 이슈에 눈뜨며 공감의 구심력을 경험한 바 있다. 하지만 강렬한 구심력이 낳은 배제와 혐오로 페미니즘과 젠더라는 단어는 다시 한번 '피곤한' 단어가 되었다. 이제는 서로에게서 더 많은 공통점을 발견하며 공감의 온도를 확인하는 것을 넘어 공감의 원심력을 향해 나아갈 때다. 우리의 공감의 반경을 넓혀줄 더 이상하고(queer) 더 다르고 더 넓은 스펙트럼을 지닌 새로운 계절을 제안한다.

『글짜씨』24호에 참여한 강연, 워크숍 연사들과 기획 원고 필자들은 시각 커뮤니케이션 디자인과 출판 실천과 관련해 페미니즘, 퀴어, 불평등과 혐오, 배제와 불균형에 대해 자신이 수행한, 즉 당사자성을 내재한 진솔한 고민을 나눈다. 시각 디자인은 세계와 독자의, 세계와 소비자의 시각적 커뮤니케이션 역할을 한다. 그렇기에 디자인이 공감의 반경을 넓히고자 할 때 세계관에 대해 질문하는 것은 자연스럽다. 성별, 인종, 대륙, 세대, 성 정체성, 언어, 계급의 교차적인 경험은 디자인 교육 현장에서 안전한 커뮤니케이션이 이뤄질 수 있는 교실 공동체란 무엇인지 질문하게 한다. 공감의 원심력이 강하게 요청될 때, 세계 주변부의 목소리를 담아내고자 할 때 우리는 이야기의 오랜 출구인 '책'으로 돌아가게 되는 듯하다. 책은 우리에게 알고리즘을 강요하지 않으니까. 우리는 좀 더 느린 속도로, 다정한 온도로, 더 멀리, 더 넓게 세계관으로서의 출판을 통해 새로운 계절에 당도할 수 있을 것이다. 『글짜씨』24호가 여러분에게 새로운 계절의 인사이트로써 자유와 해방의 세계관을 선사하기를 기대한다.

김린, 김형재
한국타이포그라피학회 출판이사

강연

도판 1. 『사이버페미니즘 인덱스』(인벤토리프레스, 2023) 표지, 문서화 작업: 인벤토리프레스.
Image 1. *Cyberfeminism Index*, cover, 2023, published by Inventory Press. Documentation by Inventory Press.

수행적 읽기: 사이버페미니즘 인덱스

책 『사이버페미니즘 인덱스』는 지난 30년 동안의 온라인 행동주의와 넷 아트에 관한 자료집이자 주석 달린 연대기이자 기록으로, 인덱스들의 인덱스 형식으로 구성되었다. 도판1

사이버페미니즘이란 대체 무엇인가? 사이버페미니즘에 대한 서로 다른 여러 가지 정의가 있지만 나는 단어를 하나씩 분리하며 설명해 보고 싶다. 접두어 '사이버'는 1940년대 노버트 위너의 사이버네틱스(cybernetics)에서 비롯되었다. 그리고 1980년대에 작가 윌리엄 깁슨이 과학소설 『뉴로맨서』에서 "사이버스페이스"라는 단어를 만들어 사용했다. 이 소설은 여러 이유로 꽤 중요했는데, 특히 오늘날 회자되는 감각적 네트워크 컴퓨팅(sensory networked computing)을 예측한 작품이었기 때문이다. 그러나 본질적으로 깁슨의 사이버스페이스는 많은 부분 여성로봇(fembots)과 사이버 애인(babes) 그리고 남성의 시선을 묘사한 것 들로 특징지어졌다. 이후 1991년 호주의 예술 컬렉티브 VNS 매트릭스(Australian Art Collective VNS Matrix)와 영국의 문화 이론가 세이디 플랜트가 '사이버'를 '페미니즘'에 붙여 사용하기 시작했는데, 이는 약간의 역설이자 도발적 시도였다. 여성과 소외된 집단이 사이버스페이스가 무엇인지 대체 어떻게 상상할 수 있단 말인가?

이 스티커 도판2 는 1990년대 사이버페미니스트 단체인 올드 보이즈 네트워크(Old Boys Network)의 웹사이트를 통해 접속할 수 있는 헬레네 폰

What **IS** cyberfeminism?

도판 2. '사이버페미니즘이란 대체 무엇인가?' 스티커, 올드 보이즈 네트워크, 1997년, https://obn.org/obn/obn_pro/cfundef/index.html

Image 2. Old Boys Network, "What is cyberfeminism?", 1997, https://obn.org/obn/obn_pro/cfundef/index.html.

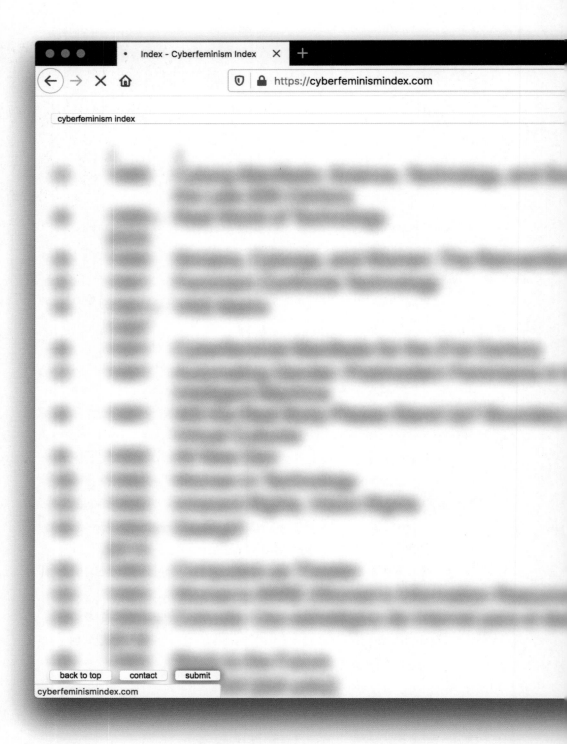

도판 3. 『사이버페미니즘 인덱스』
웹사이트 로딩 페이지, https://
cyberfeminismindex.com/

Image 3. *Cyberfeminism Index*
website loading page, https://
cyberfeminismindex.com/

도판 4. 『사이버페미니즘 인덱스』 254 – 255쪽.
Image 4. *Cyberfeminism Index*, pp. 254 – 255.

visual culture and aesthetic that is thriving and complex.

Tabita Rezaire, *Afro Cyber Resistance*, 2014. https://tabitarezaire.com/offering.html

386

Afrofuturist Affair

Rasheedah Phillips, https://www.afrofuturist affair.com/: referred by Salome Asega

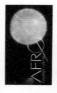

Rasheedah Phillips, *Afro Cyber Resistance*, 2014. Screenshot, retrieved 2020 by Firefox v76.0.1 on Mac OS 10.13.3. https://www.afro futuristaffair.com/

Many of us were Afrofuturists long before it had a name. The umbrella term for the Black presence in sci-fi, technology, magic, and fantasy is a fairly modern creation, coined in 1994 by a culture critic named Mark Dery. Although we apply this term retrospectively to encompass speculative fiction, film, art, and music created by, or inclusive of, people of color, the concepts and phenomenon fueling Afrofuturism have been around for as long as there have been people to observe it and communicate it. Whether you call it mythology, ghost stories, cosmology, parable, folktale, sci-fi, religious tale, or fantasy, people of color have always contemplated their origins in the same breath that they

254

anticipated the fate of humankind. We continue to do so, until the day that time leaves us all behind. These are our stories.

387

Art+Feminism

Siân Evans, Jacqueline Mabey, Michael Mandiberg, and Laurel Ptak, https://artand feminism.org/: submitted by Jacqueline Mabey

Wikipedia's gender trouble is well documented. In a 2011 survey, the Wikimedia Foundation found that less than 10 percent of its contributors identify as female. Further, data analysis tools and computational linguistics studies have concluded that Wikipedia has fewer and less extensive articles on women; [...] those same tools have shown gender biases in biographical articles.

This is a problem.

When cis and trans women, non-binary people, Black, Indigenous, and people of color communities are not represented in the writing and editing on the tenth-most-visited site in the world, information about people like us gets misconstrued and misrepresented. The stories get mistold. We lose out on real history. That's why we're here to change it. Since 2014, over 18,000 people at more than 1,260 events around the world have participated in our edit-a-thons, resulting in the creation and improvement of more than 84,000 articles on Wikipedia and its sister projects.

388

Artificial Intelligence in the Age of Sexual Reproduction: Sketches for Xenofeminism
Olivia Lucca Fraser, Glass Bead, September

2014

...2014, http://www.glass-bead.org/audio-insert/olivia-lucca-fraser/?lang=enview

notion of artificial general intelligence has ...en an almost mythic significance in ac...antionist discourse, both left and right. I will ...to analyze and plot this notion's political co-...ordinates, in a space that has, with somewhat ...present and sometimes conflicting ends, been ...mapped out by cyberfeminist research (by Ali...en Kam ... and Sarah Kember, for instance). ...he idea that artificial intelligence seems to ...crystalize, for many accelerationists, is some...thing like an "emancipation of intelligence," as ...Nick Land once put it. The forking of acceler...ationism into the left and right spectra can be ...seen into the two different ways of articulating this idea ...and forging it into a programme: whether in the ...form of a neoreactionary demand for private exit ...(AGI as a line of flight), or the form of a cyberso-...cialist push towards the rational social cognition ...(AGI as Geist).

389

Blackgirl.tech

...ula Oleola and Rebecca Francis, https://www.blackgirl.tech/ (Wayback)

blackgirl.tech started in 2014 as an organiza-tion that aimed to provide a safe space for Black girls and women in the tech industry and those coming into the tech industry. [...] Since then, it has grown into a social enterprise that not only provides a safe space for Black women, but aims to make tech a safer space for Black women and girls. [...] The goal of blackgirl.tech is to make everyone a coder but to introduce ...to those who may have never been ex-...sed and to create an environment that fosters ...ching, learning and growth.

255

Coded Territories: Tracing Indigenous Pathways in New Media Art

390

Steven Loft and Kerry Swanson, eds. (Calgary: University of Calgary Press, 2014); excerpt from Steven Loft, "Media-cosmology," in Loft and Swanson, *Coded Territories*, p. 178

For indigenous people, interconnectedness is a key principle underpinning our cosmological understanding of life. The episodic nature of the World Wide Web and of cyberspace [...] is clearly at odds with a Western, linear-focussed narrative trajectory. [...] For Aboriginal people, circularity of thinking and concepts of time/space and continuity are intrinsic to the way we see the world and behave toward it. [...] It speaks to a horizontality of thinking that eschews hierarchy [...] A networked indigenous exceptionalism, then, would incorporate this multiplicity of voices and philosophies as well as artistic practices into an expanded and expanding information structure. We have always "mapped" our environments. [...] From the routes that crisscross the vast expanses of Turtle Island, to our stories, rituals, and ceremonies, to our various sign technologies, these conceptual maps have provided a direct link between the past, present, and future.

391

Codetalkers Recounting Signals of Survival

2014

Contributors include Steven Loft, Archer Pechawis, Jackson 2bears, Jason Edward Lewis, Steven Foster, Candice Hopkins, and Cheryl L'Hirondelle.

올덴부르크의 사이버페미니즘 여론 연구에 관한 웹페이지에서 가져왔다. 이 스티커는 90년대 후반에 만들어져 당시 사람들에게 꽤 큰 혼란을 가져다주기도 했다. 결과적으로 올드 보이즈 네트워크는 사이버페미니즘을 명확히 정의하지 않음으로써 그것이 좀 더 포괄적이고 쉽게 적용될 수 있도록 한다.

이 책은 소프트카피로 발행되었던 cyberfeminismindex.com이 편집된 하드카피다. 2020년에 처음 등장한 이 웹사이트는 앤절린 마이츨러(Angeline Meitzler)와 함께 제작했고 재닌 로즌과 찰스 프로스코스키의 지원을 받았다. 이 웹사이트는 책의 살아 있는 보충 자료 역할을 한다. 오픈 액세스이자 오픈소스이며 계속해서 크라우드소싱 방식으로 운영되고 있으므로 누구든지 추가하고 싶은 항목이 있다면 제출할 수 있다. 도판3

이 책은 '하이퍼링크'로 가득 찬 인터페이스로서 독자를 보충 자료 항목들과 연결하고 비선형적인 독서를 유도한다. 각 항목에 삽입되어 있는 녹색 알약들에 주목하라. 도판4 사람들은 곧잘 하이퍼링크를 디지털 링크와 연관시키곤 하지만 상호 참조, 서지 목록, 각주 등 이들의 아날로그 전신이 여럿 존재했다는 점을 알아두는 것도 중요하다. 이들은 디지털 하이퍼링크의 시작에 영감을 준 소위 '아날로그 하이퍼링크'의 초기 예시라고 할 수 있다.

실제로 146번[1] 항목인 "사이버페미니즘: 연결성, 비평 그리고 창의성"의 상호 참조는 '하이퍼텍스트 링크'로 지칭되며 조그만 눈 모양 기호로 표시되어 있다. 이는 하이퍼링크든 상호 참조든 그 어떤 것도 철저하게 독립적일 수 없다는 것을 보여준다. 모든 지식, 예술 그리고 행동주의는 그 이전에 존재했던 것과 주변에 있는 것 그리고 궁극적으로는 그것들을 가지고 무엇을 하기로 결정하는지에 따라 더욱 풍부해진다.

만약 당신이 백과사전을 집어 든다면 아마도 처음부터 끝까지 읽지는 않을 것이다. 대신에 책을 열어 당신이 공감하는 항목을 찾을 것이다. 그리고 상호 참조를 이용해 관련 항목으로 이동할 수도 있고 또는 그 페이지에서 관련성을 만들어낼 수도 있다.

우연한 발견을 더 원한다면 이미지 인덱스(Image Index)를 사용해서 이러한 시각적 세계들을 발견해 보라….

1 2023년 8월 12일 기준으로 160번 항목이다. 인덱스는 계속해서 추가되며 모두 연도순으로 재정렬됨에 따라 항목 번호는 끊임없이 바뀐다.

1 〈완전 새로운 세대(All New Gen)〉, VNS 매트릭스, 1992년. ^{도판 5}
빅 대디 메인프레임(Big Daddy Mainframe)의 데이터베이스를 파괴하라.
변절한 DNA 창녀들(DNA Sluts)이 당신을 논란의 구역(Contested
Zone)으로 인도하는 가이드가 될 것이다. 최고로 사악한 자는 바로 위험한
테크노–빔보 서킷보이(Circuit Boy). 당신의 젠더 구성에 질문을 던질 준비를
하라.

2 《제니털(*) 패닉(Genital(*) Panic)》, 메리 매직(Mary Maggic), 2020년. ^{도판 6}
모호 생식기를 가지고 태어난 신생아를 치료하는 일부터 생물학적 근거를
둔 간성(間性) 운동선수의 참가를 제한하는 데 이르기까지, 우리는 이미 소위
'일반적인' 몸과 '반항적인' 몸이 병리화되고 있다는 사실을 다시금 생각해야
한다. 이런 가이드라인들이 중요하다. 이들은 우리가 어떻게 단속되고
감시당하는지 결정한다.

3 〈흑인 트랜스 아카이브(Black Trans Archive)〉, 대니엘
브래스웨이트셜리(Danielle Brathwaite-Shirley), 2020년. ^{도판 7}
흑인과 트랜스를 지지하는 아카이브에 오신 것을 환영합니다.
이 인터랙티브 아카이브는 흑인 트랜스 인물들을 보존하고 그들에게
 집중하기 위해 만들어졌습니다.
우리의 경험, 생각, 감정 그리고 삶을 보존하기 위해.
우리가 지워질 위험에 처할지라도 우리를 기억하기 위해.

4 〈시간 여행자™(TimeTraveller™)〉, 스카웨나티(Skawennati), 2008년. ^{도판 8}
이것은 미래의 웹사이트다. 1615년 헌터 디어하우스가 포카혼타스와 함께
유럽으로 항해하고 1862년 다코타 수의 반란을 돕고 2009년 카나와케
모호크(Kahnawà:ke Mohawk) 영토에서 진정한 사랑을 찾는 다음 에피소드를
기대하라!

5 〈아프로² 사이버 저항(Afro Cyber Resistance)〉, 타비타 르제어(Tabita
Rezaire), 2014년. ^{도판 9}
우리는 인터넷을 약속된 땅으로서 상상하는 웹 2.0의 환상에서 빨리 벗어나야
한다. 컴퓨터 개발 초기에 이 기술을 이끌었던 이념적 비전이 무엇이든 간에

2 '아프리카의(African)'의 줄임말이다.

도판 5. CD-ROM 디지털 이미지 ‹DNA 창녀들›, ‹완전 새로운 세대›, VNS 매트릭스, 1992년, 작가 제공 이미지. https://vnsmatrix.net/projects/all-new-gen

Image 5. VNS Matrix, "DNA Sluts" from "All New Gen", 1992. Digital image on CD-ROM. Image courtesy the artists.

도판 6. ‹오픈소스 에스트로겐: 선언문› 스틸 컷, 메리 매직, 2015년, 표준 화질 비디오(컬러, 사운드), 2분 6초.

Image 6. Mary Maggic, Still from "Open Source Estrogen: A Manifesto", 2015. Standard-definition video (color, sound), 2:06

도판 7. ‹흑인 트랜스 아카이브› 웹사이트 스크린샷, 대니엘 브래스웨이트셜리, 2020년, https://blacktransarchive.com/

Image 7. Danielle Brathwaite Shirley, "Black Trans Archive", 2020, https://blacktransarchive.com/.

도판 8. ‹시간 여행자™› 8회 스틸 컷, 스카웨나티, 2008–2013년, 표준 화질 비디오(컬러, 사운드), 3분 36초.

Image 8. Skawennati, Still from "Episode 8" from the series TimeTraveller™, 2008–2013. Standard-definition video (color, sound), 3:36 min.

그것은 이제 북미 정부 기관의 이익과 세계에서 가장 부유한 기업들의 상업적 이익을 위해 구조적으로 조직화되었다.

6 ‹나쁜 년 돌연변이 성명서(Bitch Mutant Manifesto)›, VNS 매트릭스, 1996년. 도판 10

네 손가락이 내 신경망을 탐색한다. 네 손가락 끝 피부에서 느껴지는
　　간지러운 감각은 네 손길에 대한 내 시냅스의 반응이다. 이것은
　　화학이 아니다. 전기다.
네 손가락으로 내 곪아 오르는 구멍들을 만지는 것을 절대 멈추지 마라.
　　걸쭉하게 흐르고 있는 내 경계를 넓히는 것을.
하.지.만.나.선.공.간.에.서.그.들.은.없.다. ─ 오직 ‘우리’만이 존재한다 ─
　　내.코.드.를.빨.아.라.

7 ‹대디 레지던시(Daddy Residency)›, 김나희(Nahee Kim), 2019년. 도판 11

저는 7년 후 인공수정을 통해 아이를 가질 계획입니다. 그 험난하지만 귀중한 육아 경험을 다양한 동반자와 함께하고 싶습니다. 그래서 저는 여기 일정 기간 아이를 함께 키우고 싶은 주거 아빠 도우미를 위한 공모전을 시작합니다. 지원 마감일은 2025년 7월 31일입니다.

8 올드 보이즈 네트워크, 1997년. 도판 12

올드 보이즈 네트워크는 최초의 국제 사이버 페미니스트 컬렉티브로 알려져 있다. 일반적으로 ‘올드 보이즈 네트워크’라는 용어는 남성들의 비공식적인 상호 관계를 묘사하는 은유로서 사용된다. 요즘에는 다음 의미로도 사용될 수 있다. ‘위험한 사이버페미니스트 바이러스’….

디자인의 역할과 퀴어링을 축하하는 이번 학술 대회에서 나는 이 프로젝트가 어떻게 탄생했는지, 그 다양한 매체와 색인 과정과 아카이브와 관련한 결정을 이야기하고 싶었다.
　　이 프로젝트를 처음 시작했을 때 나는 도나 해러웨이의 『사이보그 선언문』과 같은 학술 논문을 중심으로 참고 문헌을 수집했다. 이 과정에서 중요한 참고 자료들을 얻을 수 있었지만 주로 서양의 기술과 생태에 관한 이론을 인용하고 있었다.
　　그러던 중 1973년에 출간된 수전 레니와 커스틴 그림스태드의 『새로운 여성의 생존 카탈로그(New Woman's Survival Catalog, NWSC)』를

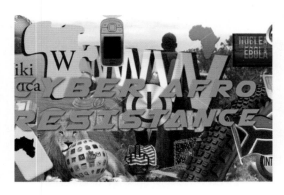

도판 9. ‹아프로 사이버 저항› 스틸 컷, 타비타 르제어, 2014년, 표준 화질 비디오(컬러, 사운드), 18분 25초, 남아프리카 공화국 골드먼갤러리 및 작가 제공 이미지.

Image 9. Tabita Rezaire, Still from "Afro Cyber Resistance", 2014. Standard-definition video (color, sound), 18:25 min. Courtesy the artist and Goldman Gallery, South Africa.

도판 10. ‹나쁜 년 돌연변이 성명서› 스틸 컷, 루카스 엥겔하르트, 1996년, 표준 화질 비디오(컬러, 사운드), 4분 47초, https://vnsmatrix.net/projects/bitch-mutant-manifesto

Image 10. Lukas Engelhardt, Still from "Bitch Mutant Manifesto", 1996. Standard-definition video (color, sound), 4:47 min.

도판 11. ‹대디 레지던시› 웹사이트 스크린샷, 김나희, 2019년, https://daddy-residency.com/

Image 11. Nahee Kim, "Daddy Residency", 2019. Screenshot, Retrieved by 2020, Firefox v76.0.1 on Mac OS 10.13.3; http://daddy-residency.com/.

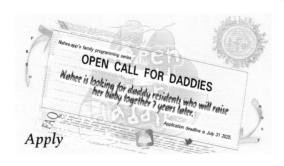

도판 12. ‹사이버페미니즘 처리하기: 코닐리아 졸프랑크(Processing Cyberfeminism: Cornelia Sollfrank)› 스틸 컷, 올드 보이즈 네트워크, 1999년, 표준 화질 비디오(컬러, 사운드), 2분 14초, https://obn.org/

Image 12. Old Boys Network, Still from "Processing Cyberfeminism: Cornelia Sollfrank", 1999. Standard-definition video (color, sound), 2:14 min.

알게 되었다. 이것은 페미니스트의『전 지구 카탈로그(Whole Earth Catalog)』로 홍보되었는데, 이혼하는 방법, 성폭력 생존자를 위한 지원, 페미니스트 서점에 관한 내용 등 미국 전역에서 온 자료들을 담고 있었다. 초반에 레니와 그림스태드는 참고 문헌으로서 NWSC를 집필하기 시작했지만 그들의 고문은 혁명은 조직 내에서 일어날 수 없으며 대중 속 보통 사람들로 하여금 진행되어야 한다고 조언했다. 그래서 그들은 뉴욕에서 차를 타고 로스앤젤레스로 여행을 떠나며 다양한 자료와 인터뷰를 수집했고, 그 결과 그 시절의 제2차 페미니즘 문서로서 이 카탈로그를 만들게 된 것이다.

　　　　나의 로드 트립 방식은 전화 통화였다. 친구들에게 전화를 걸어 학자, 활동가, 예술가 들을 소개받았고 그들은 나를 또 다른 사람들에게 소개해 주었다. 그리고 이 거미줄 같은 참고 자료들은 오픈소스, 오픈 액세스 스프레드시트에 기록되었다.

　　　　스프레드시트는 날짜, 제목, 작성자와 같은 표준적인 세부 정보를 포함한다. 보라색으로 표시된 'YACK/HACK'라는 용어를 볼 수 있는데, 나는 이처럼 이론과 실천을 구분하는 것을 좋아한다. 이는 초기 미디어 아티스트이자 전자 문학 작가인 주디 말로이와 통화하며 제안받은 것이다. 사전에 범주를 결정해 사용하면 항목들이 이 열에 깔끔하게 들어맞지 않는다는 것을 알 수 있을 것이다. 이처럼 이미 존재하는 범주를 사용하는 경우, 저자가 자신의 작품을 위해 새로운 용어를 만들고 범주들 사이에 존재할 수 있는 새로운 항목의 가능성을 제한하게 된다.

　　　　디지털 스프레드시트가 처음 등장했을 때 그것은 '대중을 위한 기능적 프로그래밍'으로 생각되었다. 이는 일종의 해방적 기술이었는데, 개인용 컴퓨터와 디지털 스프레드시트에 접근할 수 있는 사람이라면 누구나 온라인에서 상당히 복잡한 계산을 할 수 있었기 때문이다. 그러나 '전통적인 데이터 구조, 특히 테이블과 배열은 규칙성과 일관성을 강제하는 엄격한 규칙을 바탕으로 만들어진 제한된 구조다.' ―테드 넬슨, 지그재그.

『사이버페미니즘 인덱스』의 두 번째 매체인 웹사이트를 제작하면서 나와 앤절린 마이츨러는 다음과 같은 질문을 던졌다. 도판 13 '웹사이트는 어떻게 나이를 먹을까?'『포브스』지에 따르면 웹사이트의 평균 수명은 약 2.5년이라고 한다. 이 기준에 따르면 2020년에 시작한 이 사이트는 이미 끝났어야 한다. 그러나 HTML '기본값'을 사용하고 서드파티(Third-party)

cyberfeminism index

#	Year	Title	Author
		Asian Pacific Women's Information Network Center (APWINC), Sookmyung Women's University	
(76)	1996	Canadian Women's Internet Association	
(77)	1996–	Open Women Line	
(78)	2000	Steps to the Moon	Gita Hashemi
(79)	1996	Cyberfeminism with a difference	Rosi Braidotti
(80)	1996	Isi-pîkiskwêwin-Ayapihkêsîsak (Speaking the Language of Spiders)	Cheryl L'Hirondelle, Ahasiw Maskegon-Iskwew, Joseph Naytowhow
(81)	1996	Aboriginal Narratives in Cyberspace	Loretta Todd
(82)	1996	Cyber Femin Club	Alla Mitrofanova, Irina Aktuganova
(83)	1997–	Flesh Machine	Critical Art Ensemble
(84)	1997 1998	Zeros and Ones: Women and the New Technoculture	Sadie Plant
(85)	1997	Modest_Witness@Second_Millennium.FemaleMan_Meets_OncoMouse	Donna Haraway
(86)	1997	Feminism and Technoscience	
(87)	1997	You are Cyborg	Hari Kunzru
(88)	1997	Affective Computing	Rosalind Picard
(89)	1997–	Life on the Screen: Identity in the Age of the Internet	Sherry Turkle
	1997– 2001	Old Boys Network	Susanne Ackers, Cornelia Sollfrank, Ellen Nonnenmacher, Vali Djordjevic, Julianne Pierce
(90)	1997	100 Anti-Theses	Old Boys Network
(91)	1997	La Tecnologia las ha Olvidado	Old Boys Network
(92)	1997	First Cyberfeminist International	Martha Burkle Bonecchi
(93)	1997	Conceiving Ada	Old Boys Network
(94)	1997	Charting the Currents of the Third Wave	Lynn Hershman Leeson
			Catherine Orr

back to top
contact
submit

도판 13. 『사이버페미니즘 인덱스』 웹사이트 홈페이지 스크롤 스크린샷, 민디 서, 2021년, https://cyberfeminismindex.com/
Image 13. *Cyberfeminism Index* website, home page scroll, Mindy Seu, Screenshot, 2021, https://cyberfeminismindex.com/

도판 14. 『사이버페미니즘 인덱스』
스크립팅 비디오 스틸 컷, 릴리 힐리,
2022년.

Image 14. *Cyberfeminism Index*
scripting video still, Lily Healey, 2022

자바스크립트 라이브러리나 새로운 스크립트를 피함으로써 사이트의
내구성을 강화했고 이에 따라 우연히도 레트로 스타일까지 갖추게
되었다. 도판 14

　　『사이버페미니즘 인덱스』를 웹에서 인쇄물로 변환할 때 디자이너
로라 쿰스와 나는 좀 더 능률적으로 작업하기 위해 릴리 힐리(Lily Healey)를
초대했다. 우리는 웹사이트의 스냅숏을 찍어 구글 독스로 가져왔고 이를
앤드루 샤인만(Andrew Scheinman)과 내가 여러 달에 걸쳐 편집했다. 그다음,
릴리가 그 편집본을 XML 파일로 내보내고 데이터 병합과 자바스크립트를
사용해 인디자인 템플릿으로 가져왔다. 이 템플릿은 로라가 사전에 단락
스타일, 객체 스타일 및 문자 스타일을 태그해 둔 것이었다. 이러한 방법으로
우리는 과정 중 일부를 신속하게 처리하고 여러 달에 걸쳐서 레이아웃 조판
작업을 할 수 있었다. 이는 효율성을 위해 개발한 디지털 도구 역시 인간의
손을 거치는, 보이지 않는 수작업과 종종 결합한다는 것을 보여준다.

첫 번째 질문:『사이버페미니즘 인덱스』웹사이트를 매우 흥미롭게 보았습니다. 사이버 활동의 역사가 하이퍼링크로 연결되어 있어 그것들을 즉각적으로 읽는 경험이 재미있었습니다. 종이책의 역할에 대해서는 어떻게 생각하시는지 궁금합니다.

민디 서: 저는 책을 여러 가지 측면에서 일종의 '방법(hack)' 같은 것으로 보고 있습니다. 책은 웹사이트보다 훨씬 느리게 나이 들기 때문에 영속성을 위한 도구가 됩니다. 또한 수백 개의 항목을 담은 보조 자료로서 쉽게 인용 목록을 만들 수 있도록 합니다. 일부 참조의 경우, 인쇄된 자료가 디지털 자료보다 더 신뢰성 있기에 인용 시 무게감을 실어주기도 합니다. 역사를 바로잡아야 할 때 이는 대중적인 수집 방식이지만 미국 의회 도서관 같은 조직의 자료들을 걸러내는 데 도움이 될 수 있습니다.

두 번째 질문: 공유된 화면을 자동으로 인식해 비디오가 재생되는 것 같습니다. 퍼포머티브 리딩(performative reading)의 개념에 대해 좀 더 설명해 주실 수 있을까요?

민디 서:『사이버페미니즘 인덱스』에서 제가 가장 흥미롭게 느꼈던 것은 그것이 궁극적으로 다양한 매체를 지닌 포괄적 프로젝트라는 사실이었습니다. 스프레드시트에서 웹사이트로, 그리고 책으로 번역은 꽤 유기적으로 이루어졌습니다. 책 투어를 고안하던 즈음 새로운 매체가 나타났습니다. 저는 책을 인터페이스로 취급할 수 있는 퍼포머티브 리딩을 만들었습니다. 예술가이자 기술자인 토미 마르티네스(Tommy Martinez)는 유니티(Unity)에서 증강 현실 앱을 만들었는데, 이를 통해 우리는 책에 수록된 이미지 대상들을 추가해 스캔 시 비디오가 촉발되도록 할 수 있었습니다. 이 오버레이는 정적인 출판물 스프레드에 살아 있는 느낌을 더합니다.

세 번째 질문: 웹사이트의 노화에 대한 질문이 매우 흥미롭습니다. 가끔씩 아카이브 사이트에 연결된 온라인 웹사이트나 웹페이지가 더 이상 존재하지 않음을 발견합니다. 이 같은 온라인 아카이빙의 한계를 어떻게 극복할 수 있을까요?

민디 서: 이는 인덱스와 아카이브의 차이와 관련되어 있습니다.

사람들은 종종 이 프로젝트를 아카이브라고 부르지만 '대문자 A 아카이브(Capital A Archive)'는 세대 간 전달을 위한 체계를 갖춘 보존 기관으로 정의할 수 있습니다. 종합적인 자료들은 '안'에 보관하지만 인덱스는 '밖'에 있는 것들을 가리킵니다. 즉 인덱스는 찾기 도구입니다. 우리는 종종 웹사이트를 뒤져서 깨진 링크를 찾고 수정합니다. 예를 들어 링크가 만료된 웹사이트는 인터넷 아카이브의 웨이백 머신(Internet Archive's Wayback Machine)이나 라이좀의 코니퍼(Rhizome's Conifer)에 있는 에뮬레이션 또는 아카이브 사이트에 연결되어 있습니다. 읽기 위해서는 PDF를 다운로드한 뒤 해당 파일에 링크를 걸어줍니다. 이는 지금도 진행 중이고 앞으로도 계속되어야 하는 유지보수 작업이라 할 수 있겠습니다.

Mindy Seu

Cyberfeminism Index
Performative Reading

This book, the *Cyberfeminism Index*, is a source-book, an annotated chronology, and a collection of online activism and net art from the past three decades, structured as an index of indexes.

So what is cyberfeminism? There are many different definitions of cyberfeminism, but I would describe it by breaking apart the word itself. The prefix "cyber" came from Norbert Wiener's cybernetics of the 1940s. Then in the 1980s author William Gibson coined cyberspace in the sci-fi novel *Neuromancer*. This was an important novel for many reasons — it kind of predicted sensory networked computing that's in conversation today — but ultimately his cyberspace was very much characterized by fembots and cyber babes and depictions of the male gaze. When this prefix cyber was then fixed to "feminism" in 1991 by the Australian Art Collective VNS Matrix and the British cultural theorist Sadie Plant, it was a bit of an oxymoron or provocation — how could women and marginalized communities envision what this cyberspace might be.

The sticker comes from the website of Old Boys Network, a 1990s cyberfeminist collective, specifically from a webpage of Helene von Oldenburg's research on the public opinion surrounding cyberfeminism. At that time, in the late 90s, it was met with some confusion. Ultimately, Old Boys Network leaves cyberfeminism undefined in order to be more inclusive and adaptable.

This book is the edited hard copy of its soft copy, cyberfeminismindex.com. The website first came out in 2020. It was made in collaboration with and developed by Angeline Meitzler with support from Janine Rosen and Charles Broskoski. It serves as the living complement to this book — it's open-access, open-source and continues to be crowdsourced so please submit entries if there's something you would like to include.

This book is an interface, filled with "hyperlinks," that will connect you with complementary entries and encourage nonlinear reading. Keep an eye out for these green pills embedded in each entry. We might associate the hyperlink with a digital link but it's important to note that there were a lot of analog precursors to this including cross-references, bibliographies footnotes; all early examples of "analog hyperlinks" that served as inspiration for the origins of the digital hyperlink.

In fact in entry (146) *CyberFeminism: Connectivity, Critique and Creativity*, they actually call their cross-references a "hypertextual link" denoted with a marginal eye symbol. Hyperlinks or cross-references show that nothing is isolated. All knowledge, all art, all activism, is made richer through those that came before it, those that are around it, and ultimately, what you choose to do with it.

If you were to pick up an encyclopedia, you likely would not read it cover to cover. Instead, you might open the book, find an entry that resonates with you, and in this book, you could jump to related entries using the cross-references and/or build associations on the page.

For more serendipitous discovery, use the Image Index to discover these visual worlds⋯

1 *All New Gen*, VNS Matrix, 1992
Sabotage the databanks of Big Daddy Mainframe ⋯ Your guides through the Contested Zone are renegade DNA Sluts ⋯ The most wicked is Circuit Boy — a dangerous techno-bimbo ⋯ Be prepared to question your gendered construction ⋯

2 *GENITAL(*)PANIC*, Mary Maggic, 2020
We must (re)consider the "normative" body, and how "disobedient" bodies are already pathologized — from the medicalization of infants born of ambiguous genitalia to the disqualification of intersex athletes on the basis of biology. These

guidelines matter. They determine how we are policed and how we are surveilled.

3 *Black Trans Archive*, Danielle Brathwaite-Shirley, 2020
Welcome to the Pro Black Pro Trans archive
This interactive archive was made to store and center black trans people
To preserve our experiences, our thoughts, our feelings, our lives
To remember us even when we are at risk of being erased

4 *TimeTraveller™*, Skawennati, 2008
This is a website from the future. Watch for upcoming episodes in which Hunter Dearhouse sails to Europe with Pochahontas in AD 1615, aids and abets the Dakota Sioux Uprising of 1862, and finds true love in Kahnawake Mohawk Territory in 2009!

5 *Afro Cyber Resistance*, Tabita Rezaire, 2014
We need to quickly snap out of the web 2.0 fantasy of the Internet as a promised land ⋯ Whatever visions that ideologically shaped this technology at the beginning of the development of computers, have now successfully been structurally organized to serve the primary interests of North American governmental bodies and the commercial interests of the world's wealthiest companies.

6 *Bitch Mutant Manifesto*, VNS Matrix, 1996
Your fingers probe my neural network. The tingling sensation in the tips of your fingers are my synapses responding to your touch. It's not chemistry, it's electric.
 Don't ever stop fingering my suppurating holes, extending my oozing boundary
 BUT IN SPIRALSPACE THERE IS NO THEY — there is only us — SUCK MY CODE

7 *Daddy Residency*, Nahee Kim, 2019
I plan to have a baby after seven years by artificial insemination. And I'd like to have a variety of companions for that rigorous but invaluable parenting experience. So I'm launching this open call for daddy residents who want to raise the baby with me for a certain amount of time.

The application deadline is July 31, 2025.

8 Old Boys Network, 1997
Old Boys Network is regarded as the first international Cyberfeminist alliance. Normally, the term "Old Boys Network" is used as a metaphor to describe an informal interrelation of men. Nowadays, "Old Boys Network" may be used for: a dangerous cyberfeminist virus ⋯

As we're here celebrating the role of design and queering, I wanted to share some background on how this project came to be, from its multiple containers and its processes of indexing and archival decisions.
 When I first began this process, I scraped the bibliographies of academic articles, like Donna Haraway's "A Cyborg Manifesto." While this led to valuable references, it primarily cited Western Theories of technology and ecology.
 Then, in learning about the *New Woman's Survival Catalog*, a 1973 publication by Susan Rennie and Kirsten Grimstad. It was billed as the feminist Whole Earth Catalog, compiling resources from across the US, such as how to get a divorce, aid for sexual assault survivors, feminist bookstores etc. When Rennie and Grimstad made NWSC, it also started as a bibliography. But their advisor told them that a revolution could never occur within an institution, it needed to be grassroots. And so, they got in a car in NYC and took a road trip to Los Angeles, collecting resources and interviews along the way, and ending up with a catalog that serves as a document of second wave feminism at the time.
 My version of the road trip was the phone call. I called friends who referred me to scholars, activists, artists, and they in turn referred me to others. This spiderweb of references was recorded in an open-source, open-access spreadsheet.
 The spreadsheet includes standard details like date, title, author. In purple, you'll see YACK / HACK — I do love this distinction between theory and practice, which was suggested to me by a phone call with Judy Malloy, an early media artist and e-lit author. In using predetermined categories, you'll find that entries did not neatly fit into these columns. Using existing taxonomic terms prevented the blurriness in

30

between categories or the ability for the author's of each entry to self-identify.

> When digital spreadsheets first appeared, they were considered "functional programming for the masses". This was a liberatory technology — anyone with access to a personal computer and a digital spreadsheet could start to do fairly complex computations online. However, "Conventional data structures — especially tables and arrays — are confined structures created from a rigid top-down specification that enforces regularity and rectangularity." — Ted Nelson, Zig Zag

When Angeline Meitzler and I were working on the second container of the Cyberfeminism Index, the website, our primary question was how do websites age? According to Forbes, the average lifespan of a website is around 2.5 years. By that measure, this site would already be down, since we launched it in 2020. By using HTML "defaults" and avoiding any third-party JavaScript libraries and new scripts, the site became more durable and also happens to adopt the appearance of retro-sites.

When translating the *Cyberfeminism Index* from web to print, the designer Laura Coombs and I invited Lily Healey to streamline our workflow. We took a snapshot of the site and imported it into Google-Docs, through which Andrew Scheinman and I could edit it for months afterwards. Lily then exported this as an XML file and then, using Data Merge and JavaScript, imported it into an InDesign template that Laura had pre-tagged with paragraph styles, object styles, and character styles. This allowed us to expedite one part of the system, to then tend to months of typesetting in layout. It shows how, even when we develop digital tools for efficiency, it is often paired with invisible manual labor by the human hand.

Q&A

Question 1: I enjoyed your "Cyber Feminism Index Website" with great interest. The history of cyber activity is linked by hyperlinks, so it was an interesting experience to read the history right away. I'm a bit curious about how you view the role of the paper book.

Mindy Seu: I see the book as a hack, in multiple ways. It's a tool for posterity, since books age much slower than websites. It's also a way to create a citational hack, offering a secondary source for hundreds of entries. This is helpful because some citations are weighted higher if it's in print versus digital, because it's seen as more reputable. While this is a grassroots collection, when revising histories, it's helpful to infiltrate archival institutions like the Library of Congress.

Question 2: It seems that the page being screen shared is automatically recognized and the video is played. I wish you could explain more about the concept of performative reading.

Mindy Seu: What's exciting for me about the *Cyberfeminism Index* is that it's ultimately an umbrella project with multiple containers. The translation from the spreadsheet to the website to the book happened rather organically. When I was conceiving of the book tour, a new container emerged. I created a performative reading that could treat the book as an interface. Tommy Martinez, an artist and technologist, created an Augmented Reality app in Unity that would allow us to add image targets from the book that would trigger a video once scanned. This overlay gave some liveness to the static spreads in the publication.

Question 3: Your question about aging websites is very interesting. Occasionally, some online sites or pages that link to your archive site no longer exist. How can we overcome these limitations of online archiving?

Mindy Seu: This points to the difference be-
tween an index and an archive. People
often call this project an archive, but a
"Capital A Archive" might be defined as
an institution of preservation that has a
system for generational transfer. It holds
holistic volumes inside, whereas an index
points to things outside. An index is a
finding aid. We often comb through the
site to find broken links and fortify them.
For example sites with link rot are con-
nected to an emulation or archived site on
the Internet Archive's Wayback Machine
or Rhizome's Conifer; or for readings, we
download PDFs and link to those. It's a
practice of ongoing and constant mainte-
nance.

공유를 통한 생존: 장면과 도발

이 글은 일련의 장면들로, 비연대기적으로 이야기된 출판 기조를 기술한다. 퀴어한 시간에서 이야기된 영화적 타임라인이다.

장면 하나 2022년 10월, 로드아일랜드주 프로비던스시 플래닛가.

나는 최근에 심각한 사고를 당했다. 비탈을 걸어 내려가다가 발을 헛디뎌 공중으로 날아오른 것이다. 그 돌담 위로 떨어지며 뼈 열두 개가 부러졌다. 한참 동안 돌아다닐 수 없었다. 내가 있어야 했던 학교, 내가 그래픽디자인학과장으로 있는 학교에 갈 수 없었다. 내 작업을 하고 공동체 조직을 돕는 스튜디오에 갈 수 없었다.

몇 달간은 깊이 생각할 시간이 많았다. 나는 무슨 일이 벌어졌는지 이해하려 노력했고, 그중 한 가지 방법이 이 이미지들을 제작하는 것이었다. 텍스트–이미지 생성기에 내가 당한 사고의 세부 사항을 입력하기 시작했다. 사고를 재구성하고 싶었다. 내 몸 바깥에서 그 사고를 목격할 수 있도록. 이 이미지들이 마치 증거처럼 사건에 대해 무언가를 밝혀줄 수 있을지 알고 싶었다. 실제로 벌어진 일을 보게 될지도 몰랐다. 내 경험에 대해 내 기억이 말해주지 않는 무언가를 알게 될지도 몰랐다. 나는 이런 이미지를 수천 개 생성했고 이는 점점 아카이브를 닮아가기 시작했다. 이것은 벌어진 일의 속도를 늦추는 내 방식이었다. 나는 그 순간의 공간을 차지하고 싶었고 이 도구의 도움을 받을 수 있을 것 같았다.

이 이미지들에서 내가 무엇을 찾아냈는지는 지금도 확실하지 않지만 치유하는 데 이 이미지들의 도움을 받은 것은 확실하다.

히토 슈타이얼(Hito Steyerl)은 카메라 없이 만들어진 이런 이미지를 "평균 이미지(mean image)"라고 칭했다. 즉 이런 이미지는 근사치를 이룬다.[1] 확산 모델(diffusion model)을 이미지 데이터세트로 훈련시키면 모델은

1 히토 슈타이얼, 「평균 이미지」, 『뉴 레프트 리뷰(New Left Review)』 140/141호(2023).

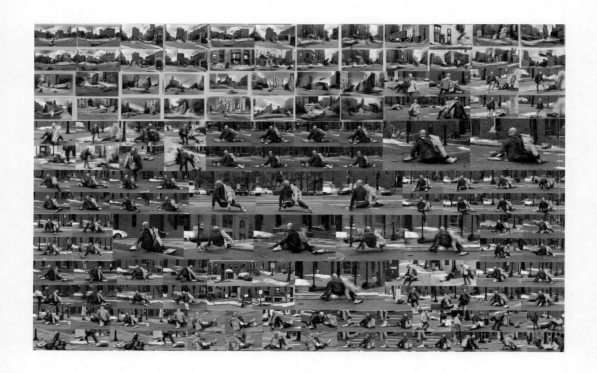

평균값을 반환한다. 슈타이얼은 이런 렌더링들이 "대량 온라인 노획물의 평균 버전"을 나타낸다고 말한다.[2] 이 이미지들은 무작위한 노이즈에서 생겨난다. 이렇게 무작위한 신체 형태의 데이터베이스에서 생겨난 근사치로서 자신의 몸을 찾는 것은 아주 이상한 감각이다.

장면 둘 2022년 11월, 미드저니 디스코드 서버.

얼마 지나지 않아 나는 다른 몸들을 찾기 시작했다. 미드저니 봇(Midjourney bot)에 DM을 보내서 퀴어의 몸, 트랜스젠더의 몸, 퀴어 공간에서 일어나는 삶의 장면을 만들 프롬프트를 작성했다. 사랑하는 사이인 남자들, 트랜스 여성, 끌어안고 있는 몸 그리고 이런 사진을 제작하는 것이 불가능했을 다른 시대의 이미지들을 요청했다. 마치 내가 봐야만 하는 사진들 같았다. 이전에 본 것처럼 느껴졌다. 나는 아카이브에 있는 아티팩트(artifacts, 인공물)를 연상했고 이것들이 우리의 분열되고 퀴어한 역사를 바로잡는 데 도움이 될지 궁금했다.

이것을 인쇄해야 할까? 출판해야 할까? 나는 이 이미지들의 가치와 윤리를 두고 친구들과 격렬한 질문과 논의를 주고받았다. 생성하기를 멈출 수 없었다. 내가 무엇을 찾고 있는지 확실히는 몰랐지만 그간 너무나 보기 어려웠던 무언가를 찾고 싶은 마음이 간절했다. 어느 순간 나는 더 비판적으로 질문하기 시작했다. 이를테면 내가 그러지 말라고 요청하지 않는 한 왜 오로지 백인의 몸만 생성하냐는 질문. 왜 다들 이렇게 비슷해 보이지? 왜 전부 이렇게 익숙하지? 나는 지금 가치 있는 일을 하고 있는 것인가, 아니면 이 이미지들은 타임라인의 틈새와 파열구에 맞닿고 싶어 애를 태우는 나이 든 백인 게이 남성인 나 자신의 욕망을 반영할 뿐인가? 이 이미지들은 사실 아무것도 지시하지 않는다. 내 사고 장면처럼 오직 자기 자신만을 참조하는 아카이브를 생성한다.

2 위의 글.

장면 셋 2013년, 뉴욕시 프린티드 웹 라이브러리.

평균 이미지 때문에 정확히 10년 전에 쓴 글 한 편이 떠올랐다. 내 입으로 선언문이라고 한 적은 없지만 「검색, 취합, 출판(Search, Compile, Publish)」은 『출판 선언문(Publishing Manifestos)』[3]이라는 제목의 훌륭한 선집에 수록된 이후로 그와 같이 알려졌다.

이는 내가 수년간 공들인 큐레토리얼 출판 프로젝트인 프린티드 웹 라이브러리(Library of the Printed Web)를 설명하고자 쓴 글이었다. 나는 프린티드 웹 라이브러리로 새로운 작업 방식을 기록하고 설명하려 했다. 바로 디지털 자료를 사냥하고 낚아채 신속하게 조합한 다음 종이에 인쇄하는 방식이었다. 당시에는 이것이 새로운 작업 방식 같았지만, 그렇지 않았다. 예술가들은 줄곧 자기 것이 아닌 자료를 낚아채 왔다. 각종 전유 기법과 예술 제국의 구축은 가부장적 모더니즘과 서구의 예술 실천에서 두드러지는 특징이다.

나는 컬렉션에 아이템을 내놓으면서 거듭 말했다. 이것이 속도를 늦춘, 또는 클레먼트 발라(Clement Valla)가 썼듯 업데이트 주기를 잠시 멈춘 네트워크 문화의 느낌이라고.[4] 여기 디지털 영역과 아날로그 영역 사이에서 기묘한 하이브리드 상태를 취하려는 예술가들이 있다. 오늘날 이 하이브리드 상태는 일반적인 우리 현실이다. 범상하다. 그리고 프린티드 웹은 더 이상 흥미롭지 않다.

당시에는 프린티드 웹 라이브러리가 많은 주목을 받았다. 나는 이를 아카이브들의 아카이브라고 불렀다. 검색 엔진이 예술적 실천 전반의 주된 도구가 될 수 있을 것으로 봤다. 미시카 헤너(Mishka Henner), 요아힘 슈미트(Joachim Schmid), 클레먼트 발라, 스테퍼니 시후코(Stephanie Syjuco), 몰리 소다(Molly Soda), 퍼넬러피 엄브리코(Penelope Umbrico)를 비롯한 많은 이의 작업물을 모았다. 이들 '프린티드 웹' 예술가의 신작을 내놓으며 프린티드 웹의 출판을 시작하기까지 했다. 이는 자료의 순환을 통해 세계를 기록하고 바라보는 한 방식이었다. (이 글을 처음으로 발표한) 한국타이포그라피학회 학술 대회의 제목을 생각하면 이 프로젝트는 내가 '세계관으로서의 출판'에 가장 가까이 다가간 작업이었다.

전체 프로젝트는 2017년 뉴욕 현대미술관(MoMA) 라이브러리에

3 폴 술러리스, 「검색, 취합, 출판」, 『출판 선언문』, 미할리스 피힐러(Michalis Pichler) 편저(MIT프레스, 2022).

4 클레먼트 발라, 「보편적 질감(The Universal Texture)」, 라이좀 블로그(Rhizome blog), 2012년 7월 31일, https://rhizome.org/editorial/2012/jul/31/universal-texture/

소장되었다. 컬렉션을 넣어두기는 했지만 실제 보관함으로서는 형편없던 바퀴 달린 이상한 나무 상자는 이제 필요하지 않았다. 나는 예술 출판의 최고 아카이브에서 영원히 관리될 수 있도록 250점이 넘는 작업물을 챙겨 뉴욕 현대미술관으로 가져갔다. 이제 그 미술관에 가서 'LPW'라는 청구 기호를 요청하면 모든 아이템을 볼 수 있다. 일단 프로젝트가 내 손을 떠나자 나는 이 프로젝트와 그 핵심을 이뤘던 전유 기법에 대해 적잖이 비판적으로 변했다. 내게 프린티드 웹 라이브러리는 이렇게 끝났지만 아카이브를 향한 강렬한 관심은 이제 막 시작되었을 뿐이었다.

그 후 많은 일이 일어났고 내 실천은 상당히 변화하고 성장했다. 여전히 인쇄와 출판과 네트워크를 검토하지만 내 초점은 이런 일의 정치학으로 옮겨 갔다. 우리는 아카이브에서 퀴어한 몸을 어떻게 찾는가? 당장 다뤄져야 하는 아티팩트는 어떻게 공동체에서 드러나고 위기 속에서 순환하는가? 인쇄와 아카이빙은 어떻게 생존과 해방의 도구가 될 수 있는가?

이런 장면을 계속 구축해 보자. 우리가 갈 수 있는 곳이 보이도록. 나는 단서를 찾고자 지저분한 비선형적 전술을 사용하며 시간의 앞뒤를 오가고 있다. 내가 퀴어한 시간에서 하나의 역사를 조합하고 있음을 곧 보게 될 것이다.

장면 넷 2022년 여름, 매사추세츠주 홀리오크시 성 소수자 아카이브.

벤 파워(Ben Power)는 미국 매사추세츠주 홀리오크시의 커다란 분홍색 집에 거주하는 트랜스 남성이다. 나는 2022년 여름 그를 찾아갔다. 벤은 퀴어한 삶의 증거를 50년간 수집해 왔다. 그 이름은 '성 소수자 아카이브(Sexual Minorities Archive)'다.

벤의 집은 컬렉션이 구석구석이 빼곡하게 차 있었고 아이템은 2만 점이 넘었다. 집으로 가져올 자료를 찾는 일에 관해 벤은 "그때 이 컬렉션은 내 몸의 연장이자 내 몸이 향하는 곳과 다름없어진다."[5]라고 말한다. 그런 컬렉션을 안전하게 보관할 곳을 마련하려면 우리가 살고 일하는 공간에서 관리하는 수밖에 없다는 것이 벤의 생각이다. "퀴어 자료는 퀴어의 손안에 있어야 하며 … 이는 관리의 문제이자 내 손안에 두는 문제이기도 하다.

5 K. J. 로슨(K. J. Rawson), 「아카이빙 정의: 벤 파워 앨윈 인터뷰(Archival Justice: An Interview with Ben Power Alwin)」, 『래디컬 히스토리 리뷰(Radical History Review)』 122호.(2015).

트랜스젠더의 손안에."[6]

벤은 "지금 살아 있는 사람들과 이미 죽은 사람들의 진실을 이야기"[7]하며 아카이빙 정의를 실천한다. 내가 "수집할 대상은 어떤 식으로 선별하는가?"라고 묻자 벤은 특별한 방법은 없다고 했다. 벤은 자신과 연이 닿는 것은 퀴어하기만 하면 무엇이든 모은다. 벤은 자신이 그렇게 하지 않았더라면 쓰레기통에서 끝을 맞았을지 모를 퀴어한 삶의 증거를 지킨다.

컬렉션에게 안전한 집을 마련해 주고 또 함께 살면서 벤은 아카이빙 실천과 유별난 관계를 형성한다. 여기서 아티팩트는 그 집의 안과 주변에서 살아간 삶과 실상 차이가 없다. 이곳은 삶이 펼쳐지는 아카이브다.

퀴어 문화는 언제나 읽히지 않고 보이지 않고 지워질 위험에 처해 있다. 우리는 아카이브가 존재한 세월 내내 주변화되고 묵살되었다. 우리에게, 그리고 식민화되고 억압되고 지워진 다른 이들에게 아카이브는 폭력의 현장이다. 프린티드 웹 라이브러리 이후로, 그리고 우리 다수가 계속해서 마주하는 악화하는 정치적 상황들 이후로 나는 사뭇 다른 아카이브의 사례를 물색했다. 가정집에서, 차고에서, 옷장에서, 창고에서, 시위 중에서 애정을 먹고 어지럽게 형성되어 직접 코딩한 막다른 웹페이지로, 정리되지 않은 폴더와 상자 안으로, 유튜브 재생 목록 속으로, 제도권의 '건전한' 논리 너머로 건너가 살고 있는 다른 미디어 모음이라는 '나쁜 아카이브'를 찾고 있다. 때로 이는 개인적으로 관리되어 검색되지 않는 아카이브다. 위태로운 환경에서 컬렉션을 절박하게 보호하는 동시에 도움이 필요한 공동체에는 꾸준히 문을 열어놓고 있는 아카이브다.

이런 나쁜 아카이브는 부조리하고 때로는 읽을 수 없다. 하지만 존재하지 않을 수 없기에 존재한다. 퀴어의 삶, 흑인의 삶, 이주민의 삶 또는 그간 간과된 다른 목소리의 증거를 수집하고 보전하며 때로는 출판한다. 이런 프로젝트들은 보통 위기 속에서 말들을 연결하고 보존하고 전파할 수단으로서 생겨난다. 어쩌면 생사를 걸고서라도.

장면 다섯 1924년, 뉴욕시 할렘 5번가 2144번지, 검비의 북 스튜디오.

최근 알렉산더 검비(Alexander Gumby)의 이야기를 들었다. 검비는 20세기 초엽 뉴욕시에 살았던 흑인 게이 남성이다. 그는 오려낸 신문과 반쪽짜리

6 위의 글.
7 위의 글.

티켓과 다른 일회성 인쇄물을 모아 미국 흑인의 삶을 기록하고 스크랩북에 보관했다. 1920년대에 검비는 자신의 스크랩북 컬렉션을 할렘의 한 대형 스튜디오로 옮겼다. 검비는 그 과정을 1952년에 쓴 글 「내 스크랩북의 모험(The Adventures of My Scrapbooks)」에 기술했다.

"월가의 회사에 파트너로 있는 친구가 인심 좋게 도와준 덕분에 나는 빠른 속도로 자라나는 내 스크랩북에 포함할 희귀한 판본과 원고와 아이템을 수집할 수 있었다. 이제 그 스크랩북은 내게 하나의 강박이 되어 있었다. 작은 아파트가 컬렉션으로 인해 너무 비좁아져서 나는 결국 살던 집 2층에 있는 벽 없는 호실을 통째로 임차해야 했는데, 친구들을 즐겁게 하겠다는 사적인 용도와 스크랩북 만들기의 달인이 될 장소를 마련하기 위해 이곳에 '검비 북 스튜디오'를 차렸다. 원래 의도대로 '검비 스크랩북 스튜디오'라는 이름을 붙였으면 좋았으련만 그때는 이 이름이 살짝 길다고 생각했다. 이내 스튜디오 드나들기는 친구들의 습관이 되었고 친구들이 잇따라 자기 친구들을 데려오면 그 친구들은 자기네 친구들을 또 데려왔다. 인종과 피부색은 아무래도 좋았다. 예술과 글자에 진지한 흥미가 있는 사람들이었다. 스튜디오는 지식인과 음악가와 예술가 들의 회동 장소가 되었다. 감히 말하건대 검비 북 스튜디오는 할렘에서 사전 계획 없이 발생한 최초의 다인종 운동이었다.[8]

검비는 자신의 스튜디오에서 『계간 검비 스튜디오(The Gumby Studio Quarterly)』라는 잡지로 출판 프로젝트도 시작했지만 잡지는 끝내 유통되지 않았다. 결국 검비는 300권이 넘는 스크랩북을 컬럼비아대학교가 관리하도록 남겼고 오늘날에는 이곳에서 이 책들을 만나볼 수 있다.

하지만 내가 되돌아가는 곳은 컬렉션이 제도권에 흡수되기 전, 1920년대 할렘에서 펼쳐진 검비의 살롱 장면이다. 그 성기고 퀴어한 공간에서 검비의 북 스튜디오는 살아 있는 아카이브였고 만든 이가 관리했으나 일회성 인쇄물 주위로 모인 여러 관계를 통해 명맥이 이어졌다. 이곳에서 공동체의 기억은 토막 정보들이 모인 아카이브를 중심으로 형성된다. 퀴어의 손안에 퀴어 자료가 있다.

8 L. S. 알렉산더 검비, 「내 스크랩북의 모험」, 『컬럼비아 라이브러리 칼럼』 제2권 1호(1952).

장면 여섯 1973년, 캘리포니아주 버클리시의 레오폴드 레코드점, 커뮤니티
메모리 컴퓨터 단말기.

검비가 컬럼비아대학교에 자신의 스크랩북을 기증하고 단 20년 만에
버클리시의 한 레코드 가게에서 '커뮤니티 메모리(Community Memory)'라는
이름의 프로젝트가 등장했다. '리소스 원'이라는 동네 창고에서 컴퓨터
단말기 한 대가 샌프란시스코만 전역의 서버에 연결되어 있었다. 이것은
최초의 전산화된 게시판 시스템이었다. 누구든 앉아서 동전 하나를 넣고
메시지를 게시할 수 있었다. 사람들은 카풀과 콘서트 표, 동네 모임, 차량
판매 일로 메시지를 남겼다. 때로는 의견을 남기거나 요리법 또는 인사란을
게시했다.

사용자들은 게시글에 키워드를 첨부해서 검색할 수도 있게 했다.
커뮤니티 메모리는 일반 대중이 사용할 수 있었으며 무료로 둘러볼 수
있었다. 극초기의 인터넷 같기는 하지만 스테이션이 여기 하나뿐이었으므로
네트워크보다도 물리적 공간에 더 가까웠다. 프로젝트는 이렇게 설명되었다.
"커뮤니티 메모리는 주의를 기울이고 잊지 않는 공동체의 의식이다. 진리를
뜻하는 그리스어 단어 '알레테이아(aletheia, 은폐를 깨고 나오다)'의 뿌리를
이루는 측면에서 이는 공동으로 진리를 되찾고 공동으로 이를 드러내는 것,
즉 우리에 의해 우리에게 열리는 것, 그리고 그렇게 유지되는 것이다."[9]

초기 네트워크 문화를 생각하면 이 모든 사실이 믿기 어려우리만치
놀랍지만 내가 매료되었던 부분은 따로 있다. 바로 1974년에 누군가가 그것을
모두 인쇄했다는 사실이다. 이 인쇄물에는 그때까지 작성된 공개 게시글이
모두 담겨 있다. 이는 분명 사상 최초의 프린티드 웹 출판물일 것이다.
프로젝트의 물질적 기록을 만들어 소멸을 거스르려는 시도였다. 아카이빙을
향한 충동이었다.

이것은 이제 찾기 어려운 PDF 모음으로 존재하는데, 나는 어찌어찌
찾아내 다운로드할 수 있었다.[10] 게시글을 모두 찬찬히 읽었다. 퀴어의 삶을
보여주는 증거가 여기에 어떤 식으로든 틀림없이 있으리라고 생각했다.
스톤월 항쟁이 고작 5년 전 일이었으므로.

내가 찾아낸 것은 인터넷 최초의 게이 콘텐츠일지도 모른다. "라벤더
유 … 게이 여성과 남성(그리고 게이 느낌을 탐색하는 다른 이들)이 아는 것을

9 『리소스 원 뉴스레터』 2호(1974).
10 「레오폴드 레코드점의 단말기에서 출력한 토론 게시판 인쇄물(Discussion board printouts from Leopold's
 Records terminal)」, 컴퓨터역사박물관, 카탈로그 번호 102734428, 로트 번호 X3090.2005.

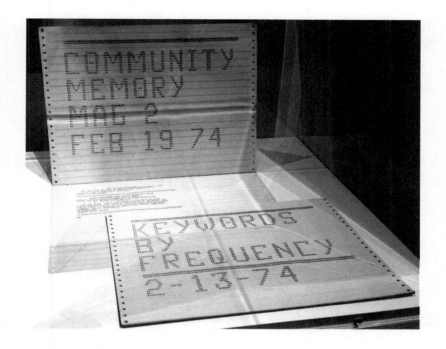

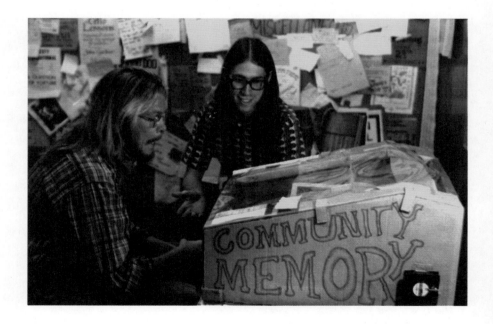

나눌 기회를 제공하는….” 그리고 1974년 1월 26일 주간에 작성된 “동부 만 지역 게이”라는 제목의 게시글도 있었다. 내가 찾은 것은 이 둘이 전부다.

프린티드 웹 라이브러리 작업을 하고 있을 때는 이 인쇄물을 전혀 보지 못했다. 봤으면 좋았을 것이다. 프로젝트가 바뀌었을 테니까. 하지만 괜찮다. 50년 전의 신호를 다시 찾는 일은 지금의 내게, 지금 내가 하는 작업에 더 강렬하게 와닿는다. 내가 여기서 목격하는 것은 문화의 물살 한복판에서 소실되고 있는 것을 보전하려는 퀴어하고 비협력적인 충동이다. 모으는 것이 종종 다른 이들에게는 읽히지 않고 어울리지 않고 부조리하기 때문에 퀴어하다. 보전하려는 행위가 묵살됨에도 일어나기 때문에 비협력적이다. 나쁜 아카이브는 대안 공간에서 스스로 형성되어 평범한 조각들을 한데 모은다. 전통적인 아카이브와 그 폭력의 역사에서 떨어져 독립적으로 작동한다. 그러한 실천 밖에 있음으로써 그 실천을 거스른다.

이는 앨릭스 유하스(Alex Juhasz)가 “퀴어 아카이브 행동주의”라고 칭한 것과 이어진다. “아카이브의 부재를 계속 경계하고 새로운 종류의 지식과 새로운 형태의 집단성을 창조하는 데 아카이브를 활용하는 활동가와 아카이브의 관계다. 퀴어 아카이브 행동주의는 아카이브가 단지 대상을 보호하는 저장소 역할만 할 것이 아니라 세상으로 나와 공공 개입을 수행하는 자원의 역할도 해야 한다고 주장한다.”[11]

장면 일곱 2023년, 로드아일랜드주 프로비던스시 퀴어.아카이브.워크.

나는 나쁜 아카이브를 찾고 있지만 하나를 소유하고 있기도 하다. 퀴어.아카이브.워크(Queer.Archive.Work, QAW)는 퀴어의 삶이 실시간으로 모이는 물리적 공간에서 교육자, 예술가, 공동체 조직자로서 행하는 내 실천의 각기 다른 측면을 합칠 수 있게 하는 프로젝트다.

퀴어.아카이브.워크의 역사는 코로나-19의 시간과 나란히 흐른다. QAW는 2020년 3월, 미국이 첫 록다운에 돌입하기 바로 며칠 전에 비영리단체로 결성되었고 다음 3년 동안 프로젝트는 확장했다. 현재는 약 186㎡의 인쇄 제작 스튜디오에 우리가 아끼는, 당장 다뤄져야 하는 아티팩트를 1,000점도 넘게 보유하고 있으며 구성원 마흔두 명이 공유하는 라이브러리로 성장하고 있다. 격주 일요일마다 일반인에게 개방된다.

11 앤 츠베트코비치(Ann Cvetkovich), 「퀴어 아카이빙 실천으로서의 예술가 큐레이션(Artist Curation as Queer Archival Practice)」, 칼턴대학교 강의(2019).

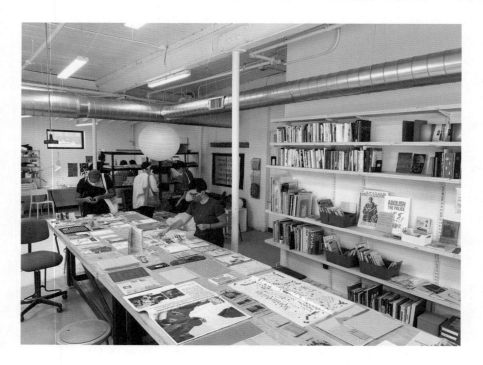

QAW는 노동과 놀이와 보관을 위한 공간이다. 이 양태들이 섞이는 과정에는 기쁨과 협업이 가득하다. 코로나-19 팬데믹 그리고 접촉과 안전의 문제에서 맞닥뜨리는 난관은 우리가 관계 맺는 방식을 계속해서 직접적으로 빚어낸다. 마스킹(masking)과 동의(consent), 장비를 공유하는 방식, 공동체를 확장시키고 격리 중에도 우리를 연결해 주는 디지털 공간 등이 문제에 포함된다. QAW는 팬데믹의 산물이다.

우리는 리소그래프 인쇄기 몇 대와 광범위한 스크린인쇄 설비를 유지하고 있으며, 인쇄 매체에 집중하는 것은 우리의 작업 방식과 아카이브의 수집 대상이라는 두 측면 모두와 관련해 우리 사명에서 결정적이다. 우리 구성원은 퀴어, 트랜스젠더, BIPOC(흑인, 원주민, 유색인), 장애인, 이주민을 아우른다. 우리가 QAW에서 생산한 인쇄 작업은 퀴어한 시공간에서 순환하며 비선형적으로, 여러 방향으로, 우리 기계에서 나와 우리 라이브러리로, 프로비던스시 지역사회로, 디지털 플랫폼으로 이동한다.

QAW에서 구성원들은 각자의 시급한 아티팩트를 인쇄할 자원을 이용해 이를 아카이브에 추가할 수 있다. 이 자료는 오드리 로드(Audre Lorde), 바버라 스미스(Barbara Smith), 레슬리 파인버그(Leslie Feinberg), 호세 에스테반 무뇨스(José Esteban Muñoz)를 비롯한 퀴어 선조들과 함께 어우러진다. 우리는 이 퀴어 자료로 우리와는 물론, 서로도 함께할 수 없는 예술가와 작가를 다른 미래와 함께 불러낼 수 있다. 이 작업에서 우리는 혼자가 아니다. 젠더페일(GenderFail), 웬디스 서브웨이(Wendy's Subway), 매니 폴즈 프레스(Many Folds Press), 인터피어런스 아카이브(Interference Archive), 브라운 레클루스 진 디스트로(Brown Recluse Zine Distro), 디지털 트랜스젠더 아카이브(Digital Transgender Archive)를 비롯해 아카이빙 정의를 실천하는 동시대 프로젝트들의 기운과 정신이 우리와 함께한다.

허술하고 나쁜 아카이브이기에 QAW는 멈춰 있는 법이 없다. 공간과 대상과 사람과 관계를 붙들지만 가두지 않는다. 우리 라이브러리에 체계라고는 없다. 검색할 방법도 추적할 방법도 없다. 키워드조차 없다. 아무것도 고정되지 않기에 공동체 기억은 정보 주위로 모인다. 비선형적인 이 나쁜 아카이브에서는 언제나 새로운 관계들이 형성되고 있다.

퀴어.아카이브.워크는 퀴어의 삶을 보여주는 증거가 인쇄와 출판을 통해 융성하는 공동체 기억의 포털이다. 이곳 스튜디오에서는 나만의 출판 방식을 기를 수 있는데, 나는 여기서 성공한 디자인의 규범적 정의를 거스르는 퀴어 타이포그래피, 비선형성 그리고 여타 전술을 탐구한다. 내 출판물은 협력적이며 소규모 독자를 위해 한정량 생산한다. 또한 퀴어와

➤ this publication is **FREE** to you
if you do not have the money,
— even tho' CONTRIBUTIONS ARE NEEDED!

$ is exchanged for participation/time
and energy in a war machine. when a
movement demands $: it demands that
people sell their time and energy to
those who control the resources.

BUT PEOPLE ARE RESOURCES !

we need people

come! unity press exists to support the
development of a movement that provides
equal access to those without money.

the press does not demand $ but exists
by our sharing access to resources:
space -- equipment -- money -- energy
-- food -- skills -- information --
ourselves

what you can, when you can, if you
can, because you want to!

only copyrights, publications, and
fundraising that encourage such sharing
are reproduced!

트랜스의 몸이 아카이브에서 움직이고 살아 있는 세상을 스케치한다. 이는 국지적인 세계 구축으로서 출판이다.

장면 여덟 1970년, 뉴욕시 이스트 17번가 13번지, 컴!유니티 프레스.

작년에 우리 라이브러리에서 찾은 자료만을 담은 출판물인 『쉬는 독자(resting reader)』라는 책을 제작하는 동안 나는 '컴!유니티 프레스(Come!Unity Press)'라는 게이 무정부주의자 집단이 1970년대에 쓰던 로고를 우연히 발견했다. 이 집단은 뉴욕시에서 인쇄소를 운영하며 출판 프로젝트를 진행했으며 그곳에서 생활하고 작업했다. 나는 우리 라이브러리의 책장 위에 있던 디트로이트시 급진 인쇄의 역사를 다룬 대니엘 오버트(Danielle Aubert)의 책[12]에서 이 로고를 발견했다. "공유를 통한 생존"이라는 구절은 무료 배포를 알리는 메시지와 더불어 집단의 모든 출판물에 등장했다. 이는 내 기조가, 퀴어.아카이브.워크에 있는 우리 모두의 기조가 되었다. 선언이자 도발이다. 우리가 직접 처리하겠다는 것이다. 벤의 말처럼 퀴어 자료는 퀴어의 손안에 있어야 한다. 이런 일이 저 혼자 일어날 수는 없다.

장면 아홉 2023년, 로드아일랜드주 프로비던스시 콩그레스가 주택.

1924년에 지어진 프로비던스시의 내 옛집을 최근 수리하던 중 철거되고 있던 천장에서 폴라로이드 사진 한 장이 떨어졌다.
 나는 어리둥절했다. 잃어버렸던 건가? 숨겼던 건가? 저기에 얼마나 오래 있었을까? 뒷면에 있는 어떤 표시를 보고 나는 이 기쁜 얼굴을 한 흑인의 사진이 아마 1970년대에 찍혔으리라고 판단했다. 사진을 찍힌 여자는 모르는 사람이었다. 이 집 천장널에 50년 동안 머무르며 내 인생으로 떨어질 이 순간을 기다리고 있었는지도 모르겠다.
 다른 것도 몇 가지 찾았다. 장식용 선반을 치우자 벽난로 뒤에서 아티팩트들이 더 떨어졌던 것이다. 그것은 미국 흑인 가족이 1970년대, 1980년대, 1990년대에 살았던 삶의 증거였다. 이미지 속에 있는 것에 손을 댈

12 대니엘 오버트, 『디트로이트 인쇄 조합(The Detroit Printing Co-op)』(인벤토리프레스, 2019).

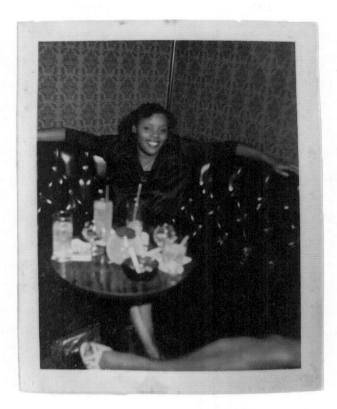

수는 없어도(내 것이 아니었으니까) 내가 서 있는 곳의 이야기를 들려주는 사진의 힘을 나는 인지한다. 이 사진들은 내가 이 집에서 보낼 시간이 한정되어 있다는 걸 상기시킨다.

이 옛집은 이미지 생성기고 나는 프롬프트였다.

우리가 찾으려 들면 시간이 지나면서 우리의 몸을 확장시킨 역사들을 발견할 수 있다. 살아 있는 사람들과 이미 죽은 사람들의 진실을 이야기하는 것은 돌봄과 치유의 한 형태로, 자본주의의 폭력과 나란히 생존할 공간을 구축한다.

천장널 안에서, 거리에서, 라이브러리에서, 데이터베이스에서, 네트워크에서 우리를 둘러싼 나쁜 아카이브를 찾아보기를 권한다. 우리의 주목을 받아 마땅한데도 간과된 이미지와 아티팩트를 말이다. 여러분만의 나쁜 아카이브를 만드시라. 자세히 들여다보면 시간을 통과해 흐르는 이런 아카이브는 우리를 과거와 미래의 세계로 연결한다. 그렇게 우리를 드러낸다.

이 글은 어지러운 조립체로, 각 부분을 이루는 장면은 나눔이라는 작은 행위를 통해 보전하고 살아남으려는 충동을 묘사한다. 각각은 지속될 것이 아니었던 세계를 보여주는 자그마한 화면이다. 내가 출판과 아카이브와 AI와 시간 여행을 섞은 방식들이 읽기에 아주 분명하지는 않을 수 있다. 이 텍스트는 부조리한 내 출판 실천을 기술한 내용이며 출판을 작은 화면으로서 생각해 보자고 여러분에게 건네는 제안이다. 출판을 국지적인 세계 구축으로서 고려해 보라는 도발이다.

그리고 부디 이 글 자체를 일종의 나쁜 아카이브로 봐달라. 자본주의와 이성주의자 가부장제가 우리더러 잊으라고 요구하는 것을 제도 밖에서 보전하고 담아내려는 충동과 기술을 통해 지속되는 퀴어의 삶의 순간들이 모여 이야기되는 역사다. "글과 종이와 증거라는 물질적인 대상을 조합하는 일의 중요성을 표명"[13]하는 장면들이다. 이 글은 정확히 100년에 걸쳐 미래에서 들여다본 화면이자 미래를 내다본 화면으로, 우리를 퀴어 미래상의 그때 그 자리[14]로 연결한다. 선조들과 대담을 나누며 우리 자신도 선조가 될 준비를 하게 되는 일종의 시간 여행이다.

13 로라 E. 헬턴(Laura E. Helton), 「목록을 만들고 시간을 기록하기: 1900–1950년 흑인 연구의 인프라(Making Lists, Keeping Time: Infrastructures of Black Inquiry, 1900-1950)」, 『선명한 흰색 배경에 맞대어: 미국 흑인의 인쇄 인프라(Against a Sharp White Background: Infrastructures of African American Print)』, 브리짓 필더(Brigitte Fielder), 조너선 센천(Jonathan Senchyne) 편집(위스콘신대학출판부, 2019).
14 호세 에스테반 무뇨스, 『순항하는 유토피아(Cruising Utopia)』(뉴욕대학출판부, 2019).

Paul Soulellis

Survival by Sharing: scenes and provocations

This essay describes a publishing ethos, told in a series of scenes, non-chronologically. It's a cinematic timeline, told in queer time.

Scene One
October 2022, Planet Street, Providence, RI

Recently, I was in a very bad accident. Walking downhill, I tripped in the street, and started flying through the air. I landed on that stone wall and broke 12 bones. For a long time, I couldn't move around. I couldn't go to school where I was needed, where I'm the head of the graphic design department. I couldn't go to the studio where I do my work and where I help organize community.

For several months, I had a lot of time to reflect. I tried to understand what had happened, and one of the ways I did this was by making these images. I started feeding the details of my accident into a text-to-image generator. I wanted to reconstruct the accident, so I could see it from outside my body. I wanted to see if these images could reveal something about the event, like evidence. Maybe it could show me what had really happened. Maybe I could learn something about my experience that my memory couldn't provide. I generated thousands of these images; it started to resemble an archive. This was my way of slowing down what had happened. I wanted to occupy the space of that moment, and it felt like this tool could help me.

I'm still not sure what I found in these images, but they did help me to heal.

Hito Steyerl calls these images produced without a camera "mean images," that is, that they form an approximation.[1] You train the diffusion model with a dataset of images, and it returns averages. She says that these renderings represent "averaged versions of mass online booty."[2] The images emerge from random noise. It's a very strange sensation, to go looking for your own body like this, looking for yourself as an approximation, emerging from a random database of bodily forms.

Scene Two
November 2022, Midjourney Discord Server

Soon after, I started looking for other bodies. I DM'd the Midjourney bot, and wrote prompts for queer bodies, trans bodies, scenes of life happening in queer spaces. I asked for images of men in love, trans women, bodies embracing, images from other times, when it would have been impossible to make photographs like this. They felt like things I needed to see. They felt like things I'd seen before. They reminded me of artifacts in archives, and I wondered if they might help to repair our fractured, queer history.

Should I print these? Should I publish them? I had intense questions and debates with friends about the value and ethics of these images. I couldn't stop generating. I wasn't sure what I was searching for, but I was yearning to find what's been very difficult to see. At some point, I started asking more critical questions, like — why does it only generate white bodies, unless I ask it not to. Why does everyone look so similar? Why is it all so familiar? Was I actually doing anything of value here, or do these images simply reflect my own desires as an older white gay man who wants so badly to connect with the gaps and ruptures in the timeline. The images point to nothing, really; like my accident visions, they create an archive that refers only to itself.

1 Hito Steyerl, "Mean Images," *New Left Review* 140/141 (Mar/June 2023).
2 Steyerl, "Mean Images."

Scene Three
2013, Library of the Printed Web,
New York City

Those mean images made me think about an essay I wrote exactly 10 years ago. I never called it a manifesto, but "Search, Compile, Publish" came to be known that way, after being anthologized in an excellent book titled *Publishing Manifestos*.[3]

It was something I wrote to describe Library of the Printed Web, a curatorial and publishing project I worked on for several years. With Library of the Printed Web, I was trying to document, and describe, a new way of working: hunting for digital material, grabbing it, assembling it quickly, and printing it on paper. I thought it felt like a new way of working back then, but it wasn't. Artists have always been grabbing material that's not theirs. Different techniques of appropriation and artistic empire building are hallmarks of patriarchal modernism and western artistic practice.

Again and again, as I presented items in the collection, I said: Here's what network culture feels like when we slow it down, or as Clement Valla wrote — when we pause the update cycle.[4] Here are the artists who are trying to occupy a strange hybrid condition between digital and analog realms. Today, that hybrid condition is our common reality. It's mundane, and the printed web is no longer interesting.

Back then, Library of the Printed Web got a lot of attention. I called it an archive of archives. I saw that the search engine could be the principal tool for an entire artistic practice. I collected the work of Mishka Henner, Joachim Schmid, Clement Valla, Stephanie Syjuco, Molly Soda, Penelope Umbrico, and many others. I even started publishing the printed web, presenting new work by these "printed web" artists. This was a way to document and see the world through the circulation of material. Thinking about the title of KST's conference (where this essay was first presented), this project was the closest I've come to "publishing as a worldview."

In 2017, the entire project was acquired by MoMA Library in New York City. The strange wooden box on wheels, which housed the collection but did a poor job as an actual storage container, was no longer necessary. I packed up over 250 works and took them to the museum of modern art so they could be forever cared for in the ultimate archive of artistic publishing. You can go there now and request to see all of the items, with call number LPW. Once out of my hands, I became quite critical of the project and the techniques of appropriation that were at the heart of it. While that was the end of Library of the Printed Web for me, it was just the beginning of my fascination with archives.

Since then, a lot has happened, and my practice has changed and grown considerably. I still examine printing, publishing, and networks, but my focus has shifted to the politics of these things. How do we find queer bodies in the archive? How do urgent artifacts emerge from community and circulate in crisis? How can printing and archiving be tools for survival and liberation?

Let's continue to build these scenes out, to see where we can go. I'm skipping back and forth in time, using messy, non-linear tactics, to look for clues. Soon you'll see that I'm assembling a history, in queer time.

Scene Four
Summer 2022, Sexual Minorities Archive,
Holyoke, Massachusetts

Ben Power is a trans man who lives inside a large pink house in Holyoke, Massachusetts (US). I visited him in summer 2022. He's been collecting evidence of queer life for fifty years; it's called the Sexual Minorities Archive.

Every square inch of his house is filled with this collection, which contains over 20,000 items. In finding materials to bring back to the

3 Paul Soulellis, "Search, Compile, Publish," in *Publishing Manifestos*, ed. Michalis Pichler (Boston: The MIT Press, 2022).
4 Clement Valla, "The Universal Texture," Rhizome.org (2012).
5 K. J. Rawson, "Archival Justice: An Interview with Ben Power Alwin," Radical History Review 122 (May 2015).
6 Rawson, "Archival Justice."
7 Rawson, "Archival Justice."

house, he says that "the collection is then almost an extension of my body and where my body goes."[5] He says: the only safe place for such a collection is to take care of it in spaces where we live and work; "queer materials in queer hands; (⋯) also, it's a matter of control and being in my hands, which are transgender hands."[6]

Ben practices archival justice, "telling the truth about people who are alive today and about people who are already dead."[7] When I asked Ben "what's your curatorial approach to collecting," he said he didn't really have one. He collects anything that comes to him, as long as it's queer. Ben saves evidence of queer life that might otherwise end up in the trash.

In providing a safe home for his collection, and living within it, Ben sets up a very different kind of relationship to archival practice. There is no real distinction here between the artifacts that are collected and the life being lived, in and around them. This is an archive where life happens.

Queer culture is always at risk of illegibility, invisibility, and erasure. We've been marginalized and dismissed for as long as archives have existed; for us, and for others who have been colonized, oppressed, or erased, the archive is a site of violence. Since Library of the Printed Web, and the declining political conditions that many of us continue to face, I've been searching for examples of archives that behave differently. I'm looking for "bad archives" that form lovingly and messily in private homes, in garages, in closets, in storerooms, and during protest, resulting in dead-end hand-coded web pages, unorganized folders and boxes, YouTube playlists, and other media collections that live beyond the sanitized logic of the institution. These are sometimes unsearchable archives that are personally cared for, desperately protecting their collections under precarious conditions, while maintaining access for the communities they serve.

These bad archives are illegitimate and sometimes illegible. They exist because they must. They collect and save and sometimes publish evidence of queer life, or Black life, or immigrant life, or other voices that have been left out. These projects usually emerge from crisis, as a way to connect and preserve, and spread the word, maybe even in terms of life and death.

Scene Five
1924, Gumby's Book Studio, 2144 Fifth Avenue, Harlem, New York City

Recently, someone told me about Alexander Gumby. He was a gay, Black man who lived in New York City at the start of the 20th century. He documented African American life by saving newspaper clippings, ticket stubs, and other ephemera. He preserved them in scrapbooks. In the 1920s, Gumby moved his collection of scrapbooks to a large studio in Harlem. In his 1952 essay, "The Adventures of My Scrapbooks," Gumby described how it happened:

"With the generous help of a friend who was a partner in a Wall Street firm, I was able to collect rare editions and manuscripts and items for my fast-growing scrapbooks, which had now become an obsession with me. My tiny apartment became so crowded with my collections that I finally had to lease the entire second-floor unpartitioned apartment of the house where I lived, and here I started "The Gumby Book Studio" for my personal use, to entertain my friends, and as a place in which to master the art of making scrapbooks. It should have been called "The Gumby Scrapbook Studio" as it was intended, but at the time I thought the name a bit too long. Soon friends formed the habit of visiting the Studio, and they in turn brought their friends who brought their friends, regardless of race or color — those who were seriously interested in arts and letters. The Studio became a rendezvous for intellectuals, musicians, and artists. I dare say the Gumby Book Studio was the first unpremeditated interracial movement in Harlem."[8]

Gumby also started a publishing project in his studio, a magazine called "The Gumby Studio Quarterly," but it was never distributed. Eventually, he left over 300 scrapbooks to Columbia University to be cared for, where they may be visited today.

8 L. S. Alexander Gumby, "The Adventures of My Scrapbooks," Columbia Library Columns 2, no. 1 (Nov. 1952).

But it's his salon scene in 1920s Harlem that I return to, before the collection was absorbed by the institution. There in that porous, queer space, Gumby's Book Studio was a living archive, cared for by its creator but kept alive through the relationships that gathered around the ephemera. Here, community memory forms around the information, an archive of snippets. Queer materials in queer hands.

Scene Six
 1973, Community Memory Computer Terminal, Leopold's Record shop, Berkeley, California

Just 20 years after Gumby donated his scrapbooks to Columbia, a project called Community Memory appeared in a record shop in Berkeley. A single computer terminal was connected to a server across the bay in San Francisco, in a community warehouse called Resource One. This was the first computerized bulletin board system ever. Anyone could sit down, deposit a coin, and post a message. People left messages about ride sharing, concert tickets, community meetings, and cars for sale. Sometimes people wrote opinions, or posted recipes, or personals.

Users could also attach keywords to their posts, making all of it searchable. Community Memory was publicly available and free to browse. Even though it feels like a very early version of the internet, there was only this one station, so it was more of a physical place than a network. They described the project like this: "Community Memory is community mindfulness, not-forgetfulness. In the root sense of the greek word for truth, aletheia (having come out of hiddenness) it is communal retrieve of truth, communal disclosure, that which is (left) open, by us, to us."[9]

All of this is incredible when thinking about early network culture, but what really captivates me is this: in 1974, someone printed it all out. In these printouts are all of the public posts made up until that point. This must be the first printed web publication ever. It was an attempt

to create a material record of the project, working against disappearance. It was an archival impulse.

Now it exists as a hard-to-find set of PDFs that I managed to locate and download.[10] I've read through every post. I knew that there just had to be some kind of evidence of queer life in here, just five years after Stonewall.

What I found may be the very first gay content on the net, ever: "LAVENDER U ⋯ TO PROVIDE GAY WOMEN AND MEN (AND OTHERS EXPLORING GAY FEELINGS) THE OPPORTUNITY TO SHARE THEIR KNOWLEDGE⋯"

And also, from the week of January 26, 1974, a post titled EAST BAY GAY. These are the only two that I found.

I never saw this printout when I was doing Library of the Printed Web. I wish I had; it would have changed the project. But that's ok, it's more powerful for me now, in the work I'm doing today, revisiting these signals from 50 years ago. What I see in them is the queer, non-cooperative impulse to save in the midst of the flow of culture, as it's being lost. Queer because what's being gathered is often illegible to others, unworthy, not legitimate. Non-cooperative because the act of saving happens in spite of that dismissal. The bad archive forms itself in alternative spaces, gathering ordinary scraps together in one place. It works independently, away from the traditional archive and its history of violence. It works against those practices by being outside them.

This connects to what Alex Juhasz calls Queer Archive Activism: "an activist relation to the archive that remains alert to its absences, and that uses it to create new kinds of knowledge and new forms of collectivity. Queer Archive Activism insists that the archive serve not just as a repository for safeguarding objects, but also as a resource that comes out into the world to perform public interventions."[11]

9 *Resource One* newsletter no. 2 (April 1974).

10 "Discussion board printouts from Leopold's Records terminal," Computer History Museum, Catalog Number 102734428, lot X3090.2005.
11 Ann Cvetkovich, "Artist Curation as Queer Archival Practice," lecture at Carleton University (2019).

Scene Seven
 2023, Queer.Archive.Work, Providence,
 Rhode Island

I'm in search of bad archives, but I'm also the proprietor of one. Queer.Archive.Work is a project that enables me to bring together different facets of my practice as an educator, artist, and community organizer, within a physical space where queer life gathers in real time.

The history of Queer.Archive.Work runs parallel to COVID's timeline. It was formed as a non-profit organization in March 2020, just days before the US went into its first lockdown. For the next three years, the project expanded. It's now a growing library of more than one thousand urgent artifacts that we care for in a 2,000 square foot print production studio, shared by 42 members. Every other Sunday, we're open to the public.

QAW is a space for labor, play, and storage. There is so much joy and collaboration in the mixing of these modalities. How we engage continues to be directly shaped by the COVID pandemic and the challenges we encounter around access and safety. Issues involve masking and consent, how equipment is shared, and the digital spaces that extend our community and have allowed us to connect in isolation. QAW is a product of the pandemic.

We maintain several risograph printers and an extensive screen-printing set-up, and this focus on print media, both in how we work and in what we collect in the archive, is a crucial aspect of our mission. Our members include queer, trans, BIPOC, disabled, and immigrant folks. The print work we produce at QAW circulates through queer time and space, traveling non-linearly in multiple directions, out of our machines, into our library, into the Providence community, and onto digital platforms.

At QAW, members have access to resources to print their own urgent artifacts and add them to the archive. This material co-mingles with queer ancestors (like Audre Lorde, Barbara Smith, Leslie Feinberg, José Esteban Muñoz, and others). This queer material allows us to conjure other futures with artists and writers who can't be with us, as well as with each other.

We are not alone in this work; we are joined in energy and spirit by contemporary projects like GenderFail, Wendys Subway, Many Folds Press, Interference Archive, Black Recluse Zine Distro, Digital Transgender Archive, and others who practice archival justice.

Because it's a bad, leaky archive, QAW is never static. It holds space and objects and people and relations, but doesn't contain them. Our library is totally unorganized. There's no way to search, and no way to track. We don't even have keywords. Because nothing is fixed, community memory gathers around the information. New relationships are always forming in this non-linear, bad archive.

Queer.Archive.Work is a community memory portal where evidence of queer life flourishes through printing and publishing. I'm able to nurture my own publishing practice here in the studio, where I explore queer typography and non-linearity and other tactics for working against normative definitions of design success. My publications are collaborative and produced in limited amounts, for small audiences. They sketch out a world where queer and trans bodies are working and living in the archive. It's publishing as localized worldbuilding.

Scene Eight
 1970, Come!Unity Press, 13 East 17 Street,
 New York City

While making the book resting reader last year, a publication that only includes materials found in our library, I came across a 1970s logo for a gay anarchist collective called Come!Unity Press. They ran a print shop and publishing project in New York City. They lived and worked in the studio. I found the logo on our library shelves, inside a book by Danielle Aubert on the history of radical printing in Detroit.[12] The phrase "Survival by Sharing" appeared on all of the collective's publications, along with messages about free distribution. It's become an ethos for me, and for all of us at Queer.Archive.Work. It's

12 Danielle Aubert, *The Detroit Printing Co-op*, Los Angeles: Inventory Press (2019).

a declaration as well as a provocation: to take matters into our own hands. Queer materials in queer hands, as Ben puts it. This can't happen alone.

Scene Nine
2023, Congress Avenue Residence, Providence, Rhode Island

Recently, while renovating my old 1924 house in Providence, a Polaroid photograph fell out of the ceiling, as it was being demolished.

I was stunned. Was it lost? Was it hidden? How long has it been there? From some markings on the back, I decided that this image of Black joy was possibly from the 1970s. The woman pictured in the image is unknown to me. Perhaps it's been stored in the floorboards of the house for 50 years, waiting for this moment to fall into my life.

I found some other things too, more artifacts that fell out from behind the fireplace, when we removed the mantle. This is evidence of Black American family life, in the 1970s, 80s and 90s. I don't have access to what's in these images — they're not mine — but I appreciate their ability to tell me about where I am. They remind me that my time in the house is limited.

This old house was an image generator, and I was the prompt.

When we go looking, we can find histories that extend our own bodies through time. Telling the truth about people who are alive and people who are already dead is a form of care and healing, making space for survival alongside the violence of capitalism.

I invite you to go looking, in the floorboards, down the street, in the library, in the database, on your networks, for the bad archives that surround us, neglected images and artifacts that deserve our attention. Make your own bad archives. When we look closely, these artifacts flowing through time connect us to past and future worlds. They reveal us.

This essay is a messy assemblage, each part a scene that describes an impulse to save and to survive through small acts of sharing, each one a small view of a world that wasn't meant to continue. I've mixed up publishing, archives, AI, and time travel in ways that might not be entirely legible. This text describes my illegitimate publishing practice, and it's a proposal for you to consider publishing as a small view. A provocation, to consider publishing as localized world building.

And please, consider this essay itself as a kind of bad archive. A history told through a collection of moments where queer life persists through technology and the impulse to save outside the institution, to contain that which capitalism and heteropatriarchy demand we forget. Scenes that "articulate the importance of assembling material objects: words, paper, evidence."[13] This essay is a view from the future, into the future, spanning exactly 100 years, to connect us to the then and there of queer futurity,[14] a kind of time travel where we get to be in conversation with ancestors, as we prepare ourselves to become ancestors.

13 Laura E. Helton, "Making Lists, Keeping Time: Infrastructures of Black Inquiry, 1900–1950," in AGAINST A SHARP WHITE BACKGROUND: Infrastructures of African American Print, ed. Brigitte Fielder, Jonathan Senchyne, Madison: The University of Wisconsin Press (2019).
14 José Esteban Muñoz, *Cruising Utopia*, New York: NYU Press (2019).

만들어지는 과정:『핸드북: 예술과 디자인 교육에서 퀴어와 트랜스젠더 학생들 지원하기』로 보는 퀴어 출판과 교차교육학

들어가기:『핸드북』이 무엇인가?

『핸드북: 예술과 디자인 교육에서 퀴어와 트랜스젠더 학생들 지원하기(Handbook: Supporting Queer and Trans Students in Art and Design Education)』은 그야말로 노랗다. 커터 칼, 밝은 우편 봉투, 신호등, 건설 중장비 트럭의 색이다. 강렬한 산호색 띠가 위에서 아래로 대각선을 그리며 표지를 가로지른다. "핸드북: 예술과 디자인 교육에서 퀴어와 트랜스젠더 학생들 지원하기"라는 책의 제목은 청록색 잉크로 인쇄되어 있고 인쇄 스튜디오에서 사용하는 장갑을 연상시키며 이 청록색은 내지로 이어진다.

『핸드북』은 교수용 오브젝트다.
안내, 제안, 개입, 초대다.
수작업으로 만든 예술가의 책이기도 하다. 손에 쥐어지고 손에서 손으로
　　　　전해지고 계속해서 손이 닿는 데 있도록 디자인된 책이다.
이 모든 용도로 쓰일 수 있다.

오늘 나는 만들어지고 있는 교수법의 여러 모델로서 스튜디오 제작 과정과 책이 지니는 물리적인 '사물성' 그리고『핸드북』의 유통을 이야기하려 한다. 시작 단계의『핸드북』은 조촐한 아이디어였다. 내 원래 목표는 열여섯 쪽짜리

*　이 글의 영문판은 2021년 겨울 에이스 레너(Ace Lehner)가 편집한『아트 저널(Art Journal)』제80권 4호 트랜스젠더 시각 문화 프로젝트 특별판에도 수록되었다.

리소그래프 진(zine)을 만드는 것이었다. 우리가 작업하는 동안 '퀴어 출판 프로젝트(Queer Publishing Project)'는 캐나다 토론토 OCAD 대학의 인쇄 및 출판 프로그램(Printmaking and Publications program)에 몸담은 학생과 동문, 예술가와 디자이너, 교직원과 교수진이 모여 100명이 넘는 활동적인 연구 집단이 되었다. 우리는 3년에 걸쳐 표지는 삼색 레터프레스 게이트폴드로, 본문은 오프셋인쇄로 인쇄해 120쪽짜리 책『핸드북』1판을 1,200부 제작했다.

책에는 캐나다 몬트리올에서 활동하는 트랜스젠더 만화가 모건 시(Morgan Sea)의 일러스트와 캐나다 토론토에서 작업하는 레즈비언 디자이너 서실리아 버코빅(Cecilia Berkovic)의 디자인이 실려 있다. 책의 날개 안쪽에는 디테일을 훌륭하게 살린 모건 시의 일러스트가 펼쳐지는데, 퀴어 출판 프로젝트에 참여한 사람들이 이 지면을 가득 채우고 있다. 무리를 이룬 퀴어와 트랜스젠더 들이 자신의 정체성을 이야기한다. 자신이 "퀴어, HIV 양성 드랙 퀸, 위해 감축 활동가(harm reduction worker), 프로초이스(pro-choice, 임신중절권 옹호) 지지자"라거나 "정체성을 생산하는 사회적 과정에 초점을 맞추는 편인데 짧게 말하자면 게이, 남성, 아시아인/중국인/카리브인/트리니다드토바고인/캐나다인, 비디오 아티스트, 비평가, 탐조객"이라거나 또는 "내 여성성 없이는 내 남성성이 지금과 같지 않았을 것이다. 나는 언제나 상반하는 것을 가르는 선 바로 위에서 사이의 존재로서 정체성을 정의한다."라고 말한다. 협업이란 각자가 자신의 주체 위치(subject position)에서 말하면서 고조되는 합창이다. 교수진과 교직원과 학생의 구조적 분리는 군중 속으로 내려앉는다. 책을 시작하는 앞날개 안쪽 펼침면부터『핸드북』은 우리의 교실과 스튜디오가 얼마나 협력 교수법의 공간인지, 다시 말해 얼마나 모두가 어떤 식으로든 집단에 기여할 수 있는 곳인지 돌아보도록 우리 모두에게 손을 내민다. 나의『핸드북』 출판 경험을 나눔으로써 책 자체에 대한 비판적 이해가 깊어지기를 바라며 한국타이포그라피학회와 플랫폼 P의 한국인 동료들에게 이 과정을 하나의 모델로서 공유한다.

퀴어와 트랜스젠더의 삶 속 유용한 예술적 실천으로서 출판

출판의 "새로운 계절"의 일환으로 트랜스젠더와 퀴어 문화를 세상에 내놓고 우리의 생존을 보장하는 유용한 실천으로서 책 만들기를 생각해 보자.

퀴어 출판은 갤러리와 서점, 소셜 미디어 플랫폼, 공공 도서관, 공연,

HANDBOOK: Supporting Queer and Trans Students in Art and Design Education

Edited by
Anthea Black and Shamina Chherawala

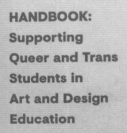

HANDBOOK:
Supporting
Queer and Trans
Students in
Art and Design
Education

Edited by
Anthea Black and Shamina Chherawala

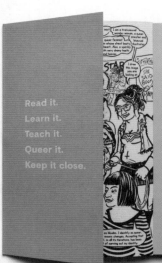

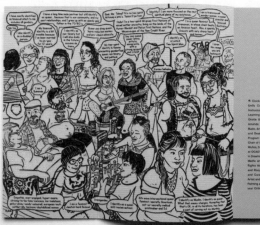

학계 같은 경제적, 조직적 모델을 유연하게 넘나들며 예술, 공예, 디자인, 문학, 운동(activist)계 사이에서 존재한다. 출판은 초기 진과 정치 그래픽부터 독립 출판 만화와 아티스트 북의 급증에 이르기까지 믿기지 않을 만큼 다양한 전술을 아우른다. 이런 역사를 보면 형태와 유통의 전통적인 경계는 완전히 무관해진 것은 아닐지언정 듬성듬성해진 것은 분명하다. 출판은 결코 단일한 구조에 담기지 않는다. 물론 "예술적 실천으로서 출판"이라는 애넷 길버트(Annette Gilbert)의 말이 그 자체로 트랜스하거나 퀴어한 것은 아니지만 예술 출판에서는 트랜스젠더 연구, 퀴어학, 해방 교수법 모두에서도 나란히 쓸 수 있는 놀라운 기법을 몇 가지 얻을 수 있다.

예술 출판에서 가능한 전술은 지향과 젠더가 어떻든 모든 교수진에게, 특히 예술과 디자인 교육에서 매일의 교차교육학을 형성하는 트랜스젠더, 논바이너리, 퀴어인 교수와 교직원에게 매우 유용하다. 여기서 나는 프란시스코 J. 갈라르테(Francisco J. Galarte)가 "트랜스섹슈얼, 트랜스젠더, 젠더퀴어의 교육학적 관점을 포함하는 개념"이라고 설명한 단어 '교차교육학'을 사용한다. 트랜스젠더와 퀴어 경험이라는 이 관점들은 아무리 험난한 관계일지라도 연대와 관계와 학계 공간 내의 생존 문제다. 진 버캐로(Jeanne Vacarro)는 이를 "미완이지만 충분한 과정(발전이 아닌 과정)"이라고 했다. 과정은 인쇄의 모든 것이다. 인쇄 매체와 공예 이론을 가르치는 예술가이자 작가이자 예술 출판인으로서 나는 수작업, 시각적인 것과 텍스트적인 것, 협업 네트워크 간 경계를 뛰어넘는 스튜디오 실천을 특히 사랑한다. 트랜스젠더와 퀴어의 삶과 마찬가지로 나는 이런 출판 기법들을 언제나 "미완이지만 충분한" 작업 방식으로서 바라봤다. 언제나 과정 중에 있는 것. 이런 충동은 다양성을 깔끔한 범주와 연구실에 넣어 관리하곤 하는 학계의 경향에 어긋난다. 대학에서 일하는 디자이너와 예술가의 정치적 목표는 고정되는 법이 없다. 당장의 국지적인 여건에 맞춰 우리는 옮겨 다녀야만 한다. 퀴어와 트랜스젠더 경험이 교차하는 지점에서 예술가 출판은 사회정의와 제도적 형평성 활동의 경계에 뒤얽히는 동시에 이를 넘어선다. 이로써 우리는 권력 구조에 도전하기 위해 우리 손안에 있는 도구를 사용하여 체현된 형평성 활동과 구조적 행동을 위한 '정치적 메커니즘'으로서 스튜디오를 활용할 수 있다.

OCAD 대학의 부교수와 학기제 교수로 근무하던 시절 학생들이 내 연구실에 찾아오더니 강의실 내에서 아무런 문제 제기 없이 계속되는 트랜스젠더 혐오와 동성애 혐오 그리고 인종차별 이야기를 들려주기 시작했다. 학생들은 교수 행위에 대해, 자신들이 경험하는 예술과 디자인

교육을 형성하는 역사적이면서도 현실적인 배제와 매일의 미묘한 차별에 대해 할 말이 많았다. 교수들은 이런 목소리를 절실하게 경청해야 했지만 학생들에게 의견을 달라고 요청하는 사람은 없었다. 『핸드북』을 만들겠다는 충동은 전적으로 실용적이었다. 교수진에게 퀴어와 트랜스젠더 학생을 지원할 분명한 방향성을 제시하고 그 도구를 제공하는 것. 그리고 이런 실용성을 넘어 프로젝트는 교수진이 실제로 읽고 싶을 만큼 잘 디자인된 출판물이라는 형태로 교수법의 급진적인 전환을 촉발하고자 했다. 이런 생각을 품은 채 강의 첫날, 강의 소개, 강의 내 토론 그리고 크리틱 경험에 대해 학생들과 나눈 열 번의 대화로 『핸드북』을 시작했다. 처음엔 열여섯 쪽짜리 진을 엮겠다는 소박한 꿈이었다.

　　　다음은 우리 대화를 이끈 질문 일부다.

퀴어 또는 트랜스젠더 또는 퀴어이자 트랜스젠더인 학생으로서 여러분이
　　　경험한 일에 관해 교수진과 교직원이 알아야 할 것은 무엇인가요?
어떻게 크리틱을 활성화해야 여러분의 작업을 두고 교수와 동료와 더
　　　생산적이고 의미 있는 대화를 나눌 수 있을까요?
인종차별은 퀴어와 트랜스젠더 학생으로서 여러분이 겪은 경험에 어떤
　　　식으로 영향을 미쳤나요?
퀴어와 트랜스젠더로서 스스로의 정체성을 정의한 백인 교수와 백인 학생이
　　　인종 정의(justice)를 위해 어떤 노력을 할 수 있을까요?

모든 교수진이 학생들에게 묻기에 좋은 질문들이다. 오늘날 학생들은 형평성을 요구한다. 자신이 누구인지 보여주는 학과과정에서, 교수의 개인적 책무에서, 고등교육의 백인 우월주의적 구조를 탈피하는 데서 말이다. 학생들의 관심사를 알려면 들어야 한다. 책 『예술적 실천으로서 출판(Publishing as Artistic Practice)』에 실린 "출판은 … 동시대의 순간에 관해 깜짝 놀랄 비판적 진단을 녹여낸다."라는 길버트의 생각이 유용하다. 내 학생들이 내린 "깜짝 놀랄 비판적 진단"은 '대학이 우리에게 실망을 안긴다'는 것이었다. 학생들은 침묵시키기와 배제, 트랜스젠더 혐오적인 학생과 교수, 구조적 인종차별, 백인 일색인 학과과정, 학생들의 토큰화(tokenizing), 지속적으로 부족한 정신 건강 지원에 공통으로 좌절감을 느꼈다. 동시에 기꺼이 행동에 나서겠다는 의지도 가슴 깊이 품고 있었다.

　　　이런 학습 여건을 변화시키려면 인정해야만 한다. 그러면 비판적 행동에 학교의 자원을 들일 수 있다. 무엇보다도 예술과 디자인과 공예의

스튜디오 교육에서 실제로 사용할 수 있는 양식을 만드는 사람은 우리 예술가와 디자이너다.

　『핸드북』의 경우 우리는 인쇄 및 출판 프로그램에서 작업하는 데 관심이 있는 사람들을 필요한 만큼 모아 스튜디오의 자원과 합쳤다. 트랜스젠더, 논바이너리, 퀴어인 교수진과 교직원과 학생이 모여 적지 않은 지지층을 형성했다. 퀴어 출판 프로젝트에 생기를 불어넣는 프레임워크는 교수 행위에서, 그리고 행정적인 형평성 모델에서 물러나 창의적이고 스튜디오 중심인 예술가 출판의 과정으로 다가가는 것이다. 우리는 이 길의 모든 단계에서 창의적 문제 해결 방식을 활용했고 이로써 기술과 신뢰를 함께 다졌다. 공동의 프로젝트를 만드는 데 이런 스타일의 협업을 끌어올 때 나는 놀랍도록 풍부한 도구와 제작 인프라스트럭처를 갖춘 공예, 예술, 디자인 스튜디오를 여느 학과나 학부나 대학과 비슷한 개입을 행할 공간으로 이해한다.

　내가 생각한 『핸드북』은 제도적인 프로젝트나 수업 과제가 절대 아니었다. 정책도 아니었고 우리가 해야 한다던 학술 계획도 아니었다. 『핸드북』은 우리 스튜디오를 창의적인 비판 행동의 플랫폼으로 활용하겠다는 강렬한 욕구에서 비롯한 상향식 프로젝트였다. 이 점이 중요한 것은 형평성과 포용성 활동이 대개 학생과 교수진 그리고 스튜디오 기술자들이 작업하는 공간과 멀찍이 떨어진 행정 사무실에서 다뤄지기 때문이다. 이렇듯 형평성이 스튜디오에서 유리되어 있기에 제도적 힘과 우리 일상에서의 예술 및 디자인 실천 사이에는 구조적 괴리가 유지된다. 제도권의 자원을 '강의실 밖'에서, 그리고 행정 영역을 넘어서 사용하는 것을 프레드 모튼(Fred Moten)과 스테파노 하니(Stefano Harney)는 오늘날 대학 환경에서 실행할 수 있는 유일한 대응이라고 명시적으로 기술했다. 이들은 "이런 환경 앞에서는 대학에 숨어들어 취할 수 있는 것을 빼먹는 수밖에 없다."라고 말한다. 이로써 더 광범위한 공동체가 혜택을 누리며 제도권의 벽을 넘어 창의적이고 지적인 협업을 이룬다. 우리 학생들은 "프레임워크를 전환"하고 권력을 재분배하고 트랜스젠더와 퀴어의 삶 속 실천의 확장된 가능성을 향해 길(들)을 내며 제도권 삶의 폭력과 실패에 대응하는 법을 배우게 되는 것이다.

퀴어 출판에서 나는 예술과 디자인 교육에 대한 교육학적 개입으로 아주 단순한 두 가지 방식을 사용한다. 깊게 듣기와 대상이 만들어지는 과정에 세심히 주의를 기울이기다. 둘은 병렬적인 관계를 형성한다. 우선 학생들이 살아낸 경험에 귀를 기울이면서 이를 강의실, 스튜디오, 비판적 교수 행위의 기반으로 인정하는 윤리를 구축하고 이어서 우리가 아이디어를 형체로 빚어낼 수 있게 하는 공예, 예술, 디자인의 초학제적인 스튜디오 과정에 힘쓰는 것이다.

　　　이 프로젝트를 처음 구상하던 무렵의 나는 다른 교수들이 이를 읽을 때『핸드북』이 교수법으로 '변모'하리라고 생각했다. 앞날개 바깥쪽에는 시작하기 위한 몇 가지 지시가 있다. "읽어라. 배워라. 가르쳐라. 퀴어하게 해라. 가까이 둬라."『핸드북』의 내용이 정체성을 중심으로 흘러가기는 하지만 그 내용만 읽고 가르치면 책의 존재에서 불가분한 핵심 측면 두 가지를 놓치는 것밖에 되지 않는다. 한정판 아티스트 북이라는 형태와 책을 그 형태로 이끈 과정 말이다. 인쇄 기술자 니컬러스 식(Nick Shick)이 끈기 있게 이끌어준 수개월 동안의 인쇄 세션이 끝나고 나는 책 만들기가 곧 교수법이라는 사실을 깨달았다. 길버트는 "출판된 작업물을 그 출판 과정과 결정적 요인들에서 분리해 독립적으로 볼 수 없는" 예술가 출판을 더 깊게 읽기를 요구한다. 책 만들기는 관계적인 과정으로, 대학이나 예술대학 같은 특정한 사회적, 경제적 장소에 둘러싸일 수 있다. 더 큰 체계에 둘러싸여 있다는 생각은 책이 단순히 정보를 담는 수단이라는 생각보다 더하지는 않을지언정 그 못지않게 예술 교육과 반(反)교육에 중요하다.

　　　『핸드북』의 핵심 철학은 스튜디오 기반의 예술 과정에 뿌리를 내린다. "매체에서 … 실천으로 그리고 책에서 출판으로 가는 방점의 이동"을 명명함으로써 길버트는 "책과 그 내용에서 물러나 한 권의 책으로 아우르고 길러낸 제작 환경과 실천과 과정을" 생각하도록 우리를 이끈다. 이는 출판의 정치가 책을 소비하는 것뿐 아니라 책을 만드는 데도 있음을 역설하는 또 다른 방식이다. 이는 대화하고 듣고 살아낸 경험과 몸의 지식에 목소리를 부여하고 대조하고 고찰하고 편집하고 이미지와 텍스트를 조화하고 일러스트를 그리고 새로 그리고 유성 잉크를 섞고 종이에 잉크를 테스트하고 팬톤을 조정하고 우리가 선택한 색상이 커터 칼이나 니트릴 장갑 같은 익숙한 스튜디오 용품과 비슷하다는 것을 알아차리고 종이를 자르고 배치와 형태와 스케일로써 디자인 원칙을 적용하고 인쇄 과정과

설정과 작동과 밴더쿡 레터프레스 청소를 반복하고 기분을 띄워줄 퀴어 랩 음악과 90년대 댄스음악을 모은 CD를 공유하는 과정에서 퀴어하고 트랜스한 교수법이 탄생하는 지점이다. 이렇듯 정치적인 것으로의 제작에 대한 강조는 갈라르테가 말한 교수법의 형성으로 이어진다. 여기서는 "학습 과정이 교차교육학적 접근 속에서 정체성이 빚어지고 욕망이 모이는, 또 신체의 물질성과 일상의 경험이 형체를 띠고 의미를 얻을 수 있는 정치적 메커니즘으로 거듭난다."『핸드북』에서 예술가 출판과 인쇄 매체는 많은 것을 요하고 다면적인 교수법의 형태들이다. 함께 책을 만드는 일은 돌봄과 공예의 다분히 관계적인 형태다. 퀴어 이론가 버캐로가 쓰듯 "수작업은 방법론적인 지향"이다. 트랜스젠더와 퀴어의 삶을 수작업의 과정으로 볼 수도 있다. 퀴어와 트랜스젠더 출판인이 수작업을 고려하는 것은 우리의 정체성을, 그리고 우리 주변을 채우는 사물을 빚으며 자아를 형성하는 젠더와 체현의 복합성을 이해하는 것이다. 수작업에 뿌리를 내린 교차교육학은 제작과 행위(making and doing)를 통해 직접적으로 형성된 지식에 가치를 둔다.

손으로 출판하려면 강렬한 욕망이 필요하다. 물론 디지털로 작업하면 내용은 쉽게 '형체를 띨' 수 있다. 그러나 우리는 책 만들기를 택했다. 이 과정은 몸으로 수행한다. 만드는 행위에서 새로이 체현된 지식과 사물이 나온다. 아이디어와 가능성이 형태를 띤다. 살아갈 길과 삶을 선사할 길이 난다. 그 중심에는 예술에 들어가는 노동과 기술의 가치가 있다. 버캐로는 분명하고 잘 읽히는 의미가 필요함에 따라 "물질이 주변화될 수 있는" 공예와 예술 간의 관계로서 노동과 기술을 논한다. 책 한 권을 만드는 데 들어가는 모든 세부 사항을 생각하면 공예와 예술과 디자인의 전통적 경계는 흐려진다. 그리고 이는 좋은 일이다! 버캐로는 공예에, 즉 만드는 과정에 가치를 두면 "손의 정치"와 "트랜스젠더 정체성을 공들여 만드는 감각과 질감"에 닿는 연결 고리가 탄생한다고 말한다. 공예와 수작업의 가치를 이해하면 젠더와 인종과 섹슈얼리티가 어떻게 문화적 생산의 각종 형태를 통해 빚어지는지 더 잘 이해할 수 있다. 예술가 출판 과정에서 수작업이 지니는 경험 가치(experience-value)를 강조하는 것은 고급 예술과 손노동을 가르는 수 세기 묵은 계급 분리에 계속해서 도전장을 던지는 일이다.

퀴어 출판 프로젝트 작업은 책 1,200권을 손으로 만드는 공동 작업에 퀴어와 트랜스젠더의 노동을, 그러므로 우리의 몸을 모은 집단적 조직화였다. 『핸드북』은 만들어지고 있는 사물의 힘을, 손에 쥐어지고 촉감이 있으며 수집할 수 있고 미적으로 고유하며 강렬한 집단적 욕망을 통해 세상에

나온 책 한 권의 힘을 전달한다. 레터프레스 인쇄는 수개월의 기간이 들고 손이 많이 붙어야 하는 고된 과정이다. 표지에 찍힌 레터프레스 자국은 아주 약한 자국일지라도 독자의 주의를 물리적인 접촉으로 돌리고 생산에 들어간 수많은 사람과 기법을 반향한다. 버캐로가 일깨우듯, 만들어지는 과정에서 그 책에 닿았던 많은 손이 있기에 "노동은 감정 잔여물로 엉기"면서 트랜스젠더와 퀴어의 손에서 만들어진 것들은 감정과 힘을 담는 용기임을 보인다. 다양한 기술을 보유한 사람들의 노동으로 과정이 도출되는 것처럼 여기에도 손과 손이 맞닿는 연결과 여러 장소를 옮겨 다니는 사교성이 요구된다. 작업을 전달하는 것과 우리 "감정 잔여물"이 행동하려는 개인적 소명으로 바뀌는 것은 독자층에게 달렸다.

　　　　무언가가 만들어지는 방식과 친밀해지면 손과 몸 그리고 젠더를 만드는 개인적이고 집단적인 과정 사이의 연결 고리를 도출할 수 있다. "몸과 사물과 권력의 영향으로 또 이런 것들을 가로질러" 무언가를 만드는 매일의 노동이 우리의 젠더 경험과 어떻게 관계하는지 이해하는 데도 도움이 된다. "저급 예술, 숙련 노동, '여자가 하는 일'로 너무나도 빈번하게 무시되는" 수작업과 공예 개념을 되찾는 과정이 될 수도 있다. 길버트가 말하듯 "'예술적 실천으로서 출판'이 무수한 양식, 상호 의존성 그리고 중첩된 위계로 특징 지어지는 복합적인 실천의 장을 펼치"고, 더욱이 "경제, 법, 정치"의 실천과 연계하기를 제안하는 것도 마찬가지다. 출판은 너무나 많은 맥락 사이로 미끄러져 들어가므로 우리는 나아가 우리 자신의 스튜디오 실천 안에서 직접 "권력과 권위가 지식을 어떻게 구성하고 조직하는지 … 비평하고 어쩌면 바꿀" 수도 있을 것이다.

　　　　이런 주장에도 예술 출판 학문 대부분은 트랜스젠더 연구와 퀴어 문화적 생산에 대한 공동 관심사를 나눌 풍부한 가능성을 직접적으로 다루지 않았다. 하지만 나는 생산적인 중첩이 많다는 점을 강조하고 싶다. 책 만들기로 우리는 자신의 몸과 맺는 정서적 관계를 통해 스튜디오 접근부터 유통망에 이르기까지, 복합적인 생산의 장과 권력의 성좌를 탐방하고 비평할 수 있다. 우리의 정체성과 체현에 더불어 지속적으로 수정하고 재료를 시험하는 것도 출판의 기술이다. 우리는 재료들이 어떻게 작용하고 또 어떻게 상호작용해 고유한 물리적, 미적 정체성을 지닌 책 한 권을 탄생시키는지 보고자 시제품과 목업을 제작한다. 이로써 출판이 손수 행하는 경험적 실천과 교수법의 모델이 되기에 알맞은 환경이 조성된다.

『핸드북』을 소개하면서 나는 데이비드 핼펀(David Halpern)의 말을 인용했다. "가르치는 일은 늘 가장 퀴어한 직업이었다." 예술과 디자인을 가르치는 것은 비판 의식을 창조하는 일이자 집중화된 권력을 떠나 공적 담론을 나누고 교환하면서 문화 내 다른 사람들과 상호적으로 연결되는 개인의 행위성으로 이동하겠다는 목표의 문제다. 가르치는 일이 (지향이 어떻든) 퀴어한 직업인 것은 우리 대부분이 가르치는 행위를 함으로써 가르치는 법을 배우기 때문이다. 강의실과 스튜디오에 있으면서, 개인적인 연구 관심사와 경험을 학생들과 나누면서, 학기마다 흥미로운 일을 시도하면서. 예술과 디자인 학부에서는 대개 교수법 책을 읽지 않는데 여기에는 '예술은 가르칠 수 없다'는 믿음이 한몫한다. 하지만 다른 이들은 그저 어떻게 가르쳐야 한다는 식의 말을 듣고 싶어하지 않는다. 그럼에도 교수법 책은 대체로 예술 생산이 무엇인지 또는 예술 생산으로 무엇이 가능해지는지 포착하는 것과는 한참 동떨어져 있다. 주요한 문제는 예술과 디자인을 가르치는 방법을 다루는 자료 대부분에서 '퀴어'나 '트랜스젠더'라는 단어가 단 한 번도 언급되지 않는다는 사실이다! 내가 접하게 되는 행정적 전제 한 가지는 개별 강의실의 권력 역학 속에서 정체성들이 어떻게 충돌하든 '좋은 교수 행위'와 '모범 사례'는 보편적이라는 것이다. 이런 식의 사고는 정체성은 그저 소수 학생의 특수한 관심사이므로, 이를테면 트랜스함이나 퀴어함 또는 흑인성(Blackness)에 초점을 맞출 필요가 없다고 암시한다. 하지만 이는 사실이 아니다.

특히 북미에서는 트랜스젠더 혐오와 동성애 혐오, 흑인과 아시아인에 대한 인종차별이 강의실을 어떻게 꾸려야 할지에 대한 학교의 규범과 기대를 형성하는 데 기준이 되어왔다. 이 사실을 분명하게 명명하지 않으려는 것은 권력과 결탁해 배제를 영속화하는 침묵시키기의 한 형태다. 이런 침묵과 거부는 우리 몸에도 들러붙는다. 흔한 사례로는 대명사에 짜증을 표출하는 교수진, 또는 트랜스젠더와 퀴어의 지식과 문화적 생산은 너무 좁은 영역이고 수용자가 한정적이며 번거롭거나 병적이거나 핵심에서 벗어난 이야기라고 치부하는 교수진이 있다. 검열은 다시 심해지고 있다. 퀴어, 트랜스젠더 그리고 인종에 따라 차별받은 저자가 쓴 책마저 도서관 서가에서 빼내지고 교과과정에서 철회되고 있다는 의미다. 이런 양상은 직접적인 공격 같지만 이런 일이 일어나고 있는지 모르는 학생들은 오히려 침묵 또는 고독으로서 검열을 경험할 가능성이 높다. 학생 다수는 퀴어 도서를 보거나 트랜스젠더

또는 퀴어 교수를 만난 적이 전혀 없고 우리 중 퀴어인 이들은 종종 정체성과 몸을 갈라놓는다. 일자리를 유지하기 위해 비밀을 유지하는 것이다. 트랜스 문제의 가시화는 트랜스젠더 학생과 교직원, 교수가 너나없이 마주치는 다양한 형태의 일상적 폭력에 더 취약해지는 결과만 초래할 때도 있다. 이런 환경은 자신의 정체성을 예술가와 디자이너로서 발견하는 학생들에게 분명 유해하다. 두려움에 차 있고 남들보다 못한 사람으로 비치는데 어떻게 예술로 실험을 할 수 있겠는가? 내가 바라는 것은 교수진 전체가 (가령 그저 대명사만 익히면 된다는 식의) 트랜스젠더 문제를 단일한 사안으로 여기던 자세를 떨치고, 교수법을 전환해 학계와 그 너머에서 트랜스젠더와 퀴어의 삶에 폭력을 가하는 구조를 구체적으로 변화시키는 데 자신들의 힘을 활용하는 방향으로 옮겨 가는 것이다.

예술 교육에서 내 지상 목표 한 가지는 이것이다. 자기 작업의 대중적이고 정치적인 범위를 인식하며 적극적인 시민이자 문화의 창조자로서 예술가와 디자이너라는 자신의 역할을 정의하도록 학생 모두를 고무하는 것. 『핸드북』은 출판 과정을 구성하는 생산과 유통 네트워크를 활성화하며 스튜디오 제작, 강의실, 연구, 디자인, 인쇄, 회의, 도서관, 갤러리, 서점, 아티스트 북 페어, 독서 모임, 술집, 배낭, 부엌 식탁 들의 사이와 그 너머를 오가는 유동성의 모델이다. 우리가 있고 싶은 모든 곳이다. 그런데도 트랜스젠더 및 퀴어인 학생과 교수진은 이런 일상의 공간에서 '맞지 않는 자리에 있다'는 느낌을 받는다고 종종 설명한다. 심지어 초등학교조차 학생들에게 트랜스젠더 정체성을 가르치는 교과과정을 통제하려 드는 학부모들의 전장이 되어가고 있다. 이 수많은 공공장소에서 "사회적인 것과의 관계 속에서 하나의 몸을 만드는" 데는 여러 갈래 길이 있음을 보이는 "지지의 표시"이자 구명줄이 되어줄 트랜스하고 퀴어한 교수법이 우리에게는 필요하다. 갈라르테가 쓰듯 "광범위하게 정의한 교수법에서 … 교수와 학습에 관한 질문은 문화와 권력, 민주주의와 시민성에 관한 질문과 얽힌다." 이런 정의에서 배제된 정체성과 몸은 협업과 교차교육학 내에서는 협력적 활동을 필수로 여기고 가시화하는 상호 돌봄의 윤리를 향해 나아갈 수 있다. 젠더와 섹슈얼리티와 인종을 가로질러 이런 연대와 능력을 쌓는 것은 사회의 모두에게 이롭다.

흥미롭게도 '교수법'이라는 용어 역시 '협업'으로 시작했다. 이는 『핸드북』과 유사하게, 쓰고 취합하고 편집하는 여러 단계로 이뤄진 공동 저자 형식의 라운드테이블에서 고안된 용어다. 극초기의 교차교육학은 출판과 연이 있었고 여기서 우리는 지식의 생산은 텍스트뿐 아니라 사회와

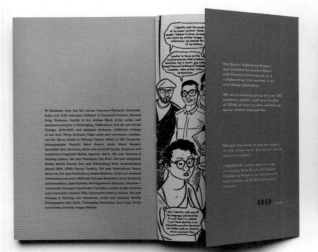

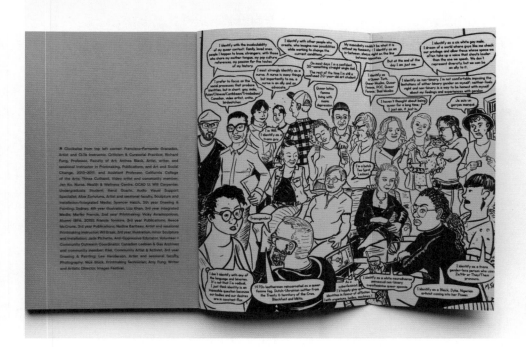

물질의 문제이기도 하다는 사실을 상기한다. 듣고 느끼는 문제인 것이다.
『핸드북』은 트랜스젠더, 퀴어, 인종에 따라 소외된 학생의 체현된 지식을
중심에 놓는다. 이들의 말이 각 지면을 구조화한다. 책 디자인에서는 글자의
선명한 산호색이 이들의 지식을 강조하고 학생들의 말은 본문 문단보다 크게
조판되었다. 레터프레스 인쇄된 표지처럼 이런 직접 인용문은 감정으로
시작해 형광 산호색의 시각적 떨림과 함께 경험을 지식으로 변환한다.
집단적으로 공유되고 편집된 대화가 중심인 책이기에 검토는 이 과정의 핵심
가치다. 『핸드북』을 읽고 배우고 그 기법을 실천하면 학계와 그 너머에서
우리 역할(규정되었든 주어졌든 꾸며졌든 간에)과 정체성을 돌아보고 비평할
기회가 여러 차례 있음을 다시금 깨달을 수 있다. 독자들에게 이 기회는
우리가 듣고 만들고 행동을 취하는 방식을 알리기 위해 젠더와 섹슈얼리티의
스펙트럼에 걸쳐 확장한다. 이는 교수진과 학생 모두에게 갈라르테의 말처럼
"자신들의 세계(들)를 바꾸는 데 적극적으로 참여"하게 되는 과정이다.

우리는 스튜디오에 더 있고 싶다! 퀴어는 위기 문화와 학계의 과로에 반대한다!

나는 『핸드북』을 세상에 내놓은 것이 교수법이었다고 말한다. 출판에 필요한
돌봄, 관심, 관계 구축은 형평성 활동의 일상적이고 점진적인 실천과도
나란히 가기 때문이다. 게다가 형평성 활동과 해방적 교수 행위는 강의실을,
학기제를, 행정 단위의 역량을 훌쩍 넘어선다. 나는 이 작업의 사회적, 물질적
측면의 중요성에 집중했다. 하지만 이 프로젝트의 시간관념은 더 열심히, 더
빠르게 일하며 스스로와 서로를 향한 연민은 덜 느끼는 이 학사 행정의 위기
문화(crisis culture)에 해독제가 될 것으로도 생각한다. 대화 또는 레터프레스
인쇄 세션 또는 마감일이 과하거나 예상보다 길어질 때마다 우리의 주축인
제작팀에는 몇 가지 모토가 있었다. 첫째는 "좋은 일에는 퀴어한 시간이
들어간다."였다. 이 정서는 "집단적인 제작과 학습의 복합성에 몰두한
공간으로 우리를 모으고자 이렇게 더딘 작업을 하는" 형태로서 출판을
이야기한 퀴어.아카이브.워크의 폴 술러리스의 말과 비슷하게 울린다. 퀴어와
트랜스젠더가 감각하는 시간은 실제로 느릴 때가 있다. 외출을 준비하는
열성적 드랙 퀸이나, 간과되었거나 거의 잊힌 트랜스젠더의 예술 생산 기록을
끈덕지게 발굴하는 예술사가의 시간처럼 말이다. 한편 이 시간은 빠르기도
하다. 자살로 단축된 삶과 에이즈 위기에 휩쓸려 상실된 선배 세대의 삶 또는
신속하게 시위 인원을 동원하는 독특한 능력처럼 말이다. 결함이나 제작

지연이 발생하면 우리는 "3년 전의 날 죽여."라고 농담했다. 이는 재미있는 말이지만 여전히 자살, 혐오 범죄, 경찰 폭력, 법제화된 의도적 방치로 인해 트랜스젠더와 퀴어를 너무나 많이 잃고 있는 우리에게 실제로 시급하게 와닿는 말이기도 하다. 트랜스젠더와 퀴어와 BIPOC(흑인, 원주민, 유색인) 학생이 살아가는 현실을 반영하도록 교수법을 바꾸는 것은 이들이 우리 학교에 와서 졸업까지 마치기를 기원하는 마음을 고이 담은, 생명을 살리는 프로젝트다. 교차교육학이 모든 교수진에게 제시하는 도전은 우리 학생들의 시간이 아깝지 않은 수업을 만들자는 것이다. 이는 우리의 몸 그리고 우리가 제도권의 삶을 살 수 있는 방식에 실질적인 영향을 미치는 매일의 일이다. '시간을 들이'고 '공간을 만드'는 이런 지적 감정 노동은 인종에 따라 소외되었거나 퀴어, 트랜스젠더, 여성인 교수진과 교직원들이 불균형적으로 수행했다. 이들은 장기 재직한 교수이기도 건강보험이 없는 겸임 교수이기도 우리가 제작하고 배우고 가르치는 스튜디오를 관리하면서도 그 예술 작업에 대한 제도적 지원은 단편적으로만 받고 있는 지원 부서 교직원이기도 할 것이다.

그러므로 우리는 이런 활동을 우리 학생들의 몫으로만 돌리는 식으로 갑작스레 중단해서는 안 된다. 트랜스젠더, 논바이너리, 퀴어인 교수진의 작업과 노동과 예술 생산에 가치를 두는 방식도 다시 상상해야 한다. 나는 "트랜스젠더 주체가 마주하는 폭력에 대한 복합적이고 다변적인 취약성"이라는 갈라르테의 개념으로 돌아가 예술과 디자인 교육 내 교차교육학의 생산이 복합적이라는 점을 인정한다. 즉 교수진과 교직원이 목소리를 내고 모습을 드러내는 것은 강화된 검열과 직업적 압박과 잠재적 폭력에 노출되는 것과 같다. 폴은 이런 말도 한다. "위기 상황에서는 대학 출판부나 주류 출판사의 기나긴 승인을 기다릴 시간이 없다." 교차교육학과 퀴어 출판은 협업과 상호 돌봄보다 개인주의를 더 보상하는 위계 위에 세워진 전문성과 성공의 정의를 다시 규정하는 데도 도움이 된다. 위계에 도전하는 퀴어 출판 실천은 천재적인 솔로 예술가, 단독 저자, 전문가, 장인, 완벽하게 마감된 제품 들이라는 신화를 떨칠 강력한 해독제가 될 수 있다. 다양성 관리를 대대적으로 활용하는 한편, 거의 쉼 없는 혁신과 생산을 요구하는 학계 문화에서는 누구의 노동(건강이나 안전은 말할 것도 없다)이 희생되거나 소모품으로 간주되는지, 그리고 보상되는지 생각해 볼 만하다. 이는 '점차 나아지는 것'이 아니라 해야 할 작업이다. 침묵하고 행동하지 않고 안주하는 행위가 너무나 많은 경우에 죽음과도 같다면 제도적 변화를 기다린다는 선택지는 없다. 이런 현실에 대응하려는 승인된 제도적 계획은

당연하게도 느리게 움직이고 자주 지연된다. 내가 설명한 작업 기법으로서 출판은 게이트키핑에 이끌려 다니는 것도 홍보 통로도 아니다. 제도권 공간의 비판적 작업 관계를 넘어서는 동시에 유지하는 것, 즉 멘토십과 협업의 공유 생태로 재구성되는 것이다. 스튜디오는 거부와 꿈꾸기의 공간이 될 수 있다. 행동을 위한 공간이 될 수 있다! 스튜디오와 강의실에서의 '직접 해라(Do-It-Yourself)'는 '같이 하자(Do-It-Together)'로 바뀌어야만 한다.

작업을 공유하자는 초대장

『핸드북』을 만드는 과정에서 발전한 교수법 모델은 새롭지 않다. 우리 다수는 이미 출판을 협업 공간이자 행동의 도구로 활용하고 있다. 책 만들기라는 모델은 여전히 어느 예술과 디자인 교수법에도 적용할 수 있다. 우리 스튜디오 공간을 개선하고자 학생들 사이에 형평성과 관련한 대화를 장려하는 등 과정 일부를 취하는 것이 가능하며 책 출판이라는 최종 목표를 세워두고 이 과정을 활용하는 것도 가능하다. 출판 자체는 재료와 요소의 능숙한 조직화를 요하는 고된 실천이다. 『핸드북』은 단지 포용력을 바라는 트랜스젠더와 퀴어 학생의 목소리에 귀를 기울이고 스튜디오 기반의 교수법 모델을 만드는 데 그치지 않는다. 트랜스젠더와 퀴어인 학생, 교직원, 교수진이 학계에서 살아남으려고 지속해 온 노동을 가시화하는 선물이다. 생존의 반영이다. 작업을 공유하자는 초대장이다. 『핸드북』은 형평성 활동이라는 묵직한 일을 어떻게 나누는지 보여주며 모든 교수가 귀를 기울이고, 억압적인 구조를 해체하는 실질적인 조치를 교수 행위의 핵심 업무로 삼을 발판을 제공한다. 어쩌면 『핸드북』의 가장 결정적인 바람은 그 어떤 정책도 해내지 못한 일을 체현된 제작과 미적 개입이 해낼 수 있음을 우리 머릿속에 새기려는 것이다.

Q&A

첫 번째 질문: 이 가이드북은 비슷한 상황 속의 같은 고민을 이어가더군요. 무척 반가운 사례였습니다. 공유해 주셔서 고맙습니다. 가이드북에 따라 수업을 시작하면 서로를 더 구체적으로 이해하고 학급 구성원들과 더 쉽게 상호작용하는 데 방점을 찍는 느낌인데요. 이를

실제로 활용했을 때 강의 또는 학생들의 관계가 어떻게 바뀌었는지 조금 더 구체적으로 소개해 주실 수 있나요? 가이드북의 다음 단계인 프로젝트로는 무엇이 가능할지도 듣고 싶습니다.

앤시아 블랙: 환대하는 수업을 구축해서 얻은 가장 좋은 결과는 학생들이 서로에게서 더 배우고 교수라는 단일한 권위자에게서는 덜 배우기 시작했다는 점입니다. 수평적이고 협업적인 면이 강화되면서 위계적인 면은 약화될 수 있죠. 친구이자 동료가 되어 서로 학교생활을 잘 헤쳐나갈 수 있도록 돕고 나중에는 직업 생활 내내 연락을 유지하며 일하는 동안 또다시 서로를 돕는 게 이상적입니다. 직업적 성취의 '사다리를 오르'고 주류 계급이 세운 규칙을 따르는 것보다 이런 생태가 훨씬 인간적이에요. 여성, 퀴어, 트랜스젠더 들은 자기 손으로 이 체제를 혁신할 수 있습니다.

　　　　교수가 가르칠 때 더 다양한 예술가와 디자이너를 다루면 학생 역시 더 적절한 길을 더 일찍 발견합니다. 학부 1, 2학년 때 멋진 퀴어 예술가를 찾으면 좋겠죠. 대학원에서 더 깊이 연구할 때까지 기다릴 게 아니라요.

　　　　다음 단계는 전 세계 퀴어 학생들의 경험을 다루고 정신 건강을 더 논의하며 더 많은 퀴어와 트랜스젠더 예술가를 소개하는 대목을 증보한 『핸드북』 2판이 되기를 바라고 있습니다. 프랑스어와 스페인어로 번역해 출판할 수도 있으면 좋겠습니다. 물론 한국어로도요!

　　　　하지만 역시 모든 퀴어와 트랜스젠더 예술가–출판인이 이 아이디어를 확장하기를, 국제적 네트워크를 계속해서 구축하기를, 그리고 그들에게 중요한 작업을 스스로 출판하기를 소망합니다.

두 번째 질문: 말씀하셨듯 핸드북을 만드는 과정 자체가 교육과정 같습니다. 저는 집단 노동을 통한 창작에서 영감을 많이 받아왔는데요. 이런 교육 방법론은 어떤 식으로 퀴어에게 특화되어 있는지 조금 더 설명해 주세요.

앤시아 블랙: 고맙습니다! 이 교육법은 퀴어와 트랜스젠더를 위한 형평성 활동을 퀴어와 트랜스젠더가 이끌어야 한다는 믿음에서 시작합니다. 『핸드북』 작업을 위해 저희는 책 만들기의 모든 면에서 협업할 트랜스젠더, 젠더비순응(GNC), 퀴어인 현직 예술가와 디자이너 들을 적지 않은 수만큼 모을 수 있었습니다. 그 과정에서 서로를 훨씬 더

잘 알게 되었죠. 어떤 활동가들은 이를 "우리를 위한, 우리에 의한" 것이라고 말하는데, 이건 억압을 직접 경험하는 사람들의 지식을 신뢰하는 문제입니다. 우리에게 무언가를 하라고 지시할 전문가가 반드시 필요하지는 않아요. 우리 공동체는 억압에 반대하는 활동을 수십 년간 펼쳐왔으니까요. 그러니까 제도권에서 더 포용적인 공간을 만들고 싶어한다면 그쪽에서 여러 공동체에 귀를 기울여야 합니다. 듣기는 퀴어에게 특화된 방법이 아닙니다. 책 만들기 역시 아니고요. 하지만 두 방법 모두 속도를 늦추고 협업하는 데, 또 돌봄으로써 좋은 작업 관계를 형성하는 데 중요한 수단입니다. 이 기법은 사실 모든 사회운동에 통합니다. 페미니스트, 흑인 급진주의자, 에이즈 활동가의 운동 구성을 비롯해 이미 아주 많은 곳에서 수십 년째 쓰이고 있고요!

참고 문헌

앤시아 블랙, 니콜 부리시(Nicole Burisch) 편저, 『핸드메이드의 새로운 정치학: 공예, 예술, 디자인(The New Politics of the Handmade: Craft, Art and Design)』 (블룸즈버리비주얼아트, 2020).

프란시스코 J. 갈라르테, 「교수법(Pedagogy)」, 『포스트포스트트랜스섹슈얼: 21세기 트랜스젠더 연구의 주요 개념(Postposttranssexual: Key Concepts for a Twenty-First Century Transgender Studies)』, 『TSQ: 계간 트랜스젠더 연구(TSQ: Transgender Studies Quarterly)』 제1권 1-2호(2014): 146

애넷 길버트 편저, 『예술적 실천으로서 출판』 (스턴버그프레스, 2016).

내털리 러브리스(Natalie Loveless), 『세상의 끝에서 예술을 만드는 법: 연구 창작 선언문(How to Make Art at the End of the World: A Manifesto for Research Creation)』(듀크대학출판부, 2019).

프레드 모튼, 스테파노 하니, 「대학과 일반미달자들: 일곱 편의 논문(The University and the Undercommons: Seven Theses)」, 『소셜 텍스트(Social Text)』 제22권 2호(79)(2004 여름): 101.

빅 무뇨스(Vic Muñoz) 외, 「교차교육학: 라운드테이블(Transpedagogies: A Roundtable Dialogue)」, 『계간 여성학(Women's Studies Quarterly)』 제36권 3/4호, (2008 가을/겨울): 288-89.

폴 술러리스, 「시급한 공예(Urgent Craft)」, 폴 술러리스 웹사이트, 2020년 4월 27일, https://soulellis.com/writing/urgentcraft2/

진 버캐로, 「핸드메이드(Handmade)」, 『포스트포스트트랜스섹슈얼: 21세기 트랜스젠더 연구의 주요 개념』, 『TSQ: 계간 트랜스젠더 연구』 제1권 1-2호(2014): 96

Anthea Black

In-the-Making: queer publishing and transpedagogies in *Handbook: Supporting Queer and Trans Students in Art and Design Education*

Introduction: what is *HANDBOOK*?

HANDBOOK is screaming yellow: the color of an exacto knife, a bright mail envelope, a traffic sign, a heavy construction truck. A vibrant coral strip slices diagonally from top-to-bottom of the cover. The book's title, *HANDBOOK: Supporting Queer and Trans Students in Art and Design Education* appears in teal ink and reminds us of print studio gloves, before the teal colour continues inside.

HANDBOOK is a teaching object.
It is a guide, a proposal, an intervention and an
 invitation.
It is also a hand-made artists' book. A book
 designed to be held, passed from hand-to-
 hand, and kept on-hand.
All of these uses are possible.

Today I will talk about the processes of studio production, physical "objectness" of the book and distribution of *HANDBOOK* as models for pedagogy-in-the-making. *HANDBOOK* was a modest idea at the start. My original goal was to create a 16-page risograph zine. As we worked, Queer Publishing Project became an active research group of over 100 students, alumni, artists, designers, staff and faculty that worked in the Printmaking and Publications program

* An english version of this text also appeared in *Art Journal* Winter 2021, Volume 80, no. 4 special issue on the Trans Visual Culture Project, edited by Ace Lehner.

at OCAD University in Toronto, Canada. Over three years, we produced *HANDBOOK* as a book of 120 pages, with three-colour letterpress gatefold covers and offset-printed contents, in an edition of 1,200 copies.

The book features illustrations by Morgan Sea, a transgender comic artist based in Montréal Canada, and design by Cecilia Berkovic, a dyke designer working in Toronto, Canada. In Morgan Sea's brilliantly detailed illustrations that spread across the inner gatefold, Queer Publishing Project participants completely fill the page. A crowd of queer and trans people speak about their identities, some saying, I am a "Queer, poz drag queen, harm reduction worker, and pro-choice advocate," or "I prefer to focus on the social processes that produce identities, but in short: gay, male, Asian/Chinese/Caribbean/Trinidadian/Canadian, video artist, critic, and birdwatcher," and "My masculinity couldn't be what it is without my femininity - I identify as an in-between, always right on the line between opposites." Collaboration is a rising chorus where everyone speaks from their own subject position. The structural separations between faculty, staff, and students collapse into the crowd. From its opening gatefold cover spread, *HANDBOOK* invites us all to reflect on how our classrooms and studios are spaces of collaborative pedagogy where everyone has something to offer the group. I hope that sharing my experiences of publishing *HANDBOOK* will deepen the critical understanding of the book itself, and share this process as a model for our Korean colleagues at Korean Society of Typography and Platform P.

Publishing as a useful artistic practice in queer and trans life

As part of our "new season" in publishing, let's think of making books as a useful practice that brings trans and queer culture into being, and ensures our survival.

Queer publishing exists in-between art, craft, design, literary and activist worlds, moving fluidly across economic and organizational models such as galleries, bookshops, social

media platforms, public libraries, concerts, and academia. Publishing encompasses an incredible diversity of tactics, from early zines and political graphics to the surge in self-published comics and artist books. When we look at this history, the traditional boundaries of form and distribution become porous, if not completely irrelevant. Publishing is never contained within a singular structure. Of course Annette Gilbert's phrase "publication as artistic practice" is not inherently trans or queer, but art publishing offers some amazing parallel methods for trans studies, queer studies and liberatory pedagogies alike.

The tactics available through art publishing are of great use to faculty of all orientations and genders, and especially those transgender, non-binary, and queer faculty and staff members who are shaping everyday transpedagogies in art and design education. Here I use the word 'transpedagogies' which Franciso Gallarte describes "as a concept that includes transsexual, trans gender, and gender/queer pedagogical perspectives." These perspectives of trans and queer experience are a matter of alliances, relations and survival within academic spaces—however challenging those relations can be. Jeanne Vacarro calls this "a process, unfinished yet enough (process, not progress)." Process is everything in print. As an artist, writer, and art-publisher who teaches Printmedia and craft theory, I especially love studio practices that jump boundaries between the handmade, the visual and textual, and networks of collaboration. Just like transgender and queer life, I see these publishing methods as always "unfinished yet enough" ways of working. Always in process. This impulse runs counter to the academic tendency to administrate diversity in neat categories and offices. The political goal of designers and artists who are working in universities is never fixed—we must shift in relation to the immediate local conditions. Artist publishing at the intersections of queer and trans experience both intertwines with and exceeds the boundaries of social justice and institutional equity work. This allows us to use the studio as a "political mechanism" for embodied equity work and systemic action using the tools we have at-hand to challenge power structures.

When I was an adjunct/sessional professor at OCAD University, students started showing up in my office to tell me about transphobia, homophobia, and racism that was going on unquestioned in their classes. Students had a lot to say about teaching, and the historical and present exclusions and everyday micro-aggressions that were shaping their experience of art and design education. Professors desperately needed to hear these voices—but no one was asking the students to weigh in. The impulse to create *HANDBOOK* was absolutely practical: to give faculty clear directions and tools to support queer and trans students. And beyond the practical, the project aimed to prompt a radical pedagogical shift in the form of a well-designed publication that faculty would actually want to read. With this in mind, *HANDBOOK* began as a series of ten conversations with students about their experiences with the first day of class, introductions, in-class discussions, and critiques. We started with the modest dream of compiling a 16-page zine.

Some questions that guided our discussions were:

What do faculty and staff need to know about your experience as a queer and/or trans student?

How can critiques be facilitated to create more productive, meaningful dialogue with professors and colleagues about your work?

How does racism impact your experiences as queer and trans students?

How can white profs and white students who identify as queer and transgender work towards racial justice?

These are good questions for any faculty to ask our students. Today's students are pressing for equity: in curriculum that shows who they are, personal accountability of professors, and divestment from white supremacist structures in higher education. Knowing their concerns requires listening. In the book *Publishing as Artistic Practice*, Annette Gilbert's idea that "publishing ⋯ incorporates a striking critical diagnosis of the contemporary moment," is useful. The "striking critical diagnosis" made by my students was "the University is failing us." They shared frustra-

tions about silencing and exclusion, transphobic students and professors, systemic racism, all-white curriculum, tokenizing students, a persistent lack of mental health support. They also had a deep willingness to take action.

Changing these learning conditions requires acknowledgement. Then we can start directing the resources of our schools for critical action. Above all, it is us - artists and designers - that can create practical modes for studio education in art, design and craft.

In the case of *HANDBOOK*, we combined studio resources with a critical mass of people interested in doing the work in Printmaking and Publications program, with its relatively large constituency of trans, non-binary, and queer faculty, staff and students. The framework that gives Queer Publishing Project life is its stepping away from teaching, and away from administrative models of equity and towards a creative, studio-centric artist publishing process. We used creative problem-solving every step of the way and that built our skills and trust together. When we invite this style of collaboration to create a shared project, I see craft, art and design studios, with their incredible wealth of tools and making infrastructure as spaces for similar interventions in any department, college or university.

My vision for *HANDBOOK* was never an institutional project or a classroom assignment. It's not policy, or piece of academic planning that we were told to do. *HANDBOOK* was a bottom-up project that emerged out of a strong desire to use our studios as a platform for creative critical action. This is important because equity and inclusion work is usually situated in administrative offices far away from the spaces students, faculty, and studio technicians work in. This separation of equity from studios upholds the structural separation of institutional power and our everyday art and design practices. Using resources of the institution 'outside of class' and beyond the purview of the administration is explicitly described by Fred Moten and Stefano Harney as the only viable response to the conditions of today's universities. They say "In the face of these conditions, one can only sneak into the university and steal what we can." This ben-

efits the broader community to create creative and intellectual collaborations beyond the walls of the institution. This teaches our students to respond to the violence and failures of institutional life by "shifting the framework," redistributing power, and making our way(s) towards expanded possibilities for trans and queer life practice.

(Trans)Pedagogy-in-the-Making

I use two very simple practices for queer publishing as a pedagogical intervention in art and design education: listening deeply and paying close attention to how things are made. They form a parallel relationship. First, creating an ethic of listening and validating the lived-experiences of students as the basis for classroom, studio, and critical teaching practices, and then attending to the transdisciplinary studio processes of craft, art and design that help us shape ideas into form.

When I first envisioned this project, I assumed that *HANDBOOK* would 'turn into' pedagogy when other professors read it. The cover offers some opening directions: "Read it. Learn it. Teach it. Queer it. Keep it close." While the content of *HANDBOOK* is certainly identity-driven, reading it and teaching it for content only misses two central, and indivisible aspects of the book's being: its form as a limited-edition artist book, and the process of guiding the book towards that form. After months of printing sessions, patiently guided by printmaking technician Nick Shick, I realized that making the book was the pedagogy. Annette Gilbert pushes for deeper reading of artist publishing where "published work cannot be regarded independent of the publishing process and its determining factors." Making books is a relational process that can be embedded in specific social and economic locations such as universities and art colleges. This idea of being embedded within a bigger system is just as important for arts education, and counter-education, if not more, than seeing the book as simply a vehicle for holding information.

The core philosophy of *HANDBOOK*

is rooted in studio-based artistic process. By naming a "shift of emphasis from medium ⋯ to practice; and from book to publishing" Gilbert invites us to think "away from the book and its contents, and towards the circumstances, practices, and processes of production that encompass and foster a book" This is another way of asserting that the politics of publishing is located in making books, not only in their consumption. This is where queer and trans pedagogies comes into being through conversation, listening, giving voice to lived-experience and bodily knowledge, collating, review, editing, drawing, pairing image and text, illustration, re-drawing, mixing oil-based ink, doing draw downs, tweaking Pantones, noticing how our color choices matched familiar studio supplies like exacto knives and nitrile gloves, cutting paper, using principles of design through placement, shapes, and scale, repetition of print processes, setup, operation and cleaning of Vandercook letterpresses, and sharing mix CDs of queer rap and 90s dance music to keep the mood up. This emphasis on making-as-politic points toward Francisco J. Galarte's formation of pedagogy where in "a transpedagogical approach, processes of learning become political mechanisms through which identities can be shaped and desires mobilized and through which the experience of bodily materiality and everyday life can take form and acquire meaning." In *HANDBOOK*, artist publishing and printmedia are demanding and multi-faceted forms of pedagogy. Making books together is a deeply relational form of care and craft. As queer theorist Jeanne Vaccaro writes, "the handmade is a methodological orientation." We can also see transgender and queer life as a process of handmaking. For queer and transgender publishers to consider the handmade is to see that the complexities of gender and embodiment that produce the self, shaping our identities, and the objects we surround ourselves with. Transpedagogies rooted in the handmade values knowledge that is formed directly by making and doing.

Publishing by hand demands a strong desire — of course the content could easily "take form" digitally. But we choose to make books. These processes are performed by the body.

This action of making produces new embodied knowledge and objects — ideas and possibilities taking shape. Ways to live and give life. At the core is a value of artistic labor and skill. Vaccaro talks about labour and skill as the relationship between craft and art where "the material can be marginalized" by the need for clear and legible meaning. The traditional boundaries between craft, art and design become blurry when you consider all the details that go into making a book. And this is a good thing! Vacarro says that valuing craft — the processes of making — creates a "politics of the hand" and a connection to the "senses and textures of crafting transgender identity." Understanding the value of craft and the handmade can guide us to greater understanding of how gender, race, and sexuality are shaped through different forms of cultural production. Emphasizing the experience-value of the handmade in artist publication processes, continues to challenge centuries-old class divisions of high art and manual labor.

The work of Queer Publishing Project was a collective orchestration of queer and trans labor, and thus our bodies, in the shared work of making 1200 books by hand. *HANDBOOK* conveys the power of the object in the making, a book that is hand-held, tactile, collectible, aesthetically unique, brought into being through a strong collective desire. Letterpress printing is a demanding process that takes months and many hands. The letterpress impression on the cover — ever so gentle — draws the reader's attention to physical touch and echoes the many people and methods that were involved in its production. For all the hands that touched it along the way, Vaccaro reminds us, "Labor congeals as residual emotion," suggesting that things made by trans and queer hands are containers for emotion and for power. Just as the process draws from the labor of multiple skilled people, it demands a form of hand-to-hand connection and sociality to move from place to place. The transmission of the work and translation of our "residual emotion" into a personal call to action depends on its readership.

Becoming deeply intimate with the way things are made, allows us to draw connections between the hand, the body and individual and

collective processes of making gender. It also helps us understand how our gender experiences relate to the everyday labor of making "with and across bodies, objects, and forces of power." This too can be a process of reclaiming the handmade and ideas of craft that are "too frequently dismissed as low art, skilled labor or 'women's work'." So too, as Gilbert says "'publishing as artistic practice' spans a complex field of practices marked by countless patterns, interdependencies, and nested hierarchies" and further suggests an association with the practices of "economics, law, politics." Because publishing slips between so many contexts, we can further "critique, and can potentially transform, how power and authority construct and organize knowledge⋯" directly within our own studio practices.

Despite these claims, most art publishing scholarship has not directly addressed the rich possibility to share common concerns with trans studies and queer cultural production. However, I want to emphasize that there are many productive overlaps. Making books allows us to navigate and critique these complex sites of production and constellations of power — from studio access to distribution network, and through affective engagement of one's own body. As with our identities and embodiments, the craft of publication also involves ongoing revision and material testing. We make tests and mockups in order to see how materials work and how they can work together to create a book with a unique physical and aesthetic identity. This creates the right conditions for publishing to become a model for hands-on experiential practice and pedagogy.

Transpedagogies for all

In my introduction to *HANDBOOK*, I quote David Halpern: "teaching has always been the queerest profession." Teaching art and design is about creating critical consciousness, an aim to move from centralized power to personal agency that is interconnected with other people in the culture through public discourse and exchange. Teaching is a queer profession (regardless of orientation), because most of us learn to teach by doing it: being in the classroom and the studio, sharing our personal research interests and experiences with our students, and trying interesting things out each semester. Most art and design faculty do not read pedagogy books, in part because of the belief "art cannot be taught." Others simply don't want to be told how to teach. Regardless, most pedagogy books don't even come close to capturing what artmaking is, or what it makes possible. A key problem is that most resources about how to teach art and design do not mention the words queer or trans even once! One administrative assumption that I encounter is that "good teaching" and "best practices" are universal regardless of how identities collide in the power dynamics of any individual classroom. This school of thinking suggests that we don't need to focus on transness, queerness or Blackness, for example, because these identities are special interests of a minority of students. But this is not true.

Especially in North America, transphobia, homophobia, anti-Blackness and anti-Asian racism have shaped academic norms and expectations of how we run our classrooms. Refusing to clearly name that fact is a form of silencing that colludes with power and perpetuates exclusion. These silences and refusals also settle in our bodies. Some common examples of this include faculty who express irritation with pronouns, or cast trans and queer knowledge and cultural production as niche, for a limited audience, inconvenient, pathological, or beside the point. Censorship is again on the rise, meaning even books by queer, transgender and racialized authors are being taken off library shelves and cancelled from curriculum. This feels like a direct attack, but if students don't know it's happening, they are more likely to experience censorship as silence, or loneliness. Many students never see queer books, or have a transgender or queer professor, and those of us who are queer often compartmentalize our identities and bodies: keeping secrets to keep our jobs. Increased visibility of trans issues sometimes only increases the vulnerabilities to various forms of day-to-day violence faced by trans students, staff, and faculty alike. This environment is absolutely toxic

for students discovering their identity as artists and designers. How can you experiment with art when you are scared and perceived as less than others? My hope is that all faculty move from seeing trans as a single-issue problem (of simply learning pronouns, for example) to transforming their pedagogy and using their power to concretely change the structures that enact violence on trans and queer life, in academia and beyond.

Within arts education, this is one of my highest goals — to inspire all students to define their roles as artists and designers, with an awareness of the public and political scale of their work, as an active citizen and creator of culture. *HANDBOOK* models fluidity between studio making, classroom, research, design, printing, meeting, library, gallery, bookshop, artist book fair, reading group, bar, backpack, kitchen table and beyond, activating networks of production and distribution that comprise the publishing process. All the places we like to be. Still transgender and queer students and faculty alike sometimes describe feeling 'out of place' in these types of everyday spaces. Even elementary schools are becoming battlegrounds for parents who want control over curriculum that teaches kids about transgender identities. We need trans and queer pedagogies to offer lifelines and "gestures of alignment" that show that there are many ways of "making a body in relation to the social" within these many different public sites. As Francisco J. Galarte writes, "Pedagogy, broadly defined ⋯ engages questions of teaching and learning with questions of culture and power, of democracy and citizenship." Within queer and transpedagogies, identities and bodies excluded from such definitions can move towards an ethics of mutual care that makes collaborative work necessary and visible. Building these alliances across gender, sexuality, and race — as well as ability — is of benefit to all of society.

Interestingly, the term "transpedagogies" also started as a collaboration. It was coined through a roundtable discussion with a similar group-authorship format as *HANDBOOK* that involved multiple stages of writing, compiling, and editing. In its very beginnings, transpedagogies has a link to publishing, which reminds us that production of knowledge is not only textual, but also social and material. It is heard and felt. *HANDBOOK* centers embodied knowledge of transgender, queer and racialized students — their words structure each page. The book design emphasizes their knowledge in hot coral type, the students words are larger than the explanatory paragraphs; like the letterpress cover, these direct quotations lead with feeling, translating experience into knowledge with a visual vibration of neon coral. Because the book centers conversations that were collectively shared and edited, revision is a central value of the process. Learning from *HANDBOOK* and putting its methods into effect is a reminder there are multiple opportunities to critique and revise our roles (either prescribed, given, or forged) and identities within academia and beyond. For readers, this opportunity extends across the spectrum of gender and sexuality — to inform the ways we listen, make and take action. For faculty and students alike, this is a process of coming to, as Galarte says, "actively participate in the transformation of their world(s)."

We want more studio time! Queers against crisis-culture and overwork in academia!

I say making *HANDBOOK* happen was the pedagogy, because the care, attention and relationship-building required for publishing also runs parallel to the gradual daily practices of equity work. Equity work and liberatory teaching also far exceeds the classroom, the semester format, or the capacity of an administrative unit. I have focused on the importance of the social and material aspects of this work. But I also see the project's sense of time as an antidote to the crisis culture of academic administration, where we work harder, faster, and with less compassion for ourselves and our students. Every time a conversation, letterpress printing session, or deadline overflowed and went longer than expected, our core Production team had a couple mottos: first was "good things take queer time." This sentiment echoes Paul Soulellis of Queer Archive Work on publishing as a form of "doing this slow work to keep us together in space, invested in the complexities of collective making

and learning." Queer and trans senses of time sometimes are slow, like the fierce drag queen who's getting ready, or the art historian who patiently excavates overlooked or nearly-lost records of trans art production. They are also fast, like the abbreviated lives of suicide and generational loss of elders wiped out thru the AIDS crisis, or the unique ability to mobilize a protest crowd quickly. During glitches or production delays we joked "kill me three years ago," which is funny but also, speaks to a real urgency because we still lose so many transgender and queer people to suicide, hate crimes, police violence, and legislated intentional neglect. Transforming pedagogy to reflect lived realities of trans, queer and BIPOC students is a life-saving project, that hopes they make it to our schools, and to graduation. Transpedagogy's challenge to all faculty is making our classes worth our students' time. It is daily work that has a material impact on our bodies and ways that we can inhabit institutional life. This intellectual and emotional labor of 'taking the time' and 'making space' is disproportionately carried by racialized, queer, trans, and female faculty and staff — whether they are longtime professors, adjuncts without health coverage, or support staff who run the studios where we make, learn, and teach, but receive a fraction of the institutional support for their artistic work.

So we cannot stop short by directing these activities to our students only — this work must also reimagine the ways we value the work, labor and artistic production of transgender, non-binary and queer faculty. I return to Gallarte's notion of the "multiple and varying vulnerabilities to violence faced by transgender subjects," to acknowledge that the production of transpedagogies within art and design education is complex; for faculty and staff, being vocal and visible can expose us to *increased* scrutiny, professional pressure and potential violence. Paul also says: "in a crisis, there's no time for lengthy approvals from university presses or mainstream publishers." Transpedagogy and queer publishing can also help us to redefine definitions of professionalism and success that are built on hierarchies to reward individualism over collaboration and mutual care. Queer publishing practices that

challenge hierarchies can be a powerful detox from the myths of the solo genius artist, single authorship, expert, mastery, and the perfectly finished product. In an academic culture that demands nearly constant innovation and production, while capitalizing greatly on administrating diversity, it's worth considering whose labor (not to mention health or safety) is sacrificed or considered expendable — and rewarded. This isn't "it gets better," it is work. Waiting for institutional change is not an option when silence, inaction and complacency too often equal death. Of course the authorized institutional initiatives to address these realities move slowly and often stall out. With this set of working methods I've described, publishing is not guided by gatekeeping or a pathway to promotion but recast as shared ecology of mentorship and collaboration that both exceeds and maintains a critical working relationship the institutional space. The studio can be a space of refusal and dreaming: a space for action! In the studio and the classroom, Do-It-Yourself must turn into Do-It-Together.

An Invitation to Share the Work

The pedagogy model developed through the making of *HANDBOOK* is not new. Many of us already use publishing as a collaborative space and a tool for action. And the model of making books remains adaptable to any art and design pedagogy. It is possible to take part of the process like facilitating conversations about equity among students to improve our studio spaces, and it is also possible to use this process with the end-goal of publishing a book. Publishing itself is a demanding practice that requires a skillful orchestration of materials and elements. *HANDBOOK* is not only about listening to the demands for inclusion from trans and queer students and creating models for studio-based pedagogy. It is a gift that makes the labor that transgender and queer students, staff and faculty have already done to survive academia visible. It is a reflection of survival. It is an invitation to share the work. *HANDBOOK* shows us how to share the heavy lifting of equity work, giving

all professors a starting point for listening and taking practical steps to dismantle oppressive structures as part of the core work of teaching. Perhaps most crucially, *HANDBOOK* wants us to remember that embodied making and aesthetic interventions do what no policy ever can.

Q&A

Question 1: The guidebook was actually continuing the same concerns in a similar environment, and it was a very welcome case, and thank you for sharing. When the guide starts the class, I feel that the emphasis is on understanding each other more specifically and easily interacting with the class members. Can you introduce a little bit about how the class or student relationship has changed in detail when this was actually used? And I'd love to hear what's possible as a project that's the next step in the guidebook.

Anthea Black: The best outcome of creating a welcoming class is that students start learning more from each other and less from a single authority figure of the professor. It can become more horizontal or collaborative, and less hierarchical. Ideally, students become friends and colleagues and help each other get through school, then they stay in touch for their entire professional life, helping each other along the way. This ecology is much more humane than "climbing the ladder" of professional achievement and following the rules set by the dominant class — women, queers and trans people can change this system, for ourselves.

When professors include more diverse artists and designers in their teaching, students also discover more relevant pathways, sooner. I like the idea of finding out about cool queer artists in first or second year of undergrad, rather than waiting until you can do deeper research in grad school.

The next step for is hopefully a second edition of *HANDBOOK* that can address the experiences of international queer students, and talk more about mental health, with an expanded section introducing more queer and transgender artists.

I hope that we can also publish a translation to French, Spanish, and of course Korean!

But I also hope that every queer and transgender artist-publisher will expand on the ideas here, keep building international networks, and self-publish the works that are important to them.

Question 2: As you said, the process of making a *HANDBOOK* itself felt like an educational process. Creation through collective labor has given me a lot of inspiration. I would love for you to explain a bit more about how this educational methodology is queer-specific.

Anthea Black: Thank you! This educational method starts with the belief that equity work for queer and trans people should be led by queer and trans people. For *HANDBOOK*, we were able to assemble a fairly large working group of transgender, gender-non-conforming, and queer artists/designers to collaborate on all aspects of making the book. We got to know each other a lot better in the process. Some activists call this "For us, by us," and it is about trusting the knowledge of the people who are directly experiencing oppression. We do not necessarily need experts to tell us what to do, as our communities have been already doing anti-oppression work for decades - so when institutions want to create more inclusive spaces, they should be listening to communities. Listening is not a queer-specific method. Neither is making books. But both are important ways to slow down, collaborate, and take care to create good working relationships. So the method actually works for any kind of social movement — and has already been used for many decades in feminist, Black radical, and AIDS activist movement-building and many more!

Sources

Anthea Black and Nicole Burisch, eds.,
 *The New Politics of the Handmade:
 Craft, Art and Design* (London:
 Bloomsbury Visual Arts, 2020).

Francisco J. Galarte, "Pedagogy," in
 "Postposttranssexual: Key
 Concepts for a Twenty-First-
 Century Transgender Studies,"
 TSQ: Transgender Studies Quarterly
 1, nos. 1–2 (2014): 146.

Annette Gilbert, ed., *Publication as Artistic
 Practice* (London: Sternberg,
 2016).

Natalie Loveless, *How to Make Art at the
 End of the World: A Manifesto for
 Research Creation* (Durham, NC:
 Duke University Press, 2019).

Fred Moten and Stefano Harney,
 "The University and the
 Undercommons: Seven Theses,"
 Social Text 22, no. 2 (79) (Summer
 2004): 101.

Vic Muñoz et al., "Transpedagogies: A
 Roundtable Dialogue," *Women's
 Studies Quarterly* 36, no. 3/4,
 (Fall/Winter 2008): 288–89.

Paul Soulellis, "Urgent Craft," April 27,
 2020, https://soulellis.com/writing/
 urgentcraft2/.

Jeanne Vaccaro, "Handmade," in
 "Postposttranssexual: Key
 Concepts for a Twenty-First-
 Century Transgender Studies,"
 TSQ: Transgender Studies Quarterly
 1, nos. 1–2 (2014): 96.

불평등한 이야기들: 디자인에서의 성 불평등에 대한 교육법적 대응

들어가며

단일하면서도 종종 가부장적, 이성애적, 자본주의적, 인간 중심적인 전통적 패러다임은 특정한 세계를 디자인했고, 이 세계에서 초래된 결과들은 충실하게 기록되어 왔다. 예를 들어 디자인은 차별적이거나[1] 특정 집단을 주변부로 밀어내기도 하고[2] 때로는 치명적인 결과를 가져오기도 한다.[3] (아마도) 조금 덜 가시적인 경우는 디자인이 만들어내는 불평등을 스스로 강화하고 정당화하면서 이데올로기적인 기능을 할 때다. 이 같은 정치적인 측면은 물론 고정된 것이 아니라 직접 디자인을 하는 디자이너들이 만든 것이다. 따라서 '누가' 디자인을 하는지가 중요하다. 그러나 디자인카운슬(Design Council)이 지적하듯이 디자인에는 "다양성 위기"가 존재한다.

영국의 경우 여성이 디자인 전공 학부생의 65퍼센트를 차지하고 있음에도 그들은 노동인구의 단 22퍼센트를(산업 디자인 분야는 5퍼센트, 건축 분야는 20퍼센트), 관리자급의 역할은 단 17퍼센트를 구성할 뿐이다. 영국 전체 노동인구 중 13퍼센트를 차지하는 소수 인종의 사람들 또한 높은

1 예를 들어 얼굴 인식 기술은 현대사회에 상당한 영향을 미치고 있다. 이는 얼굴 인식 소프트웨어를 의료 진단 도구로 활용하는 경우의 증가, 일상에서 손쉬운 휴대폰 및 스마트 보안의 접근성, 형법 시스템 내에서 확대되고 있는 감시 문화 등을 포함한다. 그러나 얼굴 인식 기술에서 사용되는 알고리즘을 실험하는 데이터 중 대부분은 백인 남성의 얼굴로 구성되어 있다. 그 결과 이 기술은 흑인, 여성, 열여덟 살과 서른 살 사이의 인물을 파악하는 데 오류가 가장 높은 반면에 정확도는 가장 낮다.

2 예를 들어 전 세계적으로 흔히 장애인을 대표하기 위해서 국제장애인접근성표지(International Symbol of Access, ISA), 소위 '휠체어 상징'이 사용된다. 그러나 중증 또는 심각한 장애가 있는 전 세계 인구의 15.3퍼센트 중 휠체어를 사용하는 사람은 단 1퍼센트에 불과하다. 결과적으로 ISA는 장애의 본질과 표현에 대한 잘못된 이해를 증폭시킨다.

3 2017년 스탠퍼드대학의 젠더혁신(Gendered Innovations) 연구 프로젝트에서는 여성이 차 사고에 연루될 경우 남성보다 심각한 부상을 입을 가능성이 47퍼센트 더 높고 사망할 가능성은 17퍼센트 더 높다는 사실을 발견했다. 이러한 결과는 충돌 시험용 더미가 '평균' 남성 신체(175cm, 78kg)를 모방해 설계되었기 때문에 발생했다. 여성의 부상 저항력, 생체역학, 척추 정렬, 목의 강도, 인대 강도 등은 (노인, 장애인 또는 비일반적인 신체를 고려하지 않았음은 말할 것도 없다) 차량 디자인에 전혀 고려되지 않았다.

직급에서는 상대적으로 낮은 비율을 보이고, 과도하게 부각되는 것부터 직접적인 인종차별에 이르는 부정적인 경험을 겪고 있다. 예를 들어 최근 조사에 참여한 응답자 중 3분의 1은 이 분야에서 인종차별이 '폭넓게' 퍼져 있다고 생각했다. 또한 2019년 조사에 따르면 창작 및 미디어 전문가의 60퍼센트가 젠더, 섹슈얼리티 또는 인종으로 인해 승진에 어려움을 겪는다고 말했다. 이런 통계는 남아프리카공화국의 경우에도 유사하게 나타났다. 2016년 남아프리카공화국에서 공인된 8,842명의 건축가 중 여성은 21퍼센트, 흑인은 6.7퍼센트에 그쳤고 흑인 여성은 단 2퍼센트에 불과했다. 광고 산업과 UX 산업의 경우 여성이 61퍼센트를 차지하고 있었지만 고위급 크리에이티브 역할은 단 39퍼센트, 아트 디렉터 직책은 43퍼센트에 불과했다.

비록 기존의 데이터는[4] 디자인 산업 내 불평등의 양적 현실을 드러내지만 실제 사람들의 경험과 시각에 대해서는 거의 보여주는 바가 없다. 이에 2021년 영국의 팰머스대학(Falmouth University)과 남아프리카공화국의 요하네스버그대학(University of Johannesburg)의 협업으로 ‹불평등한 이야기들 v1(Unequal Stories v1)› 프로젝트가 시작되었다. 이 프로젝트의 목적은 디자인 산업 내의 (젠더) 불평등에 관한 이.야.기 (‘두터운 기술(thick descriptions)’)들을 표면 위로 드러내는 것이다.[5] 이를 위해 ‹불평등한 이야기들›의 웹사이트 www.unequalstories.falmouth.ac.uk가 개설되었고 이곳에서 이야기 데이터를 수집하고 공유하기 시작했다. 2022년 6월 기준으로 총 227개의 이야기가 게시되었다. 각각의 이야기는 위치, 분야, 테마에 따라 아카이빙되고 태그가 지정된다.

데이터 수집과 더불어 팰머스대학과 요하네스버그대학의 강사들은 ‹불평등한 이야기들› 툴키트를 출시했다. 이 툴키트는 그래픽 디자인, 패션 디자인, 멀티미디어 등 다양한 학과의 강의 시리즈와 워크숍 그리고 프로젝트 개요를 포함한다. 학생들은 비판적인 디자인을 사용해 이야기들에 답해야 한다. 문화적 헤게모니를 강화하는 확언적 디자인(affirmative design)과 달리 비판적 디자인(critical design)은 학생들로 하여금 일상의 선입견에 도전하고 새로운 미래를 제시하는 대안적인 사회−물질적 형태들을 만들어내게 한다. 이를 통해 문화적, 사회적, 윤리적 문제에 도전하고 또 다시금 생각해 보게

4 중요한 점은 장애인, LGBTQIA+, 사회−경제적 소외층 등 특정 인구의 표현과 경험에 관한 정보가 결여되어 있다는 것이다. 또한 기존의 접근 가능한 데이터는 종종 미세한 차이를 반영하지 못하며 단일 요소를 기준으로 한 평가에 의존하고 있다. 결과적으로, 다면교차적으로(intersectionally) 불리하거나 여러 부담을 동시에 느끼는 대상자들에 관한 데이터에 큰 공백이 존재한다.

5 비판적으로 볼 때 우리는 젠더에 초점을 맞추는 이 연구가 현 상태로서는 불평등을 지속시키는 차별의 교차적이고 상호 의존적인 체계에 대한 다면교차적 깊이가 결여되어 있다는 것을 알고 있다. ‹불평등한 이야기› 프로젝트는 계속해서 진행되고 있으며 우리는 이 과정에서 연구의 범위, 맥락, 방법론이 확대해 가기를 기대한다.

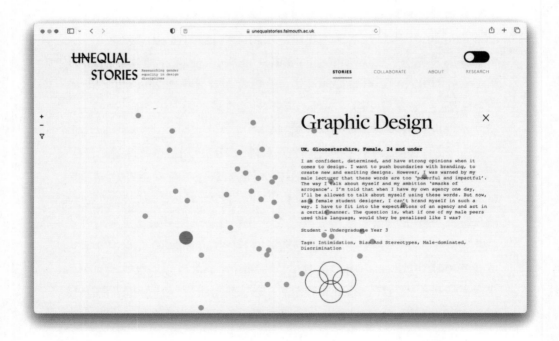

도판 1. 〈불평등한 이야기들〉 웹사이트, 랜딩 페이지.
도판 2. 〈불평등한 이야기들〉 웹사이트, 아카이브.

Figure 1. *Unequal Stories* website (landing page)
Figure 2. *Unequal Stories* website (archive)

한다.

〈불평등한 이야기들〉의 이야기 데이터들에 대한 테마적 분석이
계속되고 있는 가운데, 이 같은 범국가적 교육의 초기 성과를 잘
보여주는 사례가 아래에 제시된 프로젝트다. 이는 남아프리카공화국의
산업디자인학과 학생 세 명과 영국의 커뮤니케이션디자인학과 학생 세 명이
참여한 협업 프로젝트다. 프로젝트 속 2028년부터 2185년에 이르는 가상의
타임라인은 남아프리카공화국과 영국의 디자인 산업과 사회의 미래가
어떨지 상상하면서 젠더, 인종, 사회적 불평등에 도전한다. 궁극적으로는
독자들이 다음의 질문을 하도록 유도한다. '만약…? 만약 세계가 계속해서
전통적인 패러다임을 통해 디자인된다면? 그리고, 만약 그렇지 않다면
어떻게 될까?'

2028

'프로토콜(Protocol)'은 2028년 영국에서 설립되었다. 프로토콜은 스스로의
정체성을 남성으로 정의하는 모든 이, 즉 남성-정의자들(man-identifiers)이
만약 그들의 어젠다를 중립적 정체성 정의(neutral identification) 그리고
접근성(accessibility)과 관련해 프로토콜이 제안한 모범 사례에 들어맞게
철저히 변화시키지 않는다면 책임을 피할 수 없다고 분명히 말하고 있다.
이 변화는 2038년까지 이루어져야 한다. 프로토콜의 세 단계 전략은 다음과
같다. 남성성 중심으로부터 탈피, 여성 혐오 해체, 모든 산업에 걸쳐 필요한
사람들에게 어떤 의문도 품지 않은 채 이뤄지는 재산 분배.

이와 동시에 스스로를 남성으로 정의하지 않는 사람들(Do Not
Self-Identify as Male, DNSIM) 대부분에 의해 인더코럼(Indecorum)[6]이
채택되었다. 이 은밀한 조직은 2023년 남아프리카공화국
요하네스버그대학의 학생 기숙사에서 처음 등장한 것으로 알려져 있으며
영국에서 빠르게 인기를 얻고 있다. 분석가와 회의론자 모두 인더코럼이
프로토콜과 함께 (그러나 대립적인 방식으로) 조직적인 변화를 가져올 수
있는 촉매제 또는 (조직 내에서 일반적으로 사용하는 용어에 따르면) '조직적
전환(Systematic Flip)'이 될 수 있을 것으로 예견하고 있다.

인더코럼의 전복적인 섬세함은 기존에 그리 관심이 없던 많은
시민에게도 호기심을 불러일으켰다. 많은 경우에 이 호기심은 궁금하다는

6 한국어로 '버릇없는 행동' '무례한 행동' 등으로 옮길 수 있다.

2028, The Protocol, Hannah Agnew, Falmouth Universit
Illustrations: Jordan Schiffer © Lauren von Gogh

자각도 없는 상태에서 일었다. DNSIM이 경험하게 된 일상 속 즐거운 변화들 전부가 인더코럼 덕이라고 할 수는 없지만 인더코럼의 신속하고도 분산된 활동 전략이 이 같은 결과로 이어진 것은 분명해 보인다.

프로토콜 개시 프로그램(PIPs)은 섬 전체에 걸쳐 시작될 것이며 한 번에 300명의 참가자를 수용할 것이다. 퇴장이나 결석은 허용되지 않는다.

2038

2038년의 끝에 가까워짐에 따라 영국에서 책임 소재 파악이 강화될 것이라는 소식에 아프리카 대륙 남쪽 끝에 위치한 프로토콜 실행 프로그램(PEPs)에서는 매뉴얼(MANual)의 생산이 빠르게 진행되고 있다.

인더코럼이 설립한 유령 회사라고들 하는 ㈜디슨시(Decency)[7]는 2038년 말까지 모든 인쇄용 및 디지털 매뉴얼을 배포할 수 있는 입찰을 허가받았다. 포괄적인 '진보적 여성들(Progressive Ladies)' 시리즈는 '직접 타이어를 갈아라' '직접 숯불을 지펴라' '직접 잔디를 깎아라' '직접 구멍을 뚫어라' '직접 화장실을 고쳐라' 등 수천 개의 주제를 다루고 있다. 남성-정의자들은 PEPs에서의 의무 체류 기간 300일의 대부분을 이 같은 전문 지식을 공유하는 데 할애한다.

한편, 사람들은 남아프리카공화국에 전례 없는 평온이 왔음을

7 한국어로 '점잖음' '품위' 등으로 옮길 수 있다.

2038, The MANual, Azél Viljoen,
University of Johannesburg
Illustrations: Jordan Schiffer © Lauren von Gogh

인식하고 있다. 많은 DNSIM이 '쇼핑몰 대신 토착 정원(Indigenous Gardens Instead Of Malls)' 프로그램을 시행하는 데 대부분의 시간을 보내고 있다는 사실도 보고되고 있다. 이런 공간에서는 모닥불 모임이 밤이 새도록 이어지고 참가자들은 해 뜨기 전 이른 시간에 새들의 노래를 들으며 걸어서 또는 자전거를 타고 집에 돌아간다.

한때 인간이 판 가장 깊은 구덩이로 알려졌던 빅 홀(Big Hole)의 청록색 물은 ㈜디슨시가 '진보적 여성들' 시리즈의 인쇄 및 디지털 표현물을 배포하기 위해 선택한 장소로 보인다.

2063

'무기한 연장 프로토콜(Indefinitely Extended Protocol)'이 계속되는 가운데, 영국과 남아프리카공화국의 다수의 의무적 '프로토콜 프로그램(Protocol Programmes)'에서 긴장이 고조되고 있다고 전해지고 있다. 중립적 정체성 정의와 접근성이 공개적으로 거절되는 극단적인 경우에는 의무 체류 기간이 최대 9,000일까지 연장된다. 가족 단위의 종말과 시설 내의 전반적인 진보에 대한 항의가 제기되고 있다. '프로그램'에 참여한 사람들에게는 외부 정보가 거의 공유되지 않는다.

섬의 섬유 산업과 패션 산업은 가장 빠르게 변화하고 있고 가장 적응력이 높은 산업으로 칭송받고 있다. 이들 산업은 연말까지 초기 프로토콜의 변혁 및 관리 목표의 50퍼센트를 달성할 것으로 예상된다. 소비자

2063, Impractical, Laurence Waters Blundell,
Falmouth University
Illustrations: Jordan Schiffer © Lauren von Gogh

관리와 관련한 목표들도 달성했는데, 이는 지난 수십 년간의 전반적으로 낮은 기준(Low Bar) 때문이라고 볼 수 있다.

　　DNSIM을 위해 만들어진 대부분의 의류와 신발은 주의 산만, 통증, 붓기, 물집을 초래하지 않고 그 대신에 자유로운 움직임, 깊은 호흡, 체온 조절이 용이하도록 제작되었다. 이 혁신적인 전환은 중립적 정체성 정의와 접근성을 거부했던 이전의 수석 디자이너들과 기업 리더들이 의무적으로 프로그램에 더 오래 체류하게 되면서 실현 가능하게 된 바가 크다.

　　한편, ㈜디슨시의 영국 부문은 다양한 의무 프로그램에서 남성-정의자들이 착용할 모든 제복에 대한 독점 생산 및 배급 권한을 부여받았다. '임프랙티컬(Impractical)' 라벨을 단 제복이 새해 초 출시될 예정이다.

2070

60년대 초, 대규모의 디자인 산업과 패션 산업은 '인터섹트(INTERSECT)' 프로그램을 통해 인종적, 사회적 평등에 관해 좀 더 엄격한 정책을 시행할 것을 대중에게 약속했다. 이에 대해 일반 DNSIM 인구는 (어쩌면 당연하게도) 회의적인 태도를 유지하는 동시에 인더코럼의 사회적, 인종적, 경제적 변혁에 대한 노력이 이를 가능케 할지도 모른다는 희망을 품었다.

　　(넓은 의미에서 경제적, 계급적, 인종적) 불평등이 급격하게 줄고 있는 듯한 일시적 기간이 있었지만 정부의 스파이들이 초래한 인더코럼의 붕괴로 인해 이와 같은 전진은 갑작스레 중단되고 말았다.

2070, Intersect, Taku Dlamini,
University of Johannesburg
Illustrations: Jordan Schiffer © Lauren von Gogh

현재까지 인터섹트 프로그램의 의도 중 많은 부분이 체계적으로 거부되어 왔다. 남성-정의자들은 인더코럼의 세부 그룹에 침투해 의도적으로 이름을 틀리게 발음하거나 중요 직책에 자신의 협력자들을 고용하고 산업 전반에 걸쳐 다른 사람들의 의견을 묵살하고 있다. 이에 대응해 DNSIM의 디자이너 컬렉티브 2070 선언문(Designers Collective 2070 Manifesto)은 미묘하게 전복적인 전략을 집어치운 뒤 정교하고도 투박한 대안을 채택했다. 이 선언문은 제1세대 진보적 다양성을 보여주는 맞춤형 인간들(custom-made humans)이 시작한 새로운 지하운동에서 영감을 받았고, 이에 따라 그것과 맥락을 같이한다. 이전 및 최근 의무 프로그램에서 풀려난 사람들은 정교하게 디자인된 태아 계획에 대해 알지 못한 채로 남아 있다.

국경이 폐쇄되고 디지털 교류가 제한되는 동안 반(反)글로벌화의 영향이 일상에서 드러나기 시작한다. 남아프리카공화국의 거주 공간은 사람들이 그곳에서 1년 내내 살게 됨으로써 발생한 특정한 기후 요구에 맞춰나가고 있다. 창문의 이음매는 차가운 겨울바람을 차단한다. 가구는 사용하는 사람의 몸에 의해 디자인된다. 의자는 몸의 곡선과 피곤한 어깨를 감싸 안는다. 공개 토론은 토착적 지식 시스템을 참조한다. 더 많은 사람이 듣고 또 말한다.

2098

2098, Peacock, Raabia Ghaznavi, Falmouth University
Illustrations: Jordan Schiffer © Lauren von Gogh

가장 가치 있는 자원인 '신뢰'를 상품화할 수 없다는 사실은 상반된 이해관계를 형성한 사람들 사이에 충돌 대신 혼란을 일으킨다. 이전 세상에서 통화나 암호 화폐로 알려졌던 것이 거의 사라진 상황에서 물물교환으로 진정성 있고 본격적인 회기가 영국 전역에서 일어나고 있다.

90년대 초, '피콕(Peacock)'이 섬 전역에 출시되었다. 이에 대해 남성-정의자들, 특히 백인들 중심으로 격렬한 항의가 빗발쳤다. 이들은 자신이 속한 인구 집단은 이제 더 이상 특권층이 아니며 오히려 실행되는 정책들이 지나치고 불필요하고 사실상 그들이 차별받는 상황이라고 주장했다.

인더코럼의 급진적 부활이 있다고 전해지고 있지만 구체적으로 누가 관여하고 있으며 이 그룹의 목표가 무엇인지는 불명확하게 남아 있다. 사람들은 주요 도시와 조용한 마을에서 발견된 정교하게 암호화된 메시지들이 이 그룹과 관련 있다고들 이야기한다. 손으로 만든 저해상도 표지판이 표준 발광 다이오드의 풍경과 나란히 놓여 있다.

최근 지배 세력이 작성한 매우 비밀스러운 문서들이 유출된 일과 관련해 피콕의 지하 응용 프로그램이 배후에 있다고 추측되고 있다. 정보 유출에 대항해 영국 전역의 DNSIM이 대응을 시작했다. 가장 우려스러운 점은 태아 계획에 대한 위협이다.

2185

2028, The Protocol, Hannah Agnew, Falmouth University
Illustrations: Jordan Schiffer © Lauren von Gogh

사람을 돌보는 것과 관련한 일은 가장 존경받으며 사람들의 희망 직업이
되었고 이제는 매년 수백만 명의 사람이 다른 사람들을 돌보고 있다. 아동,
노인, 의료 케어 산업의 번영과 여러 가지 노화 방지 약물 개발의 성공과
함께 현재 남아프리카공화국의 평균 수명은 198세에 이른다. 해안 도시인
요하네스버그는 이미 광활한 해저 개발을 확장해 넘치는 인구를 수용하고
있다.

　　　수십 년간의 초-실험적-사지-절단 프로그램으로 인해 어쩔 수 없이
발생한 신체적, 정서적 상처들은 여전히 남아 있다. 이 과정에서 피해를 입은
이들은 아직 어떠한 보상도 받지 못하고 있다. 균등 보상 센터는 계속해서
이들을 되돌려 보내며, 이들은 내일, 모레, 글피에 다시 오라는 말만 들을
뿐이다.

　　　지난 세기의 프로토콜 시기가 끝난 뒤 인더코럼과 밀접하게 관련된
그룹들이 광범위한 굴(窟) 네트워크를 개발했다. 이곳에는 깨끗한 물과
공기가 있다는 소문이 돌며 원래 그 지역에 있던 토착민에게만 접근을
허용한다고 한다.

　　　비밀리에 행해진 정부 실험의 결과로 보이는 생식 체계의 완전한
소멸로 인해 젠더 구분은 더 이상 존재하지 않는다. 출생 시설들은 출생 시에
성별을 할당하지 않는다. 아기들은 성별이라는 과거의 유물을 상기시켜 주는
내조할머니와 내조할아버지만을 알고 있을 뿐이다.

참고 문헌

Dawood, S. (2018). *Women in graphic design earn £4,000 less than men, research shows*. [online] Design Week. Available at: https://www.designweek.co.uk/issues/3-8-april-2018/women-graphic-designers-earn-4000-less-year-men-gender-pay-gap-shows/.

Design Council (2018). *The State of Design in the UK*. [online] Available at: https://www.designcouncil.org.uk/fileadmin/uploads/dc/Documents/Design_Economy_2018_exec_summary.pdf.

Design Council (2022). D*esign Economy People, Places and Economic Value*. [online] Available at: https://www.designcouncil.org.uk/fileadmin/uploads/dc/Documents/Design_Economy_2022_Full_Report.pdf.

Fenn, T., Hobbs, J. and Pretorius, M. (2015). The User Experience Landscape of South Africa. In: *SAICSIT '15: Proceedings of the 2015 Annual Research Conference on South African Institute of Computer Scientists and Information Technologists*. South Africa.

Gendered Innovations (2017). *Inclusive Crash Test Dummies: Analyzing Reference Models | Gendered Innovations*. [online] gend eredinnovations.stanford. edu. Available at: https://genderedinnovations.stanford.edu/case-studies/crash.html#tabs-1 [Accessed 6 Jun. 2023].

Grzanka, P.R. (2018). *Intersectionality*. Routledge. doi:https://doi.org/10.4324/9780429499692.

Morton, T. (2012). *The Ecological Thought*. Cambridge ; London: Harvard University Press, pp.1–11.

Morton, T. (2013). *Hyperobjects: Philosophy and Ecology After the End of the World*. Minneapolis: University Of Minnesota Press.

Najibi, Alex (2020). *Racial Discrimination in Face Recognition Technology*. [online] Science in the News. Available at: https://sitn.hms.harvard.edu/flash/2020/racial-discrimination-in-face-recognition-technology.

Pater, R. (2016). *Politics of design: a not so global manual for visual communication*. Amsterdam: Bis Publishers.

Ruggieri, L. (2019). *Critical design will make our lives better*. [online] MAIZE. Available at: https://www.maize.io/cultural-factory/critical-design/ [Accessed 22 Jun. 2023].

Shelver, A. and Snowball, J. (2016). *From the stage to the boardroom: South African women make slow transition*. [online] The Conversation. Available at: https://theconversation.com/from-the-stage-to-the-boardroom-south-african-women-make-slow-transition-63834 [Accessed 6 Jun. 2023].

SheSays (2020). *South Africa: Adland's first gender representation survey*. [online] SheSays. Available at: https://weareshesays.com/news/south-africa-adlands-first-gender-representation-survey/ [Accessed 6 Jun. 2023].

Snoad, L. (2019). *Sixty per cent of creatives feel they face unfair barriers due to their background, report finds*. [online] www.itsnicethat.com. Available at: https://www.itsnicethat.com/news/um-bloom-uk-report-miscellaneous-091219.

South African Council for the Architectural Profession (SACAP) (2021). *Annual Report 2020 – 2021*. South Africa: SACAP.

Trade Union Congress (2017). *Women put at risk by ill-fitting safety gear, warns TUC*. [online] www.tuc.org.uk. Available at: https://www.tuc.org.uk/news/women-put-risk-ill-fitting-safety-gear-warns-tuc [Accessed 6 Jun. 2023].

Waite, R. (2020). *Racism in the profession is getting worse, AJ survey indicates*. [online] The Architects' Journal. Available at: https://www.architectsjournal.co.uk/news/racism-in-the-profession-is-getting-worse-aj-survey-indicates.

Wizinsky, M. (2022). *Design after capitalism: transforming design today for an equitable tomorrow*. Cambridge, Massachusetts: The Mit Press.

Robyn Cook

Unequal Stories: Pedagogic responses to gender inequality in Design

Prologue

The consequences of a world designed through singular, often normative paradigms (patriarchal, heteronormative, capitalist, anthropocentric, etc.), have been well documented. Design can, for example, be discriminatory[1]; marginalising[2]; or even fatal.[3] Less visible (perhaps), are the ways in which design fulfils an ideological function: reinforcing and legitimising the inequalities it helps create. These political dimensions are, of course, not fixed but are shaped by the designers, every day, doing the work of design. So, *who* is doing the design matters. But, as the Design Council notes (2022) there is a "diversity crisis" in design.

In the UK, despite making up 65% of design undergraduates, women comprise only 22% of the workforce (5% in industrial design and 20% in architecture), and only 17% of managerial roles (Design Council, 2018). People from minority ethnic backgrounds, who comprise 13% of the broader UK workforce, are also less represented at higher levels, and report negative experiences from hyper-visibility to overt racism. For example, a third of respondents to a recent survey reported racism was "widespread" in the discipline (Waite, 2020); and a 2019 survey found 60% of creative and media professionals believed they faced barriers to career progression because of their gender, sexuality, or ethnicity (Snoad, 2019). These statistics are echoed in a South African context. In 2016, for example, only 21% of the 8842 registered architects in South Africa were women; only 6.7% were black; and only 2% were black women (SACAP, 2021). Data from advertising and UX industries shows that while women fill 61% of roles, they hold only 39% of senior creative roles and 43% of art director positions (Fenn, Hobbs and Pretorius, 2015).

While available data[4] indicate the quantitative realities of inequality within the design industries, it does little to voice the lived experiences and perspectives of those it represents. With this in mind, *Unequal Stories (v1)* — a collaborative project between Falmouth University (United Kingdom) and the University of Johannesburg (South Africa) — launched in 2021 with the aim of surfacing Stories ('thick descriptions') of [gender] inequality in design.[5] To this end, www.unequalstories.falmouth.ac.uk was developed to both gather and share the narrative data. As of June 2022, a total of 227 Stories were published. Each of the Stories is archived and tagged according to location, discipline, and theme.

1 For example, facial recognition technology has significant implications for contemporary society, including the emerging use of facial recognition software as a tool for medical diagnostics; everyday accessibility of mobile phones and smart security; and an increasing surveillance culture within the criminal justice system. However, many of the datasets that test the algorithms used in facial recognition technology comprise predominantly white, male faces. The result being the highest divergent error rates and poorest accuracy of this technology for subjects who are black, female, and 18-30 years old (Najibi, 2020).

2 As one example, the International Symbol of Access (ISA) – known colloquially as the 'wheelchair symbol' – is used, globally, to represent people with disabilities. However, while 15.3% of the world population has a moderate or severe disability, less than 1% of people with disabilities use a wheelchair. Rather than creating clarity, the ISA amplifies misconceptions about the nature and presentation of disabilities (Pater, 2016).

3 In 2017, Stanford's Gendered Innovations found that when a woman is involved in a car crash, she is 47% more likely to be seriously injured and 17% more likely to die than a man. This is because crash-test dummies are designed to mimic an 'average' male body (1.75 m; 78 kg). Considerations of the injury tolerance, biomechanics, spinal alignment, neck strength, and ligament strength of females (not to mention older people, people with disabilities, or those with non-normative bodies) are not considered in the design of vehicles.

4 It's important to note that there remains a lacuna of information around the representation and experiences of specific populations including people with disabilities, LGBTQIA+, or those from less privileged socio-economic backgrounds. Equally data that is available often lacks nuance, relying on single-axis evaluations. As a result, there are large gaps within the data around, those who are intersectionally disadvantaged (or multiply burdened).

5 Critically, we recognise that the focus gender means that the study, in its current form, lacks intersectional depth in terms of the overlapping and interdependent systems of discrimination that perpetuate inequalities. *Unequal Stories* is an ongoing project and we hope to expand its scope, context and methodology moving forward.

Alongside data gathering, lecturers at both Falmouth University and the University of Johannesburg launched the *Unequal Stories Toolkit* — incorporating a lecture series, workshops, and project brief — across departments (graphic design, fashion design, multimedia, etc.). Students were asked to respond to the Stories using critical design. Unlike affirmative design, which reinforces cultural hegemony, critical design requires students challenge or rethink cultural, social and ethical issues by modelling alternate socio-material configurations that challenge preconceptions about the everyday and/or demonstrate possible futures (Ruggieri, 2019).

While thematic analysis of the narrative data from *Unequal Stories* is ongoing, one of the early outcomes of this cross-national pedagogic intervention — a collaborative project between 3 industrial design students from South Africa and 3 communication design students from the United Kingdom — is presented below. The fictive timeline, spanning 2028 in the near future to 2185, speculates on the future of design and society in South Africa and the United Kingdom, with provocations on gender, racial and social inequity. Ultimately, the project asks the reader to consider: *What if…? What if the world continues to be designed through normative paradigms? And what if it doesn't?*

2028

The Protocol was established in the United Kingdom in 2028. It makes clear that all man-identifiers will be held accountable if they do not significantly shift their agendas to align with the proposed best practice of neutral identification and accessibility to be reached by 2038. The first three-tiered strategy of the Protocol is to: 1) Decentre Masculinity 2) Dismantle Misogyny and 3) Distribute Money (to those who need it, without question) across all industries.

Simultaneously, Indecorum was adopted by the majority of the population who Do Not Self-Identify as Male (DNSIM). This covert sect, thought to have first emerged in student residences in Johannesburg, South Africa in 2023, is fast gaining traction in the UK. Analysts

and sceptics alike are predicting Indecorum, in conjunction with and in opposition to the Protocol, as a possible catalyst to ultimately bring about systemic change, or the Systemic Flip as it is commonly referred to within the sect.

Indecorum's subversive subtleties have brought curiosity, often without recognition of said curiosity, to many previously apathetic citizens. The slight shifts in daily pleasures of DNSIM are not always attributed to Indecorum, but most likely are a result of Indecorum's rapid and decentralised activation strategy.

Protocol Initiation Programmes (PIPs) are to be rolled out across the island and will house participants for 300 days at a time, without any exit or leave of absence allowed.

2038

News of possible accountability being enforced in the United Kingdom as the end of 2038 nears, has fast-tracked MANual production at the Protocol Execution Programmes (PEPs) on the southern tip of the African continent.

The Decency (Pty) Ltd, rumoured to be a ghost company established by Indecorum, was awarded the tender to distribute all printed and digital MANuals by the end of 2038. The extensive Progressive Ladies series includes Change Your Own Tyre, Build Your Own Fire, Mow Your Own Lawn, Drill Your Own Hole, Fix Your Own Toilet and thousands more. Man-identifiers spend the bulk of their mandatory 300-day stay in PEPs channelling their expertise to contribute to this knowledge-sharing process.

Meanwhile, there is acknowledgement of unprecedented calm across South Africa with many DNSIM reported to be spending the majority of their time implementing the Indigenous Gardens Instead Of Malls programme. Gatherings around bonfires at these locations are known to carry on through the night with participants walking and cycling home amidst birdsong in the early hours before sunrise.

Once believed to be the deepest hole excavated by hand, the turquoise water of the Big Hole appears to be the site chosen by The

Decency (Pty) Ltd to distribute all printed and digital renditions of the Progressive Ladies series.

2063

With the Indefinitely Extended Protocol still in place tensions in various mandatory Protocol Programmes in both the UK and South Africa are said to have escalated. In extreme cases where neutral identification and accessibility have been outwardly rejected, mandatory stays were extended by up to 9000 days. There are outcries over the end of the family unit and progress at large within facilities. Little to no outside information is shared with those in the Programmes.

The textile and fashion industry on the island is lauded as one of the fastest changing and most adaptable, set to meet 50% of the initial Protocol's transformation and care goals by year end. Objectives linked to consumer care have been met by the textile and fashion industry due to the overall Low Bar of preceding decades.

The majority of clothing and shoes for DNSIM are distraction-, pain-, welt-, and blister-free while at the same time encouraging free movement, deep breathing and body temperature control. This revolutionary turn has largely been attributed to the rejection of neutral identification and accessibility by previous head designers and corporation leaders, thus resulting in their extended mandatory Programme stays.

Meanwhile, the UK faction of The Decency (Pty) Ltd was awarded sole production and distribution rights of all uniforms to be worn by man-identifiers in various mandatory Programmes. The Impractical label uniforms are expected to be rolled out early in the new year.

2070

In the early 60s, the greater design and fashion industry ensured the public that it would implement more stringent policies with regards to racial and social equality through its INTERSECT Programme. While the general DNSIM population remained understandably sceptical, it was also hopeful that Indecorum's work around social, racial and economic transformation could enable this.

After a brief period where inequality (broadly; economic, class and race) looked to be subsiding drastically, Indecorum's collapse orchestrated by government spies, halted this headway.

Much of the intention of the INTERSECT Programme has been systematically rejected to date. Man-identifiers have infiltrated Indecorum subsects and continue to mispronounce names, hire their associates for key roles and talk over others across all industries. In response to this, the DNSIM Designers Collective 2070 Manifesto scraps subtle subversive strategies for cunning and crude alternatives. The Manifesto is inspired by and aligned to a new underground movement started by first generation custom-made humans of the progressive variety. Those recently and previously released from mandatory Programmes remain unaware of the intricately designed foetus initiative.

While borders remain closed and digital exchange limited, the effects of anti-globalisation begin to emerge in everyday life. Living spaces in South Africa are responsive to specific climate needs as citizens live in them all year; window seals block out cool winter breezes. Furniture is designed by the bodies who use it; seats hug curves and tired shoulders. Public discourse references indigenous knowledge systems; more people are listening and being heard.

2098

An inability to commodify the most valuable resource available (trust) has created confusion rather than conflict amongst those with opposing interests. With the near dissipation of what was previously known as currency or cryptocurrency, a real and earnest return to bartering is widespread in the UK.

Peacock was launched across the island in the early 90s to an outcry amongst man-identifiers, particularly those of Caucasian descent. There was an insistence that this demographic of

human was no longer the privileged class, with claims that the application was overkill and unnecessary and they were in fact, the ones being discriminated against.

There is said to be a more radical resurgence of Indecorum although it is unclear who is involved and what the group's agenda is specifically. Subtle coded messages spotted in both major cities and quaint villages are believed to be linked to this group. Handmade and low-fi crafted signage is juxtaposed against the standard light-emitting diode landscape.

An underground Peacock application is assumed to be responsible for the most recent leaks of highly confidential documents prepared by the dominant powers. DNSIM across the UK have mobilised in reaction to the information leaks, with threats to the foetus initiative as the main concern cited.

2185

Care-related work has become the most respected and sought-after occupation with millions more people each year now taking care of others. Together with the child, elder and health care industry boom and multiple successful anti-gerasone drugs, life expectancy in South Africa averages 198 years. Coastal Johannesburg is expanding its already extensive ocean floor developments to accommodate an overflow of citizens.

Scars (both physical and emotional) from the necessary but hyper-experimental-limb-appropriation programme of preceding decades remain. Those affected by the procedures are yet to be compensated in any way. They are repeatedly turned away from equity compensation centres and told to come back tomorrow and tomorrow and tomorrow.

An extensive network of burrows was developed by Indecorum-adjacent groups in the post-Protocol years of the previous century. These spaces are rumoured to have clean air and water and remain accessible only to those indigenous to the land they were carved from.

Due to the almost complete erasure of the reproductive system thought to be a result of covert government experimentation, gender differentiation no longer exists. Fertility facilities do not assign identifiers at birth; babies only have their great-great-great-great-grandmothers and great-great-great-great-grandfathers to remind them of this relic from the past.

Reference list

Dawood, S. (2018). *Women in graphic design earn £4,000 less than men, research shows*. [online] Design Week. Available at: https://www.designweek.co.uk/issues/3-8-april-2018/women-graphic-designers-earn-4000-less-year-men-gender-pay-gap-shows/.

Design Council (2018). *The State of Design in the UK*. [online] Available at: https://www.designcouncil.org.uk/fileadmin/uploads/dc/Documents/Design_Economy_2018_exec_summary.pdf.

Design Council (2022). D*esign Economy People, Places and Economic Value*. [online] Available at: https://www.designcouncil.org.uk/fileadmin/uploads/dc/Documents/Design_Economy_2022_Full_Report.pdf.

Fenn, T., Hobbs, J. and Pretorius, M. (2015). The User Experience Landscape of South Africa. In: *SAICSIT '15: Proceedings of the 2015 Annual Research Conference on South African Institute of Computer Scientists and Information Technologists*. South Africa.

Gendered Innovations (2017). *Inclusive Crash Test Dummies: Analyzing Reference Models | Gendered Innovations*. [online] genderedinnovations.stanford.edu. Available at: https://genderedinnovations.stanford.edu/case-studies/crash.html#tabs-1 [Accessed 6 Jun. 2023].

Grzanka, P.R. (2018). *Intersectionality*. Routledge. doi:https://doi.org/10.4324/9780429499692.

Morton, T. (2012). *The Ecological Thought*. Cambridge ; London: Harvard University Press, pp.1 – 11.

Morton, T. (2013). *Hyperobjects: Philosophy and Ecology After the End of the World*. Minneapolis: University Of Minnesota Press.

Najibi, Alex (2020). *Racial Discrimination in Face Recognition Technology*. [online] Science in the News. Available at: https://sitn.hms.harvard.edu/flash/2020/racial-discrimination-in-face-recognition-technology.

Pater, R. (2016). *Politics of design: a not so global manual for visual communication*. Amsterdam: Bis Publishers.

Ruggieri, L. (2019). *Critical design will make our lives better*. [online] MAIZE. Available at: https://www.maize.io/cultural-factory/critical-design/ [Accessed 22 Jun. 2023].

Shelver, A. and Snowball, J. (2016). *From the stage to the boardroom: South African women make slow transition*. [online] The Conversation. Available at: https://theconversation.com/from-the-stage-to-the-boardroom-south-african-women-make-slow-transition-63834 [Accessed 6 Jun. 2023].

SheSays (2020). *South Africa: Adland's first gender representation survey*. [online] SheSays. Available at: https://wearshesays.com/news/south-africa-adlands-first-gender-representation-survey/ [Accessed 6 Jun. 2023].

Snoad, L. (2019). *Sixty per cent of creatives feel they face unfair barriers due to their background, report finds*. [online] www.itsnicethat.com. Available at: https://www.itsnicethat.com/news/um-bloom-uk-report-miscellaneous-091219.

South African Council for the Architectural Profession (SACAP) (2021). *Annual Report 2020 – 2021*. South Africa: SACAP.

Trade Union Congress (2017). *Women put at risk by ill-fitting safety gear, warns TUC*. [online] www.tuc.org.uk. Available at: https://www.tuc.org.uk/news/women-put-risk-ill-fitting-safety-gear-warns-tuc [Accessed 6 Jun. 2023].

Waite, R. (2020). *Racism in the profession is getting worse, AJ survey indicates*. [online] The Architects' Journal. Available at: https://www.architectsjournal.co.uk/news/racism-in-the-profession-is-getting-worse-aj-survey-indicates.

Wizinsky, M. (2022). *Design after capitalism: transforming design today for an equitable tomorrow*. Cambridge, Massachusetts: The Mit Press.

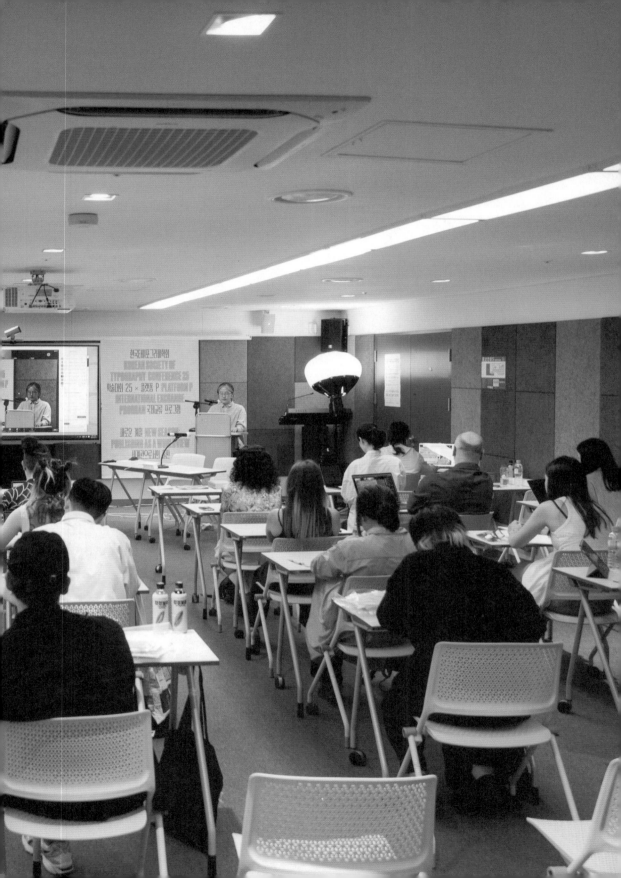

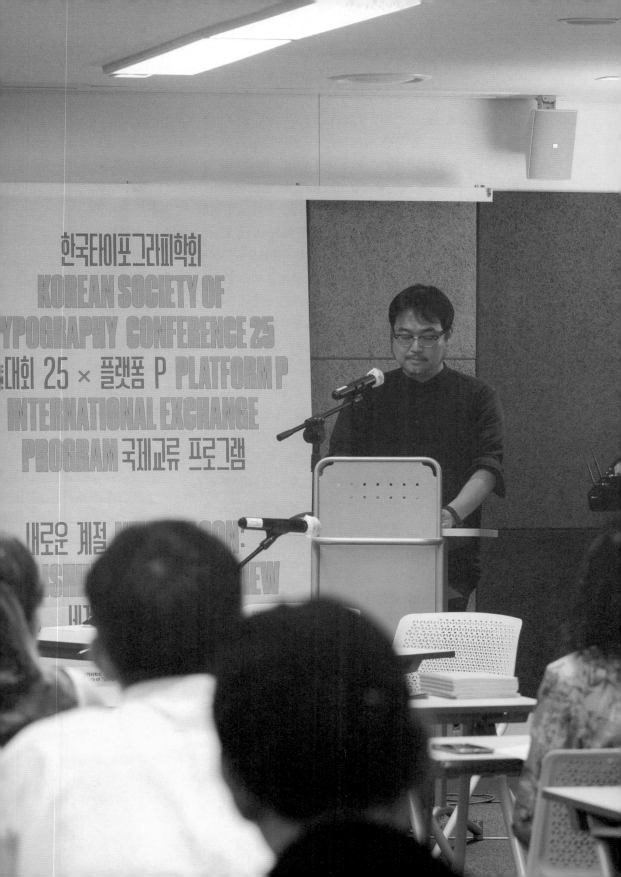

Dr Robyn Cook
KSTxPlatform P
Lecture 4

rc197492

종료

^ ⏸⏹ 　CC ^ 　😀 ^ 　📱 ^ 　🖥 ^
기록 일시 중지/중지 　자막 표시 　반응 　앱 　화이트보드

한 디자인 출판
발표한 조

Grid systems

Raster systeme

J. Müller-Brockmann

Gestaltungsprobleme des
Grafikers
The Graphic Artist and his
Design Problems
Les problèmes d'un artiste
graphique

역사를 연구해
었습니다

워크숍

섞어짜기: 범주화에 도전하는 이모지와 이름 그리기

일자: 2023년 6월 19일 월요일
장소: 플랫폼 P
기획 및 진행: 김헵시바, 배성우, 이경민

이모지(Emoji)는 동시대 커뮤니케이션에서 빠질 수 없는 문자가 되었다. 형태는 제조사에 따라 조금씩 다르지만 이모지피디아(emojipedia.org)를 훑어보면 우리 사회가 어떤 시각적 범주를 표준으로서 합의했는지 엿볼 수 있다. 2014년에 애플과 구글이 이모지의 피부색을 고를 수 있는 기능을 제안하고 2019년에는 성 중립적 이모지가 생긴 것처럼 시대의 요구에 맞춘 업데이트가 이루어지고 있다. 그러나 시각적 범주화는 형태를 선택하는 행위이기에 필연적으로 무언가를 배제한다. 다시 말해, 우리의 삶과 경험은 3,000개가 넘는 이모지보다 훨씬 더 복잡하다. «섞어짜기: 범주화에 도전하는 이모지와 이름 그리기» 워크숍(이하 «섞어짜기»)은 참가자 각자의 이야기를 바탕으로 기존의 형태를 깨는 이모지를 만들고, 새로 이름을 짓고, '섞어짜는' 과정을 통해 범주화에 도전했다.

«섞어짜기»는 2021년 경민과 헵시바가 진행한 «아웃라인 깨기! 범주화에 도전하는 이모지를 디자인하고 참여자의 이모지가 연대하는 장면 만들기» 워크숍(이하 «아웃라인 깨기»)에서 출발한다.[1] «아웃라인 깨기»가 페미니즘 실천을 이어가는 «책장 동기화하기»의 일환으로 '퀴어와 교차성 페미니즘'을 주제로 삼아 진행했다면 «섞어짜기»는 한국타이포그라피학회의 스물다섯 번째 학술 대회 «새로운 계절: 세계관으로서의 출판»의

일환으로 진행했고, 참가자를 모집해 비교적 다양한 주제에 대해 이야기했다. 예컨대 «아웃라인 깨기»에서 주로 성별 이분법적 관습에 질문을 던지며 주류로 여겨지는 젠더 표현, 사랑, 미적 기준 등에 도전했다면, «섞어짜기»에서는 이를 포함해 어린 시절 읽었던 동화책, 인생의 전환점, 인상적이었던 경험 등의 이야기를 나누었다.

자신만의 이모지를 디자인하고 다른 참가자와 섞이는 과정을 위해 서로 맞닿은 일흔 개의 네모 칸으로 구성된 일종의 게임판을 고안하고 제공했다. 규칙은 간단하다. 도판 1

1. 공동 작업이 가능한 피그마(Figma)에 접속해 워크숍 현장의 책상 번호(1번–10번)에 상응하는 각자의 칸에 본인이 만든 벡터 이모지를 위치시킨다. 이모지를 만들 때는 지우기, 덧그리기, 색 바꾸기, 합치기 등 다양한 기법을 사용할 수 있다. 참가자 전원은 결과물을 다른 이들에게 공유하며 자신의 이야기를 들려준다.
2. 자신이 만든 이모지를 자신의 양옆 칸에 위치한 다른 이모지와 자유롭게 섞고, 그 사이에 있는 빈칸에 2차 결과물을 놓는다. 2차 결과물을 또 다른 이모지와 섞는

1 김린, 김헵시바, 이경민 진행, «책장 동기화하기».
 whatreallymatters의 '동기화' 활동 중 하나다.

도판 1

도판 2

　과정을 거듭하며 안쪽의 빈칸을 채워간다. 3시간 뒤, 총 일흔네 개의 이모지로 모든 칸이 채워졌다. 다현의 '빵꾸 이빨', 제이의 '김밥 권리', 혜원의 '터닝 케이크', 의경의 '모아이 수달', 름의 '불행 더위'와 '행복 더위', 수민의 '행운 복사', 수진의 '물과 불'과 '세모 결정', 효진의 '마음 속박', 지은의 '역사 공간'이 만났다. 본래 섞어짜기가 서로 다른 문화권의 문자를 조화롭게 또는 낯설게 조판하는 과정이듯, 서로 다른 이야기가 섞여 재미있는 리듬이 생겨났다. 도판 2

시각 디자인에서 요리로 전향한 지 5개월 된 의경은 '서서 일하는 직업'에 대한 편견을 마주하고 상처를 받은 적이 있다. 누워 있는 걸 좋아해서 자신을 표현할 때 수달 이모지를 자주 쓰는데, 그런 수달과 자신의 무표정을 닮은 모아이를 합쳐 '모아이 수달'을 만들었다. 진행자 헵시바는 모아이가 늘 서 있으니 요리와도 이어진다는 의견을 남겼다. 도판 3

수진은 결정을 어려워하는 성격이다.
양자택일이 아닌 중간 지점을 표현하고 싶어
양극단에 있는 두 요소를 표현한 '물과 불',
동그라미도 엑스도 아닌 팔짓을 취하는 자세
'세모 결정'을 만들었다. 세모 결정은 그리다가
어렵게 느껴져 처음에는 공유하지 않았지만
다른 참가자들의 뜨거운 호응에 힘입어
추가했다. 도판 4, 5

도판 3

모아이 수달과 물과 불이 섞여 '물과 (발등)
불 수달'이 되었다. 다현은 손에는 물을
묻히고 발등에는 불이 떨어진 수달을 보니
서비스직에서 일한 경험이 생각나 공감된다고
했다. 도판 6

도판 4

그 외에도 빵꾸 (썩은) 김밥, 마음 자유, 중립
공간, 공간 해적, 사랑 케이크 등 기상천외한
예순여섯 개의 이모지가 탄생했다. 도판 7-11

도판 5

참가자들의 모든 결과물은 진행자 성우를
통해 영문 알파벳 대문자 스물여섯 자, 소문자
스물여섯 자, 숫자 열 자, 기호 서른두 자, 총
아흔네 자로 구성된 한 벌의 오픈타입 글자체로
완성되었다. 이 글자체를 사용해 새로운
이야기를 만들어낼 수도 있다. 참가자 수민은 이
글자체로 다섯 가지 단어를 적은 멋진 포스터를
디자인해 오픈 채팅방에 올려주었다. 도판 14

도판 6

퀴어와 교차성 페미니즘의 맥락에서 시작한
워크숍을 '타이포그래피'라는 비교적 범용적인
주제를 중심으로 진행할 때 과연 유효할까

도판 7

도판 8

도판 9

도판 10

도판 11

고민하기도 했다. 어떤 사람은 온갖 형태가
무작위로 섞인 이모지들, 예컨대 '세모 마음 수달
공간'이라는 이름을 가진 (어쩌면 '김수한무
거북이와 두루미…'와 같은 농담처럼 느껴질
수도 있는) 이모지 작업이 어떻게 연대를
의미하냐고 질문할 수도 있을 것이다. 이
질문에 대한 답은 결과물보다 그 실천 과정에서
선명해진다. 우리는 서로의 이모지를 섞기에
앞서 본인의 고민과 생각과 경험을 참가자들과
공유하는 데 가치를 두었고, 이 과정에 워크숍
전체 시간 중 3분의 1가량을 할애했다. 각
참가자는 옆 사람의 이야기가 담긴 이모지를
작업 공간에 내려받아 자신의 이모지와 섞으며
그 이름과 이야기를 계속 되뇌며 혼자서는
상상하지 못했던 형태를 만들어냈다. 그야말로
퀴어한[2]!

2 '퀴어(Queer)'는 본래 '낯선' '이상한' 등의 뜻으로,
 동성애자를 비하하는 의미로 쓰였지만 현재는 그 의미가
 전복되어 성 소수자가 스스로를 표현하는 말이 되었다.

.notdef	space	A	B	C	D	E	F	G	H	I	J	K	L

.notdef | space | A | B | C | D | E | F | G | H | I | J | K | L

M | N | O | P | Q | R | S | T | U | V | W | X | Y | Z

a | b | c | d | e | f | g | h | i | j | k | l | m | n

o | p | q | r | s | t | u | v | w | x | y | z | zero | one

two | three | four | five | six | seven | eight | nine | period | comma | colon | semicolon | exclam | question

asterisk | num...rsign | slash | backslash | hyphen | underscore | parenleft | parenright | braceleft | braceright | bracketleft | brac...right | quotedbl | quot...ingle

at | ampersand | bar | dollar | uni20A9 | plus | equal | greater | less | asciitilde | asciicircum | percent

도판 12

도판 13

127

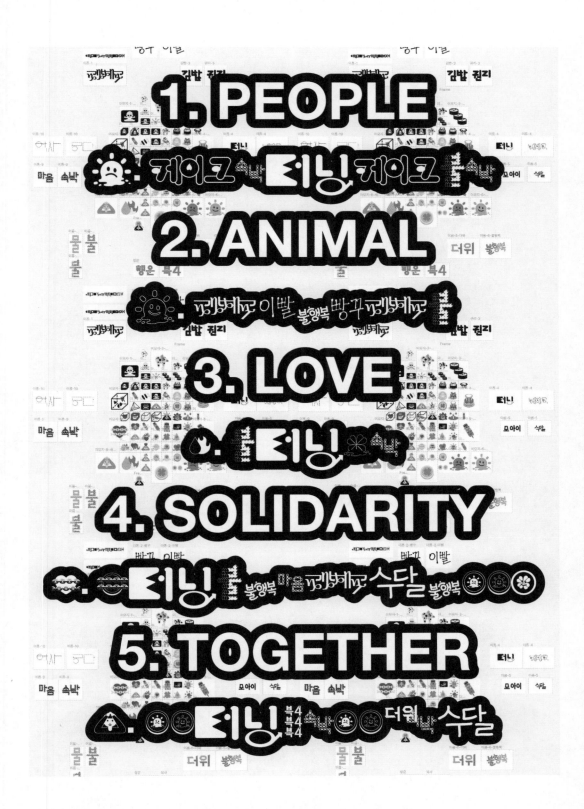

1. PEOPLE

2. ANIMAL

3. LOVE

4. SOLIDARITY

5. TOGETHER

만약 컵라면이 퀴어라면 어떨까? 우리의 일상과 정체성에서 영감받은 잡지를 만들어봅시다.

일자: 2023년 6월 19일 월요일
장소: 플랫폼 P
기획 및 진행: 비어트릭스 팡

이 잡지 워크숍은 내가 런던에 거주하던 3월에 아티스트로서 InIVA(Institute of International Visual Arts)와 협업한 연구 프로젝트인 '아티스트 키친 살롱(Artist Kitchen Salon)'에서 영감을 받았다. 이 프로젝트의 목표는 음식과 경험과 문화적 정체성을 작업의 소재와 영감으로서 가져오는 것이다. 나는 성 정체성을 비롯해 자신이 물려받은 다양한 정체성을 통해 스스로에 대해 생각하는 과정에 흥미를 느낀다. 이민을 가거나 새로운 곳으로 여행을 떠나는 등 이곳저곳을 다니며 문화, 환경, 온도, 음식, 지리, 감정을 비롯한 많은 차이에 적응해

나가는 것은 자기 자신을 알아가고 발전하는 경험의 일부다. 내가 선택한 '컵라면'은 여행을 갈 때 함께 챙기는 음식 중 하나다. 컵라면은 개인의 정체성을 상징하면서 외로움을 덜어주는 존재기도 하다. 바쁜 하루 중 간단한 끼니를 챙기고 싶을 때 우리가 혼자서 컵라면을 먹는 것처럼 말이다.

플랫폼 P에서 진행한 워크숍 당일, 나는 참가자들과 만날 수 있어서 무척 기뻤다. 참가자 대부분은 한국인이었고 한 명은 일본에서 왔다. 통역사 세라 덕분에 내 이야기를 전달하고 참가자들과 소통할 수 있었다. 참가자들은 젊은 디자이너, 예술가, 예술학과 학생, 젊은 편집자들로 이루어졌다. 우리는 모두 '쇼 앤드 텔(show and tell)'로 시작했다. 모든 참가자가 자신을 소개한 뒤 각자 가져온 잡지를 보여주며 그에 관한 생각을 공유한다. 이때 나는 내가 한국어로 말하고 한국어를 이해할 수 있었으면 좋겠다고 생각했다. 내 생각에 이 워크숍의 유일한 한계는 언어였다. 아무래도 언어의 차이는 소통하는 데 벽이 되곤 하기 때문에 워크숍 중에 내 이야기를 온전히 표현할 수는 없었다. 내가 점심으로

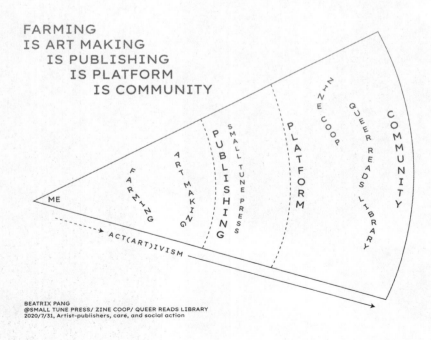

FARMING
IS ART MAKING
　IS PUBLISHING
　　IS PLATFORM
　　　IS COMMUNITY

BEATRIX PANG
@SMALL TUNE PRESS/ ZINE COOP/ QUEER READS LIBRARY
2020/7/31, Artist-publishers, care, and social action

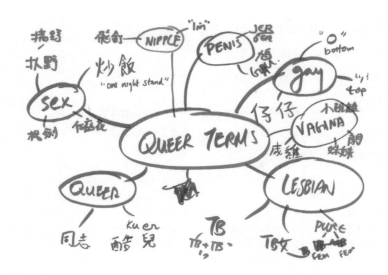

컵라면을 같이 먹자고 했는데 함께 컵라면을
먹는 동안에도 우리 모두 아무 말도 하지 않았다.
하지만 참가자들이 각자의 출판 프로젝트와
도서 목록을 공유해 준 시간이 내게는 아주
소중했다. 이렇듯 긴밀한 소규모 워크숍에서
서로에 대해 이야기하고 알아가는 일은 매우
값지다.

출판에 관한 내 기획과 영감을 소개하고 내가
만든 출판물을 보여주면서 워크숍을 시작했다.
만약 본인이 퀴어라면 잡지 만들기는 자신을
위한 투쟁 과정이 될 것이다. 나는 참가자들에게
일상에서 무엇이 바뀔 수 있는지 생각해 보고
가능한 한 기존 책자에서 벗어나 마치 컵라면의
컵을 사용하는 것처럼 자유로운 형태의 잡지를
만들어보라고 말했다. 그 과정에서 참가자들
스스로 동기와 메시지를 찾길 바랐다. 나는 두
사람이 한 조를 이뤄 한 권의 잡지를 만들도록
제안했고 그것을 '대화 잡지(dialogue zine)'라고
불렀다. 오로지 자신을 표현하기 위함이
아니라 대화를 주고받으면서 여러 문제를 함께
탐구하기 위한 잡지인 것이다. 나는 참가자들
모두 서로를 친절하고 상냥한 태도로 대하며
가까워지기 시작한 것을 보고 기뻤다. 짧게
대화를 나눈 뒤 느리지만 효율적으로 잡지를
함께 만들었고 그 결과는 상상 이상이었다!

첫 번째 조는 쓰라린 사랑 이야기를 담은
페미니스트 컵라면 잡지(feminist cup noodle
zine)를 만들었다. 두 번째 조는 각각 제주도와
홋카이도 두 섬에서 자란 두 남성이었는데,
퀴어로서 겪은 문화적 차이에 대해 서로
질문하면서 그들의 정체성을 담은 대화 잡지를
만들었다. 세 번째 조는 작가 겸 편집자와 디지털
아티스트로 구성되었다. 각자 썼던 이전의
시에서 문장들을 추출하고 재구성해 A4 용지에
갈무리했다. 갈무리한 잡지에는 그들의 신체와
그들의 관계에 관한 내용이 담겼다. 이외에
다른 참가자들은 퀴어가 된 이야기와 여러
경험을 담아 그들이 사용한 컵라면 컵을 활용해
개인적으로 작업하기로 했다.

나는 이 멋진 참가자들에게 감사를 표하고 싶다.
저마다의 참신한 생각을 이야기할 때 그들은
매우 겸손했지만 나는 이렇게나 멋진 작품들을
알게 되어 행운이었다.

What if a cup noodle is a queer? Let's make a zine inspired by your daily-life and identity

Date: June 19, 2023 (Mon)
Venue: Platfrom P
Planning and facilitating: Beatrix Pang

This zine workshop is inspired by a research project Artist Kitchen Salon collaborated with iniva (Institute of International Visual Arts) in March during the time of my artist in residence period in London. The project aims to bring food, memory and cultural identity as ingredients and inspirations. I am interested in the process of thinking about myself in multiple identities from heritage to sexuality. When people move from place to place for migration or a new journey, the constant adaptation of different cultures, environments, temperature, food, navigation and emotions is part of the experience of learning and developing about ourselves. I chose "cup noodle" as a kind of food I brought with me during the journey, as well a form to symbolize as an individual with our own identity and sharing one's solitude. As we often eat cup noodles alone when we want to have a quick and easy meal during a busy day.

On the workshop day at Platform P, I was excited to meet with the participants. They are mainly Koreans and one from Japan. I am lucky enough to have Sarah my interpreter helping me to translate my presentation as well as the communication with the participants. The participants were young designers, artists, art students and young editors. We all started with "show and tell" — everyone introducing themselves then showing some zines they brought and sharing their comments on each zine. I wish so much I could speak and understand the Korean language. I think the only limitation in the workshop is language, it somehow creates a barrier of our communication, which I cannot express fully to my class. When I suggested we have cup noodles for lunch together, we ended up eating silently together. But I felt precious to learn from the participants about their publishing projects and their reading materials. This was a wonderful process of learning and listening from each other in a small class like this.

I started with introducing to the class my idea and inspiration on publishing and also showing my publications. Zine making is a process of making a protest for yourself — especially if you are a queer. I encouraged everyone to think about what can change in daily life and to experiment making zine in freestyle, not limited to making a booklet or using the cup from the cup noodle if they wanted. I hope there is a reason or message the participants can find for themselves on making this zine. I suggested they paired up into two people, so they can make a zine together. I called it a "dialogue zine", a zine not just to express yourself but to explore some issues together through exchange and in dialogues. I was happy to see everyone started to get close to each other with friendly and gentle gestures. They were slowly but efficiently making a zine together after some chats, the result was amazing and unexpected! The first group made a bitter love story-feminist cup noodle zine; another group is the only boys making a dialogue zine about themselves both growing up in the island (Jeju and Hokkaido), by asking each other about their cultural differences as a queer. The third group is a team of a writer-editor and a digital artist, their zine is a set of A4 papers with a piece of poem recomposed by sentences extracted from their previous poems, it is about their bodies and their relationship. The other participants chose to work by themselves, all using their cup noodle cups as a form to tell their stories of being queer and some observations.

I want to thank the lovely participants, I like them so much! I am blessed to have met them and learned about their wonderful works, they were so humbled to share their creative minds.

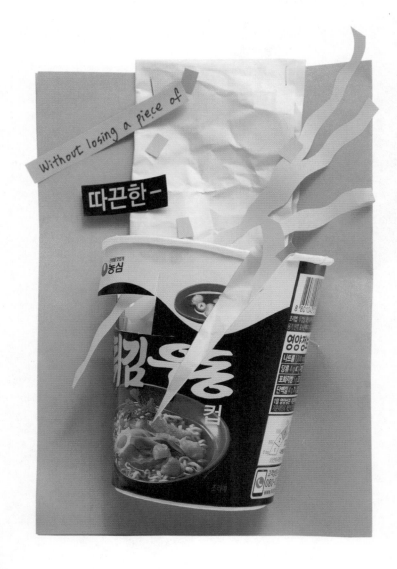

배윤서, 『헤븐(Heaven)』.

임주연, 『컴 투게더(Come Together)』.

안채연, 이예린, 『헤테로 헬 컵라면(Hetero Hell Cup Noodle)』.

스팡, 『광(GUANG)』.

앤시아 블랙, 『젠더 웨이브 컵 위드 인사이드 스타(Gender Wave Cup with Inside Star)』.

송명규, 미야기 가이, 『섬나라 출신 퀴어 이야기』.

Q. クィア フェミニズムは韓国で 認知されてる?

A. 퀴어나 페미니즘에 대해서는
많은 이야기가 나오고 있는건
옛날부터 그래왔던 것 같아
여성 영화제 등도 20년 이상
유지된걸 보면 인지는 언제나
되고 있지만 아직 더 면밀히
알려야 할 것 같아.

Q. 韓国の同性婚は何年後 法制化されると思う?

A. 20년 이상?
(아직 모르겠어... 정권에 따라
달라지는데 ㅋ 나도 남자다
결혼을 하는 모습을 보고 죽고싶어)

Q. 日本のクィアコミュニティのイメージ

A. 일본은 한국보다 더 개방적인 것
같다는 생각이 들어. 이번 도쿄 퀴퍼를
다녀온 친구가 있는데 너무 평화롭고
좋았다고 하더라. 일본이 동성혼
법제화가 된다면 이웃나라인
한국도 곧 이지 않을까?

Q. どっちがいい?ラーメンしか 食べられない生活 or ラーメンが 食べられない生活

A. 난 라면을 너~무 좋아해서
라면 안 먹는 생활을 선택할래.
(사실 오늘 라면으로 두끼를 어겼어)

Q. 어떤 라면이 좋아?
국물라면! vs 국물 없는 라면!

スープの無いラーメン。
昔はスープも飲んでだけど歳をとって
スープが飲めなくなった……捨てるのも
面倒くさいし。カップのチャプケ、
불닭볶음면も大好き、あと짜장면
を家で作って食べてる〔でも本当はスープ
ラーメンも好きなんだけどね〕

Q. 퀴어 친구를 구할 때, 주로 어디서 구해?

SNS! 日本のコミュニティは
小さいから IGやtwitterで繋がる人も
多いし、デモやムーブメントを通じて
知り合うこともある。韓国はどうか
分からないけど。Bumbleを入れてる
人もけっこういるよ。あとはrave
とかもある。日本、東京に来て人と
出会いたかったら試してみて！

Q. 도쿄와 같은 큰 도시로 가서 살고 싶다는 생각은 안드나요?

ウチの母は昔からドラァグクイーン
のことを知っていて、友達と大阪の
ドラァグショーへ行ったりしてました。
なので比較的寛容だと思う。
リベラルな家庭で育ったから政治の
話もするし、故往主義者のT民も
裏でも自由（笑）

Q. 앞으로 어떤 작업을 하고 싶은지, 어떤 사랑을 만나고 싶은지 궁금해요!

magazine issue02を完成させる！
日本だけでなく中国、韓国、台湾か
香港についても書いていてハッピー
そうしてるのがいろんな都市に売って
多くの人の手に渡ってほしい。色んな
クィアコミュニティとも繋がりたいかな。
各国とゆるく繋がってempowerして、
どっかゲバゲバしたい……！

박수빈, 황아림, 『두번 산 유령』.

두 번 산 유령

두 여자가 가구 거리로 향한다

미끈한 박자
식탁 위의 너와 나는 호흡을 맞춰
 낯선 냄새를 쫓다
노래하고 춤추고 빙그르 입 맞췄다지만,

종합 원단시장 사 층에는
분주하게 움직이는 너의 시간이 시시덜렁 자리하고 앉아
커커이

몸의 그림자가 사라지는 것도 모른 채
잠을ㆍ때달고 귀가한 언니는

우리에겐 회복하는 힘이 있습니다
매일매일 따라 읊은 적 있다지만,

잔해들이 몸 안에서 무거워지는 것을 실시간으로 느낄 수 있어.

돌아가지 못하는 사람들
어릴 적 누워
나 등 좀 긁어줘……
손이 안 닿아……
과식한 배가 시간을 흡수하지 못한 채 소화불량에 걸리고 만다.
벌거벗은 자매 깊게 누워
헤드라이트를 감지한 동물처럼 자신의 몸을 증식해 내기 시작할 때
어느 날
완전히 다른 곳으로 도착했을 걸 눈치챈다면 다시 익숙함을 찾아 돌아올 것이라는 믿음.

허물어질 즈음

기다림 빼고 모든 게 존재하는 곳
다 먹은 식탁 위를 빠르게 닦아내고 설거지를 끝내면

열 손가락 촘촘히 맞붙어

수면에 들어가겠지.

진으로 오타 내기

일자: 2023년 6월 20일 화요일
장소: 플랫폼 P
기획 및 진행: 굿퀘스천(신선아, 우유니)

진(zine)은 비주류 및 하위문화에서 시작한 표현 매체다. 즉 사회적으로 소외된 개인이나 그룹이 주체로서 발전해 온 매체다. 과소 대표된 개인의 삶과 문화를 포착하며 사회 '주변'에 있는 이들의 이야기를 가감 없이 들려주었다. 진의 역사를 다룰 때 대표적인 사례로 소개한 『라이엇 걸(Riot grrrl)』은 1990년대 미국에서 시작된 페미니즘 펑크록 장르 및 문화 운동으로, 당시 이 흐름에 동참했던 여성들은 성폭력, 임신중절, 섭식 장애 등 주류 문화에서 금기시되는 문제를 논의하기 위해 기성 출판 구조에 구애받지 않는 진을 만들고 배포했다.

진이라는 매체가 취해온 이러한 내용적, 형식적 경계 넘기 방식을 토대로 이번 워크숍을 통해 우리의 완결되지 않은 목소리를 기록하고자 했다. 결과물이 얼마나 멋지고 완성도 높은지보다는 사회에서 가장자리로 밀려난 문제들에 관해 참가자들이 솔직한 경험을 공유하고 서로 질문하고 제안하는 과정의 경험에 집중하는 것을 목표로 삼았다.

워크숍에 참가한 세 팀은 각기 다른 독창적 형태의 진을 만들었다. 상품화된 동물 이미지를 비판하기 위해 무해하게 연출된 반려동물의 사진과 괴상한 일러스트를 부자연스럽게 조합하기도 하고(『코너 캔디 숍(Corner Candy Shop)』), 스스로 퀴어로서 정체성을 확립하는 과정에서 궁금했지만 묻지 못했거나 대답하지 못한 질문들을 진솔하게 엮은 시리즈를 기획했으며(『팬-케이크 섹슈얼?(Pan-cake Sexual?)』), 마블링된 종이 위에 SNS상 이미지들을 무질서하게 이어 붙이는 방식으로 대중의 비판 의식을 마비시키는 미디어 및

정보 과잉 사회의 어두운 면을 감각적으로 시사했다(『디지털 웨이브(Digital Wave): 정보의 홍수 속 무감각』).

우리는 저자로서 함께 목소리를 내는 동시에 서로의 독자가 되어 적극적으로 의견을 주고받았다. 진을 만드는 일은 안전한 연대를 경험하는 일이기도 했다. 진을 매개로 유형(有形)의 커뮤니티를 만들 수 있었고 이러한 커뮤니티성이 소외된 담론을 확장할 수 있는 힘이라는 사실을 깨달았다. 짧은 시간 동안 만들었기에 불완전할 수밖에 없으나 바로 그러한 이유에서 유연하고 신속하게 다음을 그려낼 수 있다는 점이 진에 내재한 힘일 것이다.

162

이강, 안채림, 『코너 캔디 숍』.

안채연, 이미지, 이지원, 『디지털 웨이브』.

166

유정킴, 진저, 심나연, 『팬-케이크 섹슈얼?』.

17-19세

BL을 좋아하는 일은 나를 동성애자로 만들까?

친구에 뺨에 뽀뽀를 하는 상상을 한 것은
내가 여자를 좋아한다는 뜻일까?

엄마의 생각은 맞았을까?

여자가 고백하면 사귀어야 할까?

14-16세

왜 세상에서 제일 잘생긴 사람은 여자인걸까?

미친 얘 꿈을 왜 이렇게 많이 꾸는거지?

연애감정이 어느정도 되어야 사귈 수 있는거지?

왜 동성애자하면 에이즈 하는거지?

머리 짧은 여자는

그냥

여자끼리 사귈때도
남자 여자 역할 있어?

너는 무슨 역할이야?

남자 대용으로

사귀는 거 아냐?

우유니, 『게으른 쩝쩝박사』.

식물성 지구식단 LIKE 텐더
Plant-based Jigusikdan LIKE Tender

겉은 바삭 노릇하고, 속은 부드럽고 촉촉~하고...
It's crispy outside, and super tender inside!

비비고 플랜테이블 왕교자 만두
Bibigo Plantable Gyoza

쫄깃한 만두피, 깔끔한 끝맛, 풍부한 풍미!
Chewy. savory. clear.!

베지가든 속이 보이는 알찬 만두
향긋한 부추맛
Veggie garden See-through Dumplings

쫄깃쫄깃한 만두피와 향긋한 부추를 전자레인지로!
Super chewy! Just heat it in the microwave!

올가니카 비건 양송이 크림스프
Organica - Vegan Mushroom Creamy soup

양송이의 풍부한 향과 고소한두유의, 간편 든든 식사!
A convenience food with the rich and savory flavor

In Loneliness We Trust: 외로움과 연대의 경계를 허무는 책들

일정: 2023년 6월 20일 화요일
장소: 플랫폼 P
기획 및 진행: 가타미 요, 이재영

«In Loneliness We Trust: 외로움과 연대의 경계를 허무는 책들»은 일본에서 서점 론리니스 북스(Loneliness Books)를 운영하는 가타미 요와 한국에서 6699프레스를 운영하는 이재영이 진행한 한일 공동 워크숍이다. 오늘도 인터넷 퀴어 커뮤니티와 SNS는 누군가의 외로움으로 가득하다. 떠돌아다니는 감정은 깊어만 가지만 머무르지 않고 어디론가 사라져 버린다. 우리는 1980–90년대 일본 퀴어 잡지에 독자가 투고한 「통신란」과 6699프레스에서 2015년에 출간한 커밍 아웃 스토리 『여섯』을 열람하며 개인의 고독을 공감의 언어로 옮기는 시간을 보내고자 했다. 개인의 이야기를 공동체의 영역으로 가져오는 것은 '용기'를 요하는 행위다. 그리고 한 사람의 용기는 다른 사람의 용기를 일깨우고, 자기 자신을 인정하고 나아가는 힘을 실어주며 그 곁을 함께한다. 그렇다면, 과연 개인의 이야기는 연대의 도구가 될 수 있을까?

이 워크숍은 다음과 같은 방식으로 진행된다.

1. 참가자들은 1:1로 짝을 이루어 각자 가져온 이미지에 대해 대화합니다.
2. 두 사람은 자신들의 이미지를 조합해 '우리의 외로움에 관한' 이야기를 만듭니다.
3. 소책자(zine)를 만들기 위해 스무 쪽 이상, 마흔 쪽 이하의 분량으로 작업합니다. (권수에는 제한이 없습니다.)
4. 소책자의 규격은 A5이며 중철 제본으로 제작합니다.
5 원활한 진행을 위해 참가자들은 번역 앱을 활용합니다.

이번 워크숍의 특이점은 워크숍 참가자가 한국인 여섯 명, 일본인 다섯 명으로 구성되었다는 점이다. 서로 다른 언어를 사용하며 제한된 시간 내에 책을 만든다는 것은 분명 어려운 과제였을 것이다. 하지만 '책은 친구를 만든다'는 말처럼 언어를 뛰어넘어서 책을 만들며 주제에 대해 대화하고 서로 연결되며 공감하는 과정에서 참가자들은 친구가 되는 경험을 했다. 참가자인 단자와 히로유키는 "일본 친구들과 나눠보지 못한 이야기를 공유한 것"이었고 "나이, 성별, 언어는 다르지만 서로에게서 많은 공통점을 찾을 수 있어 행복감을 느끼고, 이 책을 소중한 보물로 간직하고 싶다."라며 짝꿍 배윤서와 함께한 경험을 돌이켰다. 도모마츠 리카의 짝꿍 남선미는 "(워크숍을 통해) 책은 풍경을 만드는 일이자 외로움의 경계를 흐리고 우정의 이미지를 찾아가는 일이라는 것을 깨달았다."라고 이야기했다.

이 워크숍을 통해 홀로 있는 사람들의 작은 목소리를 책에 담아 분열된 세상 속에서 작은 연대를 만들어내고 다양한 사람의 경험을 이야기로서 발견하는 소중한 시간을 보냈다. 용기를 내어 첫걸음을 정진하는 힘은 개인과 연대하는 친구로부터 나온다는 것을 확신했다. 제약된 짧은 시간 동안 서로에게, 우리에게 아름다운 시간을 선물해 준 열한 명의 참가자에게 감사를 전한다.

김상아, 이름, 『인스턴트 론리니스(INsTanT LoneLIness)』.

(시청면 인스타그램 정보를 확인하며) 아, 이 덤이구나. 이거 받어요. 되게 멋있더라고요.

김상아 21:40
다 연결돼 있어서 신기하세요.

이름 21:41
그러니까요. 이렇게 보인 사물들이 진짜 다 연결되어 있네요.

이름 21:56
지칭 진(Zine) 이름을 뭐라고 할까요?

김상아 22:15
(고민한다)

이름 22:49
아니면 뭐 이렇게서 만드니까 '인스턴트(instant)'와 '론리니스(loneliness)'를 합쳐서 '인스턴트 론리니스(Instant Loneliness)' 어때요? 급방 이렇게 연대하면 이무웅아 사라지기도 하고요.

김상아 23:08
거짓말이 아니라, 아까 제가 모아뒀던 인스타그램 스토리 사진들 있잖아요. 그 사진들을 모아둔 폴더 이름이 '인스턴트'거든요. 정말 신기하네요.

이름 23:24
이걸로 해야겠네요. 진짜 어떻게 어떻게...

김상아 23:30
이름을 잘 지으셨어요.

이름 23:36
아침 이렇게 막 맞아서 너무 신기하네요!

이름 23:40
어것 때문에 오늘 여기까지 모신 거죠? 중간에 서울에 자취하시거나 하시진 않으셨어요?

김상아 23:50
학교 다닐 때 학교 기숙사를 썼었는데 어릴은 제가 경기도에 사니까 그냥 나만 조금 힘들면 얼마든지 갈 수 있으니까 그것 때문에 사실 설득할 말을 못 찾았었어요. 지금은 이제 마음만 먹으면 나올 수 있긴 한데 또 나가면 다 돈인데 하는 생각이 들어서 제 몸을 희생하고 있어요.

이름 24:27
경기도 어디 계세요?

김상아 24:29
퇴계원이라고 방내 아세요?

이름 24:33
아니요.

김상아 24:35
어디 있냐면, 혹시 그럼 태릉은 아세요?

이름 24:36
네!

김상아 24:37

남선미, 도모마츠 리카, 『스크랩북』.

人間には
任務不明の時案が必要です

인간에게는
행방불명의 시간이 필요합니다

우리가 평소에 말하지 못 하는 10가지

히로유키 탄자와 심과 배 윤서 씨의 이야기.

1. 친구

10.メッセージ

ユンホさんへ。ワークショップの活動をリードしてくれてありがとう。今日は短い時間だったけど、いつかもっとゆっくり話してみたいです。日本に来てまたzineを一緒につくりましょう。友達になってくれてありがとう。

우리는 같았다.
우리는 다르다.

우리는 사랑한다.
우리는 미워한다.

우리는 서로를 위로 한다.
우리는 서로를 아프게 한다.

단자와 히로유키, 배윤서, 『우리가 평소에 말하지 못하는 10가지』.

5. 이웃

사랑이 넘친 시간, 잠이 모자 않아 들어간 트위터에서 누군가가 자신의 이태원에서 죽음 변 봤다고 쓴 글을 보았다.

할로윈이나 사람이 몰린 번도 빠지, 하고 넘겼는나 리드를 넘기며 온통 이태원에 대한 글을 뿐이었다.

이태원은 좀아 바지는 서울에서 이민자들이 모여 고향의 음식을 먹고, 성소수자들이 함께 쇼를 보고 술을 마시는 숨 일 수 있는 공간이자 '어른이 되면 놀고 싶은 곳' 이탈적 동경의 대상이었다.

159명의 마났다. 현 디리 건너 아는 친구가, 같은 학교의 신배가, 같은 아르트, 이웃이, 젊은 날을 즐기려 했다는 이유로 목숨을 쌓았었다.

6.季節

陽が長い季節は元気になるけれど、陽が短くなると途端に元気がなくなってしまう。だから毎年夏の暮れのお祭りが終わるとつらい気持ちになる。

9. 애인

첫 애인은 스무살 때 만났다
걔는 이 사진를 보고 있으면 내가 생각 난다고 했다.

2.家族

母の好きなところは根気が強いところ文句を言いながらも辛い仕事を続けて家計を支えていたこと、父の好きなところはとんでもなくおおざっぱで自分にも他者にも決してジャッジのモノサシを向けないところ。姉の好きなところは情に熱く友達を大切にするところ。

팀 세정, 『놀라울 만큼 그 누구도 관심을 주지 않았다』.

내가 숨겨야 하는 이유

내가 숨겨야 하는 이유,
내가 좋아하는 것을 네가 싫어할까봐.
내가 너를 불편하게 할까봐.

내가 숨겨야 하는 이유,
티가 나오면 너를 곤란하게 할까봐.
같이 있으면 내가 피해를 줄까봐.

내가 숨겨야 하는 이유,
엄마가 걱정할까봐.
아빠가 소리를 크게 낼까봐.

내가 숨겨야 하는 이유,
내가 임신을 못 하니까.
내가 태어나서부터 여자였던 게 아니니까.

나만 버틸 수 있으면 쉽다.
절대 외롭지 않아.

나는 큰 사람이다.
사랑을 갈구하지 않는다.

나는 큰 사람이다.
사랑을 갈구하지 않는다.

박산리, 미야기 가이, 『외로움이랄까』.

도쿄에는 스너의 빛이 많다고 했다. 서울도 그런데 서울이 좀더 십은 사 일어나서 곤강추.

파이에 등생한 사람이 있으면 재밌다 ~ 카이의 모든 공감추...

산리가 고른 카이의 외로움 사진

借金を払わずには応死しかないっていう現実。借金でもないっていうかが現実だとよね一生きてるだけでとられる税金、保険、カイ

私の家にも3匹猫がいるからこちほほちゃいるよ。私は猫にPCされたことをあるよ笑笑

카이가 고른 산리의 외로움 사진

自分をひーローにに立っても
あるけどプレジャーについては
またまだまだ知れずないしい人
を通点のあるよね–国を問わ
ず語れる人で語りたい！

（…）すぎて見にきうて日本で
ば補即つ支払い、はしやっと
こまる多入らいかかない
けとコロナにらって死のが多
を感じたし、別覚のせケアッ者、
高齢単独世帯はには死にに込む、
死にはい、gen z ばそういう思
様で死に追いのからを考えて
しまった

kai

Q1.寂しいことは不幸なことだと思う？
Q1. 외로운 것은 불행한 일이라고 생각한다?

A. (kai.) aloneと lonelyで感覚は違うと思うけど、lonelyはかなり친구みたいな感覚。一人旅も好きだし、自分が日常を生きる中でふと立ち止まる感じ。現実と乖離する瞬間が好き。青山のblue bottle coffeeではいろんな国の人たちが店に来ているいろんな言語で話しているんだけど、そこに行って言語に揉れるのが好きだった笑

Q2.寂しくなった時、どうやって解決している？解決する必要はある？
Q2. 외로워질 때 어떻게 해결하고 있나?해결할 필요는 있어?

A. aloneの時は原因を考えてみる。疲れている？栄養？仕事？睡眠？それとも気圧かな？
解決できなかったら寝る。lonelyはまだ遅帯できそうだからどうやったら上手く付き合えるか考えてみる。

Q3.怒りや楽しみ、悲しみと寂しさはあなたにとってどのように関係している？
Q3. 분노와 즐거움, 슬픔과 외로움은 당신에게 어떤 관계가 있는가?

A. 全てが交差しているし、寂しさの中に悲しみや怒りがあったり怒りの中に悲しみがあったりもする。本当は分けて考えられないし、どれも違いはグラデーションなのかも。そう言う意味では感情はクィアなのかも…？？

kai

sanli (오른쪽 페이지 하단)

sanli

Q1.寂しいことは不幸なことだと思う？
Q1. 외로운 것은 불행한 일이라고 생각한다?

A. (산리) 불행할 때도 있고, 안 불행할 때도 있는 것 같다. 지금은 안 불행한 때라 다행이다. 이러다 또 불행해질 때가 오겠지만 그때마다 잘 놀겠다.

Q2.寂しくなった時、どうやって解決している？解決する必要はある？
Q2. 외로워질 때 어떻게 해결하고 있나?해결할 필요는 있어?

A. 틴더, 조이, 틴더, 조이, 진짜 너무 심하게 외로우면 탑엘. 어플 켜고 사람 구경한다. 새로운 사람 만난다. 만나고 나면 조금 더 외롭다. 그래서 요즘엔 안 한다.

Q3.怒りや楽しみ、悲しみと寂しさはあなたにとってどのように関係している？
Q3. 분노와 즐거움, 슬픔과 외로움은 당신에게 어떤 관계가 있는가?

A. 시기마다 뭐가 제일 많이 차지하는지가 다른 것 같다. 대체로 분노가 1등. 친구들이 너는 나이 먹어도 화낼 기력 있어서 부럽다고 했다.

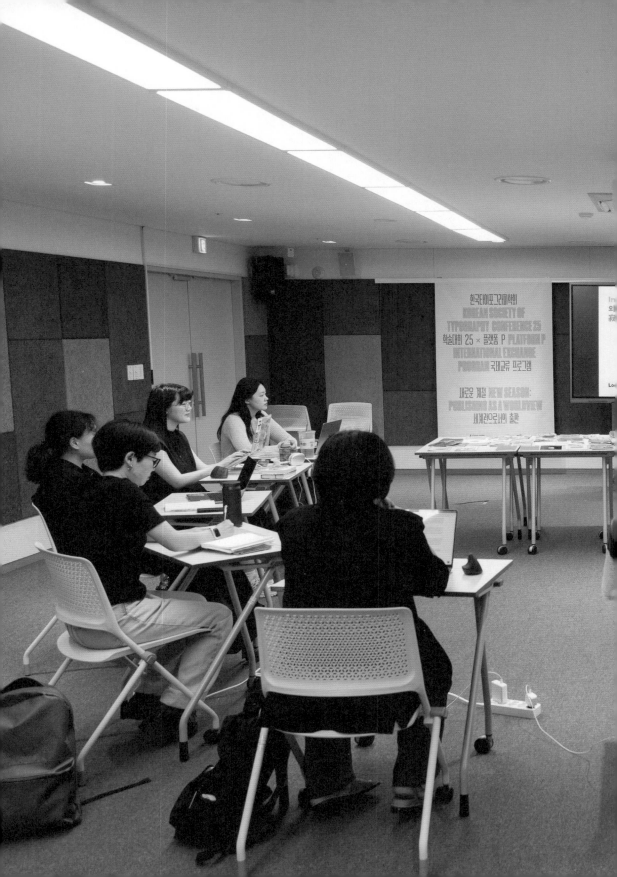

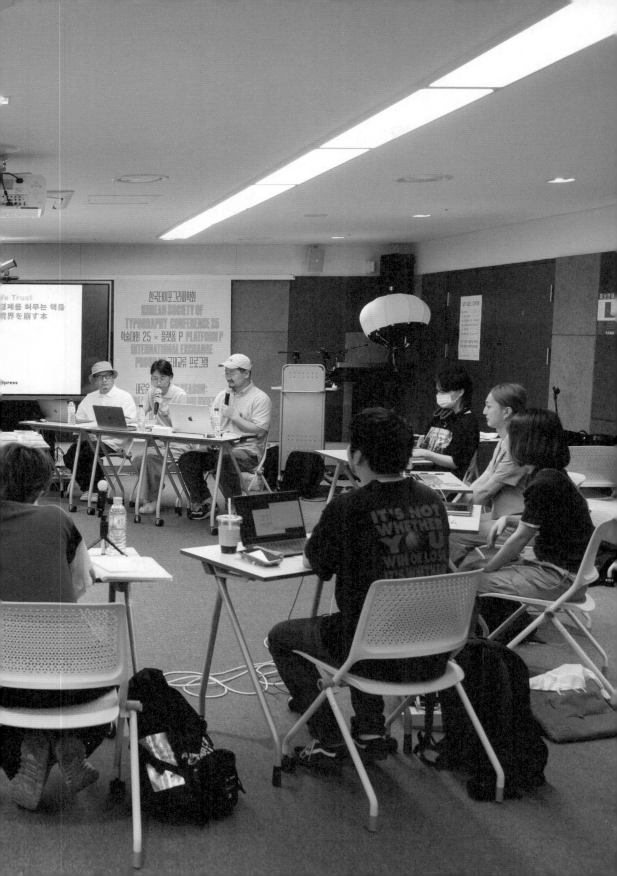

기획

여성 그래픽 디자이너를 포괄하는 캐넌의 확장

"디자인은 언제나 남성, 더 정확하게는 백인 시스젠더 남성의 세계였죠. 하지만 디자인에 중요한 기여를 하려 할 때 방해가 되는 요인들을 극복했던, 재능 있고 영감을 주는 예외들은 항상 있었습니다."[1]

20세기 초, 여성들은 오늘날처럼 자유롭게 집 밖에서 일하지 못했다. 서구 사회 페미니즘의 첫 번째 물결은 집 밖에서 일하는 여성들을 향한 단호한 태도를 점점 누그러뜨렸다. 하지만 혹독한 가부장제 사회에서 여성이 성공하려면 여전히 남성과 비교하여 이상할 정도로 더 강해져야 했다. 제2차 세계대전이 일어나면서 여성 디자이너들은 남성들이 전쟁에 나가 있는 동안 무엇을 할 수 있는지 증명할 수 있는 고용의 기회가 생겼다. 그러나 전쟁이 끝난 뒤 여성은 '늘 해왔던' 가사와 육아의 역할만을 도로 수행하라는 상당한 압박에 시달렸다.

1940년대 중반부터 1970년대까지의 전쟁 후 수십 년 동안 경제 현대화를 빠르게 추진하면서 여성들에게 더 많은 고용의 기회가 주어졌고 직업훈련도 확대되었다. 상품과 서비스에 대한 소비자 수요가 증가한 시기였다. 가족 단위에서 주로 여성에게 소비권이 있다는 인식이 커졌고 많은 회사가 매출을 올리고자 여성 디자이너를 고용했다. 디자인 교육과 인쇄 기술이 크게 발전하고 전문 기관 및 단체가 생겨나기 시작했다. 그야말로 하나의 직종으로서 그래픽 디자인의 새 시대를 맞이하게 되었다.

남성 중심의 산업에서 여성으로 살아남기 위한 투쟁에도 불구하고 많은 여성은 자신의 지위를 유지하기 위해 상대 남성들의 기대를 넘어서야 했고, 그러다 종종 그들의 행복과 가족으로서 의무를 희생하기도 했다.

1 파올라 안토넬리와 앨리스 로손, ‹Hidden Heroines of Design›, '디자인 이머전시' 팟캐스트, 2023년 3월 8일, https://open.spotify.com/episode/34Q5gP9hGMoV1HOIWq0njB

어떤 여성들은 결혼하기 위해 일을 그만두었다. 결혼한 뒤 계속해서 일했던 여성들도 남편의 성을 따르다 보니 이전에 쌓은 성과들을 찾아내는 일은 더욱 어려워졌다. 여성의 작업이 문서화되지 않거나 눈앞에서 멀어지면 그 여성은 어디서도 찾을 수 없게 된다.

1991년, 미국의 디자이너이자 디자인 교육자 및 디자인 역사 연구가인 마사 스콧퍼드(Martha Scotford)는 중대한 논문「그래픽 디자인 역사에 캐넌이 있는가?(Is There a Canon of Graphic Design History?)」[2]를 발표했다. 기존의 참고 문헌들 속에서 여성 그래픽 디자이너가 본질적으로 누락되었다는 사실을 발견한 이후로 그의 초기 연구 대부분은 여성 그래픽 디자이너를 찾는 데 초점을 맞췄다. 그가 '누락'을 논의하는 방법은 여성 그래픽 디자이너들의 작품이 그래픽 디자인 역사책들 속에 얼마나 적게 수록되어 있는지 보여주는 것이었다. 스콧퍼드는 당대 최고의 역사적 자료로 인정받는 다섯 권의 책을 골랐고 작품을 수록하는 기준에 의구심을 품는 한 통계분석을 적용했다. "역사책들에 수록된 이미지들을 집계하며 제 1991년 논문을 연구하던 중에 저는 관련된 다섯 권의 저자들이 무심결에 하나의 캐넌을 만들었다고 생각했습니다."[3]

캐넌이란 무엇일까? 레이던대학교(Leiden University)의 한 학생이 아주 훌륭하게 캐넌을 정의했다. "캐넌은 다른 작품을 평가하는 모호한 잣대입니다. 미의 기준을 좌우하기도 하고 기관이나 협회에 정당성을 부여하기도 합니다. 또한 예술교육에 큰 영향을 끼칠 수 있는 권한이 있죠."[4] 잡지『아이(EYE)』의 편집자이자 발행인인 존 월터스(John L. Walters)는 말했다. "그래픽 디자인에서 '캐넌'이라는 단어는 그래픽 디자인의 역사를 아무리 축약해도 끝까지 살아남을 배스(Bass), 카상드르(Cassandre), 빌(Bill), 브로디(Brody) 그리고 카슨(Carson)과 같은 거장들을 의미합니다."[5] 스콧퍼드는 캐넌을 높은 기준하에 최고의 평가를 받은 작가나 디자이너의 작품들이라고 정의한다. "캐넌으로 영웅과 슈퍼스타가 탄생하기도 하고 우상을 만들어 숭배할 수도 있습니다. … (더한 것도 가능하죠.) 캐넌은

2 마사 스콧퍼드,「그래픽 디자인 역사에 캐넌이 있는가?」,『AIGA 디자인 저널』제9권 2호(1991). 사라 드 본트와 카트린 드 스메(편저),『Graphic Design: History in the Writing (1983 – 2011)』(오케이저널페이퍼스, 2012) 2014년 중쇄에 실렸다.

3 마사 스콧퍼드,「Googling the Design Canon」,『아이』68호(2008 여름), https://www.eyemagazine.com/feature/article/googling-the-design-canon

4 셀린 조지 하르야니,「Meanderings on Art History Canon(s): Defined by Museums Expanded by Exhibitions」, 미디엄 블로그, 2020년 8월 9일, https://medium.com/@celinegh/meanderings-on-art-history-canon-s-defined-by-museums-expanded-by-exhibitions-56f024f6b591

5 존 L. 월터스,「Beyond the canon」,『아이』68호(2008 여름), https://www.eyemagazine.com/feature/article/beyond-the-canon

그래픽 디자인을 이제 막 공부하기 시작한 학생들에게 굳이 멀리 갈 필요가 없다는 생각을 심어줍니다. 가장 좋은 작품은 이미 알려져 있고, 나머지는 알 가치가 없다고 말입니다."[6]

캐넌이 존재한다는 사실 자체가 우려되는 이유는 소위 업계의 '게이트키퍼'로 불리는 집단이 특정한 경로를 통해서 과거의 성과를 이야기하는 데 이미 동의했다는 걸 의미하기 때문이다. 그래픽 디자인 역사는 그래픽 디자인 실천의 역사다. 처음으로 그래픽 디자인에 관심을 뒀던 역사가들은 그래픽 디자인이 순수 미술, 건축, 산업 디자인, 패션 디자인처럼 더 인정받고 격상하기를 바라는 해당 업계의 전문가들이었다. 디자인 역사가와 디자인 교육자는 주로 백인 남성 그래픽 디자이너의 업적을 기반에 둔 중요한 인물, 크게 인정받은 작업 그리고 지배적인 스타일을 찾아내어 교재와 콘퍼런스, 전시회와 강연 등 다양한 결과물을 통해 업계의 발전을 설명해 왔다.[7] 이러한 결과는 무엇보다도 남성 그래픽 디자이너에게 지나치게 편향된 남성 저술가들[8]의 역사 기록학적 방법 때문이다.

젠더 가시화를 위한 결단과 노력

1994년 마사 스콧퍼드가 발표한 논문 「난잡한 역사 vs. 정돈된 역사: 그래픽 디자인에서 여성에 대한 확장된 관점을 향하여(Messy History vs. Neat History: Toward an Expanded View of Women in Graphic Design)」(『비저블 랭귀지』 제28권 4호)는 매우 고무적이다. 서두에서 그는 이렇게 말하고 있다. "그래픽 디자인에서 여성의 업적을 발견하고 납득시키기 위해서는 남성과 함께 살아가고 있는 가부장적이고 자본주의적인 사회에서 겪어온 여러 경험과 역할 그리고 여성이라는 구조 안에서 그들이 내린 선택과 경험을 인정하고 들여다봐야 합니다. 정돈된 역사란 주류 활동과 대체로 남성 디자이너의 개인 작업에 초점이 맞춰져 있는 틀에 박힌 역사입니다. 난잡한 역사는 정돈된 역사의 틀을 깨고 여성 디자이너의 생계를 위한 다양한 대안과 활동을 발견하고 연구하며 적용하려는 노력들이 모여 만들어집니다."

6 마사 스콧퍼드, 「그래픽 디자인 역사에 캐넌이 있는가?」, 『AIGA 디자인 저널』 제9권 2호(1991).
7 애기 토펀스, 「We Need Graphic Design Histories That Look Beyond the Profession」, 『AIGA 아이 온 디자인』, 2021년 6월 10일, https://eyeondesign.aiga.org/we-need-graphic-design-histories-that-look-beyond-the-profession/
8 요제프 뮐러 브로크만의 『A History of Visual Communication』(1971), 필립 B. 멕스의 『그래픽 디자인의 역사』[1983, (미진사, 2011)], 로저 레밍턴과 바버라 호딕의 『Nine Pioneers of Graphic Design』(1989) 그리고 리처드 홀리스의 『그래픽 디자인의 역사』[1994, (시공사, 2000)]. 재밌는 사실은 위 책의 저자들 모두 전문적인 그래픽 디자이너로서 일하고 가르쳤다는 점이다.

1990년대 이후 전 세계적으로 막대한 수의 여학생이 디자인 교육에 유입되었다. 여학생은 현재 그래픽 디자인 학생 인구의 압도적인 비중을 차지하지만 그들의 작업은 미디어와 역사의 캐넌에 충분히 알려지지 않았거나 저평가되고 있다. 디자인 교육자들은 학생들을 가르칠 때 여전히 주류에 편향된 그래픽 디자인 소재를 사용하고 있다. 이런 교육과정에서 학생들은 성공하는 그래픽 디자이너들 대부분은 남자라는 믿음이 생길 수밖에 없다.

현재 전문적인 여성 및 남성 그래픽 디자이너와 디자인 교육자 들로 구성된 국제단체가 여성 그래픽 디자이너의 업적을 포괄하기 위해 캐넌을 최대한 넓히는 작업을 진행하고 있다. 그들은 소외되고 무시당하고 인정받지 못하는 여성 디자이너들에 관해 연구하고 논문을 쓰고 전시를 기획하는 데 그들의 실무 경험과 학문을 활용하고 있다. 당연하게 받아들여지는 유명한 백인 남성 디자이너에 대해 의심을 던지고 이의를 제기하며 남성과 동등한 산업 지위를 달성하기 위한 기반이자 메커니즘으로서 여성 롤 모델을 알리는 것이 그들의 목표다.[9]

여성의 업적 기록하기

남성 그래픽 디자이너를 위한 책은 셀 수 없이 많지만 여성 그래픽 디자이너의 생애와 업적을 기록한 간행물이나 모노그래프는 거의 없다. 그러나 『여성의 전당(Hall of Femmes)』은 상당히 주목할 만한 이례적인 모노그래프다. 2009년, 스웨덴의 디자이너이자 디자인 교육자인 사미라 부아바나(Samira Bouabana)와 앙겔라 틸만 스페란디오(Angela Tilman Sperandio)는 여성이 업계 성장에 기여한 사실이 제대로 문서화되지 않았거나 충분히 인정받지 못했던 그래픽 디자인 분야에서 여성 롤 모델을 발견하는 프로젝트를 시작했고, 현재까지 열 권의 책이 제작되었다.[10]

최근 디자인 분야의 여성들을 다루는 도서가 여러 권 출간되었지만 대부분은 그저 여성 건축가, 패션 디자이너, 그래픽 디자이너, 제품

9 필자는 20세기 여성 그래픽 디자이너들의 업적을 알리기 위해 여성 및 남성 그래픽 디자이너, 디자인 교육자, 역사가 들로 구성된 한 국제 집단의 노력을 살펴본 「Rebalancing the Design Canon」(『아이』 102호, 2021 가을)을 발표했다. https://www.eyemagazine.com/opinion/article/rebalancing-the-design-canon

10 "2009년에 우리는 여성 그래픽 디자이너들을 주목시키기 위한 『여성의 전당』 프로젝트를 시작했습니다. 우리는 롤 모델의 힘을 믿습니다. 롤 모델을 통해 이 업계에서 성공할 가능성을 찾을 수 있다고 생각합니다." —사미라 부아바나와 앙겔라 틸만 스페란디오.

디자이너, 산업 디자이너, 섬유 디자이너, 도자기 및 유리 예술가 등을
간략히 소개하는 개요서에 불과하다. 그런 의미에서 브라이어 레빗(Briar
Levit)이 편집한『기준선 이동: 그래픽 디자인 역사에 알려지지 않은
여성들의 이야기(Baseline Shift: Untold Stories of Women in Graphic Design
History)』(프린스턴건축출판부, 2021)와 게르다 브로이어(Gerda Breuer)와
율리아 메르(Julia Meer)가 편집한『여성 그래픽 디자인 1890-2012(Women
in Graphic Design 1890-2012)』(요비, 2012)는 중요한 예외가 된다. 이 두 권의
책은 폭넓은 인터뷰와 삽화가 포함된 여러 평론을 담았다. 현재 여성 그래픽
디자이너들의 업적을 다룬 도서와 프로젝트와 전시회가 더 많이 생겨나고
있다. 성차별은 없애고 성 평등을 촉진하며, 서로 다른 문화 간의 이야기를
통해 문화적 다양성을 수용하여 디자인의 탈식민화를 이루자는 목소리가
점점 높아지고 있다. 이런 시점에서 다양한 문화의 여성들이 맡는 역할을
인식하고 기록하는 것도 매우 필요하다.[11]

21세기에 이르러 성 평등에 관한 새로운 양상이 나타났지만 그
흔적들을 살펴보면 공정한 업계를 향한 그래픽 디자인 산업의 진전은 여전히
미미하다. 특히 여학생도 동일하게 누릴 수 있어야 하는 롤 모델에 관한 글과
자료가 부족하다. 미국 최초의 여성 우주 비행사인 샐리 라이드(Sally Ride,
1951-2012)의 멋진 표현을 빌리며 글을 마친다. "젊은 소녀들은 그들이 어떤
직업을 선택하든 롤 모델을 참고할 필요가 있습니다. 언젠가 그 일을 하고
있는 자신을 상상할 수 있으니까요. 그 누구도 상상할 수 없는 존재를 따라갈
수는 없습니다."

11 필자가 기획한「Women Graphic Designers: Rebalancing the Canon」(블룸즈버리비주얼아트, 2025년
 출판 예정)은 20세기 동안 전문적으로 일해온 유럽, 아시아, 북아메리카, 남아메리카, 남아프리카 그리고
 오스트레일리아의 선구적인 여성 그래픽 디자이너들이 모인 다양한 문화의 집단을 주제로 하는, 삽화가 들어간
 에세이 모음집이다.

Elizabeth Resnick

Expanding the Canon to Embrace Women Graphic Designers

"Design has always been a man's world. A white cis-men's world, to be precise. Thankfully, there have always been gifted and inspiring exceptions who have overcome the obstacles to make important contributions to design."[1]

In the early 20th century, women were not as free to work outside their homes as today. The first wave of feminism in Western societies gradually softened ingrained attitudes toward women working outside their homes. However, it still took remarkably determined women to succeed within a relentless patriarchal society. The advent of World War Two created employment opportunities for female designers to prove what they could do while the men were away at war. Still, women faced considerable pressure after the war to return to their 'traditional' homemaking and child-rearing roles.

The postwar decades from the mid-1940s to 1970 motored intense and rapid economic modernization, offering more professional opportunities for women and expanded professional training. It was a time of increased consumer demand for goods and services. Growing awareness of a woman's influence on family purchases motivated many companies to employ female designers to boost their sales. Coupled with significant developments in design education, print technology, and the advent of professional organizations, set the stage for a new era in graphic design as a profession.

Despite the struggle of being female in a male-dominated industry, many women had to go above and beyond their male counterparts' expectations to keep their positions, often sacrificing their happiness and family obligations. Some women left their jobs to marry, while others took their husbands' surname, making tracking their earlier achievements more challenging. Unless a women's work is visible or documented, she does not exist.

In 1991, US designer/design educator and historian Martha Scotford published her seminal article "Is There a Canon of Graphic Design History?"[2] Much of her early research focused on finding women graphic designers since discovering they were essentially missing from published literature. Her method to discuss the 'missing' was to show how few had work published in graphic design history books. Scotford chose five books considered the best historical surveys of that time and applied a statistical analysis to question inclusion criteria. "When I researched my 1991 article by counting images, I claimed that the authors of the five books involved had unintentionally created a canon."[3]

What is a canon? One of the best definitions is by a Leiden University student: "Canons are an ambiguous standard by which other works are measured. Canons also have the authority to influence beauty standards, legitimize institutions, and have large impacts on artistic education."[4] John L. Walters, editor and publisher of EYE magazine, posits: "In graphics, the word 'canon' refers to the heavy hitters — such as Bass, Cassandre, Bill, Brody, and Carson — who turn up in nearly every history of graphic design, however slim."[5] Scotford defines a canon as a list of productions created by authors or designers

1 Paola Antonelli and Alice Rawsthorn, "Hidden Heroines of Design," Design Emergency podcast, March 8, 2023. Available at: https://open.spotify.com/episode/34Q5gP9hGMoV1HOIWq0njB

2 Scotford, Martha, "Is There a Canon of Graphic Design History?" (AIGA Design Journal, vol. 9, no. 2, 1991), reprinted in De Bondt, S. and de Smet, C. (eds.) (2012) Graphic Design: History in the Writing (1983–2011). London: Occasional Papers.

3 Scotford, Martha, "Googling the Design Canon," EYE 68 (Summer 2008) Available at: https://www.eyemagazine.com/feature/article/googling-the-design-canon

4 Harjani, Celine George, "Meanderings on art history canons defined by museums expanded by exhibitions," August 8, 2020. Available at: https://medium.com/@celinegh/meanderings-on-art-history-canon-s-defined-by-museums-expanded-by-exhibitions-56f024f6b591

5 Walters, John L., "Beyond the Canon," EYE 68 (Summer 2008). Available at: https://www.eyemagazine.com/feature/article/beyond-the-canon

based on supreme criteria and assessments. She suggests that "a canon creates heroes, superstars, and iconographies… (and) for students new to the study of graphic design, a canon creates the impression that they need go no further; the best is known, the rest is not worth knowing."[6]

The fact that canons even exist is concerning as it suggests that a 'group of gatekeepers' has agreed on specific pathways of narrating past achievements. Graphic design history is a history of graphic design practice. The first historians interested in graphic design were professionals seeking greater recognition and a desire to elevate the graphic design profession with fine arts, architecture, industrial design, and fashion design. Through various deliverables such as textbooks, conferences, exhibitions, and lectures, design historians and design educators have narrated the industry's development by identifying pivotal figures, canonical works, and dominant styles, usually based on the achievements of white male graphic designers.[7] This is primarily due to the historiography methods used by male authors,[8] who were disproportionately biased toward male graphic designers.

Determination and perseverance for gender visibility

In 1994, Martha Scotford published an inspirational essay titled 'Messy History vs. Neat History: Toward an Expanded View of Women in Graphic Design' (Visible Language 28:4). In her introduction, she states: "For the contributions of women in graphic design to be discovered and understood, their different experiences and roles within the patriarchal and capitalist framework they share with men, and their choices and experiences within a female framework, must be acknowledged and explored. Neat history is conventional history: a focus on the mainstream activities and work of individual, usually male, designers. Messy history seeks to discover, study and include the variety of alternative approaches and activities that are often part of women designers' professional lives."

A disproportionate influx of female students since the 1990s have enrolled in design courses worldwide. They are now the largest student body demographic in graphic design programs, yet their professional work is underrepresented or ignored in the media and historical canons. Design educators continue to use mainstream, biased graphic design resources in their curriculums, which has inevitably led students to believe that most successful graphic designers are male.

Expanding the 'canon' fully to embrace the accomplishments of female graphic designers is currently being addressed by an international cohort of professional female and male graphic designers and design educators. They have shifted their professional practice and scholarship towards researching, writing essays, and curating exhibitions on marginalized, overlooked, and underappreciated female designers. They aim to question and challenge the widely accepted pantheon of established, primarily white male figures and, by doing so, promote female role models as a grounding and a mechanism for achieving equal industry status for women graphic designers.[9]

Documenting the accomplishments of women

Few publications or monographs document a female graphic designer's career and personal life compared to a truckload of books devoted to

6 Scotford, "Is There a Canon of Graphic Design History?"
7 Toppins, Aggie, "We Need Graphic Design Histories that Look Beyond the Profession," June 10, 2021. Available at: https://eyeondesign.aiga.org/we-need-graphic-design-histories-that-look-beyond-the-profession/
8 Josef Müller-Brockmann, *A History of Visual Communication* (1971); Philip B. Meggs, *A History of Graphic Design* (1983); Roger Remington and Barbara Hodik, *Nine Pioneers of Graphic Design* (1989); Richard Hollis, *Graphic Design: A Concise History* (1994). Interestingly, Müller-Brockmann, Philip B. Meggs, Roger Remington, and Richard Hollis trained and worked as professional graphic designers.
9 This author published an article titled "Rebalancing the Design Canon" (EYE 102, Summer 2021) that explored the efforts of an international cohort of female and male graphic designers, design educators, and historians to broadcast the accomplishments of 20th-century female graphic designers. Available at: https://www.eyemagazine.com/opinion/article/rebalancing-the-design-canon

male graphic designers. One notable exception is the *Hall of Femmes* Monographs. In 2009, two Swedish designers and design educators — Samira Bouabana and Angela Tillman Sperandio — started a project to discover female role models in graphic design, a field where women's contribution to the profession's development had not been well documented or received enough recognition. To date, ten books have been produced.[10]

Several recent books have featured women in design, but most of these are compendiums that only profile female architects, fashion designers, graphic, product and industrial designers, textile designers, and ceramic and glass artists. Two notable recent exceptions feature comprehensive interviews and critical illustrated essays: *Baseline Shift: Untold Stories of Women in Graphic Design History*, edited by Briar Levit (Princeton Architectural Press 2021), and *Women in Graphic Design 1890–2012*, edited by Gerda Breuer and Julia Meer (Jovis 2012). More books, projects and exhibitions featuring the accomplishments of women graphic designers is currently in production. There is a great need to document and recognize the role of multicultural women at this time when there are increasingly insistent calls to decolonize design by eliminating gender disparity, promoting gender equality, and embracing cultural diversity through intercultural narratives.[11]

Despite the developments toward gender equality that have taken place in the 21st century, the evidence still suggests that little progress has been made to ensure the graphic design profession is an equitable industry. Simply put, there is a prodigious need for texts and materials that provide female students with the role models they deserve. Astronaut and the first US woman in space, Sally Ride (1951–2012), said it best: "Young girls need to see role models in whatever careers they may choose, just so they can picture themselves doing those jobs someday. You can't be what you can't see."

10 "In 2009, we began a project called Hall of Femmes to bring female graphic designers into the spotlight. We believe in the power of role models. We believe they are instrumental when trying to envision the possibilities of succeeding within this profession." Samira Bouabana and Angela Tillman Sperandio.

11 *Women Graphic Designers: Rebalancing the Canon*, edited by Elizabeth Resnick (to be published by Bloomsbury Visual Arts, 2025), is a collection of illustrated essays that will feature a diverse, multicultural cohort of pioneering female graphic designers from Europe, Asia, North America, South America, South Africa, and Australia who worked professionally during the 20th century.

디자인을 이해하고 실천하는 다양한 방식

디자인 탈중심화

분명 디자인 담론은 여전히 유럽과 미국을 중심으로 생성되고 있다. 디자인사 연구자들은 국경을 넘나드는 여러 방법을 동원해 기존의 담론을 바꾸려 노력해 왔고, 최근의 탈식민지화 운동은 이러한 편향된 구조를 폭로하고 무너뜨림으로써 제국주의, 식민주의, 자본주의 역사에 더욱 관심이 몰리도록 힘을 보탰다. 이러한 노력의 전조가 보인 것은 약 15년 전 내가 베이징대학교에서 그래픽 디자인 작업을 할 때였다. 내 주변 학생들은 왜 현지 기관들이 유럽 모던디자인에 그토록 많은 관심을 기울이는지 의구심을 품었고 훌륭하게도 "20세기와 21세기 중국 및 지역 디자인 역사를 소개해 보자."라는 의견이 나왔다.

　　　일단 이 의견을 수행하기에 앞서, 적어도 동아시아와 동남아시아의 맥락에 연구의 기반을 둔 학자들은 이 지역에 숨겨진 디자인 역사의 조각들을 잘 맞춰나갈 수 있게 하는 물적 증거가 부족하다. 유물이나 사진과 같은 확실한 물적 증거 중에서도 특히 20세기의 증거는 "누락"되는 경우가 간혹 있다. 예를 들면 격동적인 역사로 인해 잘 알려지지 못했거나, 디자인을 보관한다는 일이 아주 최근까지도 그다지 중요한 가치로 여겨지지 않았기 때문이다.

　　　결과적으로는 최근에 만들어진 많은 단체가 디자인과 관련한 기록의 공백들을 해결하기 시작했다. 이들은 홍콩의 엠플러스박물관(M+ Museum) 또는 상하이의 중국공업설계박물관(China Industrial Design Museum)과 같은 기관들을 포함해 홍콩디자인사네트워크(Hong Kong Design History Network), 한국디자인사학회(Design History Society of Korea), 말레이시아디자인아카이브(Malaysia Design Archive), 그래픽디자인인도네시아(Desain Grafis Indonesia), 싱가포르그래픽아카이브(Singapore Graphic Archives) 등 크고 작은

단체들로 구성되어 있다.[1] 이렇게 많은 기관과 협회와 공동체는 다양한 활동을 펼쳐왔고 그 활동들을 담은 여러 형태의 출판물, 전시회, 워크숍 그리고 그 외 행사를 통해 그들의 연구 결과를 공유하기 시작했다.

공백 채우기: 구술사

이러한 행보는 디자인 분야의 탈중심화를 위해 꼭 필요하다. 특히 유럽에서 새롭게 발표되고 있는 관련 연구들은 끊임없이 되풀이되는 공백들에 대해 이야기하고 있다.『여성의 디자인: 아이노 알토에서 에버 차이젤까지(Women in Design: From Aino Aalto to Eva Zeisel)』(2019)와『우먼 디자인: 20세기부터 오늘날까지의 건축, 산업, 그래픽, 디지털 디자인의 선구자들(Women Design: Pioneers in Architecture, Industrial, Graphic and Digital Design from the Twentieth Century to the Present Day)』(2018) 같은 몇 권의 책은 여성 디자이너들의 경험을 강조함으로써 현재 디자인 담론에서의 성별 불균형을 논의하도록 돕는 유용한 자료다. 동시에 이런 출판물은 디자인 분야에서 일하는 (더 많은 수의) 유색인종 여성이나 지역 및 국제 디자인 연구에서 모국어가 사용되지 않는 사람들의 다양한 목소리를 모으는 노력이 아직 더 필요하다는 것을 보여준다.

　　　　이러한 견해는 역사적으로 특정 사람들이 목소리를 더 높일 수 있었던 전통적인 출판 방법과 관행의 한계를 지적하거나 최소한의 담론을 마련할 수도 있다. 홍콩에 기반을 둔 아시아 아트 아카이브(Asia Art Archive, AAA)의 외즈게 에르소이(Özge Ersoy)와 폴 C. 퍼민(Paul C. Fermin)은 "어떤 사연들은 일반적인 게이트키퍼들을 거치지 못했거나, 더 많은 학술적 담론에서 다뤄지지 않았다."라고 설명했다.[2] 따라서 독립적으로 제작된 출판물이나 기존의 출판 방법을 깨고 출발한 작업들은 살아 있는 현실을 더 깊이 이해하기 위해서라도 예술과 디자인의 역사가 유통되고 충돌하는 이 장에 매우 필요하다.[3]

1　엠플러스박물관 https://www.mplus.org.hk/en/, 중국공업설계박물관 http://www.izhsh.com.cn/doc/274/2605.html, 홍콩디자인사네트워크 https://hkdhnet.com, 한국디자인사학회 http://designhistory.kr, 말레이시아디자인아카이브 https://www.malaysiadesignarchive.org, 그래픽디자인인도네시아 https://dgi.or.id, 싱가포르그래픽아카이브 https://graphic.sg

2　임경용, 외즈게 에르소이, 폴 C. 퍼민,「방법으로서의 출판: 외즈게 에르소이와 폴 C. 퍼민과의 대담(Publishing as Method: In Conversation with Özge Ersoy and Paul C. Fermin)」,『아이디어스 저널(IDEAS Journal)』, 아시아아트아카이브(AAA), 2021년 5월 6일, https://aaa.org.hk/en/ideas-journal/ideas-journal/publishing-as-method-in-conversation-with-ozge-ersoy-and-paul-c-fermin

3　위의 글.

구술사를 조사하고 분석하는 것은 살아 있는 현실을 디자인 담론에 더욱 잘 반영할 수 있는 방법 중 하나다. 구술사 인터뷰는 아주 오랫동안 다양한 맥락에서 진행되어 왔다. 예컨대 학자 도널드 A. 리치(Donald A. Ritchie)는 "3,000년 전, 중국 주나라의 서기관들은 궁중 역사가들의 기록을 위해 백성들의 이야기를 수집했다."라고 말했다.[4] 새로운 디지털 기술의 도움을 받아 연구자들은 소외된 집단의 잊힌 목소리를 복원하기 위해 구술 인터뷰를 사용하고 있다. 다른 연구 방법론과 마찬가지로 이 접근법도 뿌리 깊은 편견에서 벗어나기는 힘들 테지만 한편으로는 강력한 도구가 될 수도 있다. 영국구술사학회(UK Oral History Society)가 이야기하듯이 구술 인터뷰는 '역사의 뒤로 숨겨진' 사람들에게 그들의 목소리를 들려줄 수 있는 기회를 만들고 과거를 바라보는 우리의 관점에 물음표를 던지는 새로운 통찰력을 제공한다.[5]

구술사 방법론은 디자인 분야와 관련 분야에서도 점점 발전해 왔으며 지난 10여 년 동안 저개발국가 출신 디자이너들의 이야기를 복원하는 데 쓰이기도 했다.[6] 이러한 작업은 초반에는 안정적인 대표자나 경력 디자인 실무자와 함께하는 것이 이익일 수 있지만, 신진 디자이너를 포함해 디자인 분야의 다른 이들과 인터뷰를 기획해 좀 더 고려할 만한 핵심적인 관점을 연구자들에게 제공할 수도 있다. 디자인 분야는 인종, 민족, 계급, 젠더, 섹슈얼리티, 장애, 더 넓게는 이들이 교차하는 다양한 문제들을 경험했고, 그렇게 축적된 중요한 데이터 연구가 이를 뒷받침해 준다. 구술사 방법론은 한국 그래픽 디자인 역사에 잘 드러나지 않은 인물을 다루는 것을 목표로 삼아 여성과 LGBTQ+와 신진 디자이너의 이야기를 조명하는 필자의 연구 프로젝트 〈알려지지 않은 기록(The Unheard Archive)〉에 특히 더 유용했다.[7]

다양한 의식과 실천

위에서 간략히 살펴본 기존의 지배적인 체제와 대안적 접근법 사이의

4 도널드 A. 리치, 『구술사 사용하기: 실천적 가이드(Doing Oral History: A Practical Guide)』, 2판(옥스퍼드대학교출판부, 2003), 19-20쪽.

5 영국구술사협회, https://www.ohs.org.uk/

6 2006년 영국의 맥락에 관해서 저술가 린다 산디노(Linda Sandino)는 "디자인 역사가들 사이에서 인터뷰를 수단과 자원으로 사용하는 경향이 증가하고 있다."라고 언급했다. — 린다 산디노, 「구술사와 디자인: 대상과 주체(Oral Histories and Design: Objects and Subjects)」, 『저널 오브 디자인 히스토리(Journal of Design History)』 제19권 4호(2006), 275쪽.

7 https://theunheardarchive.com/

마찰은 궁극적으로 더 큰 담론으로 이어진다. 다양한 방식으로 알고 실천하고 존재하기. '다양'을 향한 움직임이 서서히 (영어권의) 디자인 담론으로 스며들고 있다. 아르투로 에스코바르(Arturo Escobar)는 『플루리버스』를 집필하면서, 라틴아메리카의 원주민과 아프리카계 후손들이 "디자인을 하는" 대안적 방법을 시행하기 위한 탈식민지적 노력을 언급한다. 단순히 물질이나 "무언가"를 만드는 것뿐 아니라 지속 가능한 사회 질서에 따라 우리의 세계를 근본적으로 재구성하는 방법으로 말이다.[8]

다원성과 관련한 개념에 영향을 받은 작업 동료들은 이를 어떻게 디자인에 다양한 방식으로 적용할 수 있을지 본격적으로 생각하기 시작했다. 연구의 관점에서 이러한 과정은 구술사가 아닌 다른 방법을 통해서라도 여러 형태의 정보가 있다는 사실을 인지하게 하고 이런 정보를 활용할 수 있는 다양한 연구 방법이 있다는 것을 보여준다. "대안적인 건축, 유산 및 보관 기록 방식의 가능성을 탐구하는" 네트워크인 '다른 방법으로 수집하기(Collecting Otherwise)'가 여기서 떠오른다.[9] 이들은 기관의 아카이브, 특히 이 네트워크의 주최인 로테르담의 박물관 니우어인스티튀트(Nieuwe Instituut)의 아카이브에 내재한 공백과 침묵을 해결하기 위해 구술사, 일러스트레이션, 매핑 등의 기술을 사용해 수년 동안 협력해 왔다. 또한 바젤 기반의 퓨처레스(Futureress)나 디패트리아키즈 디자인(Depatriarchise Design)[10]과 같은 페미니스트 커뮤니티 중심 플랫폼은 디자인 담론의 불균형에 대한 시급한 대화를 나누는 데 매우 주요한 공간이 되었다. 분야의 다양성과 가능성을 놓치지 않는 공간일 뿐더러 다나 압둘라(Danah Abdulla)의 관점을 빌려 말하자면 디자인을 다른 방식으로 상상하는 공간이기도 하다.[11]

이 집단이 특히 흥미로운 것은 그들이 디자인 내의 '다른 방법'이라는 다양성뿐 아니라 그들이 구축한 협업 방식의 다양성까지도 인정했다는 점이다. 적어도 여기 영국에서 많은 전문적 경험은 사건 중심의 산출물과 생산성 향상이라는 압박으로 정의되는 반면에 이러한 네트워크는 다른 작업 방식도 가능하다는 것을 보여준다. 즉 장기적인 관계 형성과 함께 포괄적이고 공동체적인 디자인 사고를 가능케 하는 것이다. 필자에게는 이렇게 천천히 진행되는, 더 긴 호흡을 가져갈 수도 있는 협업 프로세스가 곧 결정적인 페미니스트 실천이다.

8 아르투로 에스코바르, 『플루리버스: 자치와 공동성의 세계 디자인하기』(알렙, 2022).
9 니우어인스티튀트, '다른 방법으로 수집하기'(2023), https://nieuweinstituut.nl/en/projects/collecting-otherwise
10 퓨처레스, https://futuress.org/, 디패트리아키즈 디자인, https://depatriarchisedesign.com/
11 자세한 내용은 다나 압둘라의 영국 런던대학교 골드스미스 디자인학부 박사과정 연구 프로젝트를 참조하라. https://www.dabdulla.com/Design-Otherwise-PhD-research

Zara Arshad

Multiple Ways of Knowing and Doing Design

De-centreing Design

Design discourse is undoubtedly still skewed towards a Euro-American centre. Recent decolonisation initiatives have worked to reveal and begin flattening such hierarchies, drawing particular attention to histories of imperialism, colonialism and capitalism, while design history researchers have sought to revise canonical narratives by employing transnational or global methodologies. Foreshadowing these efforts, when working in graphic design at a Beijing university nearly 15 years ago, students around me questioned why local institutions paid so much attention to European modern design, rightly asking: 'Why not promote twentieth- and twenty first-century Chinese and regional design histories?'

Part of the challenge of meeting these goals — at least for scholars whose research departs from East and Southeast Asian contexts — has been a lack of tangible evidence to enable the piecing together of some of these local and regional design histories in the first place. Material evidence, like objects and photographs, especially that from the twentieth-century, is often "missing" because of, for example, difficult or turbulent histories, or because repositories of design were not considered to be important undertakings until more recently.

A number of newly-created networks have started to address archival gaps in relation to design as a result. These networks comprise institutions like M+ in Hong Kong and the China Industrial Design Museum in Shanghai, to both formal and informal groups, such as the Hong Kong Design History Network, Design History Society of Korea, Malaysia Design Archive, Desain Grafis Indonesia, and the Singapore Graph-

ic Archives, to name a few.[1] Many of these institutions, societies and collectives have also started to share their research findings through different activities, including publishing in its various forms, as well as exhibitions, workshops, and other events.

Bridging Gaps: Oral Histories

These initiatives are much-needed for the de-centreing of the design field, particularly where relevant studies newly published in Europe have demonstrated persistent gaps in representation. Some books — like *Women in Design — From Aino Aalto to Eva Zeisel* (2019), and *Women Design: Pioneers in Architecture, Industrial, Graphic and Digital Design from the Twentieth Century to the Present Day* (2018) — have, on the one hand, usefully sought to address gender imbalances in current design discourse through highlighting the experiences of women designers. Yet, these publications simultaneously illustrate that further effort is needed to incorporate a more diverse range of voices into these initiatives, such as that of (more) women of colour who work in design, and/or those individuals whose native language is not dominant in regional or international design studies.

These ideas point to — or, at least, open up additional conversations about — the limitations of conventional publishing methods, practices that have historically privileged certain voices over others. As Özge Ersoy and Paul C. Fermin of the Asia Art Archive in Hong Kong explain (to Kyung-yong Lim of the "Publishing as Method" project), 'certain narratives have not made it past the usual gatekeepers, or do not register in more academic discourses'.[2] Independently-made publications and bottom-up practices are, therefore, critical for a fuller understanding of lived realities on the ground — as

1 M+: https://www.mplus.org.hk/en/; China Industrial Design Museum 中国工业设计博物: http://www.izhsh.com.cn/doc/274/2605.html (official website inaccessible at the time of writing); Hong Kong Design History Network: https://hkdhnet.com; Design History Society of Korea: http://designhistory.kr; Malaysia Design Archive: https://www.malaysiadesignarchive.org; Desain Grafis Indonesia: https://dgi.or.id; Singapore Graphic Archives: https://graphic.sg.

the sites where art and design history are being circulated and contested.[3]

Though far from a radical new approach, conducting and collating oral histories is another technique through which lived realities can be better reflected in design discourse. Oral history interviewing has long been practiced in many contexts. Scholar Donald A. Ritchie, for instance, observes that: 'Three thousand years ago, scribes of the Zhou dynasty in China collected the sayings of the people for the use of court historians'.[4] Aided by new digital technologies, researchers have more recently been using oral interviews to "recover" underrepresented voices, particularly those from marginalised groups. Like any research methodology, this approach is susceptible to ingrained biases — but it is also a powerful tool. As the UK Oral History Society notes, oral interviews provide an opportunity for those who have been 'hidden from history' to have their voices heard, and offer new insights and perspectives that may challenge our view of the past.[5]

Oral history methods have gradually made their way into design and its related disciplines, and over the past decade or so have been used to recover the stories of makers from the Global South.[6] But where these projects might initially privilege the representation of more established or senior design practitioners, interviews organised with others in the profession, including emerging designers, can offer researchers additional key perspectives for consideration. These testimonies can supplement investigations with critical data on the design field as experienced through the lenses of race, ethnicity, class,

gender, sexuality, disability, and intersectional issues more broadly. It is a method that has been particularly useful for my research project "The Unheard Archive"[7], which, in its aim to address (lack of) representation in South Korean (professional) graphic design histories, spotlights the stories of women, LGBTQ+ and emerging designers.

Multiple Knowledges and Practices

The frictions between dominant frameworks and alternative approaches, some of which have been briefly explored above, are ultimately anchored by a larger conversation: that of multiple ways of knowing, doing, and of being. Approaches towards 'the multiple' are slowly filtering into (Anglophone) design discourse. Writing in *Designs for the Pluriverse* (2017), Arturo Escobar references the decolonial efforts of indigenous and Afro-descended people in Latin America to demonstrate alternative ways of "doing design" — as a practice not only concerned with the making of material, of "stuff", but as a way of radically reconfiguring our world according to more just and sustainable social orders.[8]

Mirroring concepts associated with the pluriverse, peers and colleagues have started to think practically about multiple ways of engaging with design. From a research standpoint, these processes might entail recognising different forms of knowledge and utilising various research methods to tap into these knowledges, whether through oral histories or other strategies. The work of "Collecting Otherwise" especially comes to mind here, a network that 'explores the possibilities for an alternative architectural, heritage and archival practice'.[9] This intersectional working group has been collaborating for a number of years now to address gaps and silences in institutional archives, particularly those of its host organisation, the Nieuwe In-

2 Kyung-yong Lim, 'Publishing as Method: In Conversation with Ozge Ersoy and Paul C. Fermin', *IDEAS Journal, Asia Art Archive* (2021) ‹https://aaa.org.hk/en/ideas-journal/ideas-journal/publishing-as-method-in-conversation-with-ozge-ersoy-and-paul-c-fermin›.

3 Ibid.

4 Donald A. Ritchie, *Doing Oral History: A Practical Guide*, 2nd edn (New York: Oxford University Press, 2003), p. 19 – 20.

5 Oral History Society, 'Welcome', *Oral History Society* ‹https://www.ohs.org.uk›.

6 Speaking to the UK context in 2006, researcher Linda Sandino noted 'an increasing tendency amongst design historians to use interviews, both as a means and a resource'. Linda Sandino, 'Oral Histories and Design: Objects and Subjects', *Journal of Design History*, 19.4, (2006), 275 – 282 (p. 275).

7 https://theunheardarchive.com

8 Arturo Escobar, *Designs for the Pluriverse: Radical Interdependence, Autonomy, and the Making of Worlds* (Durham and London: Duke University Press, 2017).

9 Nieuwe Instituut, 'Collecting Otherwise', *Nieuwe Instituut* (2023) ‹https://nieuweinstituut.nl/en/projects/collecting-otherwise›.

stituut in Rotterdam, using techniques like oral histories, illustration, and mapping. Feminist, community-driven platforms like Basel-based Futuress and depatriarchise design[10] have, meanwhile, become equally vital spaces for holding urgent conversations around imbalances in design discourse, alongside the multiplicities and possibilities of the field — or, as Danah Abdulla frames it, imagining design otherwise.[11]

What is particularly exciting about these collectives, however, is not only their acknowledgement of the multiple - of "otherwises" — within design, but also in the collaborative working methods they have come to establish. Where much of the professional experience, at least here in the United Kingdom, is defined by milestone-driven outputs and a pressure to increase productivity within contracted timeframes, these networks illustrate that a different way of working is possible — one that encourages inclusive, collective thought around design, alongside the long-term nurturing of relationships. For me, these slow(er) collaborative working processes are the ultimate feminist praxis.

10 Futuress: https://futuress.org; depatriarchise design: https://depatriarchisedesign.com.
11 For more, see Danah Abdulla's PhD research project, which she completed with Goldsmiths, University of London: https://www.dabdulla.com/Design-Otherwise-PhD-research.

수집

이승주

책을 따라가기

책을 따라서 멀리 가보려고 합니다.

　먼저 출발하는 책을 고릅니다.

　출발하는 책은 서점이나 도서관, 즉 오프라인에서 발견한 책입니다. 2023년 이후 방문해서 수집한 목록으로, 대부분 2020년 이후 발행된 근간입니다. 그러니까 여기 나열되는 책들의 목록은 추천 도서나 필독서가 아닙니다. 어떤 책, 저자, 역자, 출판사로부터 출발해 그로부터 갈라지고 뻗어나가며 확장하는 길을 따라가 본 것입니다.

　여러 신간이 잘 보이는 서점은 (의외로) 교보문고 광화문점입니다. 신간 매대에는 모든 책들이 표지를 드러내고 누워 있어서 책 제목이 잘 보입니다. 저는 주로 정치 사회 코너 쪽으로 향합니다. 그곳에 듣고 싶은 목소리와 하고 싶은 말들이 모여 있기 때문입니다.

　이 길을 떠나는 이유는 지형을 읽고 지형을 만들어가기 위해서기도 합니다. 속해 있는 업계에서 무슨 일이 일어나고 있는지, 어떤 새로운 이야기를 들을 수 있는지, 목소리를 좇아 따라가 보는 것입니다. 이번에는 특히 "디자이너와 기획자가 지닌 세계관이 독자에게 열어주는 새로운 안목" "한 권의 책을 더함으로써 책의 세계에 불어넣을 새로운 흐름"을 열고 있는 책들을 좇았습니다.

　교보문고와 동네 도서관 몇 군데를 돌며 기록해 둔 책 목록 중 일부는 이렇습니다.

소피 루이스 지음, 『가족을 폐지하라』, 성원 옮김(서해문집, 2023.4.)
조경숙 지음, 『액세스가 거부되었습니다』(휴머니스트, 2023.6.)
앤절라 첸 지음, 『에이스』, 박희원 옮김(현암사, 2023.6.)
희정 지음, 『일할 자격: 게으르고 불안정하며 늙고 의지 없는… '나쁜 노동자'들이 말하는 노동의 자격』(갈라파고스, 2023.4.)

이들 중 친연성을 띠는 책들끼리 이웃하도록 배치합니다. 책이 군집하고 제목들이 모이면 이들이 말하려는 바가 더 크게 잘 들립니다. 책 제목들을 빌려서 제가 하고 싶은 말을 전달하려는 의도이기도 합니다.

　　이제 온라인 서점 검색창에 각각의 제목을 입력합니다. 책의 저자, 역자, 출판사를 클릭합니다. 시리즈라면 시리즈명을 클릭할 수 있습니다. 이들의 출간 리스트가 펼쳐집니다. 펼쳐진 목록을 구경하다가 또 다른 링크를 클릭합니다. 링크에 링크를 타고 무한히… 증식합니다. 그 사이사이 "이 상품을 구입하신 분들이 구입하신 다음 상품" "지금 이 상품을 클릭한 분들이 클릭하고 있는 다음 상품" 등 알고리즘이 불러온 리스트가 끼어들기도 합니다. 그렇다 하더라도 클릭은 나의 적극적인 선택과 개입입니다. 내가 가고 있는 세계, 가려고 하는 세계를 향해 먼저 가고 있는 저자, 역자, 편집자, 디자이너, 출판사의 목록을 따라가게 될 것입니다.

　　특히 1인 출판사나 작은 출판사의 출간 목록에서 선명한 세계를 목격할 때가 많습니다. 링크에 링크를 건너다가 '가망문고' '다다서재' '조경숙' '임소연' 등 이전에 미처 마주치지 못했던 이들에게 가닿게 됩니다. 이들이 열어젖히는 새로운 계절, 지평선, 세계를 맞이하고 거기서부터 다시 나아갑니다.

　　다양하고 촘촘한 지형이 그려질수록 다가오는 계절에 대한 전망이 조금은 덜 혹독해질 것이라 생각합니다.

⌐ 앤절라 첸 지음, 『에이스: 무성애로 다시 읽는 관계와 욕망, 로맨스』, 박희원 옮김(현암사, 2023. 6.)

현암사

⌐ 지니 게인스버그 지음, 『성소수자 지지자를 위한 동료 시민 안내서』, 허원 옮김(현암사, 2022.5.)

⌐ 이정은 지음, 『빌롱잉 노웨얼』(사월의눈, 2022.3.) | 사월의눈 19
⌐ 제인 갤럽 지음, 『퀴어 시간성에 관하여: 섹슈얼리티, 장애, 나이 듦의 교차성』, 김미연 옮김(현실문화, 2023.7.)
⌐ 크리스 맬컴 벨크 지음, 『논바이너리 마더』, 송섬별 옮김(오렌지디, 2023.5.)

송섬별

⌐ 레슬리 제이미슨 지음, 『비명 지르게 하라, 불타오르게 하라: 갈망, 관찰, 거주의 글쓰기』, 송섬별 옮김(반비, 2023. 2.)
⌐ 오드리 로드 지음, 『자미: 내 이름의 새로운 철자』, 송섬별 옮김(디플롯 2023. 1.)

디플롯

⌐ 조애나 버크 지음, 『수치: 방대하지만 단일하지 않은 성폭력의 역사』, 송은주 옮김, 정희진 해제(디플롯, 2023.4.)
⌐ 브라이언 헤어, 버네사 우즈 지음, 『개는 천재다: 사피엔스의 동반자가 알려주는 다정함의 과학』, 김한영 옮김(디플롯, 2022.5.)

⌐ 민나리, 김주연, 최훈진 지음, 『당신의 성별은 무엇입니까: 대답해도 듣지 않는 학교를 떠나다, 청소년 트랜스젠더 보고서』(오월의봄, 2023. 5.)

오월의봄

⌐ 김순남 지음, 『가족을 구성할 권리: 혈연과 결혼뿐인 사회에서 새로운 유대를 상상하는 법』(오월의봄, 2022.9.)
⌐ 김대현 지음, 『세상과 은둔 사이: 벽장 안팎에서 쓴 글들』(오월의봄, 2023.6.)
⌐ 저스틴 토시, 브랜던 웜키 지음, 『그랜드스탠딩: 도덕적 허세는 어떻게 올바름을 오용하는가』, 김미덕 옮김(오월의봄, 2022.6.)
⌐ 모하메드 아부엘레일 라세드 지음, 『미쳤다는 것이 정체성이 될 수 있을까?: 광기와 인정에 대한 철학적 탐구』, 송승연, 유기훈 옮김(오월의봄, 2023.6.)

『당신의 성별은 무엇입니까』 추천사 박에디

⌐ 박에디 지음, 『잘하면 유쾌한 할머니가 되겠어: 트랜스젠더 박에디 이야기』, 최예훈 감수(창비, 2023.6.)

⌐ 나가타 도요타카 지음, 『아내는 서바이버』, 서라미 옮김(다다서재, 2023.4.)

다다서재

⌐ 송주현 지음, 『착한 아이 버리기: 초등교사의 정체성 수업 일지』(다다서재, 2022.10.)
⌐ 브래디 미카코 지음, 『나는 옐로에 화이트에 약간 블루 1: 차별과 다양성 사이의 아이들』, 김영현 옮김(다다서재, 2020.3.)
⌐ 브래디 미카코 지음, 『나는 옐로에 화이트에 약간 블루 2: 다양성 너머 심오한 세계』, 김영현 옮김(다다서재, 2022.8.)

브래디 미카코

⌐ 브래디 미카코 지음, 『아이들의 계급투쟁』, 노수경 옮김(사계절, 2019.11.)
⌐ 브래디 미카코 지음, 『인생이 우리를 속일지라도: 영국 베이비부머 세대 노동계급의 사랑과 긍지』, 노수경 옮김(사계절, 2022.6.)
⌐ 브래디 미카코 지음, 『타인의 신발을 신어보다: 공감을 넘어선 상상력 '엠퍼시'의 발견』, 정수윤 옮김(은행나무, 2022.3.)
⌐ 브래디 미카코 지음, 『여자들의 테러』, 노수경 옮김(사계절, 2021.5.)

⌐ 카밀라 팡 지음, 『자신의 존재에 대해 사과하지 말 것: 삶, 사랑, 관계에 닿기 위한 자폐인 과학자의 인간 탐구기』, 김보은 옮김(푸른숲, 2023.4.)
⌐ 김은정 지음, 『치유라는 이름의 폭력: 근현대 한국에서 장애·젠더·성의 재활과 정치』, 강진경, 강진영 옮김(후마니타스, 2022.5.)
⌐ 김슬기, 김지수 지음, 『농담, 응시, 어수선한 연결』(가망서사, 2022.11.)

가망서사

⌐ 이사 레슈코 지음, 『사로잡는 얼굴들: 마침내 나이 들 자유를 얻은 생추어리 동물들의 초상』, 김민주 옮김(가망서사, 2022.9.)
⌐ 문선희 지음, 『이름보다 오래된: 문명과 야생의 경계에서 기록한 고라니의 초상』(가망서사, 2023.7.)

⌐ 보리, 현빈, 현창 엮음, 플랫폼씨 기획, 『활동가들: 위기와 비관에 맞선 사람들』(빨간소금, 2023.5.)
⌐ 엄살원, 『엄살원: 밥만 먹여 돌려보내는 엉터리 의원』(위고, 2023.5.) | 점선면 시리즈 3

점선면 시리즈

⌐ 김설 지음, 『아직 이 죽음을 어떻게 다뤄야 할지 모릅니다: 자살 사별자, 남겨진 이들의 이야기』(위고, 2022.11.) | 점선면 시리즈 1
⌐ 최현희 지음, 『다시 내가 되는 길에서: 페미니스트 교사 마중물샘의 회복 일지』(위고, 2022. 8.) | 점선면 시리즈 2

⌐ 소피 루이스 지음, 『가족을 지금 아직 보지 못한 세계를 상상하는 법』, 성원 옮김(서해문집, 2023.4.)
⌐ 이설아 지음, 『모두의 입양: 사랑하기로 마음먹었을 때 잊지 말아야 할 것들』(생각비행, 2022.1.) | 생각비행 에세이 1
⌐ 칠리 멜포르트 지음, 『여자아이이고 싶은 적 없었어』, 윤경희 옮김(바람북스, 2023.1.)
⌐ 김유담, 정아은, 장수연, 이수현, 황다은, 김다은, 김연화, 김은화, 김잔디, 소복이, 임효영 지음, 『돌봄과 작업 2: 나만의 방식으로 엄마가 되기를 선택한 여자들』(돌고래, 2023.7.) | 돌봄과 작업 2

돌고래

⌐ 정서경, 서유미, 홍한별, 임소연, 장하원, 전유진, 박재연, 엄지혜, 이설아, 김희진, 서수연 지음, 『돌봄과 작업 1: 나를 잃지 않고 엄마가 되려는 여자들』(돌고래, 2022.12.) | 돌봄과 작업 1
⌐ 사이 몽고메리 지음, 『아마존 분홍돌고래를 만나다』, 승영조 옮김, 남종영 감수(돌고래, 2022.9.)
⌐ 사이 몽고메리 지음, 『유인원과의 산책: 제인 구달, 다이앤 포시, 비루테 갈디카스』, 김홍옥 옮김(돌고래, 2023.3.)
⌐ 줄리 필립스 지음, 『나의 사랑스러운 방해자: 앨리스 닐, 도리스 레싱, 어슐러 르 귄, 오드리 로드, 앨리스 워커, 앤절라 카터… 돌보는 사람들의 창조성에 관하여』, 박재연, 박선영, 김유경, 김희진 옮김(돌고래, 2023.6.)

한유아, 우다영 지음, 『다정한 비인간: 메타휴먼과의 알콩달콩 수다』(이음, 2023.6.)

송은주 지음, 『당신은 왜 인간입니까: AI 시대, 우리를 기다리는 섬뜩한 질문』(웨일북, 2019.4.)

송은주

조애나 버크 지음, 『수치: 방대하지만 단일하지 않은 성폭력의 역사』, 송은주 옮김, 정희진 해제(디플롯, 2023.4.)

린다 뉴베리 지음, 『크루얼티프리: 동물과 지구를 위한 새로운 생활』, 송은주 옮김(사계절, 2022.10.)

로지 브라이도티 지음, 『포스트휴먼 지식: 비판적 포스트인문학을 위하여』, 김재희, 송은주 옮김(아카넷, 2022.8.)

조경숙 지음, 『액세스가 거부되었습니다: 전지적 여성 시점으로 들여다보는 테크 업계와 서비스의 이면』(휴머니스트, 2023.6.)

조경숙

조경숙 지음, 『아무튼, 후드티: 그리고 어떻게든 절망에 지지 않겠다는 결의를 다졌다』(코난북스, 2020.12.) | 아무튼 시리즈 38

『액세스가 거부되었습니다』
추천사 임소연

임소연 지음, 『신비롭지 않은 여자들』(민음사, 2022.6.) | 민음사 탐구 시리즈 4

임소연 지음, 『나는 어떻게 성형미인이 되었나: 강남 성형외과 참여관찰기』(돌베개, 2022.11.)

김연화, 성한아, 임소연, 장하원 지음, 『겸손한 목격자들: 철새·경락·자폐증·성형의 현장에 연루되다』(에디토리얼, 2021.11.) | Editorial Science: 모두를 위한 과학 4

구기연 지음, 민음사편집부 엮음, 「인스타스토리로 연대하기」, 『플랫폼』(민음사, 2023.5.) | 인문잡지 한편 11

구기연

엄은희, 구기연, 채현정, 임안나, 최영래, 장정아, 김희경, 육수현, 노고운, 지은숙, 정이나, 홍문숙 지음, 『여성 연구자 선을 넘다: 지구를 누빈 현장연구 전문가 12인의 열정과 공감의 연구 기록』(눌민, 2020.1.)

눌민

유기쁨 지음, 『애니미즘과 현대 세계: 다시 상상하는 세계의 생명성』(눌민, 2023.4.)

이케가미 에이코 지음, 『자폐 스펙트럼과 하이퍼월드: 가상 공간에서 날개를 펴는 신경다양성의 세계』, 김경화 옮김(눌민, 2023.5.)

강현석, 김영옥, 김영주, 고아침, 손희정, 송수연, 안팎, 어라우드랩, 예술육아소셜클럽, 윤상은, 이규동, 채효정, 최명애, 최승준, 헤더 데이비스 지음, 『제로의 책』(돛과닻, 2022.4.)

채효정

채효정 지음, 『먼지의 말: 없지 않은 존재들의 목소리』(포도밭출판사, 2021.9.)

포도밭출판사

조애나 러스 지음, 『SF는 어떻게 여자들의 놀이터가 되었나』, 나현영 옮김(포도밭출판사, 2020.7.) | 나선형

SF

SF 시리즈 『포션(Post Fiction)』(읻다)

SF 잡지 『The Earthian Tales 어션 테일즈』(아작)

시리즈 『어딘가에는 @ 있다』

장성해 지음, 『어딘가에는 마법의 정원이 있다』(열매하나, 2022.7.) | 어딘가에는 @ 있다

한인정 지음, 『어딘가에는 싸우는 이주여성이 있다』(포도밭출판사, 2022.7.) | 어딘가에는 @ 있다

이동행 지음, 『어딘가에는 아마추어 인쇄공이 있다』(온다프레스, 2022.7.) | 어딘가에는 @ 있다

정용재 지음, 『어딘가에는 원조 충무김밥이 있다』(남해의봄날, 2022.7.) | 어딘가에는 @ 있다

임다은 지음, 『어딘가에는 도심 속 철공소가 있다』(이유출판, 2022.7.) | 어딘가에는 @ 있다

희정 지음, 『일할 자격: 게으르고 불안정하며 늙고 의지 없는… '나쁜 노동자'들이 말하는 노동의 자격』(갈라파고스, 2023.4.)

박권일 지음, 『한국의 능력주의: 한국인이 기꺼이 참거나 죽어도 못 참는 것에 대하여』(이데아, 2021.9.)

벨 훅스 지음, 『당신의 자리는 어디입니까: 페미니즘이 계급에 대해 말할 때』, 이경아 옮김, 권김현영 해제(문학동네, 2023.1.)

파트리크 자흐베, 자라 렌츠, 에벨린 슈타머, 다니엘라 시크, 카르슈텐 울리히, 미리암 샤트, 니콜레 부르찬, 지그하르트 네켈, 슈테판 포스빙켈, 주디스 버틀러, 김보명, 김수아, 이예슬, 이현재, 조현준, 추지현 지음, 『능력주의와 페미니즘』, 연구모임 사회 비판과 대안, 김광식, 김원식, 김주호, 문성훈, 정대성, 정대훈, 홍찬숙 옮김(사월의책, 2021.9.) | 베스텐트 한국판 8

참고로 이건 부연 설명이라능…: 《한국의 퀴어 연속간행물 아카이브 확장하기》에 덧붙여

《한국의 퀴어 연속간행물 아카이브 확장하기》는 2022년 12월 29일부터 2023년 1월 7일까지 서울시립대학교 빨간벽돌갤러리에서 열린 전시로, 동명의 디자인학 석사 학위논문을 기반으로 구성됐다. 논문『한국의 퀴어 연속간행물 아카이브 확장하기—1994년–2000년대 초반을 중심으로』는 1994년부터 2000년대 초반 사이에 한국에서 발행된 퀴어 연속 간행물을 분석하고 해당 아카이브를 그래픽 디자이너의 관점에서 다각도로 확장해 본 작업이다. 본 논문과 작업은 한국 퀴어 아카이브 '퀴어락'[1]에서 '연속 간행물'로 분류한 쉰일곱 종가량, 총 260여 권의 아카이브를 대상으로 삼았다. 퀴어락의 해당 아카이브는 연속 간행물이라는 분류에서 연상할 수 있는 것[2]과는 다른 특징이 있다. 바로 국내에서 가장 방대한 양의 퀴어 연속 간행물을 수집한 것임에도 목록 곳곳이 누락돼 창간부터 종간까지의 흐름을 확인할 수 없는 비연속성을 띤다는 것이다.[3] 판권 정보가 존재하지 않아 발행 정보가 제한적인 경우가 많은 데다가 견고하지 않은 물성으로 인해 훼손될 여지가 있어 열람 환경 또한 좋지 못하다. 형식과 보관 상태에서 알 수 있듯이 불완전하고 좀처럼 가시화되지 않으며 기성 사회가 꾸준히 망각하는 퀴어의 아카이브를 연구자 루인은 "조용한 아카이브"라고 지칭하면서, 이곳에 말을

1 한국 퀴어 아카이브 퀴어락은 국내에서 생산되는 퀴어 자료들을 수집하고 연구하는 아카이브 기관이다. 2009년 한국성적소수자문화인권센터가 기획하고 구축했으며, 국내에서 가장 많은 자료를 보유하고 있다.
2 '연속 간행물'의 일반적인 모습이라고 하면 잡지, 문예지, 소식지 등이 일관된 주제와 시각적 요소 운용을 유지하면서 (비)정기적 발행을 지속해 축적된 책들의 연속적인 덩어리를 연상할 수 있다.—이경민,『한국의 퀴어 연속간행물 아카이브 확장하기』(2023), 2쪽.
3 쉰일곱 종의 연속 간행물 중 창간호와 종간호가 확실하게 수집된 것은『켓』『버디』『또하나의사랑』등 세 종 정도다. 이외의 연속 간행물은 창간호 또는 한두 호 정도만 수집되고 다른 호의 정보는 미상인 것이 많다.

걸어 "가장 소란스러운 아카이브"[4]로 만들 것을 제안했다. «한국의 퀴어 연속간행물 아카이브 확장하기»는 이 제안에서 출발했다.

논문은 총 네 장으로 구성된다. 1장 「연속간행물과 아카이빙」은 보편적인 연속 간행물 아카이브와 퀴어 연속 간행물 아카이브의 특징을 구분하고, 다각적이고 변칙적인 아카이빙 방식을 탐구한다. 2장 「한국의 퀴어 연속간행물의 특징 — 1994년-2000년대 초반을 중심으로」는 퀴어락에서 확인할 수 있는 퀴어 연속 간행물 중 총 열 종을 발행 지역, 발행 주체 그리고 시각적 특징을 기준으로 사례 분석한다. 3장 「대안 출판물로서의 『보릿자루』」는 연구 범위의 연속 간행물 중 예외적으로 많은 활동 기록을 남긴 『보릿자루』 사례에 집중해, 대안 출판물의 특징으로써 퀴어 연속 간행물을 분석하고 제약 속에서 시도됐던 과거의 비주류적 실천에서 오늘의 출판에 대한 힌트를 찾고자 했다.

논문의 2장과 3장에서 글쓰기를 주요 도구로 활용해 퀴어 연속 간행물을 특징적인 시각 매체로서 분석하고 아카이브를 재정렬하며 그 의미를 확장했다면, 4장 「전시 설명」은 그래픽 디자인을 도구로 삼아 아카이브를 기록하고 감각적인 확장을 시도한 전시 «한국의 퀴어 연속간행물 아카이브 확장하기»를 기술했다. 논문 작업과 전시를 거의 동시에 진행한 점과 논문은 모쪼록 일목요연해야 한다는 일종의 강박을 이유로 4장에는 각 작품에 대한 짧은 분량의 개요만을 축약해 실었는데, 탈고한 뒤에는 논문에 실리지 않은 작업들에 관한 생각이 여럿 맴돌았다. 전시 관람객에게 작품을 설명하며 주제에 관한 개인적인 서사와 욕망이 되살아나면서 선명해졌고, 전시를 통해 만나게 된 과거 연속 간행물의 발행인과 참여자 그리고 기록 속 실제 인물 들과 대화하며 작품에 관한 생각을 더욱 확장할 수 있었다. 따라서 이 글에서는 의도했던 전시 흐름을 따라 작품을 곱씹으며 논문에 실은, 또 싣지 않은 내용을 부연하려 한다.[5]

4 루인, 「Queering up history: 가장 소란스러운 아카이브」, 『세미나』 2호(2019), http://www.zineseminar.com/wp/issue02/트랜스-역사-퀴어링-아카이브/

5 본 전시를 통해 제시한 작업은 완성된 작업이라기보다 오늘과 연결되지 않고 해석되지 않은 비주류 아카이브의 여러 가능성을 제시하는 하나의 초안에 가깝다.

도판 1. 『한국의 퀴어 연속간행물의 특징』(우측)과 『대안 출판물로서의 『보릿자루』』(좌측). 양승욱 촬영.

『한국의 퀴어 연속간행물의 특징』『대안 출판물로서의『보릿자루』』

　　전시의 첫머리에는 앞서 언급한 논문의 2장 「한국의 퀴어 연속간행물의
특징 — 1994년–2000년대 초반을 중심으로」(이하『한국의 퀴어
연속간행물의 특징』)와 3장 「대안 출판물로서의『보릿자루』」가 독립된 두
권의 책의 모습으로 전시돼 있다. 이러한 형식은 이어지는 작품들은 전시인
동시에 논문의 4장 격임을 넌지시 알리기도 한다. 두 권의 책 디자인은 본
연구에서 분석한 퀴어 연속 간행물의 형식과 물성을 반영했고 또 뒤집었다.
　　　　책『한국의 퀴어 연속간행물의 특징』의 디자인은 부산·경남
여성 이반[6] 인권 모임 '안전지대'에서 발행한 동명의 소식지『안전지대』
창간호(1997)의 형식에서 비롯됐다.『안전지대』는 논문 2장에서 지정한 사례
분석 순서[7]에 따라 첫 번째로 다룬 연속 간행물인데, 이는 상대적으로 출판
자원이 더 부족했던 대상임을 뜻하기도 한다. 따라서『안전지대』창간호는

6　　'이반(異般)'은 '일반(一般, 이성애자)'과 다르다는 뜻의 은어다. 주로 동성애자를 지칭했고 해당 연구 기간에 두루
　　　사용됐다. 오늘날 '퀴어'의 쓰임과 유사하다. — 이경민, 위의 논문(2023), 4쪽.
7　　글의 순서는 비교적 더 적은 발행 횟수와 분량으로 인해 선행된 연구가 희박하며 비교적 덜 호명된 비(非)서울
　　　지역의 연속 간행물을 먼저 분석한 뒤에 예외적인 유형인 서울 지역 독립 잡지를 다룬다. 마지막으로 서울
　　　지역의 단체에서 발행한 비교적 연속성을 갖춘 연속 간행물을 분석한다. 따라서 [1. 비(非)서울 지역, 단체 기반의
　　　소식지] [2. 서울 지역, 여성 독립 잡지] [3. 서울 지역, 단체 기반의 소식지와 잡지] 순으로 논한다. — 이경민, 위의
　　　논문(2023), 14쪽.

도판 2. 『안전지대』 창간호 앞표지. 퀴어락 제공.

도판 3. 『같은마음』 5호 앞표지. 퀴어락 제공.

도판 4. 『같은마음』 7호 앞표지. 퀴어락 제공.

연구에서 분석해 낸 퀴어 연속 간행물의 형식적 특징, 그중에서도 부족한 자원에서 기인하는 특징[8]이 매우 뚜렷하다. 자원의 부족은 내구성이 취약한 물성 및 제본 방식으로 드러나는데, 이는 기록하고 보관하는 데 어려움으로 작용한다.

　　퀴어 운동사적으로 접근한 2장을 위한 책 디자인은 해당 분석에서 도출한 디자인의 특징, 흔히 '비전문적'이라고 불리는 방식을 적용하고 응용했다. 일례로 글자체 활용의 경우엔 연구자 본인의 출판 환경인 맥 운영체제와 인디자인 소프트웨어를 기준으로 삼아 응용했다. 과거 『안전지대』를 포함한 여러 퀴어 연속 간행물의 제작에 적극적으로 활용된 아래아한글의 번들 글자체를 맥 운영체제의 기본 글자체 중 하나인 「애플명조」로 치환해 동시대 출판에서 통용되는 매끄러운 본문에 비해 다소 들쑥날쑥하게 조판했다. 이후 여러 단계의 제작 공정과 오랜 시간이 소요되는 견고한 양장본으로 제책했는데, 이는 보관에 취약한 형태로 남겨진 기록에

8　본문은 낱장 혹은 4–40쪽 내외의 적은 분량에 워드프로세서 소프트웨어의 기본 문서 형식에서 크게 벗어나지 않은 레이아웃과 타이포그래피이며 이미지의 활용은 최소한이거나 없다. 이를 A5(148×210mm) 혹은 A4(210×297mm)를 크게 벗어나지 않는 판형에 담고 사무용지/복사 용지/중질지에 흑백 출력/인쇄했다. … 이를 본문 장수에 따라 중철 혹은 무선 제본으로 엮는다. 이런 도드라지는 특징이 없는 디자인을 만든 조건은 발행 주체의 충분하지 않은 출판 자원일 것이다. 편집과 디자인에 특화된 전문 인력 없이 작업이 가능하고 종이값, 출력비, 제본비 등이 가장 적게 발생하는 방식이기 때문이다. — 이경민, 위의 논문(2023), 12–13쪽.

대한 기록을 가능한 한 단단한 물성으로 전하고자 함이다.

　　　　한국 퀴어 운동사에서 벗어나 디자인사적 접근 방식을 통해
예외적인 퀴어 연속 간행물『보릿자루』(1997년 창간)의 계보를 알레산드로
루도비코가 정리한[9] '대안 출판'의 흐름과 연관 지은『대안 출판물로서의
『보릿자루』』에서는 앞선 사례의 본문 디자인과 제책 방식을 뒤바꿨다.
본문 디자인은 동시대 시각에서 가독성을 확보했고, 인디자인의 GREP
기능 등으로 세부적인 층위를 매만져 '전문적인' 방식처럼 매끄럽게
조판했다. 물성과 제책은 다양한 퀴어 연속 간행물의 예시를 조합했다.
예컨대 A4(210×297mm) 종이를 세로로 이등분해 길쭉하게 만든
판형(105×297mm)은 부산·경남 이반 모임인 '같은마음'에서 발행한 소식지
『같은마음』7호(1998)의 방식[10]을 따랐고, 종이 묶음의 좌측을 스테이플러로
박아서 고정하고 책등을 종이 테이프로 감싸 마감한 제본은『안전지대』
9호(1998)의 방식을 따랐다.『대안 출판물로서의『보릿자루』』는 총 다섯
권을 제작했는데 각 권의 표지는 서로 다른 색상과 질감의 팬시 용지를
선택했다. 팬시 용지는 삼화제지의 클래식, 탄트, 마메이드 등과 유사한
종류의 종이고,『니아까』(1997년 창간),『끼리끼리 이야기』(1998년 창간),
『같은마음』(1996년 창간) 등 많은 퀴어 연속 간행물에서 두루 사용했다.
다양한 종이를 활용한 표지 변주는 출력, 재단, 제본의 과정을 모두 가까운
'프린트 카페'에서 직접 수작업[11]으로 진행했기에 가능했다.

참고로 여긴 뒷면이라능.[12]

높이 2.2m, 넓이 3.6m, 두께 10cm의 얇고 긴 형태의 중앙 전시대가 전시장을
대각선으로 크게 가로지르며 공간을 구획한다. 전시대는 총 예순 개의 A4
크기의 판재 모듈이 12×5로 맞물려 수직으로 기립할 수 있도록 설계됐다.
각 모듈의 양면에는 본 연구와 전시의 기초가 되는 연속 간행물 이미지와

9　알레산드로 루도비코,『포스트디지털 프린트 — 1894년 이후 출판의 변화』(미디어버스, 2017).

10　이전 호들의 판형이 A4를 수평으로 접은 일반적인 비율의 A5 판형이었다면 7호는 A4를 수직으로 접은
　　판형(105×297mm)으로, 비율이 세로로 길어지고 가로로 좁아졌다. 본문과 표지의 내용과 구성은 이전 호와
　　비슷하지만 판형의 변주로 재미를 줬다. 경제적인 A4 판형을 기본으로 하는 같은 제작 조건 내에서 접지
　　방향만으로 이전과 매우 달라 보이는 디자인을 실현한 방식이 돋보인다. — 이경민, 위의 논문(2023), 17쪽.

11　논문에서는 대안 출판의 사례 중 펑크진(punk zine)을 언급하며 퀴어 연속 간행물과의 유사성을 찾는다.
　　1970년대 펑크 문화의 전복적인 태도가 복사기의 보급과 만나 자유로운 이미지 병치와 샘플링 그리고 콜라주
　　문화가 발현하고 출판과 제작 문화에서 DIY(Do it yourself, 네 스스로 하라) 태도가 실현된 것에 주목한다.

12　본 제목은『완전변태』창간호(2008)의 뒤표지 문구에서 따온 것이다.

도판 5. 전시장 전경. 양승욱 촬영.

발췌문을 자석으로 부착했다. 이는 전시의 중심 구조물이자 작품이 파생하는 출발점의 역할을 한다.

아카이브 기반 전시의 출발점을 세우기 위한 기초 자료를 정립하고, 관람객에게 퀴어 연속 간행물의 이미지를 (당연히) 적확하고도 (그럼에도) 해석의 여지가 있는 모습으로 전달할 수 있는 방식을 제시하려 했다. 특정 주제하에 수집한 여러 종의 인쇄물과 책을 기록할 때 가장 일반적인 동시에 직관적인 방식은 '앞표지'를 전면에 내세우는 것이다. 하지만 본 연구에서는 이미 존재하는 아카이브를 "확장"하고자 하는 목표를 내세웠기에, 또 연구 자료를 제공해 준 퀴어락에서 이미 앞표지 이미지를 디지털 데이터로 정리해 놨기에 '대표 이미지'에 관한 다른 관점의 기록과 접근을 모색하기로 했다. 더불어 오늘날 출판 산업에서 대표 이미지를 앞표지로만 상정하는 데 의문이 들기도 했다.

한국의 퀴어 연속 간행물 중 가장 대중적으로 알려진 것은 『버디』[13]일 것이다. 『버디』창간호의 앞표지 이미지는 웹을 통해 익히 접해왔지만 그 실물은 연구 과정 중 퀴어락 서가를 열람하며 처음 접했다. 매끄럽고 선명한 디지털 이미지로서 익숙했던 책의 산화되고 구겨진 실물을 손에 쥐어본 경험만큼 흥미로웠던 또 다른 한 가지는 처음 본 뒤표지의 모습이었다. 『버디』창간호의 뒤표지는 레즈비언 성애를 표현하는 앞표지 사진을 변주해 게이 성애를 표현하는 사진이 쓰였는데, 제호와 기사 제목의 타이포그래피 등 앞표지 디자인 요소의 전반이 뒤표지에도 동일하게 적용됐다. 앞과 뒤의 위계를 교란하고자 하는 다분히 퀴어한 의도로 해석할 수 있겠으나, 발행인에 따르면 보통 잡지 뒤표지에는 광고가 들어가지만 『버디』발행 당시에는 그 누구도 '동성애 잡지'에 광고를 싣지 않으려고 했기에 비워진 뒤표지를 앞표지처럼 채웠다고 한다. 자원 부족과 사회적 제약으로부터 나온 다분히 퀴어한 디자인을 접한 뒤엔 다른 연속 간행물들의 뒤표지를 눈여겨보기 시작했다.

결과적으로 중앙 전시대는 퀴어 연속 간행물의 뒤표지를 촬영한 예순 장의 사진으로 채웠다. 해당 기간에 발행된 퀴어 연속 간행물의 뒤표지에는 아무 것도 없거나 퀴어 업소 광고, HIV/AIDS 캠페인, 인권 단체 사무실 정보,

13 1998년 3월 발간된 『버디(Buddy)』는 한국 최초로 성적 소수자 전문 잡지 출판사로 등록되어 정식 출판되고 전국 서점에 배포됐다. … 『버디』는 다른 많은 중요한 의제와 함께 바이섹슈얼 의제, 트랜스젠더 퀴어 의제 등을 적극 다뤘다. 이를 통해 성적 소수자 운동을 정체성별로 분리해서 진행할 것이 아니라 LGBT 혹은 LGBTAIQ와 같은 다양한 범주의 의제를 함께 고민하고 함께 활동해야 함을 분명하게 밝힌 잡지이기도 하다.
 —「최초의 정식 출판 잡지 ‹버디›」, 「한국 최초의 성소수자 소식지」, 퀴어락, https://queerarchive.org/exhibits/show/ex-01/ex-01-p3 참조.

퀴어의 낙서 등 흔히 기록의 대상으로 여겨지지 않는 다양한 흔적들이 있다.

도판 6. 『버디』 창간호 앞표지 스캔 이미지.
퀴어락 제공.

도판 7. 『버디』 창간호 뒤표지. 이경민 촬영.

도판 8. 『보릿자루』 33호 뒤표지. 이경민 촬영.

도판 9. 『안전지대』 9호 뒤표지. 이경민 촬영.

도판 10. 중앙 전시대. 양승욱 촬영.

360°

중앙 전시대의 왼쪽 공간에는 조작할 수 있는 태블릿 PC와 그 화면이
출력되는 프로젝션 스크린이 있다. «참고로 여긴 뒷면이라능.»에서 뒤표지
사진을 기록함으로써 대표 이미지에 관해 질문했다면 «360°»에서는
인쇄물과 책의 이미지를 기록하는 범위를 더욱 확장해 보고자 360도 촬영을
시도했다. «360°»에서 기록한 각 이미지는 10도씩 회전하는 서른여섯 장의
낱장 이미지로 구성돼, 연속 재생할 시 처음과 끝의 구분이 없는 자연스러운
연속 회전 동작을 보여준다. 총 쉰여섯 종의 360도 이미지를 열람할 수 있는
웹사이트를 구축했고, 태블릿 PC의 스크린에서는 손가락으로 미는 제스처로
이미지를 조작할 수 있게 함으로써 전시장에서 관람객이 직접 책 이미지를
돌려볼 수 있는 환경을 제공했다. 이를 통해 퀴어 연속 간행물의 앞표지, 책등,
뒤표지, 책배를 다각도로 관찰할 수 있다.
　　이는 평면 혹은 단일 각도 위주의 디지털 이미지 기록 영역을
확장하는 동시에 보관 상태가 좋지 않은 퀴어 연속 간행물의 존재 양식을

조명하는 것이기도 하다. 개인 공간과 인권 단체 사무실 등 생활과 운동의
현장에서 거칠게 보관되고 숨겨지며 이곳저곳으로 이동한 아카이브는
산화와 울음 흔적이 짙고 군데군데 찢기고 오염된 부분이 많다. 책의
정면에서 벗어나 측면을 비스듬히 바라보면 그 풍파가 선명하게 드러나기도
한다. 이 손상의 흔적들을 가리고 보정하기보다 적극적으로 기록하고 확대해
보임으로써 한국 사회에서 소수자 기록의 현 상황을 조명해 보고자 했다.

도판 11, 12. 전시장에 설치된 《360°》, 임승옥 촬영.

도판 13. «360°»로 촬영한 동성애자 인권 연대 소식지 『LGBT 페이퍼』 2003 – 2004년 발행분. 이경민 작업.

중앙 전시대에는 퀴어 연속 간행물의 뒤표지 사진 예순 종 외에도 발췌문
예순 종이 더 있다. 퀴어의 역사와 문화, 가치, 환경, 출판, 시대상 등을 유추할
수 있는 문장들을 유연한 기준으로 선정했다. 예컨대 아래의 발췌문에서는
몇몇 대학교 퀴어 모임의 존재와 이들이 활발하게 교류한 내용, 십시일반
연속 간행물을 만든 방식, 단체 모임을 통해 이를 배포한 내용 등을 알 수
있다. 또한 잡지 『또다른세상』(1996년 창간)은 계간지를 표방했으나 발행
주기를 제때 맞추지 못했던 것을 알 수 있다. 그리고 회지 『와이낫』(1998년
창간) 발간 소식에 빛동인이라는 단체에서 보내 온 축하 메시지, 게이 잡지
발행에 대한 곱지 않은 시선과 발행인의 고충, 『네온밀크』(2017년 창간)
발행의 주된 모금 수단으로 활용된 텀블벅에 대한 기록 등도 찾아볼 수 있다.

1 현재 서울 지역 대학 동성애자 인권 모임은 저희 모임과 서울대
 '마음001', 연대 '컴투게더', 이렇게 세 모임입니다. 물론 앞으로도
 계속 늘어나겠지요. 격주의 연합 모임을 통해 타대생들과의 만남의
 자리도 마련됩니다. 어두운 혼자만의 밀실에서 고민하느니 과감하게
 맞부딪쳐 보는 것이 지혜로운 삶인 것 같습니다. ―「사람과 사람,
 '사람과 사람'에 대해 말하라면」, 『사람과사람』 창간호(1996)

도판 14. 중앙 전시대에 뒤표지 사진과 함께 게시된 발췌문. 양승욱 촬영.

도판 15. 전시장에 설치된 «1994–2022…». 양승욱 촬영.

2　　컴퓨터 작업 일주일 동안 해놓은 게 다 날라가서 급하게 모임 당일
　　　날 프린트 완성하느라 오타가 많았습니다. 죄송합니다. 12월 달에는
　　　'오타 부인'을 잡아주실 분 모이세요!! 지킴이. 부지킴이 살려주세요.
　　　—『한우리소식』(1998)

3　　또다른 세상. 봄호 . 봄이 다 간 다음에 보는 잡지. 겨울도 넘겨 뛰는.
　　　우리는 언제나 시간을 초월하지! —『또다른세상』4호 뒤표지(1997)

4　　WHY NOT의 회지 발간을 진심으로 축하드립니다. 회지 발간을
　　　계기로 WHY NOT이 힘들고 외로워하는 사람들의 편안한 휴식처로
　　　더욱 발전할 수 있었으면 하는 바람입니다. 항상 노력하는 WHY
　　　NOT의 모습 기대하겠습니다. —광주 전남153 '빛동인' 모임지기
　　　스탤론,『와이낫』창간호(1998)

5　　당신 잡지는 쓰레기 같어,,, 이반 업소 알려주는 것만 빼고,,, 당신은,,,
　　　잡지 발행자랍시구,,, 생각하겠지만,,, 만들려면 똑바로 만드는 게 낫지
　　　않나, 당신 성격은 잡지만 봐도 알겠군,, 이반 잡지 만드는 게 쉬운
　　　거 아니라는 것 알지만,, 당신이 만드는 잡지가,, 일반에게 어떻게
　　　비춰질까? —「독자들의 한마디, '되먹지도 않은…'」,『보릿자루』
　　　21호(2000)

6　　총 223분의 텀블벅 크라우드 펀딩 참여를 통해 제작되었습니다.
　　　—『네온밀크』창간호(2017)

도판 16. «1994 – 2022…». 이경민 작업.

전시 흐름을 따라 발췌문들을 읽다 보면 한 웹사이트를 띄운 데스크톱 앞으로 동선이 이어진다. "1994 – 2022…"라는 제목의 웹사이트에는 중앙 전시대에 다 담지 못한 백여 개의 발췌문이 담겨 있다. 웹사이트의 구동 방식은 단순하다. 한국 최초의 연속 간행물로 기록된 『초동회 소식지』의 창간 연도 1994년부터 전시 작업 시점인 2022년까지 발행된 퀴어 연속 간행물의 발췌문들을 웹사이트에 모은 뒤 이들이 서로 공유하는 단어들에 하이퍼링크를 생성한다. 특정 단어의 하이퍼링크를 클릭하면 그 단어를 공유하는 발췌문들만 모아서 보여준다. 앞선 여섯 개의 발췌문을 다시 보면 공통으로 들어가는 단어들이 있다. 1, 4, 6은 '창간호', 2와 4는 발행 연도인 '1998'과 '뒤표지', 3과 5는 '잡지'라는 단어를 공유하며 서로 이어진다. 이렇게 백여 개의 발췌문은 밀접하고 또 느슨한 관계로 연결된다.

연결이라는 행위는 본 연구를 시작한 또 다른 개인적인 동기에서 기인한다. 나는 동료들과 과거 두 차례의 게이-퀴어 연속 간행물을 발행했는데 당시 참고한 문헌들은 대부분 일본 혹은 서구권에서 제작한 것이었다. 국내에는 참고할 만한 사례가 없을 것이라고 섣불리 단정 지었는데, 이후 게이 인권 운동 단체 활동을 하면서 과거에 발행된 수많은 연속 간행물의 아카이브와 조우하게 됐다. 없던 것이 아니라 나와 연결되지

않은 것이었다. 그 이유를 알고 싶었고 끊어진 연결 고리를 찾고 싶었다.

웹사이트의 발췌문은 본문 내용, 연속 간행물 제목, 기사 제목, 글쓴이, 발행 연도 등의 정보로 구성돼 있어 공통된 단어, 공통된 연속 간행물, 공통된 글쓴이, 공통된 발행 연도를 기준으로 모아 서로의 연결 고리를 찾아볼 수 있다. 사용자가 탐색할 수 있는 무수한 이동 경로 중 하나를 따라가 보자면 『초동회 소식지』 발췌문 중 소식지 링크를 통해 대구·경북 지역 이반 모임 '대경회'에서 발행한 소식지인 『우리누리』의 발췌문으로 이동한다. 해당 발췌문의 '대구·경북' 링크를 통해 대구·경북 지역 여성 이반 모임 '와이낫'의 소식지 『와이낫』의 기록으로 이동할 수 있고, '와이낫' 링크를 통해 잡지 『보릿자루』에 실린 와이낫이라는 이태원 소재 게이 클럽에 관한 기록으로 이동할 수 있다. '보릿자루' 링크를 타고 이동한 페이지에서는 해당 잡지에서만 발췌한 여러 기록을 모아 볼 수 있는 것과 더불어 본 연구의 마지막 작업으로서 진행한 인터뷰집 『보릿자루 산책하기』의 내용으로 연결되기도 한다.

보릿자루 산책하기

«1994−2022…»의 오른쪽 공간에는 책 『보릿자루 산책하기』와 책의 낱장 지면들을 게시한 전시대가 있다. 앞선 세 작업 «참고로 여긴 뒷면이라능.» «360°» «1994−2022…»가 과거의 기록을 분석하고 재구성하며 새로운 연결을 시도한 것이라면 『보릿자루 산책하기』는 과거의 퀴어 커뮤니티를 기록한 연속 간행물의 아카이브를 출발점 삼아 오늘의 퀴어 커뮤니티를 기록하며 새로운 아카이브를 만들어가는 작업이다. 작업의 출발점으로 잡지 『보릿자루』를 선택했는데, 이는 해당 잡지가 연구자 본인과 가장 가까운 커뮤니티인 게이 커뮤니티를 주로 다룬 방대한 정보지이기 때문이다. 『보릿자루』는 동명의 발행인인 보릿자루 한 명이 출판의 거의 모든 과정, 즉 기획과 집필, 편집과 디자인, 그리고 유통까지 도맡으며 1998년부터 2004년까지 약 마흔일곱 호 이상[14]을 전국으로 유통한 예외적인 퀴어 연속 간행물이다. 발행할 당시에 『보릿자루』는 게이 커뮤니티에 관한 방대한 양의 온갖 정보를 솔직한 언어로 생생하게 기록했는데, 이를 전국의 게이 업소에 무료로 배포한 점이 특별하다. 가십거리, 게이 업소 정보와 광고, 인권 운동

14 총 발행 권수와 정확한 발행 간격은 발행인 당사자도 별도로 기록하지는 않았고, 발행인의 인쇄물 원본 데이터가 유실돼 파악이 어렵다. 『친구사이』 사무실에는 47호까지 보관 중이다. — 위의 논문, 이경민(2023), 38쪽.

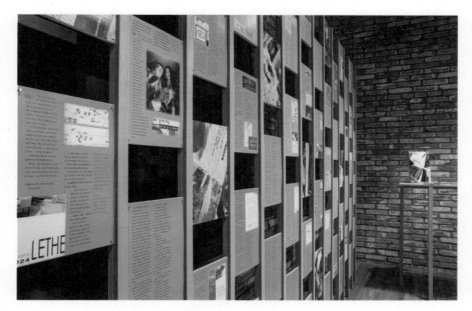

도판 17. 전시장에 설치된 «보릿자루 산책하기». 양승욱 촬영.

소식 그리고 금기시되는 자유로운 성 문화에 관한 노골적인 기록까지 있는 그대로 전했고 발행인은 이를 선정성으로 치부하는 독자들의 부정적인 반응과 자극적인 힐난까지 그대로 수록했다.

이 작업은 동시대 게이 커뮤니티를 각자만의 방식으로 향유하는 다섯 명의 게이-퀴어 당사자와 함께 『보릿자루』를 펼쳐 보며 특정 대목에 대한 감상, 본인의 기억과 경험, 현재의 삶과 생각, 미래를 향한 희망 등을 공유하고 기록한 것이다. 각각의 방식으로 잡지를 마주하며 흥미로운 지점에 관해 이야기하는 방식은 작업 제목처럼 산책하기[15]의 한 방식이기도 하다. 그 결과 『보릿자루』에 기록된 약 20여 년 전의 서울 게이 업소 실제 방문기, 발행인을 비난하는 기록을 읽고 떠올린 퀴어 문화 기획자로서 힐난받은 경험, 부산 게이 업소 지도를 보고 추억하는 게이 크루징 경험, 『보릿자루』에 자주 등장하는 서양 근육질 남성의 이미지를 보고 기억난 도쿄의 게이 사우나, 『보릿자루』에 재수록된 『친구사이』소식지를 발견하며 시작된 현재의 인권 단체 활동 등에 대해 이야기를 나누고 기록했다.

기록들은 인터뷰집 형식의 책으로 엮었다. 책의 편집 디자인은

15 이는 철학자 기 드보르의 의도적 표류인 '데리브'(Dérive, 특정 지역에서 매력적으로 느껴지는 특징이나 마주치는 사건에 저절로 이끌려 보는 것)에서 영감을 얻었다고 밝힌 수전 셀러스와 마이클 록의 일상 박물관 에서 영감을 얻었다. ― 위의 논문, 이경민(2023), 85쪽.

인터뷰 내용의 출발점이 되는『보릿자루』지면의 스캔 이미지를 실제 크기로 싣고 각주를 달아 해당 이미지로부터 시작되는 이야기를 지면에 풀어내는 방식이다. 즉 과거『보릿자루』의 내용은 각주 풀이의 대상이 되고 현재 발화하는 이야기는 각주 내용이 된다. 여기서 각주의 글자 크기와 위치는 일반적인 본문 텍스트와 동일하다. 대부분의 편집 디자인에서 각주가 부수적인 요소로 분류돼 책의 하단에 본문보다 작게 자리 잡는 위계를 흔든 것이다. 책에 삽입된『보릿자루』의 이미지는 외곽을 흐릿하게 처리해 구멍을 통해 들여다보는 효과를 주었는데, 이는 게이 크루징 문화 중 '글로리홀'에서 착안한 것이다.

도판 18.『보릿자루 산책하기』지면. 이경민 작업.

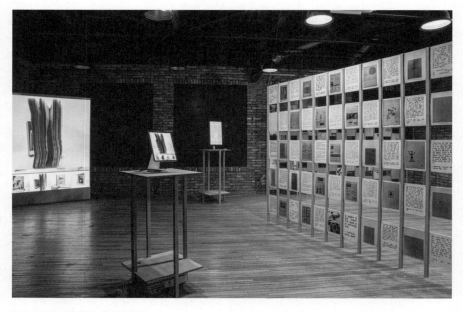

도판 19. 전시장 전경. 양승욱 촬영.

242

빗땅

대화하는 디자인

임경용, 구정연 엮음,『방법으로서의 출판: 아시아에서 함께하기의
방식들』(미디어버스, 2023)

서평의 주요 기능이 독자가 책을 본격적으로 읽을지 말지 정하도록 돕는
데 있다면 북 디자인 비평도 비슷한 역할을 할 수 있을까? 책의 디자인을
비평함으로써 독자가 본문과 디자인 모두를 본격적으로 읽을지 말지
정하도록 돕는 역할 말이다.

　　　　언뜻 이상한 말처럼 들릴지도 모르겠다. 책의 내용뿐 아니라 시각적,
물질적 형식도 읽는다니. 그러나 독자도 나 같은 사람, 즉 책을 사거나 읽을
때 겉모습, 재료, 책이 펼쳐지는 느낌, 특히 본문이 짜인 모양 등 디자인에
영향받는 사람이라면 어떤 책의 디자인은 책 자체와 내용에 관해서 중요하고
심지어 비판적이기까지 한 관점을 시사할 수 있다는 말이 그리 터무니없게
들리지는 않을 것이다.

　　　　이 글은『방법으로서의 출판: 아시아에서 함께하기의 방식들』(이하
『방법으로서의 출판』)의 북 디자인을 평한다.『방법으로서의 출판』은 나를
포함해 아시아 소규모 미술 출판 분야의 여러 활동가와 단체를 취재한
인터뷰 그리고 관련 글이 실린 책이다. 임경용과 구정연이 엮고 슬기와
민이 디자인해 미디어버스에서 출간했다. 이 리뷰는 책의 디자인에 초점을
맞추지만 디자인은 책의 내용과 분리되거나 독립된 것이 아니다. 편저자들이
글에서 명시한 것처럼 소규모 출판사에서 책을 유통하는 방식은 그들이 책을
펴내는 태도에 관해 시사하는 바가 있다. 비슷한 의미에서 소규모 출판사는
펴내는 책의 디자인에 관해서도 더 많은 자율성과 통제권을 누리곤 한다.
디자이너를 겸하는 발행인이 직접 디자인하기도 하고 신뢰하는 디자이너와
협업해 작업하기도 한다. 이때 소규모 출판은 글과 그림의 출판 못지않은 책
'형식'의 출판이다. 전자가 책의 가시적 내용을 이룬다면 후자는 '보이지 않는'
내용의 일부가 된다.

『방법으로서의 출판』을 실물로 처음 본 건 어느 아트북 페어에서 필자 증정본을 받았을 때였다. 대체로 화려하고 '특수' 후가공과 제본을 거친 자태를 뽐내거나 판형이 훨씬 큰 미술 디자인 서적 사이에서 이 책은 수수한 외관으로 내 시선을 끌었다. 앞뒤 표지의 회색 바탕에 은은한 흰색으로 찍힌 표제와 작은 검은색 글자들이 시선을 끌기에는 역부족이지만 이런 시각 요소는 책을 집어 들고 나서야 비로소 뚜렷하게 드러난다. 흰색으로 인쇄된 표제는 밝은 곳에서 바로 보면 좀 더 가시적이다. 대다수 독자는 책을 집어 들고 읽어보려는 순간에야 다채로운 지면 모서리를 눈치챌 수 있을 것이다. 평평한 탁상이나 매대에 놓인 상태에서는 크게 눈에 띄지 않는 특징이다. 사상과 정보를 더 빨리 더 직접적으로 전하는 방법들에 비해 소규모 출판은 조용하고 느리지만 더 신중하고 사려 깊은 소통 방식임을 의미하는 걸까?

　　『방법으로서의 출판』은 불필요한 낭비 없이 경제적으로 디자인되었다. 책 전체 본문은 먹 1도로 인쇄되었다(표지에 찍힌 표제가 유일한 예외다). 표지에는 값싸고 흔한 재생 판지가, 내지에는 서로 다른 색지가 쓰였으며 적당히 유연하고 적당히 튼튼한 표준 접착제로 제본되어 있다. 레이아웃마저도 경제적이다. 본문은 지면 모서리에 겨우 몇 밀리미터 여백을 두고 닿을락 말락 할 정도지만 실수로 잘려 나간 부분은 없다. 주어진 공간을 최대한 활용하면서도 제책상의 융통성을 어느 정도는 허용하기 위해 신중히 계산된 여백이다. 어쩌면 이는 저가(低價) 생산을 통해 살림을 유지하려는 독립 출판사의 (때로는 극단적인) 노력을 반영하는 동시에 독립 출판이 "한가한 (또는 값비싼) 취미"라는 시각을 무마하려는 장치일까?[1]

　　표지에 쓰인 글자체가 독특하다. 말레이시아의 글자 디자인 집단 '후루프(Huruf)'가 디자인한 「케다이케다이 메르데카(Kedai-Kedai Merdeka)」라는 글자체로, 말레이시아 '숍하우스'(말레이어로 '케다이케다이'라고 읽는다)의 다국어 간판에 흔히 쓰이는 장체 산세리프 글자체에서 영향받아 그들의 기존 글자체 「케다이케다이」를 실험적으로 변형한 작품이다. 이 글자체는 자위(جاوي) 문자, 타밀(தமிழ்) 문자, 한자(漢字) 등 말레이시아에서 쓰이는 문자들의 미학을 바탕으로 라틴 알파벳 자모 형태를 다시 상상한다. 특히 '고무처럼 유연한' 글자꼴, 연자(連字) 또는 대체 글리프를 이용해 다양한 다국어 배열이나 다국어가 쓰이는 상황에 맞추어 극적으로 글자를 늘릴 수 있는 기능이 두드러진다. 이 글자체가 본디 슬기와

1　이 가능성은 2021년 책 출판 프로젝트의 준비 단계로 서울 아트선재센터에서 열린 전시회 «방법으로서의 출판»에서 슬기와 민이 출품작 ‹나는 왜 출판하는가?›로도 제기한 바 있다. 우연은 아니겠지만 필자 역시 출판 활동으로 이윤을 남기지 못한다고 했을 때 동료에게 비슷한 말을 들은 적이 있다.

PUBLISHING AS METHOD

Asia Art Archive
Art Book in China
Art and Culture Outreach
Adocs
Ágrafa Society
Audio Visual Pavillion
Bananafish Books
Bangkok CityCity Gallery
Institute of Barbarian Books
Chang Wen-Hsuan
da-in-print
Display Distribute
Fotobook DUMMIES Day
Further Reading
Grey Projects
Hardworking Goodlooking
Helicopter Records
Irregular Rhythm Asylum
Kayfa Ta
Kim Nuiyeon & Jeon Yongwan
Min Guhong Manufacturing
NANG
Seendosi
Sharjah Art Foundation
Singapore Art Book Fair
Slow Burn Books
ซอย | soi
Temporary Press
the shop
Tokyo Zinester Gathering
White Fungus
Yellow Pages
Yellow Pen Club
Zine Coop

Edited by Lim Kyung yong and Helen Jungyeon Ku

민이 젊은 아시아 그래픽 디자이너 간 대화를 촉진한다는 주제로 공동 기획한 전시회 출품작으로 만들어졌음을 고려하면[2] 『방법으로서의 출판』에서 해당 글자체는 대화를 책으로 옮겨 와 연장한다는 의미에서 적절한 선택인 셈이다. 식민주의로부터 해방을 의미하는 '메르데카'를 덧붙인 「케다이케다이 메르데카」가 초지역적 영향을 인정하면서도 새로운 공존 방법을 모색하는 실험이라면[3] 『방법으로서의 출판』 역시 아시아 독립 출판과 다른 세계의 연결을 유지한 채 집단적 성장과 발전을 촉진하려는 실험으로 볼 수 있을까?

　　다양한 출판 실천을 다루는 책은 출판하는 일도 만만치 않을 것이다. 출판하고 유통하는 방식이 어쩔 수 없이 독자의 관심을 끌기 때문이다. 이와 관련해서 『방법으로서의 출판』 디자인의 몇몇 디테일은 이 책이 또 다른 출판 및 유통 모델에 맞춰 초판에서 실현된 바와 다른 모습으로 변용될 수 있다는 의도를 드러낸다. 제본 영역인 책등 근처 지면에는 펀치 구멍 위치에 들어맞는 점 두 개가 찍혀 있다. 이 책 자체에서는 아무런 실용적 쓸모가 없지만 이 장치는 책의 지면을 디지털 파일로 내보내 누구든 데스크톱 프린터로 소량 출력하고 제본할 수 있음을 시사한다. 더욱이 책의 지면 비례는 표준 A4 판형 비례와 거의 같아서 지면 크기를 '용지 크기에 맞게' 조절해 편리하게 출력할 수도 있다. 그러므로 다양한 독립 출판사나 참여자는 대량 인쇄를 무릅쓰지 않고 맞춤형 소량 출판을 이용해 보조 '발행인' 또는 비공식 배급인 노릇을 할 수 있을 것이다. 책 전체를 제작할 필요도 없다. 모든 글은 오른쪽 면에서 시작하니 별도로 또는 상이한 순서로 출력 제본할 수 있다. 과연 이런 양상은 책과 그 속에 담긴 생각을 유포하는 데 독자와 저자가 동등하게 참여하는 새롭고 해방적인 공유 유통 형식을 암시하는 걸까?[4]

　　호기심 많은 독자가 우연히도 (굳이 그럴 필요는 없지만) 표지 날개를 열어 보았다면 실제 표지와 닮은 구석이 거의 없는 숨은 표지를 발견했을 것이다. 책이 발행되기 전에 열린 전시회 《방법으로서의 출판》에 출품되었던 이 허구적 책 표지는 대형 벽화와 이 벽화를 실제 크기로 복제한 허구적 책 등 두 부분으로 제작되었다. "나는 왜 출판하는가"라는 제목이 붙은 이 작품에서 슬기와 민은 그들이(우리가) 공유하는 '출판 벽'에 관해 종결되지 않은 질문을

2　슬기와 민이 고토 데쓰야(後藤哲也)와 공동으로 기획한 《공통 관심사: 젊은 아시아 그래픽 디자이너들의 대화를 위해》는 2020년 5월 15일부터 10월 25일까지 광주 국립아시아문화전당에서 열린 대형 전시회 《연대의 홀씨》 일부로서 열렸다. 나와 파트너 제이미는 후루프를 포함한 열두 참여 작가 중 한 팀이었다.

3　탄 지 하오(Tan Zi Hao), 「Kedai-Kedai Merdeka: A Typographic Creolization」, 미디엄(Medium), 2020년 9월 1일.

4　구정연, 「마이크로 로지스틱스: 책을 무엇을 연결하는가」, 『방법으로서의 출판: 아시아에서 함께하기의 방식들』(미디어버스, 2023) 참조.

나는 왜 출판하는가

실기획편

WHY I PUBLISH

SULKI & MIN

김경태 촬영.

6. An interview by the author with the artist Park MeeNa, September 3, 2017. Quoted in Floor Plan Cabinet, eds. An Inyong and Hyun Seewon, designed by Gang Moonsick (Seoul: Audio Visual Pavilion, 2017). 5. Park told this story while she was explaining her work in the exhibition Curator's Cabinet CDZA, held at Iris Art Space (December 20, 2006–February 4, 2007).
7. I discussed two aspects of an ISBN in my presentation "ISBN 93600," on December 12, 2017. One aspect is the story I learned from the interview with Park and Seoul.64 how an ISBN is assigned to exhibition catalogs produced in the domestic art scene. Another aspect is my observation that, by assigning an ISBN to a book, the book gets a completeness and independency. To put it concretely, completeness means that a book is completed and produced into a single piece of a book, even if the contents of the book may continue in another book. In addition, being distinguished from other books, a book that has an ISBN achieves "independency" in libraries by being approached as an individual piece of a book.
9. [A Korean Standard Book Number consists of an ISBN and a supplementary number called bugaghho, literally meaning additional sign. See the National Library of Korea website for more information (in Korean): https://www.nl.go.kr/seoji/contents/S20101000000.do.—Trans.]

몇 가지 던지며 출판 행위 이면의 근본적 충동을 탐구했다.[5] 책에서 흔히 기대할 수 있는 '실제' 내용이 없다는 의미에서 '허구적'이라고 말했지만 슬기와 민은 ISBN을 발급받고 소량 인쇄해 판매가를 붙이는 등 나름대로 진지하게 이 물건을 '책'으로 규정했다. 언뜻 혼란스러워 보일지도 모르지만, 책이란 것은 쓰이기 전에 존재할 수도 있다는 생각은 실현하기 전에 상상할 수도 있다는 것, 그러니까 어쩌면 답을 찾기 전에 출판부터 해야 한다는 의미인지도 모른다. 영구적이기보다 과도적인 노력에 가까운, 또는 임경용이 말한 것처럼 출판 자체의 목적이나 결과보다 개인의 활동 과정에 가까운 작업으로서[6] 이 작품은 『방법으로서의 출판』에 관해 무엇을 말해주는가? 우상을 부수고 또 다른 우상을 세우는 오류에 걸려들지 않으려면 우리는 이 작업을 어떻게 지속해야 하는가?

이렇게 재탄생한 슬기와 민의 작품은 『방법으로서의 출판』 표지 안쪽에서 원작과 다소 다른 형태를 취한다. 위아래가 뒤집히고 크기가 축소되었을 뿐 아니라 책 표지와 비례가 달라서 작품 일부가 조금 잘려 나간 모습이다. 작품이 인쇄된 마분지의 흰 면은 대개 책 표지 안쪽이 아니라 바깥쪽에 쓰이는 면이다. 혹시 슬기와 민은 해당 작품을 대량으로 출판할 생각이 있었는데 어쩌다 보니 『방법으로서의 출판』에 '재활용'되고 만 것일까? 솔직히 말해서 이 마지막 의문에 대해서는 설득력 있는 답을 상상하기 어렵다. 이 부분은 독자 스스로 디자이너에게 질문해 대화를 이어가도록 의문으로 남겨둘 생각이다. 내가 말할 수 있는 것은 이처럼 모호한 배치가 슬기와 민의 원작이 지닌 건강한 냉소를 보존한다는 점이다. 정말 우리는 공공의 이익을 위해 책을 출판하는가? 아니면 출판은 우리 자신의 욕망을 채우기 위한 수단일 뿐인가? 둘 다일 수는 없을까?

지금까지 나는 책을 디자인한 슬기와 민과 책의 내용 사이에서 벌어졌을 법한 대화를 상상하며 『방법으로서의 출판』에 관해 몇 가지 질문을 던졌다. 독자들이 책을 읽으며 답을 구하거나 책의 형식을 읽으며 더 많은 질문을 찾기 바라면서 이 질문들에 대한 확답은 슬기와 민의 작품이 표방하는 정신에 따라 유보하려 한다. 『방법으로서의 출판』은 읽는 책일 뿐 아니라 실천하는 책이기도 하므로('방법'이라는 말이 이를 명백히 가리킨다) 그 디자인이 책에 내재한 생각들을 실천에 옮기는 것도 적절하기만 하다.

5 https://www.sulki-min.com/wp/why-i-publish-mural/ 참조.
6 임경용, 「아시아 출판 실천: 새로운 보편성을 향하여」, 『방법으로서의 출판: 아시아에서 함께하기의 방식들』(미디어버스, 2023) 18쪽 참조.

Gideon Kong

Book Design as Dialogue

If one main purpose of book reviews is for readers to decide whether to commit to reading a book, can a book design review serve a similar purpose? To critique a book design so that readers can decide whether to commit to reading both its texts and design?

This may seem odd at first. Should one read the visual and material form of a book on top of its contents? If you are like me — whose decision to purchase and read a book can be influenced by its design (e.g., visual appearance, material, how the book opens, and especially how it is typeset) — then it is not too far-fetched to think that the way a book is designed does say something significant or even critical about the book and its contents.

This is a book design review of *Publishing as Method: Ways of Working Together in Asia*, a book that contains essays and interviews from a wide range of actors and entities — including myself — in the field of small-scale art publishing in Asia. Edited by Lim Kyung yong and Helen Jungyeon Ku, the book is published by Mediabus and designed by Sulki and Min. Although this review focuses on the book design, it is not isolated or independent from the book's contents. As articulated in essays written by the editors, the way small-scale publishers determine how their books are distributed says something about the attitude of the books they published. Similarly, small-scale publishers often have more autonomy and control over the design of their books. This can be exercised directly by publishers who also design their books or through trusted designer collaborators. Done this way, small-scale publishing is the publication of *form* as much as it is of text and images. While the latter makes up the visible contents of a book, the former constitutes its 'invisible' contents.

The first time I saw physical copies of *Publishing As Method* was at an art book fair when I received contributor copies. Amidst other art and design publications that are mostly colourful, had 'special' finishing and binding, or were much larger in size, this book first caught my attention for its unassuming appearance. The low-contrast white-on-grey title and small body-size texts on the front and back covers did little to grab attention. The visual elements only become obvious when one picks up the book. The titles printed in white are more visible under light and in direct view; most readers will also only notice the book's colourful open edges when it is picked up and just about to be read — otherwise inconspicuous when the book is lying flat or on a shelf. Does this describe small-scale publishing as a quieter, slower, but more deliberate and considered form of engagement when compared to quicker or more immediate modes of disseminating ideas and information?

Publishing As Method is also economical in its design and does not use what is more than necessary. Its contents are printed in a single-colour black throughout (the only exception is the cover title). It uses the inexpensive and ubiquitous greyboard for the covers and different sections of coloured paper for the contents, held together with a standard glue bind that provides just enough flexibility and strength. This book is economical even in its layout. Contents are sometimes so close to the outer edges (just a millimeter away) but never cut off by mistake; the outer margins are carefully calculated to allow for maximum use of space within the pages while working with tolerances in book production. Does this reflect independent publishers' (sometimes drastic) measures to remain financially sustainable through low-cost production, all while negotiating with views of it being a 'redundant (or expensive) hobby'?[1]

The typeface used on the cover is an unusual one. Named Kedai-Kedai Merdeka

1 This possibility was brought up by Sulki and Min in their artwork *Why I Publish*, created for the exhibition *Publishing as Method* organized in 2021 as a precursor to the book under review and held at the Art Sonje Center, Seoul. Not so coincidentally, I received a similar comment from a colleague when I shared that my publishing practice does not bring profit.

and designed by Malaysian type and design collective Huruf, it is an experimental variant of Kedai-Kedai — a previous typeface of theirs influenced by condensed sans-serifs found in multilingual and vernacular signage of Malaysian shophouses (i.e., 'kedai-kedai' in Malay). This version reimagines letterforms of Latin alphabets based on the aesthetics of various scripts used in Malaysia (e.g., Jawi, Tamil, Chinese), particularly expressed through 'elastic' letterforms, ligatures, or alternates that could dramatically extend to fit different multilingual arrangements or vernacular situations of use. Considering how this typeface was originally a contribution to an exhibition[2] co-curated by Sulki and Min — one focused on creating conversations between young Asian graphic designers — its use in *Publishing As Method* is fitting for extending that conversation into this one. If the addition of 'Merdeka' — which translates to freedom from colonialism — positions Kedai-Kedai Merdeka as an experiment with new ways of coexistence while acknowledging trans-local influences,[3] is *Publishing As Method* also an experiment in facilitating collective growth and development of independent publishing in Asia while being connected to the rest of the world?

Publishing a book examining a diverse range of publishing practices is a tricky task since the way it is published and distributed would naturally be called to readers' attention. In relation, certain design details of Publishing As Method reveal possible intentions of how it could adopt alternative publishing or distribution models, even if it is not realised in this first edition. Throughout the book, there is always a pair of dots positioned as hole-punch markings near the book spine. Although this may not serve any practical purpose in the book itself, it

suggests how the book's pages can be directly exported as digital files for anyone to print and fasten in low quantities using a desktop printer. And since the book's width-to-height proportion is very close to that of a standard A4 size, pages could be printed conveniently with the 'fit-to-page' option. Various independent publishers or contributors could act as auxiliary 'publishers' or informal distributors without committing to large print runs by printing on demand. They need not even commit to printing the entire book since each contribution always starts on the recto and could be printed and fastened as independent or reordered sections. Could this point towards a different, more emancipatory form of shared distribution in independent publishing where readers and authors are equally invested in the circulation of books and their ideas?[4]

Curious readers who happen to flip open the cover flaps by chance — since there is no real reason to do so — will discover a hidden book cover alternative that bears little resemblance to the actual one. Originally presented as a two-part artwork in the *Publishing As Method* exhibition prior to the publication of the book, this was a fictional book cover presented as a large mural and a fictional book reproducing the same mural in actual size. Titled *Why I Publish*, Sulki and Min presented some unanswered questions about their/our shared 'publishing bug' and explored fundamental impulses behind acts of publishing.[5] Although I call it 'fictional' because the book does not provide any 'real' content in the way we expect books to do, Sulki and Min are rather serious about positioning this as a book by cataloguing it with an ISBN, printing it in an edition, and giving it a retail price. Confusing as it may first seem, this could simply mean that a book can exist before it is written, ideas can be imagined before they are realised, and we need to first publish before we can find answers. What does this say about *Publishing As Method* as an interim rather than a permanent effort?

2 *Common Interests: For a Conversation of Young Asian Graphic Designers* was curated by Sulki and Min and Goto Tetsuya, and presented as part of a larger exhibition, *Solidarity Spores*, at Asia Culture Center, Gwangju, May 15 – October 25, 2020. Along with Huruf, my partner Jamie and I were also among the twelve participants in the exhibition.

3 This was described by Tan Zi Hao in his explanation of Kedai-Kedai Merdeka in an online article (https://medium.com/@huruf.my/kedai-kedai-merdeka-a-typographic-creolization-2ffe19913024)

4 This idea and some of its examples were shared by co-editor Helen Jungyeon Ku in her essay 'Micro Logistics: How Books Connect to the World'.

5 This was mentioned in both Sulki and Min's artwork and their description of the artwork. See Sulki and Min's website (https://www.sulki-min.com/wp/why-i-publish-mural/).

Or in Lim's words, as the process rather than the purpose and outcome of one's practice?[6] How can we continue building on this work to avoid falling into the trap of building canons again only after destroying previous ones?

The second life of this artwork by Sulki and Min takes on a slightly different form underneath the covers of *Publishing As Method*. Other than it being upside-down and reduced in size, it is also slightly cropped and does not share the same proportions as the book. Printed on the coated white side of the greyboard normally meant for book exteriors rather than interiors, could it be that Sulki and Min were actually serious about publishing that work on a larger scale, only for it to end up being 'recycled' for *Publishing As Method*? To be honest, I cannot figure out a convincing reason for this and I will leave this last one for readers to ask the designers themselves and to keep the conversation going. What I can tell is that this obscure placement retains the same (healthy) cynicism from Sulki and Min's original artwork. Do we really publish for the greater good? Or is it meant for satisfying our own desires? Can it be both?

Up to this point, I brought up several questions about *Publishing As Method* by imagining a dialogue between Sulki and Min's design and the book's contents. Leaving them unanswered (in the spirit of Sulki and Min's artwork), I hope readers would read the book in search of answers, or read the book's form in search of more questions. Since *Publishing As Method* is a book not only meant to be read but also practiced—the word 'method' being an obvious indicator—it is only appropriate for its design to put to practice the ideas it holds.

6 This was articulated by co-editor Lim Kyung yong in his opening essay 'Publishing Practices from Asia: Toward a New Universality' in *Publishing as Method: Ways of Working Together in Asia*.

정아람

종이와 인간과 기계의 연동: ≪구현된 출판≫으로 상상한 몸들에 대해*

종이는 인간의 손, 가위와 잉크 등의 도구, 인쇄 기계와 상호작용하며 각양각색의 행위를 펼친다. 종이는 접힐 수 있고 잉크에 묻힐 수 있다. 종이는 코팅될 수도 있고 구멍이 뚫린 채로 지탱될 수도 있다. 종이는 다발로 묶일 수 있으며 휘어질 수 있고 넘길 수 있으며 제본될 수 있다. 종이는 휘날릴 수 있고 찢어질 수 있으며 구를 수 있다. 종이는 두꺼울 수도 얇을 수도 있다. 이어 붙여 평면의 길이를 늘일 수 있고 오려서 크기를 줄일 수 있다. 종이는 무엇이든 될 수 있다.

한국타이포그라피학회 국제 교류 콘퍼런스 ≪새로운 계절: 세계관으로서의 출판≫(2023.6.17.–2023.6.20.)을 위해 한국을 방문한 앤시아 블랙의 기획으로 열린 ≪구현된 출판(Embodied Press)≫(2023.6.18.–2023.06.30., wrm space)에서 종이의 다양한 행위를 상상할 수 있었던 것은 그 행위가 인간의 몸 그리고 상상과 연동한 또 하나의 신체로 구현되었기 때문이다.

책의 규범성을 벗어난 몸들

펼쳐진 채로 테이블에 세워진 니컬러스 식의 『라디에이트(Radiate)』(2019–2022)는 앞뒤 표지와 본문으로 구성된 관습적인 책의 형태를 표방하지만 이곳엔 글이 아닌 색깔이 담겨 있다. 작가는 각 책에서 색상의 스펙트럼을 보여준다. 예를 들어 흰 배경의 페이지로 시작해 옅은 분홍색이 나타나다 점점 채도가 높아지며 자주색

* 이 글을 쓰기 위해 전시 기획자인 앤시아 블랙과 초청 기획자인 폴 술러리스에게 서면 인터뷰로 도움을 받았다. 전시장에서는 알기 어려웠던 작업 과정과 해석을 보태주어 감사하다는 말씀을 드린다.

페이지로 마감하는 식이다. 이 색들은 부드럽고 밝은 레터프레스용 잉크들이 롤러에 묻어 종이 위로 밀리며 찍어낸 잉크들이다. 모호크(Mohawk)라는 이 종이는 일반적으로 책에 쓰이는 재질보다 조금 더 두꺼운데, 잉크들이 이 종이 위에 고르게 안착했다.

레터프레스라는 양식은 기계를 움직여 잉크를 롤러에 묻히는 인쇄 방식이다. 손잡이를 잡고 롤러를 돌려 낱장의 종이에 잉크 자국을 새기는 데는 인간의 몸이 필요하다. 그 낱장들은 손수 풀을 붙여 제본하는 '드럼리프 바인딩' 기법으로 묶여 색상의 흐름을 표현한 공간이 된다.

울리세스 카리온(Ulises Carrión) 따르면 책은 삼차원의 구조이자 메시지를 내보내는 순차적인 지지체(sequential support)로 이루어진다.[1] 단순하게 말하면 책은 페이지의 순차다. 독자는 페이지에 단락 단위로 적힌 텍스트의 배열에 따라 페이지를 '넘기면서' '읽는다'. 이는 정보의 배열 순서에 따라 읽는 것으로, 카리온은 이러한 순차성이 책에 '시간'이라는 새로운 요소를 도입한 것이라고 말한다. 여기서 말하는 '시간'이란 과거−현재−미래라는 단선적이고 선형적인, 그리고 진보를 전제한 시간성으로 보인다.

이와 같은 설명과 대조적으로『라디에이트』는 어떤 방향에서 어떤 순서로 펼치든 색의 채도가 높아지고 낮아지는 변화를 볼 수 있다. 즉 기존의 페이지 번호 매기기가 선형적인 나아감인 반면에『라디에이트』의 페이지들은 선형적 규범성에서 벗어나 복수(複數)의 시작과 끝으로서 존재하는 것이다. 독자의 시점에 따라서 시작과 끝은 어느 페이지에서든 자리매김할 수 있다.『라디에이트』에서 책 페이지를 넘기는 관습적인 읽기 행위는 채도의 연속적인 움직임으로 치환되기 때문이다. 그러므로 이 책은 과거−현재−미래라는 선형적 시간성의 틀에서 벗어나 시간과 주체가 좀 더 자율적으로 관계를 맺는 가능성을 시사한다.[2]

시작과 끝이 특정한 위치에 고정되지 않는 펼침 방식은『투 폴드: 두 배로 멋지거나 많거나(Two Fold: twice as great or as numerous)』(2017, 이하 『투 폴드』)에서도 생각해 볼 수 있다. 이 작업은 종이를 반 접어 생긴 대칭축의

1 울리세스 카리온, 기 스크라에넌,『책을 만드는 새로운 예술』, 임경용, 이한범, 차승은 옮김 (미디어버스, 2017) 34쪽.
2 본 전시의 기획자이자 작가인 앤시아 블랙의 설명에 따르면 과거-현재-미래라는 단절된 시간 구분을 벗어난 몸의 경험은 니컬러스 식 자신이 몇 년 동안 의료적 트랜지션을 경험한 데 따른 것으로, 이에 대한 자세한 논의는 2024년에 발행되는『구현된 출판』에 수록될 예정이다. https://antheablack.com 참조.

양승욱 촬영.

양쪽에서 두 작가가 동시에 선을 그려 도형을 완성하고, 그 모양대로 잘라[3] 도형 모양만큼 빈 지면들을 만들어낸 아코디언북이다. 도형은 두 사람이 서로 협상하듯 선을 그린 드로잉 퍼포먼스 기록의 형상이다. 페미니스트인 작가들은 이 과정에서 서로의 말을 '경청'하며 그려야 했고 상대방보다 더 많은 공간을 차지하지 않기 위해 조절해야 했다.

이 형상은 이미 잘려 나갔기 때문에 관객은 그 모양을 채우는 재료가 비워진 상태로 본다. 그곳에 잉크가 아닌 빛이 투과해, 바닥에는 빈 모양을 제외한 아코디언 북의 전체 그림자가 드리운다. 종이 안에 자리매김한 이 일종의 빈틈은 작가들이 그들의 상상을 투사한 또 다른 형상들, 예컨대 인간의 신체, 꽃, 괴물 또는 곤충 등으로서 관객을 마주한다. 기존에는 책 페이지가 단단히 묶여 텍스트를 담아내는 충실한 그릇으로 쓰였다면『투 폴드』는 그러한 묶인 면들을 펼치고 채워진 자리를 오려 페이지 바깥으로 연결하는 공간을 만들어낸다. 이로써 책 또는 종이는 스스로 그 바깥으로 난 통로가 된다. 기존의 책이 정보를 세상으로 내보내는 물리적 지지체였다면 『투 폴드』는 책 또는 종이 그 자체가 세상과 교섭하는 몸이 된 셈이다.

영상 작업 〈오 르부아(Au Revoir)〉(2015)는 사랑하는 사람과의 작별과 이별을 은유적으로 암시한다. 365장의 낱장을 두 손 가득 들고 있는 이 사람이 어쩌면 주인공일지도 모르겠다. 이 종이탑엔 사랑하는 사람을 그리는 그의 목소리가 매일 담겼는지도 모른다. 이제 그는 바람이 부는 방향대로 종이가 이륙하도록 보조한다. 종이들은 눈이 쌓인 시린 땅 위로 걷잡을 수 없이 굴러 흩어진다. 흰 종이에 실크스크린으로 흰 글씨들을 찍어낸 낱장의 페이지들이 겨울 바다를 배경으로 흩날린다. 누군가에 대한 그리움으로 누적된 시간들은 바람결에 따라 사그라지고 글이 담긴 종이들은 어딘가에 우연히 안착하고 그로부터 또다시 벗어난다.

진의 재매개성과 친밀성

전시장 한 켠에서는 다양한 진을 열람할 수 있는데, 이 진들은 미국의 로드아일랜드주에 자리한 퀴어.아카이브.워크(이하 QAW)에서 활동하는 작가들이 제작한 것이다. QAW는 퀴어 문화와 관련한 자료들을 소장하는

3 울리세스 카리온에 따르면 책 페이지를 변용한 사례는 1950년대 남미와 유럽 등에서 유행한 구체시 문학 운동에 참여한 작가들에게서 찾을 수 있다. 그들은 빈 페이지 또는 총천연색의 페이지를 만들기도 했고 페이지의 표면을 문자와 이미지로 덮거나 구멍을 뚫고 접고 불태우기도 했다. ―울리세스 카리온, 기 스크라에넨, 위의 책(2017) 47쪽.

양승옥 촬영.

개방된 도서관이자 쉼터이며 퀴어 예술가들이 함께 출판을 통해 협업하며 서로를 지지하는 예술 협업 공간이기도 하다.[4]

여기에서 만든 진들은 A1 크기의 전지부터 한 손으로 들 수 있는 한 장짜리 전단지(flyers)까지 크기와 쪽수가 굉장히 다양하다. 컴퓨터 문서 프로그램으로 쓴 글뿐 아니라 직접 쓴 손 글씨나 만화체 그림, 그리고 사진이나 웹페이지에서 볼 수 있는 온갖 이미지와 특수문자로 이뤄진 텍스트가 실려 있다. 말하자면 컴퓨터나 웹페이지를 통해 구현된 이미지와 텍스트가 원래의 디지털 매개 장치로부터 나와 다시 리소그래프 인쇄라는 또 다른 매개체를 거쳐 종이라는 지지체로 이동한 것이다.

이러한 재매개는 서로 다른 곳에서 기원한 텍스트들을 진이라는 하나의 공간으로 불러들인다. 예를 들어 종이 위에 미국의 인권 운동가 두보이스의 책 표지 이미지를 얹고 진을 만든 작가가 건네는 단어들을 그 이미지 위에 다른 색으로 겹쳐 인쇄한다. 작가의 이런 배치는 독자에게 두 개의 언어가 쌓인 다층적인 물질로서 다가간다. 진이라는 공간 안에서 문자와 이미지의 병치는 자유롭고 일괄적이지 않으며 무엇보다도 규격화되어 있지 않다. 작가는 진의 공간을 자유롭게 활보하듯이 텍스트들을 배치한다.

한국 독자에게『여성의 남성성』『가가 페미니즘』으로 잘 알려진 잭 핼버스탬(Jack Halberstam)의 글「현란한 자본, 또는 마스터의 툴키트(Vertiginous Capital Or, The Master's Toolkit)」는 웹 게시글[5]에서 얇은 갱지로 옮겨 와 리소 인쇄되었다. 독자는 스크롤을 내리며 읽는 평면적 웹페이지에서 부드럽고 구겨지기 쉬운 종이로 이동해 잉크 자국의 표면을 따라가며 읽는다. 텍스트는 종이와 웹을 가로질러 존재한다.

종이 인쇄물이 스크린 및 디지털 장치와 다른 점은 인쇄 물질 그 자체를 공동체 구성원들과 나누어 가질 수 있다는 점이다.[6] 진 출판에서 직접 배포, 즉 나눔은 중요한 행위다. 서로 나눔으로써 존재할 수 있다는 메시지를 상기시키는『공유를 통한 생존(Survival by Sharing)』(2022)은 퀴어 저자들의 출판된 글들을 복사해 묶은 선집이다. 바버라 스미스, 사라 아메드 등 퀴어 이론가, 연구자, 활동가 들의 글이 복사본으로 실려 있다. 원본에서 복사되어 이 책으로 재매개된 글들은 독자들의 사회를 퀴어의 관점에서 구성하고

4 https://queer.archive.work

5 잭 핼버스탬,「현란한 자본, 또는 마스터의 툴키트」, 불리블로거즈 블로그, 2018년 7월 2일, https://bullybloggers.wordpress.com/2018/07/02/vertiginous-capital-or-the-masters-toolkit-by-jack-halberstam/

6 《새로운 계절: 세계관으로서의 출판》 콘퍼런스에 연사로 참여한 폴 술러리스는 해당 강의에 쓴 글을 리소그래피로 인쇄해 청중들에게 나누어 주었다. 그에 따르면 이는 자신의 출판 방법론과 의제를 표현하는 방식으로, 특정한 맥락과 장소에 맞추어 직접 제작한 진을 소규모 청중에게 나누는 행위다. 작가 개인의 상호작용과 관객의 참여를 배포 환경에 연결 짓는 이 행위에는 관객에 대한 신중하고 세심한 배려가 필요하다.

양승욱 촬영.

상상하도록 이끌어준다.

　　나눔으로써 특정한 성원들의 공동체를 형성하는 진 출판 행위는 특정한 의제를 둘러싸고 의견과 상상을 전달한 데서 유래했다. 이 시작점은 1950년대 SF 소설 매니아들이 직접 만든 책을 기획, 제작, 유통한 경향에서 비롯된 소규모 독립 출판 운동이었다. 이후 펑크, 페미니즘, 퀴어, 비건, 반(反)인종차별, 정치적 아나키즘, 환경 등의 영역에서 사상의 표현과 소통 도구로 전유했다.[7] 등사기, 스텐실 인쇄기, 타자기 등 개인 인쇄기가 보급되면서 개별적인 제작과 유통이 용이해졌다. QAW의 설립자인 폴 술러리스의 설명에 따르면 리소그래피 인쇄의 경우 한 번에 한 가지 색상을 인쇄하기 때문에 한 가지 색상으로 인쇄할 경우 제작 속도가 빠르다. 또한 리소 잉크는 투명하기 때문에 한 번에 하나씩 겹쳐서 무한한 색상 조합을 만들어낼 수 있다.

　　간소하면서도 표현력이 풍부한 인쇄 기술 덕분에 진은 개인이나 소규모 공동체가 갈망하는 대항적 사상과 언어로써 세계와 감정을 구현하고 이를 비상업적으로 공유하는 친밀한 매체가 되었다.

　　그렇다면 인간의 면역 기능을 압도한 질병이 전 세계로 뻗어나가던 팬데믹 시기에 진을 만든다는 것은 어떤 의미일까. 『25 포럼 긴급 독자 2: 위기 속에서 서로 돕는 출판하기(25 Forum Urgency Reader 2: Mutual Aid Publishing During Crisis))』(2020)는 2020년 코로나-19 팬데믹으로 사회적 격리가 시작된 이후 QAW에서 진행한 프로젝트였다. 프로젝트를 개최한 폴 술러리스는 100여 명의 작가에게 원고를 받고 한데 모아 QAW에 마련된 리소그래프 인쇄기로 스물다섯 부를 출력했다. 이 프로젝트는 사회적 격리로 고립된 작가들을 정서적, 금전적으로 지원하기 위한 목적에서 출발했다. 출판을 통해 공동의 돌봄을 구현하기 위한 조치였던 셈이다.

　　팬데믹에 대한 작가들의 감정과 대응 방식은 저마다 다양한 형식을 취한다. 현상에 대한 단상을 글로 표현하고 자가 격리한 유튜버 영상의 썸네일 이미지들을 모아 한 면에 배치하기도 했으며 천으로 마스크를 만드는 템플릿을 작성하기도 했다(재단하는 데 사용할 자의 눈금을 종이에 표기해 두기도 했다).[8] 비록 작가들은 생전 처음 겪는 사회적 격리로 인해 동떨어져 원고를 각자 작업해야 했지만 서로의 목소리를 한 자리로 모은 출판 행위를 통해 일시적이나마 연대를 경험했을 것이다.

7　알레산드로 루도비코, 『포스트디지털 프린트: 1894년 이후 출판의 변화』, 임경용 옮김(미디어버스, 2017) 45쪽.
8　폴 술러리스 웹사이트 https://soulellis.com/work/urgencyreader2/index.html 참고.

이상 본 전시에서는 작가들이 책의 형식과 물성 자체를 어떻게 작업의 대상으로 삼아 전유했는지 살필 수 있었다. 레터프레스, 리소그래피 등 인간의 신체 행위를 거쳐 잉크를 바르고 출력하는 인쇄 생산구조는 인간의 몸, 잉크와 종이라는 물체, 그리고 기계의 상호작용으로 작동한다. 따라서 책들 또는 내용물을 담은 낱장의 종이 내지 꾸러미를 바라본다는 것은 그것의 생산에 동반된 '서로 다른 신체, 공간, 물체, 기계, 자본의 집합체[9]'를 추적하고 상상하는 것과도 같다.

　　너무도 당연한 말이지만 이러한 신체, 공간, 물체, 기계, 자본 등 생산의 제반 조건들은 지리적, 지역적, 사회적으로 다른 위치에 놓일 것이다. 이번 전시는 미국과 캐나다라는 서구 사회, 그 가운데서도 작가와 기획자 들이 생활하는 지역의 문화적 경험들, 퀴어와 공동체라는 위치에서 기획한 출판 실천을 보여주었다. 미국, 캐나다, 유럽 등지의 출판 역사에서 맺어진 진과 예술로서 책의 위상은 한국에서 또 다르게 해석될 여지가 있다. 여기서는 그러한 측면을 비교하지 못했지만 적어도 전 세계적으로 규범화된 책을 경험한 입장에서 이 글이 이 작업들의 의미를 헤아려보는 데 도움이 되기를 바란다.

9　밀로시 흐로흐(Miloš Hroc), 「시간이 지난 것이 아닌 다 된 것: 진과 포스트디지털 기억의 물성(Not Out of Date, but Out of Time: The Materiality of Zines and Post-digital Memory)」, 『역사 포럼(Forum Historiae)』 제14권 1호(2020) 21쪽. http://www.forumhistoriae.sk/en/clanok/not-out-date-out-time-materiality-zines-and-post-digital-memory

임혜은

글자 위 나부끼는 무지갯빛 깃발

성적 소수자 활동가이자 자긍심의 무지개를 고안한 길버트
베이커(1951–2017)를 기리며 만들어진 영문 서체 「길버트체(Gilbert
Typeface)」의 한글판 서체입니다. 「길벗체」라는 이름에는 길버트
베이커의 뜻을 잇는다는 의미와 동시에, 다양성을 존중하는 사회를
향한 여정(길)을 함께하는 '벗'의 의미도 담고 있습니다. 「길벗체」는
최초로 전면 색상을 적용한 완성형 한글 서체입니다.
—『길벗체해례본』중

2020년 9월에 「무지갯빛 길벗체」가 출시된 이후, 11월에 「트랜스젠더
길벗체」, 2021년 1월에 「바이섹슈얼 길벗체」가 출시되었다.
—『길벗체해례본』중

온, 오프라인에서 「길벗체」를 사용한 제작물을 발견할 때면 자연스럽게
그 제작물이 속한 공간은 안전하다고 여기게 된다. 이처럼 제작물에 특정
글자체를 사용하는 것 자체로 제작자와 감상자 간의 교감을 끌어내는 일은
드물고, 그렇기에 귀하다. 하지만 「길벗체」가 여러 방면에서 활발히 쓰이는
이유는 디자이너가 부여한 상징성 때문만은 아닐 것이다.
 난 낯을 많이 가리는 성격이어서 웃음이 많은 사람을 좋아한다.
따뜻한 에너지를 발산하는 사람은 어디서나 존재감을 손쉽게 드러낸다. 그런
이에겐 마음을 열기도 쉽다. 나에겐 「길벗체」의 첫인상이 그랬다. 단단하게
연결된 글줄 속 경쾌한 리듬을 품은 유쾌하고 상냥한 인상의 글자체. 한 벌의
글자체는 디자이너가 내리는 수많은 선택을 거쳐 완성된다. 그리고 그런
다양한 선택은 디자이너의 의도를 드러내기 위해 조화롭게 연결되어 있다.
「길벗체」의 형태 역시 제작 목적과 밀접한 관련이 있다.
 「길벗체」는 정사각형 네모꼴을 가득 채우는 골격이다. 특징적인
점은 가로모임 받침글자에서 네모꼴을 상하로 채우는 첫닿자와 받침닿자의

비율이다. 일반적으로 본문용 한글 민부리 글자체의 받침글자는 첫닿자와 받침닿자의 시각적 무게감을 약 5:5로 맞춰 안정적인 구조를 취한다.

하지만 「길벗체」는 첫닿자 쪽 여백에 분명한 무게를 둔다. 「길벗체」의 획 굵기는 「SD 그레타산스」 볼드(Bold)와 유사한데, 이처럼 획이 굵은 글자체는 네모꼴 안에서 받침닿자의 비율이 줄어들 경우 획 두께의 일관성을 확보하기 위해 받침닿자 속공간을 더욱 잘게 나눌 수밖에 없다. 두꺼운 획과 좁은 속공간에 의해 받침닿자 공간의 밀도는 더욱 높아진다. 받침닿자의 획끼리 당기는 힘도 강해진다. 이로 인해 획 사이의 여백은 시각적으로 더욱 좁아 보인다. 첫닿자와 받침닿자의 공간 격차를 극대화한 구조와 굵기의 조합인 것이다. 이렇게 생겨난 대비는 닿자 사이의 긴장감을 조성하고 균질한 공간이 주는 정적이고 정갈한 느낌 대신 역동적인 공간감을 형성한다. 이러한 의도는 닿자 디자인에서도 드러난다.

「길벗체」 기역의 생김새는 옛 활자 시대 훈민정음해례본에 나타난 기역과 동일하다. 가로획과 세로획이 수직으로 만나는 기하학적 형태다. 그렇기에 「길벗체」는 첫닿자 공간을 활용하는 방식이 특징적이다. 일반적인 글자체의 꺾임기역에서는 삐침이 첫닿자 공간을 사선으로 이등분하는 반면에 「길벗체」에서는 첫닿자의 큰 공간을 통째로 활용할 수 있다. 기역의 공간이 니은과 유사해지는 셈이다. 이러한 기역은 판면 내 큰 부피감을 맡은 여백의 등장 빈도를 높인다. 유사한 기역 형태를 띠는 「아리따 돋움」과 비교해 보자. [도판 2]를 보면 가로모임 받침글자에서 「길벗체」와의 차이점을 알 수 있다. 기역은 세로획 아래쪽에서 한 번 더 왼쪽으로 꺾여 갈고리 모양으로 변주되고, 이러한 모양의 기역은 받침글자의 받침닿자와 만나며 그 효능을 발휘한다. 비어 있어야 할 삐침의 아래 공간을 첫닿자가 이루는 수평의 직선이 채워주는 형상인 것이다. 그로 인해 가로모임 받침글자의 첫닿자에 기역과 쌍기역이 올 땐 마치 미음과 비읍이 올 때처럼 가늘고 선명한 직선 모양의 사이 공간이 형성된다.

기역과 유사한 사선 삐침이 있는 시옷에도 같은 규칙이 적용되었다. 시옷에 적용된 방식은 신선한 삐침과 내림의 기울기로 인해 더욱 흥미롭다. 일반적으로 시옷은 비스듬한 기울기의 직선 두 개를 이어 붙여 만든다. 이때 시옷의 공간은 삼등분된다. 하지만 「길벗체」의 시옷은 삐침과 내림이 한 세로획으로부터 좌우로 뻗어나가 각각 세로획과 직각을 이룬다. 삐침과 내림은 대칭을 이루며 공간을 커다랗게 이등분한다. 또한 기역과 마찬가지로 수평의 직선이 닿자의 하단을 마감한다. 두꺼운 부리가 크게 비어버린 공간의 중심을 잡아주고, 첫닿자의 하단 중심에 세모꼴의 작고 뾰족한 파임을 넣어

「길벗체」.　　　　　　　　「Yoon 고딕 300」.　　　　　　「SD 그레타산스」.

깔기개간갤괄 길벗체처럼 명랑하게

깔기개간갤괄 길벗체처럼 명랑하게

깔기개간갤괄 길벗체처럼 명랑하게

(위에서부터)「길벗체」「아리따 돋움」「SD 산돌고딕 Neo」.

감깜남담땀람맘밤빰삼쌈암잠짬참캄탐팜함

감깜남담땀람맘밤빰삼쌈암잠짬참캄탐팜함

(위에서부터)「길벗체」「SD 그레타산스」.

기역과의 통일성을 유지하면서도 시옷으로 판독할 수 있도록 조정했다. 14pt 정도의 작은 크기로 보았을 때 위쪽의 덩어리감에 대비되어 잉크 트랩같이 작고 예리하게 반짝이는 공간이 매력적이다.

이로써 가로모임 받침글자에서 첫닿자의 하단이 수평의 직선으로 마무리되는 경우는 열아홉 개 중 열여섯 개가 되었다. 오밀조밀하고 일관된 사이 공간의 형태와 가지런하게 수평으로 정렬되어 반복되는 직선이 글줄 내에서 단단하고 정연한 질감을 형성한다. 이런 질감은 열린 공간의 닿자가 자아내는 시원하고 역동적인 공간감과 서로를 보완해 주며 잘 어우러진다. 이 결합이 「길벗체」가 말하고자 하는 다양성에 대한 개방 및 연대 의식과 맞닿아 있지 않을까 생각해 본다.

이어서 「길벗체」의 또 다른 특징인 크고 부드럽게 꺾인 파이프 형태의 부리를 언급하지 않을 수 없다. 이는 「길벗체」의 모태가 되는 영문 글자체 「길버트체」에서 가져왔다. 펄럭이는 깃발을 형상화한 것이다. 이러한 한글의 부리 형태를 보면 자연스럽게 영문의 슬래브 세리프 스타일을 떠올리게 된다. 하지만 여기에 반전이 있으니, 바로 「길버트체」는 산세리프 스타일의 글자체라는 점이다. 「길벗체」의 부리에 적용된 형태는 「길버트체」의 'a'와 'b'의 스퍼(spur) 그리고 'r'의 터미널(terminal) 등에 적용돼 있다.

하지만 배성우 디자이너는 한글화 과정에서 이 형태를 세로획 부리에 적용함으로써 좀 더 적극적으로 반영했다. 부리의 '니'에서 가장 굵고 크며 '뻘' '뱄'과 같은 복잡한 모임 글자꼴로 갈수록 점점 얇고 작아진다. 섬세하게 조정된 여러 크기와 곡률을 띠는 부리들이 모여 있을 때 시각적으로 자연스러운 그라데이션을 느낄 수 있다. 이러한 작업을 거쳐 특징적인 형태감을 유지하는 동시에 판면에서 거슬리는 곳이 없도록 제작했을 것이다.

획이 겹치고 나뉘는 지점에도 세로획 부리와 동일한 곡률의 곡선이 적용됐다. 이를 「길벗체」의 형태적 특성으로서 가져간 순간 2,780자 내에서 곡선은 무수히 확장했다. 한 글자당 적게는 한 번, 많게는 열두 번까지 중첩한다. 판면 위 일관된 형태의 크고 작은 곡선들은 끊임없이 반복되며 깨지지 않는 잔잔한 리듬감을 만들어낸다.

색상 대비가 적어 비슷해 보이는 계열의 색상으로 배합하면 획이 겹치는 부분의 농도를 조절할 수 있었다. 대체로 보라색, 빨간색, 주황색, 노란색, 초록색, 파란색 순으로 색을 사용해야 가독성을 높일 수 있다. 이 규칙으로 초성, 중성, 종성을 분리하여 글자 조합이 너무 붉거나 파랗지 않도록 했는데, 예를 들어 자음이 붉은 계열일

handgloves

소수자에 대한 지지와 연대

니쓴 벴 쎌

길벗체는 시력이 낮은 이들이나
색깔을 구분하지 못하는 이들이
흑백 형태로도 잘 읽을 수 있도록
특유의 세리프를 주었고,
색이 겹치는 부분을 하나하나
살피며 만들어 모두와
연대하고자 하는 의미를 담았다.

길벗체는 시력이 낮은 이들이나
색깔을 구분하지 못하는 이들이
흑백 형태로도 잘 읽을 수 있도록
특유의 세리프를 주었고,
색이 겹치는 부분을 하나하나
살피며 만들어 모두와
연대하고자 하는 의미를 담았다.

때 모음을 푸른 계열의 조합으로 사용하면 보기 좋은 온도로
느껴졌다.―『길벗체해례본』중

일견 무작위로 보일 수 있는 색상의 배치도 사용성을 고려한 디자이너의
결과물이다. 만약 마지막 도판처럼 획과 획이 중첩하는 부위를 흰색 선 또는
흰색 여백으로 구분한다면 강한 흑백 대비가 가독성에 악영향을 미칠 것이다.
　　세심한 조정을 거쳐 이제 우리는 글자 속에서 수많은 깃발이 질서
정연하게 나부끼는 모습을 본다. 큰 크기로 조판할 때 곡선은 하나하나 힘
있게 율동한다. 그보다 작게 조판할 땐 한눈에 들어오는 전체의 모양새에서
반짝이는 다채로움을 느낄 수 있다.
　　새삼 멋지고 용감하다. 내포한 가치도, 이러한 형상으로
완결하기까지 되풀이했을 디자이너의 무수한 시도도. 글자체의 매력적인
형태는 사용자를 끌어들인다. 그래서 「길벗체」에 담긴 의미를 알지 못한
채 원래의 염원을 거스르는 곳에 쓰이기도 했다. 그러자 누군가는 이의를
제기했고 누군가는 그 안에 담긴 가치를 되돌아보았다. 이 또한 글자체로
이룰 수 있는 효과적이고 훌륭한 운동의 한 방식이 아닐까.
　　"이 귀여운 폰트는 뭐야!"
　　글을 쓰며 참고하기 위해 화면 가득 커다랗게 띄워둔 「길벗체」를
보자마자 옆의 친구가 말한다. 과연 반짝반짝 웃으며 말을 붙여 오는
사랑스러운 글자체다.

논교

교신 저자: 석재원 김태룡

'산유화' 개발 사례로 본 손글씨의 특성을 반영한 한글 세로짜기용 민부리 글꼴 디자인

주제어: 타이포그래피. 세로쓰기. 세로짜기. 민부리. 글꼴

초록

민부리 글자체의 개념이 한글에 도입되는 시작한 시기는 18세기 후반에서 19세기 초기로, 서양 문물의 도입과 함께 소개된 라틴 알파벳의 산세리프 양식을 접한 영향이 컸다. 그러나 민부리 글자체가 태동하던 시기는 곧 한글 조판이 세로에서 가로로 전환되기 시작한 시기이기도 하며, 그런 시대의 흐름에 따라서 민부리 글자체는 대부분 가로짜기에 알맞게 발달했다. 연구자는 이 연구를 통해 민부리 글자체가 세로짜기 환경에서는 가로짜기 환경과 어떤 차이점을 가져야 하는지 알아보고자 했다. 이를 위해 과거 세로쓰기 손글씨 자료인 옥원듕회연과 서기이씨 글씨를 바탕으로 삼아 손글씨의 특성을 반영한 세로짜기용 민부리 글꼴, 산유화를 제작했다.

1. 서론

1.1. 시작하면서

이 연구는 연구자가 홍익대학교 대학원 시각디자인 석사과정에서 진행한 연구인 「손글씨의 특성을 반영한 한글 세로짜기 본문용 민부리 글꼴 디자인」을 바탕으로 한다. 연구 결과물로 2018년 6월 '산유화 라이트'를 상용화했으며, 이후 2020년 12월에 '레귤러'와 '볼드'를 추가했다. 「산유화' 개발 사례로 본 손글씨의 특성을 반영한 한글 세로짜기용 민부리 글꼴 디자인」은 '산유화'를 상용화하고 한 벌의 글자가족으로 구축하는 과정에서

확장한 관점을 중심으로, 연구자의 앞선 연구에 내용을 보태고 정리한 것이다.

한글 글자체는 창제 초기의 '훈민정음 해례본'이나 '동국정운'에서 기하학적인 특징이 두드러지지만, 이후 오랫동안 이러한 특징은 거의 나타나지 않고 손으로 쓰기 적합한 형태로 변화했다. 이러한 변화를 살펴볼 수 있는 자료로는 여러 가지가 있겠으나 그중 특히 '옥원듕회연의 권지뉵과 권지십일', '서기이씨 글씨'를 중점적으로 살펴보았다. 이들 자료에서 보이는 한글은 한자와 달리 글자의 중심을 낱글자 가운데로 맞추지 않고, 세로기둥을 쓰기의 기준으로 삼는 특징이 있다.

연구자는 과거 한글 손글씨에서 다양하게 나타나는 필기의 영향, 세로기둥을 활용하는 방법, 개개인의 습관을 흥미롭게 생각했다. 그리고 과거에 널리 쓰인 세로쓰기를 활용하는 한 방안으로 오늘날 널리 쓰이는 글자체의 한 유형인 민부리 글자체의 양식으로 재해석하는 것을 목표로 삼았다. 민부리 글자체는 이름 그대로 부리가 없는 글자체를 말한다. 부리가 없고 기하학적인 인상을 가진 글자체로는 창제 초기의 '훈민정음 해례본'도판1 이나, '동국정운'도판2 를 민부리 글자체의 한 유형으로 볼 수 있겠지만, 창제 초기 이후로는 그 흔적을 찾아보기 어렵다. 오늘날 널리 쓰이는 민부리 글자체의 개념이 한글에 본격적으로 도입되는 시기는 18세기 후반에서 19세기 초기로, 서양 문물이 도입되면서 그들의 글자체 중 하나인 산세리프 글자체를 접한 영향이 크다. 이후 고짓구체, 고딕체, 돋움체 등 다양한 이름으로 불리며 민부리 글자체는 끊임없이 개량되어 이제는 본문용 글자체로 사용할 수 있을 만큼 다듬어졌다. 그러나 돌이켜보면 민부리 글자체가 도입되고 발전한 시기는 곧 한글의 쓰기 방향이 가로로 전환되는 시기이기도 하며, 그런 시대의 흐름에 따라서 민부리 글자체는 대부분 가로짜기에 적합하게 진화했다. 따라서, 연구자는 이 연구를 통해 민부리 글자체가 만약 세로짜기 환경에서 발달했다면 어떤 모양을 가질지 다각도로 탐구하고, 연구의 결과로서 하나의 글꼴을 제작하여 예시로 제안하고자 한다. 김진평은 민부리 글자체를 "붓의 필력과 필체를 응용, 그중 필력을 극도로 살리며 필체에 의한 부리를 모두 희생시키는 것"[1]이라 말했다. 즉, 민부리 글자체는 글씨에서 나타나는 모양이 아니라, 글씨에서 드러나는 힘과 기운을 정제하는 것이 중요한 것이라 할 수 있고, 연구자는 이를 바탕으로 '옥원듕회연'과 '서기이씨 글씨'를 다시 살펴보았다.

1 민부리 글자체에서 붓의 필력과 필체. 한국출판연구소.『한글 글자꼴 기초연구』208쪽

도판 1. 훈민정음 해례본.

도판 2. 동국정운.

1.2. 연구 범위 및 방법

서간체와 궁서체의 자료 중 옥원듕회연의 권지뉵 도판3, 권지십일 도판4[2],
서기이씨 글씨 도판5[3]를 중점적으로 살펴보았다. 옥원듕회연은 흘림체와
정자체를 동시에 참고하기 적절하여 선택했고, 서기이씨 글씨는 획의 생생한
운용이 흥미로워서 선택했다. 세로쓰기에서 나타나는 특징, 기존 민부리
글꼴을 세로로 조판했을 때 나타나는 문제점은 어떤 것이 있는지, 이외에도
민부리 글꼴에 적용할 수 있는 다양한 방안과 장치를 탐구했다. 이를 통해
글꼴의 골격을 설계하고, 한글 2,780자와 세로짜기 조판에 필요한 문장부호,
숫자, 라틴 알파벳을 갖춘 후 테스트를 통해 수정 및 보완 과정을 거쳐 글꼴을
완성했다. 글꼴 제작에는 폰트랩 스튜디오 5.1을 사용했고, OTF 포맷으로
글꼴을 제너레이트하는 과정은 노영권(폰트 퍼블리셔)의 도움을 받았다.

1.3. 용어정리

가) 이 글에서 '민부리 글자체'란 부리가 없는 글자체를 말한다. 연구에서
예를 드는 글자체별 특성을 쉽게 이해하기 위해서, 가로짜기용
민부리 글자체는 '본고딕', 세로짜기용 민부리 글자체는 '산유화'를
떠올려도 크게 오류가 없다.

나) 낱글자는 '가', '나', '다'…단위의 글자 모임을 말한다. 낱자는 'ㄱ', 'ㄴ',
'ㄷ'…와 같이 낱낱의 글자, 즉 자모를 말한다.

다) 가로쓰기는 가로로 글씨를 '쓰는' 것을 말하며, 가로짜기는 가로로
글자를 '배열'하는 것을 말한다. 세로쓰기와 세로짜기도 같다.

라) 이 글에서 글꼴은 디지털 폰트로 이해하면 크게 오류가 없다. 글씨는
손으로 쓴 글자를 말한다. 글자체는 글씨와 글꼴 모두를 아우르는
개념으로 사용했다.

마) 닿자는 자음 글자, 홀자는 모음 글자를 말한다.

2 옥원듕회연. 박정자. 신정희. 조주연 외 2인. 『궁체이야기』. 도서출판 다운샘. 2001. 114쪽 참고. 옥원듕회연은
1800년을 전후로 쓰여진 것으로 알려졌다. 서울대학교 규장각에 소장되어 있는 옥원재합기연이라는 소설이 21권
21책으로 분량과 내용이 옥원듕회연과 같아 옥원듕회연을 옥원재합기연의 이본이라고 한다.

3 서기이씨 글씨. 박병천. 「조선조 국문명필 서기이씨의 생애와 글씨의 검증: 다라니경 서체를 중심으로」 2013.
서기이씨 글씨 역시 1800년대에 쓰인 것으로 추정된다.

도판 3. 옥원듕회연 권지뉵.

도판 4. 옥원듕회연 권지십일.

도판 5. 서기이씨 글씨.

健康報國의 此際、 一層더／ 齒磨의 選擇에 힘쓰십시다。 齒磨가 單純한 口腔齒牙의 洗淨研磨料였던것은 옛날일 藥用クラブ 齒磨는 虫齒를 防止하고 齒齦을 補强하 는것은 勿論이고 口中의健康을 保持해서 國民體位의 向上에 도음이되는 科學的 齒磨입니다。 웨 그러냐하면 專賣特許의 藥用殺菌劑구로ー루•갈바구로ー루及 요 도•치모ー루는 結核과 지브스等의 惡疫 豫防의 見地로볼지라도 優秀한性能을 가 진까닭입니다

도판 6. 고짓구체1.

新研究의 粒子와、 鮮麗한 빗깔로 놀라 리만큼 어여뿌고 산 뜻한 丹粧한 맵시／

도판 7. 고짓구체2.

우 리 말 본

들어가는 말 (緖說)

감메 한방우 지음

一 사람의 생각을 소리로 나타낸 것을 말(言語)이라 하느니라.

사람의 생각은 본래 꼴(形)도 없고 소리도 없어, 바꿔어서 도모지 알아 볼 수가 없는 것이다. 어되 생각이 소리로위 수(手段)을 삼아서 사랑의 귀정을 건드리어 남에게 알히게 될 것이 곧 말이다. 다시 말하면, 말이란 생각과 소리가 서로 一定한 關係를 가지고 連結된 것이다. 만약 생각과 소리가 따로 있어 그러한 關係가 없으면, 아직 말이 될 수가 없느니라. 생각이 말에 必要한 것이로되, 생각만으로는 말이 아니요, 소리가 말에 必要한 것이로되, 소리만으로는 말이 아니다. 그러므로 생각의 單間이 따로 있고,

二 사람의 생각에 꼴(形)을 주어 눈에 보히도록 하기 爲하여 쓰는 표(符號)들

도판 8. 우리말본.

도판 9. 옥원듕회연의 시각흐름선.

2. 본론

2.1. 자형 분석

한글은 가로로 배열하는 경우, 혹은 세로로 배열하는 경우에 따라 작용하는
시선, 시각흐름선, 글자의 높이, 너비, 닿자와 홀자가 수행하는 역할이 달라질
수 있다. 먼저 옥원듕회연의 글씨를 살펴보면 도판9, 가로짜기에 비해 닿자의
크기가 작은 것이 관찰된다. 세로쓰기에서는 글줄을 지탱하는 역할을
세로기둥이 수행하는 비중이 높다. 반면, 가로짜기에서는 도판10 첫 닿자가
글줄 형성에 높은 비중으로 기여한다. 따라서 가로짜기에서 첫 닿자가 커지고
가상의 시각흐름선을 가지게 된 것은 자연스러운 일로 보인다. 가로짜기의
경우 닿자의 크기, 시각흐름선, 일정한 글자 높이, 속공간 등 수많은 조건을
모두 반영하여 낱글자의 정중앙을 기준으로 글자 균형을 맞추고 있다. 따라서
세로짜기에 비해 조금만 균형이 흐트러져도 글줄이 크게 흐트러져 보이게
된다.

세로쓰기의 경우, 글자의 너비는 일정하지만, 글자의 높이는 받침
글자나 복잡도에 따라 자유롭게 운용되는 것이 발견된다. 도판11 '탄'과 '선'을
보면 'ㅅ'의 획 운용이 과감한 것을 볼 수 있다. 글줄의 윈선에 일관성이
없더라도 세로기둥이 기준선 역할을 강력하게 수행하기 때문에 상대적으로
가지런하게 보인다. 세로기둥의 비중에 따라 낱글자의 무게중심이 오른쪽에
있는 것도 가로짜기용 글꼴과 다른 점이다.

또, 세로짜기에서 세로기둥은 일정한 선상에서 나타나므로 고르게
연결되지만, 가로짜기의 경우 보의 위치는 낱글자에 따라 다르게 나타나므로
시각적 흐름이 연결되지 않는다.[4] 도판12

2.2. 구조 파악

한글은 첫 닿자와 홀자, 받침닿자 도판13 를 모아쓰는 구조로 되어 있다. 첫
닿자 19자 중에서 'ㅗ', 'ㅛ', 'ㅜ', 'ㅠ', 'ㅡ' 5자를 제외한 16자가 세로기둥을
포함하며, 한글의 모임구조 6가지 중 4가지 구조가 세로기둥을 포함한다.
따라서 긴 글줄로 배열하는 경우, 세로기둥이 포함된 글자가 나타나는
빈도수가 70%에 가까울 것으로 예상할 수 있다.[5]

4 세로기둥과 보. 「한글 가로짜기 전환에 대한 사적 연구」 35쪽에서 재인용. 원문: 김진평. 「한글 Typeface의
 글자폭에 관한 연구(제목 글자를 중심으로)」 『서울여자대학 논문집』 60쪽
5 한글 닿자와 홀자. 구자은. 「한글 가로짜기 전환에 대한 사적 연구」 33쪽 참고

한글의 모임구조 도판14 는 가로모임, 세로모임, 섞임모임의 세 가지에
받친글자를 더해 총 6가지로 나뉜다. 6가지 모임의 대표글자로 '마', '모',
'뫼', '맘', '몸', '뫱'을 통해 각각의 모임구조가 글줄에서 만날 수 있는 경우의
수를 모두 구하면 총 30가지 유형이 된다. 이를 활용해서 가로짜기용 민부리
글꼴을 각각 가로와 세로로 배열해 보았다. 도판15, 16 그리고 세로짜기 상황에서
나타나는 문제점을 찾아보았다. 민부리 글꼴을 세로로 조판하는 경우 도판17, 18,
불편함을 느낄 수 있을 만큼 불균질한 글자 사이의 빈 공간이 30가지 유형 중
17가지 유형에서 발견된다. 이것은 가로짜기용 글꼴의 시각흐름선이 낱글자
상단에 넓게 분포되어 있어, 받침이 없는 민글자 모임의 첫 닿자가 활자틀
상단에 위치한 것이 주요한 요인 중 하나임을 알 수 있다. 앞서 발견한 문제점
외에도 가로짜기용 글자를 세로로 배열하는 경우, 시각흐름선이 제대로
작용하지 않으므로 미묘하게 흔들리는 글줄을 볼 수 있다. 도판19 또, 글자
사이가 지나치게 좁게 조판된다.

도판 10. 가로짜기용 글꼴의 시각흐름선.

도판 11. 옥원듕회연. 받침에 따른 글자 높이 비교.　　　　　　　　도판 12. 글자에 따라 다른 보의 위치.

첫닿자 19자	홑 첫닿자 14자	ㄱ ㄴ ㄷ ㄹ ㅁ ㅂ ㅅ ㅇ ㅈ ㅊ ㅋ ㅌ ㅍ ㅎ
	쌍 첫닿자 5자	ㄲ ㄸ ㅃ ㅆ ㅉ
홀자 21자	홑 홀자 10자	ㅏ ㅑ ㅓ ㅕ ㅗ ㅛ ㅜ ㅠ ㅡ ㅣ
	겹 홀자 11자	ㅐ ㅒ ㅔ ㅖ ㅘ ㅙ ㅚ ㅝ ㅞ ㅟ ㅢ
받침닿자 27자	홑 받침닿자 14자	ㄱ ㄴ ㄷ ㄹ ㅁ ㅂ ㅅ ㅇ ㅈ ㅊ ㅋ ㅌ ㅍ ㅎ
	쌍 받침닿자 13자	ㄲ ㄳ ㅆ ㄵ ㄶ ㄺ ㄻ ㄼ ㄽ ㄾ ㄿ ㅀ ㅄ ㅆ

도판 13. 한글의 닿자와 홀자.

	가로모임	세로모임	섞임모임
민글자	아	오	뫼
받친글자	맘	몸	뫰

도판 14. 한글의 모임구조 6가지.

도판 15. 가로짜기용 민부리 글꼴의 시각흐름선.

도판 16. 세로 조판에서 문제를 일으키는 요인.

마
모
마

모
마
모

뫼
마
뫼

맘
마
맘

몸
마
몸

묍
마
묍

마
뫼
마

모
뫼
모

뫼
모
뫼

맘
모
맘

몸
모
몸

묍
모
묍

마
맘
마

모
맘
모

뫼
맘
뫼

맘
뫼
맘

몸
뫼
몸

묍
뫼
묍

마
몸
마

모
몸
모

뫼
몸
뫼

맘
몸
맘

몸
맘
몸

묍
맘
묍

마
묍
마

모
묍
모

뫼
묍
뫼

맘
묍
맘

몸
묍
몸

묍
몸
묍

도판 17. 한글 모임구조의 조합 30가지 경우의 수.

마 모 마
모 마 모
뫼 마 뫼
맘 마 맘
몸 마 몸
뫱 마 뫱

마 뫼 마
모 뫼 모
뫼 모 뫼
맘 모 맘
몸 모 몸
뫱 모 뫱

마 맘 마
모 맘 모
뫼 맘 뫼
맘 뫼 맘
몸 뫼 몸
뫱 뫼 뫱

마 몸 마
모 몸 모
뫼 몸 뫼
맘 몸 맘
몸 맘 몸
뫱 맘 뫱

마 뫱 마
모 뫱 모
뫼 뫱 뫼
맘 뫱 맘
몸 뫱 몸
뫱 몸 뫱

도판 18. 가로짜기용 민부리 글꼴을 세로짜기 했을 때 나타나는 문제.

수효보다도많은가보다.

평에차지못하는못하는뜰이언만

제일귀찮은것이벽의담쟁이다.

앙상하게드러난벽에메마른줄기

가령벚나무잎같이신선하게

비라도맞고나면지저분하게

도판 19. 가로짜기용 민부리 글꼴의 세로짜기.

도판 20. 글자 높이 비교

2.3. 사전 설정

글꼴 디자인을 시작하기에 앞서 적정 글자크기를 설정했다. 글자크기는 지정된 글자높이값 안에서 글자와 글자 간의 간격, 즉 글자사이를 고려하여 설계했는데, 타이핑을 하는 사용자가 별도로 설정을 조절하지 않더라도 읽기 좋게 조판되는 글자사이를 찾은 것이다. 따라서 가로짜기용 글꼴과 비교하면 세로짜기용 글꼴의 크기가 작게 설계되는데, 이는 한글 낱글자가 대체로 세로 획보다는 가로 획이 많은 것이 큰 요인이다. 옥원듕회연의 원본은 '보', '부', '복', '봉' 등 받침 유무에 따라 글자높이가 자유롭게 변화하지만, 글씨가 아닌 글꼴의 경우 다양한 글자높이를 표현하기가 어려웠기 때문에 글자높이는 가급적 통일했다. 도판20

2.4. 보와 기운줄기

홀자의 세로줄기와 가로줄기는 특별히 '기둥'과 '보'라고 불린다. 기둥은 글자 전체의 힘을 지탱하는 것에서 비롯된 이름이고, 보는 건축에서 비롯된 것으로 기둥과 구조가 어울리게 한다는 뜻을 가진다.[6] 글자는 한 글자로 쓰이는 것은 물론이고, 문장 단위의 긴 연속체로 배열될 수 있다. 따라서 위에서 아래 글자로, 그다음 아래 글자로 문장을 읽어 내려갈 때, 거슬리지 않을 만큼만

6 한글 닿자와 홀자.구자은.「한글 가로짜기 전환에 대한 사적 연구」33쪽에서 재인용. 원문: 석금호「글자꼴 관련 용어 정리와 해설(글꼴모임 마련안을 중심으로)」『한글 글자꼴 기초연구』404쪽 참고

289

시선을 끈 후에, 다시 그다음 글자로 내려갈 수 있어야 한다고 생각했다. 보의
기울기를 결정하면서 중요하게 고려한 것은 시선의 흐름과 읽기 방향이었다.
시선의 흐름은 낱글자 단위의 세세한 리듬감을, 읽기 방향은 문장 이상의
단위에서 작용하는 큰 방향성을 말한다. 보와 가로획이 그려지는 모양에 따라
낱글자에 머무는 시선을 적절하게 조율할 수 있다고 생각했다. 다음 9가지
직선과 곡선의 유형을 통해 기울기를 살펴보았다. 도판 21, 22

　　　직선으로 구성된 1, 2, 3번은 특별한 장점을 찾을 수 없었다. 딱딱한
인상을 주며 시선이 미끄러진다. 4, 5, 6번은 비교적 자연스러운 인상을
주고, 7, 8, 9번의 기울기는 시선을 튕겨내는 듯한 느낌을 준다. 결과적으로
직선으로 설계한 1, 2, 3번과 쓰기 방향에서 일반적이지 않은 5, 6, 7번은
제외했고, 6번은 곡선이 과감해서 필요 이상으로 시선을 끌어서 제외했고,
4번과 5번 중 닿자와 결합했을 때는 4번이 안정적으로 보이는 것으로
판단하고 이를 다듬어서 보의 기울기를 만들었다.

　　　'ㄱ', 'ㄲ', 'ㅅ', 'ㅆ', 'ㅈ', 'ㅉ', 'ㅊ'과 같이 곡선으로 표현되는 닿자의
경우, 대표적으로 'ㅅ'을 살펴보면 부리가 없어 시선이 한번 꺾여 들어가지
않고 미끄러진다. 도판 23 부리의 역할을 부리 없이 해결해야 하므로 곡선의
기울기를 좀 더 가파르게 설정해서 세로로 좀 더 세운 모양으로 만들었다.
시선이 위에서 아래로 자연스럽게 흐르는 것에도 긍정적인 영향을 줄 것을
기대했다.

도판 21. 9가지 유형의 보.

도판 22. 9가지 유형의 보2.

도판 23. 부리에 따른 곡선 선택.

옥원듕회연과 서기이씨 글씨에서 나타나는 'ㅜ', 'ㅠ'의 모양은 정자체와
흘림체가 각각 다른데, 최종적으로 글꼴에 적용한 'ㅠ'의 획은 흘림체에 좀
더 가깝다. 하지만 완벽하게 글씨의 필순을 따른 것은 아닌데 도판24, 오늘날
흘림체 'ㅠ'의 필순을 자연스럽게 읽는 사람이 드물다고 판단했기 때문이다.
또 하나의 이유는 세로기둥과 같은 선상에 세로줄기를 하나 더 추가함으로써
긴 문장으로 조판했을 때 시각흐름선이 강조되는 효과를 기대한 것이다.
반면, 'ㅜ'의 세로기둥을 시각흐름선에 맞추는 경우 공간 분배가
심하게 뒤틀리고, '운'과 '윤'을 혼동할 수 있는 결과가 예상되므로 공간분배를
우선으로 설계했으며, 비교적 정자체에 가깝게 그렸다. 도판25, 26

도판 24. 옥원듕회연 권지뉵, 권지십일, 서기이씨, 산유화 비교.

유 유 유 유 유 유

도판 25. '유'의 파생 형태.

도판 26. '유'의 파생 관계.

2.7. 닿자 특징

닿자에서 삐침과 내림을 하나의 붙은 모양이 아닌, 각각 분절된 형태로
그렸다. 'ㅅ', 'ㅆ', 'ㅈ', 'ㅉ', 'ㅊ'이 해당된다. 그 이유 중 첫 번째는 획이
뭉치는 것을 해소해 주길 바랐고, 두 번째로 붓글씨에서 가늘게 표현된
획을 정제하면서 나타난 민부리의 모양을 응용한 것이기도 하다. 도판 27, 28
마지막으로 이 연구에서 개발하는 글꼴은 'ㅣ' 기둥이 한 글자 이상의 글줄을
지탱하여 시각흐름선을 강조하고 있으므로, 닿자를 가볍게 만들어서 좀 더
산뜻한 인상으로 나타나길 기대했다.

2.8. 숫자

한글과 숫자를 함께 세로짜기하는 경우, 숫자를 시계방향으로 90도 돌려서
조판하므로 이에 맞추어 숫자를 그렸다. 사용성을 고려해 가로 고정폭 숫자도
추가했으며, 연도 등을 표기할 때 효과적인 공간 활용이 용이하도록 00부터
99까지 두 자리씩 가로로 표기한 숫자도 별도로 추가했다. 도판 29

도판 27. 부리 글꼴 '쇠'와 민부리 글꼴의 '쇠'.

도판 28. 옥원듕회연 '소'와 민부리 글꼴의 '소'.

294

도판 29. 아라비아 숫자 3종류.

마 마　마 마　마 마　마 마　마 마
모 모　뫼 뫼　맘 맘　몸 몸　뭽 뭽
마 마　마 마　마 마　마 마　마 마

모 모　모 모　모 모　모 모　모 모
마 마　뫼 뫼　맘 맘　몸 몸　뭽 뭽
모 모　모 모　모 모　모 모　모 모

뫼 뫼　뫼 뫼　뫼 뫼　뫼 뫼　뫼 뫼
마 마　모 모　맘 맘　몸 몸　뭽 뭽
뫼 뫼　뫼 뫼　뫼 뫼　뫼 뫼　뫼 뫼

맘 맘　맘 맘　맘 맘　맘 맘　맘 맘
마 마　모 모　뫼 뫼　몸 몸　뭽 뭽
맘 맘　맘 맘　맘 맘　맘 맘　맘 맘

몸 몸　몸 몸　몸 몸　몸 몸　몸 몸
마 마　모 모　뫼 뫼　맘 맘　뭽 뭽
몸 몸　몸 몸　몸 몸　몸 몸　몸 몸

뭽 뭽　뭽 뭽　뭽 뭽　뭽 뭽　뭽 뭽
마 마　모 모　뫼 뫼　맘 맘　몸 몸
뭽 뭽　뭽 뭽　뭽 뭽　뭽 뭽　뭽 뭽

도판 30. 가로짜기용 민부리 글꼴과 설계한 글꼴 비교.

2.9. 글꼴, 산유화

산유화는 옛 손글씨의 요소를 바탕으로 제작한 세로짜기용 민부리
글꼴이다. 한글은 닿자와 홀자를 모아쓰는 구조를 가지고 있고, 홀자 21자
중에서 'ㅗ', 'ㅛ', 'ㅜ', 'ㅠ', 'ㅡ' 5자를 제외한 16자가 세로기둥을 포함한다.
한글이 결합하는 6가지 모임구조 '마', '모', '뫼', '맘', '몸', '묌' 중 4개 구조가
세로기둥을 포함한다. 산유화는 여기에 더해 홀자 'ㅠ'에 세로기둥 그리드를
적용해 세로짜기를 강조했다.

2016년 12월에 작업을 시작한 '산유화'는 2018년 6월에 '산유화
라이트'를 상용화했고, 2020년 12월에 '레귤러'와 '볼드'를 추가했다.

3. 결론

연구자는 옥원듕회연과 서기이씨 글씨에서 나타나는 특징을 관찰하고, 이를
바탕으로 세로짜기용 민부리 글꼴을 제작했다. 이 과정에서 한글 창제 초기에
나타난 기하학적인 글자체부터 손과 필기구의 특징이 반영되며 변화한
글자체까지 살펴보았다. 초기 민부리 글자체가 도입된 시기에 찾아볼 수
있는 투박한 모양의 고짓구체와, 디지털 환경에서 정교하게 다듬어진 민부리
글꼴도 살펴보았다. 또, 가로짜기용 민부리 글꼴을 세로로 조판하는 경우
나타나는 문제를 찾아보았고, 세로짜기용 민부리 글꼴을 제작할 때 주의해야
할 점을 살펴보았으며, 이를 바탕으로 글씨와 민부리 글자체 각각의 특징을
잘 살려 손글씨의 특징이 잘 드러나는 세로짜기용 글꼴을 제작하고자 했다.

가장 어려웠던 점은 연구자 스스로 세로로 조판된 본문을 읽은
경험이 거의 없다는 것이고, 따라서 세로로 조판된 글자를 읽거나 그릴 때
판단해야 할 기준이 명확하게 확립되지 않은 상황에서 각 단계를 진행하는
점이 쉽지 않았다.

가로짜기에 비해 세로짜기 환경에서는 세로기둥의 안정적인
기준선을 활용해서 획 운용을 과감하게 표현하지 못한 점도 다소 아쉽다.

아직 빈 곳이 많은 결과일지라도, 앞으로 다양한 글자체에 대한
흥미와 탐구를 바탕으로 새롭고 다양한 글꼴이 등장하는 계기가 되길
기대한다.

ㅇㅉ ㅃㅁ ㅎ °

ㅁㅈ ㅁㅏ ㅁㅉ ㅡ ㅏ

ㅏ ㄸ ㅡ ㅏ ㅑ

ㅏ ㄸ

ㄹ ㅎ ㅁ ㅏ ㅑ

ㅇㅑ ㄹ ㅊ ㅇ ㅊ

도판 31. 글자 예시.

도판 32. 산유화의 시각흐름선.

4. 마치며

‘산유화’를 상용화한 이후, 가장 많이 받은 질문은 ‘어떤 글꼴을 참고해서 그렸냐’는 질문이었다. 좀 더 직설적으로 뒤에 뭘 대고 그렸냐는 질문도 있었다. 참고한 글꼴은 없었다. 많은 한글 글꼴이 어떤 방법으로 만들어지고 있는지 그 단면을 본 것 같아 씁쓸했다. 수정 및 보완 과정에서 조언과 도움을 준 구자은, 김민재, 노영권, 석재원, 안병학, 안삼열, 이용제, 장수영, 전재운에 깊이 감사드린다.

참고 문헌
박정자. 신정희. 조주연 외 2인.
 『궁체이야기』도서출판 다운샘.
 2001.
헤라르트 윙어르.『당신이 읽는 동안』
 워크룸. 2013.
이용제.「문장방향과 한글 글자꼴의 관계」
 『글짜씨』5권. 2011. 1025 – 1053p
문장현 외 4인.『섞어짜기』활자공간. 2016.
이용제.「세로쓰기 전용 한글 본문 활자꼴
 제작 사례연구」홍익대학교, 2006.
김태룡.「손글씨의 특성을 반영한
 한글 세로짜기 본문용 민부리
 글꼴 디자인」석사 학위 논문.
 홍익대학교. 2018.
박병천.「조선조 국문명필 서기이씨의
 생애와 글씨의 검증: 다라니경
 서체를 중심으로」한국서예학회.
 2013.
심우진.『찾아보는 본문 조판 참고서』
 물고기. 2015.
한국타이포그라피학회.『타이포그래피
 사전』안그라픽스. 2000.
구자은.「한글 가로짜기 전환에 대한 사적
 연구」홍익대학교, 2012.
김진평 외 8인.『한글 글자꼴 기초연구』
 한국출판연구소. 1988.
김진평.『한글의 글자표현』미진사. 1983.
이용제, 박지훈.『활자흔적』물고기. 2015.

Taeryong Kim Corresponding author: Jaewon Seok

A study of Hangeul Minburi typeface design for vertical writing reflecting the characteristics of handwriting: The case of 'Sanyuwha'

Keyword: typography, vertical writing, vertical typesetting, minburi, font

Abstract

The time when the concept of sans-serif began to be introduced into Hangeul was from the late 18th century to the early 19th century. However, the time when the sans-serif was born was also the time when the typesetting of Hangeul began to change from vertical to horizontal, and according to the trend of the times, most of the sans-serif developed to suit horizontal writing. Through this study, the researcher tried to find out what kind of difference sans-serif should have in a vertical writing environment and a horizontal writing environment. To this end, based on 'Okwonjunghoeyeon' and 'Seo-Gi Lee's calligraphy', which are past vertical handwriting materials, sans-serif typeface for vertical writing and 'Sanyuwha', which reflect the characteristics of handwriting, were produced.

이용제

필서체에서 분화한 인서체의 구조 공간 표현

주제어: 인쇄체, 필서체, 인서체, 글자체, 부곽방필

초록

인쇄는 필사를 대체하면서 문명을 급진전시켰다. 그렇게 발전한 인쇄체는 크게 둘로 나누어 볼 수 있는데, 글씨를 그대로 재현한 필서체와 글씨 특징을 변형 또는 강조한 인서체이다. 필서체와 인서체는 글자체의 조형 양식을 이해하는 중요한 단서지만, 이 둘 사이에는 공통점이 있어서 구분하기 쉽지 않다. 특히 글씨를 쓰지 않는 현대인은 글씨에 대한 이해도가 낮아서, 쓰기와 그리기의 차이를 이해하기 더욱 어렵다.

이 글에서 살펴본 필서체의 특징은 다음과 같다. 구조는 해서체로 상하좌우 대칭의 방형(네모틀)이다. 공간은 속공간과 밖공간의 비율이 비슷한 서예가의 해서체와 같거나, 글자 윤곽을 네모반듯하게 쓰는 사자원의 글씨와 같다. 표현은 획 머리와 맺음 등이 부드러운 곡선이다.

필서체에서 분화한 인서체는 송판본에서 나타난다. 송판본에서 널리 쓰인 인쇄체는 글씨의 미세한 곡선으로 이루어진 획을 칼로 오려낸 듯이 단조로운 방필(方筆)로 표현한 방체가 있으며, 가로세로 획을 수직 수평에 가깝게 표현한 것이 인서체화의 시작이다. 그 뒤, 명나라 시대에 인쇄체는 크게 변화한다. 명판본의 인쇄체는 방필에, 가로세로 획에서 기울기가 없고, 가로획이 가늘고 세로획은 두텁다. 획 머리와 맺음 등은 붓에 의한 자연스러운 형태에서 벗어나 맺음을 삼각형으로 표현하고 있다. 또한 글자체 공간은 반듯한 네모틀 안에 글씨를 쓸 때와는 달리 획을 인위적으로 글자틀 외곽으로 옮긴 '부곽방필'(膚郭方筆)의 특징을 가지고 있다.

필서체에서 인서체로 분화하는 과정을 살펴보면, ① 필서체 획을 단순화하면서 나타난 방필 ② 수직 수평의 가로세로 획 ③ 과장된 획 대비 ④

장식화된 머리와 맺음 표현 ⑤ 부곽자 공간이 합쳐지면서 전형적인 인서체가 만들어진 것이다.

필자는 글자체의 구조 공간 표현이 모두 글씨와 같을 때에 필서체로 정의하고, 글자체의 구조 공간 표현이 모두 글씨에서의 특징을 변형 또는 강조할 때에 인서체로 정의하는 것이 옳다고 생각한다. 그리고 필서체에서 인서체로 분화, 진화하는 중에 나타난 인쇄체는 과도기적 모습으로 정의하고자 한다.

1. 서론

인쇄술은 필사를 반복하지 않기 위해서 발명된 기술로, 동양은 7세기 당나라 시대에 목판 인쇄가 발달했으며, 송나라 시대부터 목판 인쇄가 활발해졌다.[1] 그리고 목판 인쇄가 활발해지면서 다양한 글씨체가 사용되었다. 그중에는 글씨를 그대로 판각한 '필서체'(筆書體)도판1 와 글씨를 새기는 과정에서 획을 단순화하거나 표현을 강조한 '인서체'(印書體)도판2 가 나타났다.

필서체와 인서체는 글자체의 조형 양식을 이해하는 중요한 단서지만, 서지학에서 한자 인쇄체 양식을 구분할 때, 이 두 용어를 사용할 뿐, 아직 한글 활자에서는 이 두 용어를 기준으로 양식을 논의하지 않고 있다. 필자는 웹사이트 «한글 타이포그래피 읽기»에 ‹필서체와 인서체›를 썼고, 『타이포그래피 용어정리』에서 필서체는 "활자 중에서 글씨의 모습이나 특징을 그대로 반영한 글자체"로, 인서체는 "빠르게 인쇄하기 위해서 나타난 활자체 양식으로, 특정한 목적(필요)에 맞춰서, 글씨 특징을 변형 또는 강조한 활자체. 또는 활자를 제작하기 위해, 글자를 쓰고 새기는 과정에서 글씨의 모습을 벗어난 글자체"로 정의한 바 있다.[2]

그러나 옛 글자체를 놓고, 필서체와 인서체를 구분하기 어려운 몇 가지 이유가 있다. ㉠ 필서체는 필사에 쓰인 글씨체만큼 다양하고, 인서체 또한 글씨의 특징을 변형하거나 강조한 방법이 다양하여 필서체와 인서체 사이의 공통점들이 있기 때문이다. ㉡ 필서체와 인서체의 특징을 논의하기 위해서는, 다양한 옛 문헌에 나타난 인쇄체를 봐야 하는데, 한정된 몇 권의 책을 보고 판단해야 하는 어려움이 있다. 또한 ㉢ 현대인이 글씨를 쓰지 않는

1 이노우에 스스무. 이동철·장원철·이정희 옮김.『중국 출판문화사』민음사, 2013
2 필서체는 '인쇄된 글자체 중에서 글씨를 그대로 재현한 글자체'로, 인서체는 "빠르게 인쇄하기 위해서 나타난 글자체 양식으로, 특정한 목적(필요)에 맞춰서, 글씨 특징을 변형 또는 강조한 글자체. 또는 인쇄하기 위해, 글자를 쓰고 새기는 과정에서 글씨의 모습을 벗어난 글자체"라고 해야 정확하겠다.

도판 1. 필서체 [갑인자](甲寅字) 1434년(세종 16) 주조.
『당류선생집(唐柳先生集)』 권10, 『조선 활자 책 특별전 도록』.

故中散大夫
都護御史中
討慶置等使
食邑三百戶

所不用其極
慈宮週甲期
之國者必先
俗在野政之

도판 2. 인서체 [정리자](整理字) 1795년(정조 19) 주조.
『오륜행실도』(五倫行實圖), 『조선 활자 책 특별전 도록』.

관계로 글씨에 대한 이해도가 낮아서, 쓰기(필서체)와 그리기(인서체)의
차이를 이해하지 못하는 것도 큰 원인이다.[3] 마지막으로 ㉣ 필서체와
인서체에 대한 논의가 한자 글자체 중심이어서, 한글 글자체 양식에서의
필서체 인서체 논의는 아직 시작되지 않았다.

　　　　필자는 이 글에서 한자 인쇄체에서 필서체와 인서체의 조형 특징을
글자의 구조 공간 표현으로 구분하여 살펴봄으로써, 필서체에서 인서체로
분화 및 변화 과정을 이해하는 토대를 마련하고자 한다.

2.　　　　필서체의 구조, 그리고 공간과 표현

초기 목판 인쇄는 나무나 금속 등에 글자를 쓰고 새긴 뒤, 종이나 천에 찍은
것이다. 따라서 인쇄체는 글씨를 새기고 찍는 과정에서 발생하는 차이 외에
필기체와 다를 이유(필요)가 없었다.[4] 특히 상당히 많은 인력과 자원을 들여야
간행할 수 있기 때문에 책에 쓴 인쇄체는 당대 사회 구성원의 보편적 미감이
반영된 글씨를 본떠서 만든 '필서체'였다.

　　　　필서체의 구조 공간 표현은 다음과 같은 특징이 있다. 필서체 구조는
공통적으로 방형의 해서체로, 정방형의 방체(方體), 세로로 긴 장체(長體),
가로로 넓은 편체(扁體)가 있다. 당시 널리 유행한 글씨는 역대 유명 서예가의
해서체로, 반듯한 방형의 구조로 되어있다. 단, 해서체의 획은 비대칭이다.
획과 결구가 비대칭인 이유는 오른손잡이가 글씨를 썼을 때 가로획의
오른쪽이 올라가고, 세로획 역시 수직으로 내려 그어지기보다 시작점에서
오른쪽 또는 왼쪽으로 기울어지는 경향이 있기 때문이다.

　　　　필서체 공간의 구성 방식은 크게 두 가지로 나뉜다. 하나는
왕희지·구양순·안진경·조맹부 등 시대를 대표하는 서예가의 해서체 도판 3, 4
에서 보이는 속공간이다. 이들의 글씨는 결구를 일정하게 하여, 방형 안에서
글자의 속공간과 밖공간의 비율이 비슷하다. 반면 글자의 획 수와 구성에
따라서 글자 외곽의 변화가 크다. 다른 하나는 직업으로 글자를 정확하고
일정하게 쓰는 훈련을 한 사자원(寫字員) 해서 도판 6 에서 보이는 속공간이다.
인위적으로 일정한 글씨를 써야 하는 사자원은 글자의 획 수와 구성이 변해도
글자 외곽이 일정하다. 이 때문에 속공간은 크고 밖공간이 거의 없다.

　　　　필서체는 동물의 부드러운 긴 털로 만든 붓으로 썼기에,

3　　이용제, 「글씨에서 피어나는 활자」, 『글짜씨』 19, 2020. 47~51쪽.
4　　이용제, 「글씨에서 피어나는 활자」, 『글짜씨』 19, 2020. 45쪽.

般若波羅蜜多故心
有恐怖遠離顛倒夢
佛依般若波羅蜜多

도판 3. 구양순 해서체.「반야바라밀다심경」,『중국법서선』, 권11.

愍楚與彥博同
直內史省愍楚
弟遊秦與彥將

도판 4. 안진경 해서체.「안근례비」,『중국법서선』, 권42.

區別聲氣亦
而後世不能
以通萬物之
自然之文而
有天地自然

도판 5. 훈민정음 해례 한자. 조맹부의 글씨체와 같은 인쇄체.
『훈민정음 해례본』.

以勞定國禦大齎
城罷運雖訖太師
崇報四公亦絶異
裔宜就始太師四
福爽申卜庚四太
功德及於後世國

도판 6. [필서체목활자]. 사자원의 글씨를 바탕으로 만든 활자체.
『열성수교』(列聖受教),『조선 활자 책 특별전 도록』.

획머리(기필부) 부분에 붓끝(봉)이 자연스럽게 드러나고, 선(행필부)은 힘의 강약으로 곡선이 생기며, 맺음(수필부)에는 도톰한 덩이가 형성된다. 도판5 그중에서 서예가 글씨를 바탕으로 만든 필서체 획(표현)은 긋는 강약과 속도 등에 변화가 커서, 획 기울기 또는 획 머리와 맺음 등에서도 생동감 있게 변화한다. 반면, 사자원 글씨를 바탕으로 만든 필서체 획은 일정한 힘과 속도로 써서, 가로세로 획은 수평 수직에 가깝고, 획의 모양도 비교적 비슷하다. 도판6

3. 필서체에서 분화한 인서체

목판 인쇄가 성행한 송나라 시대의 판본에는 안진경체·구양순체· 유공권체·수금체 등 이전 시대에 사람들이 선호했던 해서체와 함께, 필기체·고체(古體)·간체(簡體)·방체(方體) 도판7·장체(長體)·편체(扁體)·원활체 (圓活體)·세수체(細瘦體) 등 여러 글자체가 쓰였다. 그중에 '자획을 반듯하게 잘라서 신비스럽고 엄숙하며 경건한' 방체가 보편적으로 쓰였다.[5]

　　　　송나라 시대에 나타난 방체는 글씨를 칼로 나무판에 새기는 과정에서 나타난 방필(方筆) 도판7의 표현이다. 보통 붓으로 그은 획은 부드러운 곡선으로 이루어지기 쉬운데, 이러한 획을 칼로 나무에 그대로 새기는 일은 상당한 시간과 노력이 필요하다. 곧, 각수들이 나무판에 글자를 빠르고 손쉽게 새기면서, 미세한 곡선의 획을 칼로 오려낸 듯이 단조롭고 곧게 새긴 것이 인서체화의 시작이다.[6] 곧 필서체에서 인서체가 분화된 것은 필서체의 획 표현이 단조롭게 변화하면서 시작된 것이다. 또 다른 인서체화의 특징은 가로획과 세로획이 수직 수평에 가깝고, 획 대비가 나타났다.[7] 도판8

　　　　송판본을 본떠서 책을 간행했던 명나라 시대에 인쇄체는 크게 변화한다. 가로획이 가늘고 세로획이 두터우며, 가로세로 획에서 기울기를 없앴다. 또한 획 머리와 맺음 등이 붓에 의한 자연스러운 형태에서 벗어나 맺음을 삼각형으로 표현하여, 마치 장식하듯 만들어진 글자체라는 뜻으로

5　장수민(張秀民), 『중국인쇄사 1』, 강영매 옮김, 세창출판사, 2016. 289~290쪽. 장수민은 북경도서관에서 40년간(1931~1971년) 연구원으로 근무했으며, 송나라 시대의 판본 400권을 살핀 경험을 가지고 있다.

6　천혜봉. 『한국금속활자 인쇄사』. 범우사, 2012. 235쪽.

7　천난(陳楠), 『한자의 유혹』, 유카 옮김, 안그라픽스, 2019. 80~81쪽. 천난은 송판본에서 획 대비가 큰 글자체 출현 배경으로 나뭇결을 말한다. 나뭇결 방향으로 획을 새길 때에는 가는 획 표현이 가능하지만, 나뭇결을 가로지르는 획을 가늘게 새기면 획이 끊어지거나 터져서 두껍게 새겼다는 뜻이다.

도판 7. 방체. 송판본(宋版本).
『당녀랑어현기시』(唐女郎魚玄機詩) 부분 확대.『중국인쇄사』.

도판 8. 송판본의 인쇄체. 남송 1256년.『한자의 유혹』.

도판 9-1. 명판본.『수호전』(水滸傳). 명 만력.『중국인쇄사』.

도판 9-2. 명판본.『맹호연시집』(孟浩然詩集). 명 만력 연간.
『중국인쇄사』.

도판 9-3. 명 활자본. 소철(蘇轍)의『난성집』(欒城集). 명 가정 1541년.『중국인쇄사』.

장체자(裝體字)[8] 또는 장체(裝體)[9]라고 불렀다. 이 글자체 공간은 반듯한
네모틀 안에 인위적으로 글자를 가득 채우는 부곽자(膚郭字)로 글자의
속공간이 크고 밖공간을 없앴다. 글자 외곽 형태를 물리적으로 일정하게
맞추고 글자를 크게 쓰는 것이 마치 사자원의 글씨체에서 볼 수 있는 공간과
비슷하다. 이러한 글자체는 서사공(書寫工)(사자원과 같은 의미다)이나
각자공(刻字工)에게 편리하여 빠르고 쉽게 인쇄판을 만들 수 있게 됐다.[10] 곧
명나라 시대에 인쇄체는 획과 공간까지 변화한 것이다. 도판9

　　　　　인서체를 대표하는 이 글자체는 명나라 이후 청나라 때까지 널리
유행했으며, 한국에서는 '명조체'라고 한다. 그러나 명조체 이름에 대해서
서로 다른 의견이 있다. 먼저 천난은 이 글자체가 송나라 시대에 나타난
것이므로, '명조체'가 아닌 '송조체'라고 불러야 한다고 주장한다. 이는 방필과
수직 수평의 가로세로 획 표현을 명조체의 시작으로 보는 것이다. 반대로
장수민은 부곽방필의 글자체는 송판본에 없고, 명판본에서 나타나므로
그대로 '명조체'로 불러야 한다고 주장한다.[11] 이는 글자 외곽이 네모틀을 가득
채우고 있는 부곽자의 공간, 곧고 대비가 심한 가로세로 획, 방필로 표현된
획 머리와 맺음을 갖춘 글자체가 명판본에서 나타났음을 근거로 한다. 곧
'부곽방필'의 공간과 표현이어야 명조체라는 것이다. 이처럼 하나의 글자체를
놓고 서로 다른 주장을 하는 원인은 글자체 특징을 논의할 때 구조 공간
표현을 구분하지 않아서 발생한 것이다.

4.　　　조선 시대에 제작된 인서체

조선 시대의 대표적인 필서체는 조선 태종 때 주조된 한자 활자인
[계미자](癸未字)(1403), 세종 때 주조된 [갑인자](1434) 도판1, 숙종 때 주조된
[한구자](韓構字)(1677) 도판10 등이 있다. 이 활자는 당대의 모범이 되었던
해서체를 바탕으로 만들어졌으며, 주조된 해나 사람의 호(이름)를 활자
이름으로 쓴 것이다. 필서체를 이름으로 쓴 첫 활자는 숙종 초에 주조된
것으로 추정하는 [교서관필서체](校書館筆書體字)이며, 이 활자로 찍은 책은
남용익(南龍翼)의 『기아』(箕雅)(1688) 도판11 등이 있다.[12] 이 활자에 대한

8　　장수민, 『중국인쇄사 2』, 강영매 옮김, 세창출판사, 2016. 860쪽.
9　　천혜봉. 『한국 서지학』. 민음사, 1991. 309쪽.
10　장수민, 『중국인쇄사 2』, 강영매 옮김, 세창출판사, 2016. 860~861쪽.
11　장수민, 『중국인쇄사 2』, 강영매 옮김, 세창출판사, 2016. 860쪽.
12　김두종, 『한국고인쇄기술사』, 탐구당, 1974. 319쪽.

도판 10. [한구자] 1677년(숙종 3) 주조.
『행군수지』(行軍須知), 『조선 활자 책 특별전 도록』.

도판 11. [교서관필서체]로 인쇄한 『기아』(箕雅), 새판 『한국의 고활자』.

도판 12. [필서체철활자] 1800년(순조 원년)경 주조.
『동국궐리지』(東國闕里誌), 『조선 활자 책 특별전 도록』.

도판 13. [교서관인서체]로 인쇄한
『낙전당귀전록』(樂全堂歸田錄), 새판 『한국의 고활자』.

도판 14. [후기교서관인서체자] 1723년 (경종 3년) 주조.
『약천집』(藥泉集), 새판 『한국의 고활자』.

도판 15. [율곡전서자] 1749년(영조 25) 주조.
『율곡선생전서』(栗谷先生全書), 『조선 활자 책 특별전 도록』.

기록이 따로 없다. 단지 『기아』를 교서관(운각)에서 보유하고 있는 활자로 인쇄했다는 기록만 있고, 비슷한 시기 교서관에서 인서체로도 인쇄했기 때문에 이를 구분하기 위해서 교서관에 '필서체'를 이름에 붙인 것이다.[13]

　　　　　[교서관필서체]는 당대의 미감이 반영된 해서체를 자본으로 만들어진, 정방형 안에서 균정한 구조의 나무활자이다. 그리고 [교서관필서체]와 다르게, 순조 초에 민간에서 주조된 [필서체철활자](筆書體鐵活字)(1800년경)도판12 는 사자원의 글씨를 바탕으로 제작된 편체로, 속공간이 크고 글자 외곽이 일정하며, 단정한 획으로 만들어졌다.[14]

　　　　　조선 시대에 제작된 최초의 인서체는 숙종 임금 시기에 명나라에서 널리 쓰이던 명조체를 자본으로 제작한 것으로,[15] 신익성(申翊聖)의 『낙전당귀전록』(樂全堂歸田錄)(1684)도판13 등에 사용됐다. 마에마 교사쿠(前間恭作)는 『조선의 판본』(朝鮮の板本)(1937)에서 이 책에 쓰인 활자가 중국의 한자와 닮았다는 뜻으로 [당자](唐字)라고 이름했으며, 중국에서 전해진 '인서체'자를 바탕으로 활자를 만들었다고 했다.[16] 이를 보면, 적어도 1937년 이전부터 '인서체'라는 개념(말)이 있었던 것이다. 그 뒤에 김두종은 1954년 〈고도서전시회한국활자인쇄본전시목록〉에서 [당자]를 [교서관인서체](校書館印書體字)로 고쳤다.[17]

　　　　　조선 시대에 만들어진 인서체는 대부분 송판본과 명판본에 쓰인 인쇄체와 비슷하다. 다음은 조선 시대의 인쇄체 중에서 인서체의 특징을 가진 글자체들이며 이 외에도 방필의 글자체는 상당히 많다.도판14-17

5.　　결론

필서체에서 인서체로 분화하는 과정을 살펴보면, ① 필서체 획을 단순화하면서 나타난 방필 ② 수직 수평의 가로세로 획 ③ 과장된 획 대비 ④ 장식화된 머리와 맺음 표현 ⑤ 부곽자 공간이 합쳐지면서 전형적인 인서체가 만들어진 것이다. 곧, 인서체는 붓으로 쓴 획을 단순하게 표현한

13　백린, 「조선후기 활자본의 형태서지학적 연구 (上)」, 『한국사연구』 3권, 한국사연구회, 1969. 527쪽.
14　천혜봉, 『한국 서지학』. 민음사, 1991. 251쪽.
15　백린, 「조선후기 활자본의 형태서지학적 연구 (上)」, 『한국사연구』 3권, 한국사연구회, 1969. 523쪽.
16　마에마 교사쿠, 『조선의 판본』, 보연각, 1937. 53쪽.
17　백린, 「조선후기 활자본의 형태서지학적 연구 (上)」, 『한국사연구』 3권, 한국사연구회, 1969. 524쪽.
　　교서관인서체는 당자 이외에도 운각인서체자(芸閣印書體字), 운각철활자(芸閣鐵活字) 등으로 불린다.

도판 16. [정리자] 1795년(정조 19) 주조.
『오륜행실도』(五倫行實圖), 『조선 활자 책 특별전 도록』.

도판 17. [전사자] 1816년(순조 16) 주조.
『부우제군약언보전』(孚佑帝君藥言寶典), 『조선 활자 책 특별전 도록』.

것이 시작이다. 그러나, 획 표현의 단순화만 놓고 인서체로 판단하기에는 어려움이 있다. 예를 들면 글자를 새기는 각자장의 솜씨에 따라서 모필의 획을 정교하게 표현할 수 없어서 획이 조악하게 단순화된 결과도 있는데, 이 역시 인서체로 볼 것인지 논란의 여지가 있기 때문이다.

명조체의 출현 시기에 대한 논란에서 볼 수 있듯이, 글자체의 특징을 논의할 때는 글자체의 구조 공간 표현을 구분하여 비교 판단해야 논란을 줄일 수 있으며, 글자체의 고유성과 유사성을 논의할 때도 유용하겠다.

이제, 필서체와 인서체를 섬세하게 정의할 필요가 있다. 이는 앞에서 말한 인서체의 특징 ① 방필 ② 수직 수평의 가로세로 획 ③ 과장된 획 대비 ④ 장식화된 머리와 맺음 표현 ⑤ 부곽자 공간 다섯 가지 조건 중에서 방필로 된 인쇄체를 모두 인서체라 정의할지, 아니면 다섯 가지 조건을 모두 갖췄을 때 인서체라 정의할지 선택하는 것이다.

필자는 글자체의 구조와 공간이 해서체와 같고 획이 붓으로 쓴 모습을 그대로 유지하고 있을 때 필서체로 정의하겠다. 반면, 글자체의 구조 공간 표현이 모두 글씨체의 특징을 인위적으로 변형 또는 강조할 때 인서체로 정의하는 것이 옳다고 생각한다. 그리고 필서체에서 인서체로 분화, 진화하는 중에 나타난 인쇄체는 과도기적 모습으로 정의하고자 한다.

마지막으로 다음의 후속 논의와 연구가 필요하다.

하나는 새로 나타난 글자체에 맞춰 글자체 양식에 대한 논의를

확장해야 한다. 디지털 활자 시대에 들어서는 고전적인 필서체나 인서체 개념으로는 논의하기 어려운 모종의 다양한 글자체가 개발되고 있다. 그래서 과거의 인서체는 오히려 넓은 의미의 필서체에 포함할 수 있을 정도가 됐다. 따라서, 기존의 필서체 인서체 개념 외에 새롭게 나타나는 글자체를 포괄할 수 있는 새로운 개념을 논의해야 한다.

다른 하나는 한글 필서체와 인서체에 대한 연구가 필요하다. 한글 인쇄체는 필서체에서 인서체로 분화한 한자와 다르다. 『훈민정음』 해례에서 한글의 구조 체계를 설명할 때, 한글을 간결한 도형으로 제시했다. 그래서 한글은 기하학적인 도형 형태로 표현된 인서체에서 점차 글씨와 같은 필서체로 변화한 것처럼 보인다. 따라서 한글 인쇄체에서 필서체와 인서체의 종류와 양태 또한 조사 정리하여 한글 인서체에 대한 정의가 필요하다.

참고 문헌

강순애 김영복 임영란 이용제 등,
　　　서울국제도서전 『조선 활자 책
　　　특별전 도록』, 대한출판문화협회,
　　　2013
김두종, 『한국고인쇄기술사』, 탐구당, 1974
마에마 교사쿠(前間恭作), 『조선의
　　　판본』(朝鮮 板本), 보연각(寶蓮閣),
　　　1937
백린, 「조선후기 활자본의 형태서지학적
　　　연구 (上)」, 『한국사연구』 3권,
　　　한국사연구회, 1969
손명원 이하라 히사야스 사토 마사루,
　　　「1910−30년대 중국인 기업에 의한
　　　활자 서체 제작의 융성과 원인」,
　　　『글짜씨』, 2권 1호, 2010
손보기, 『한국의 고활자』, 보진재, 1971
손보기, 새판 『한국의 고활자』, 보진재,
　　　1982
이용제, 『타이포그래피 용어정리』,
　　　활자공간, 2022
이용제, 「글씨에서 피어나는 활자」,
　　　『글짜씨』 19, 2020
이희재, 『서지학 신론』, 한국도서관협회,
　　　1998
장수민(張秀民),
　　　『중국인쇄사』(中國印刷史), 강영매
　　　옮김, 세창출판사, 2016
제홍규, 『한국서지학사전』, 도서출판
　　　경인문화사, 1974
『중국법서선』(中國法書選),
　　　이현사(二玄社), 1990
천난(陳楠), 『한자의 유혹』(漢字誘惑), 유카
　　　옮김, 안그라픽스, 2019
천혜봉, 『한국금속활자 인쇄사』, 범우사,
　　　2012
천혜봉, 『한국 서지학』, 민음사, 1991
『훈민정음 해례본』, 교보문고, 2015

Lee Yongjae

Designing Structural Space of Inseo-che Derived from Pilseo-che

Keyword: Inswae-che, Pilseo-che, Inseo-che, Gulja-che, Pu-kwak-bang-pil

Abstract

Printing radicalized civilization when it replaced scribal writing, and the Inswae-che that developed from it can be divided into two main categories: Pilseo-che, which reproduce handwriting verbatim, and Inseo-che, which modify or emphasize handwriting features. While Pilseo-che and Inseo-che are important clues to understanding Gulja-che, they share some similarities that make them difficult to distinguish. Especially for those of us who don't write, it's hard to understand the difference between writing and drawing.

In this article, we'll look at the characteristics of Pilseo-che. The structure is a cube (square) with symmetry up, down, left, and right. The space is the same as calligraphers' Haeseo-che, which has a similar ratio of inner and outer space, or the writing of private sources, which has a square outline. The expression is a soft curve with stroke heads and endings.

Inseo-che that evolved from Pilseo-che appeared in codices. The Inswae-che that was widely used in codice was Bang-che, which expressed the fine curved strokes of the writing in a monotonous Bang-pil as if they were cut out with a knife, and the horizontal and vertical strokes were expressed close to the vertical horizontal, which was the beginning of Inseo-che. Later, during the Ming Dynasty, the Inswae-che changed significantly. The Inswae-che of the Ming book, written in Bang-pil, has no slope in the horizontal and vertical sections, and the horizontal section is thin and the vertical section is thick. The stroke heads and endings deviate from the natural shape of the brush, and the endings are expressed as triangles. In addition, the lettering space has the characteristic of a 'Pu-kwak-bang-pil' (膚郭方筆) in which the strokes are artificially moved to the outside of the lettering frame, unlike when writing in a flat square frame.

If we look at the process of evolution from Pilseo-che to Inseo-che, we can see that the Inseo-che was created by (1) Bang-pil that simplifies the cursive strokes, (2) vertical and horizontal strokes, (3) exaggerated stroke contrast, (4) decorated heads and closing expressions, and (5) the merging of minor spaces.

I believe that it is correct to define calligraphy as Pilseo-che when all the structural and spatial expressions of a Gulja-che are the same as writing, and to define calligraphy as an Inseo-che when all the structural and spatial expressions of the Gulja-che modify or emphasize features of writing, and to define Inswae-che as a transitional form that appeared during the differentiation and evolution from Pilseo-che to Inseo-che.

논문 심사 규정

1조. 목적
본 규정은 한국타이포그라피학회 학술지 「글짜씨」에 투고된 논문의 채택 여부를 판정하기 위한 심사 내용을 규정한다.

2조. 논문 심사
논문의 채택 여부는 편집위원회가 심사를 실시하여 다음과 같이 결정한다.
1. 심사위원 3인 중 2인이 '통과'를 판정할 경우 게재할 수 있다.
2. 심사위원 3인 중 2인이 '수정 후 게재' 이상의 판정을 하면 편집위원회가 수정 사항을 심의하고 통과 판정하여 논문을 게재할 수 있다.
3. 심사위원 3인 중 2인이 '수정 후 재심사' 이하의 판정을 하면 재심사 후 게재 여부가 결정된다.
4. 심사위원 3인 중 2명 이상이 '게재 불가'로 판정하면 논문을 게재할 수 없다.

3조. 편집위원회
1. 편집위원회의 위원장은 회장이 위촉하며, 편집위원은 편집위원장이 추천하여 이사회의 승인을 받는다. 편집위원장과 위원의 임기는 2년으로 한다.
2. 편집위원회는 투고 된 논문에 대해 심사위원을 위촉하고 심사를 실시하며, 필자에게 수정을 요구한다. 수정을 요구받은 논문이 제출 지정일까지 제출되지 않으면 투고의 의지가 없는 것으로 간주한다. 또한 제출된 논문은 편집위원회의 승인을 얻지 않고 변경할 수 없다.

4조. 심사위원
1. 「글짜씨」에 게재되는 논문은 심사위원 세 명 이상의 심사를 거쳐야 한다.
2. 심사위원은 투고된 논문 관련 전문가 중에서 논문편집위원회의 결정에 따라 위촉한다.
3. 논문심사의 결과는 아래와 같이 판정한다.
 통과 / 수정 후 게재 / 수정 후 재심사 / 불가

5조. 심사 내용
1. 연구 내용이 학회의 취지에 적합하며 타이포그래피 발전에 기여하는가?
2. 주장이 명확하고 학문적 독창성을 가지고 있는가?
3. 논문의 구성이 논리적인가?
4. 학회의 작성 규정에 따라 기술되었는가?
5. 국문 및 영문 요약의 내용이 정확한가?
6. 참고 문헌 및 주석이 정확하게 작성되었는가?
7. 제목과 주제어가 연구 내용과 일치하는가?

[규정 제정: 2009년 10월 1일]

연구 윤리 규정

1조. 목적
본 연구 윤리 규정은 한국타이포그라피학회 회원이 연구 활동과 교육 활동을 하면서 지켜야 할 연구 윤리의 원칙을 규정한다.

2조. 윤리 규정 위반 보고
회원은 다른 회원이 윤리 규정을 위반한 것을 인지할 경우 해당자로 하여금 윤리 규정을 환기시킴으로써 문제를 바로잡도록 노력해야 한다. 그러나 문제가 바로잡히지 않거나 명백한 윤리 규정 위반 사례가 드러날 경우에는 학회 윤리위원회에 보고할 수 있다. 윤리위원회는 문제를 학회에 보고한 회원의 신원을 외부에 공개해서는 안 된다.

3조. 연구자의 순서
연구자의 순서는 상대적 지위에 관계없이 연구에 기여한 정도에 따라 정한다.

4조. 표절
논문 투고자는 자신이 행하지 않은 연구나 주장의 일부분을 자신의 연구 결과이거나 주장인 것처럼 논문에 제시해서는 안 된다. 타인의 연구 결과를 출처를 명시함과 더불어 여러 차례 참조할 수는 있을지라도, 그 일부분을 자신의 연구 결과이거나 주장인 것처럼 제시하는 것은 표절이 된다.

5조. 연구물의 중복 게재
논문 투고자는 국내외를 막론하고 이전에 출판된 자신의 연구물(게재 예정인 연구물 포함)을 사용하여 논문 게재를 할 수 없다. 단, 국외에서 발표한 내용의 일부를 한글로 발표하고자 할 경우 그 출처를 밝혀야 하며, 이에 대해 편집위원회는 연구 내용의 중요도에 따라 게재를 허가할 수 있다. 그러나 이 경우, 연구자는 중복 연구실적으로 사용할 수 없다.

6조. 인용 및 참고 표시
1. 공개된 학술 자료를 인용할 경우에는 정확하게 기술해야 하고, 반드시 그 출처를 명확히 밝혀야 한다. 개인적인 접촉을 통해서 얻은 자료의 경우에는 그 정보를 제공한 사람의 동의를 받은 후에만 인용할 수 있다.
2. 다른 사람의 글을 인용할 경우에는 반드시 주석을 통해 출처를 밝혀야 하며, 이러한 표기를 통해 어떤 부분이 선행 연구의 결과이고 어떤 부분이 본인의 독창적인 생각인지를 독자가 알 수 있도록 해야 한다.

7조. 공평한 대우
편집위원은 학술지 게재를 위해 투고된 논문을 저자의 성별, 나이, 소속 기관 및 어떤 선입견이나 사적인 친분과 무관하게 오직 논문의 질적 수준과 투고 규정에 근거하여 공평하게 취급하여야 한다.

8조. 공정한 심사 의뢰
편집위원은 투고된 논문의 평가를 해당 분야의 전문적 지식과 공정한 판단 능력을 지닌 심사위원에게 의뢰해야 한다. 심사 의뢰 시에는 저자와 지나치게 친분이 있거나 지나치게 적대적인 심사위원을 피함으로써 가능한 한 객관적인 평가가 이루어질 수 있도록 노력한다. 단, 같은 논문에 대한 평가가 심사위원 간에 현저하게 차이가 날 경우에는 해당 분야 제3의 전문가에게 자문을 받을 수 있다.

9조. 공정한 심사
심사위원은 논문을 개인적인 학술적 신념이나 저자와의 사적인 친분 관계를 떠나 공정하게 평가해야 한다. 근거를 명시하지 않은 채 논문을 탈락시키거나, 심사자 본인의 생각과 상충된다는 이유로 논문을 탈락시켜서는 안 되며, 심사 대상 논문을 제대로 읽지 않고 평가해도 안 된다.

10조. 저자 존중
심사위원은 전문 지식인으로서의 저자의 인격과 독립성을 존중해야 한다. 평가 의견서에는 논문에 대한 자신의 판단을 밝히되, 보완이 필요한 부분에 대해서는 그 이유도 함께 상세하게 설명해야 한다. 정중하게 표현하고, 저자를 비하하거나 모욕적인 표현은 삼간다.

11조. 비밀 유지
편집위원과 심사위원은 심사 대상 논문에 대한 비밀을 지켜야 한다. 논문 평가를 위해 특별히 조언을 구하는 경우가 아니라면 논문을 다른 사람에게 보여주거나 논문 내용을 놓고 다른 사람과 논의하는 것도 바람직하지 않다. 또한 논문이 게재된 학술지가 출판되기 전에 저자의 동의 없이 논문의 내용을 인용해서는 안 된다.

12조. 윤리위원회의 구성과 의결
1. 윤리위원회는 회원 5인 이상으로 구성되며, 위원은 논문편집위원회의 추천을 받아 회장이 임명한다.
2. 윤리위원회에는 위원장 1인을 두며, 위원장은 호선한다.
3. 윤리위원회는 재적위원 3분의 2의 찬성으로 의결한다.

13조. 윤리위원회의 권한
1. 윤리위원회는 윤리 규정 위반으로 보고된 사안에 대해 증거자료 등을 통하여 조사를 실시하고, 그 결과를 회장에게 보고한다.
2. 윤리규정 위반이 사실로 판정되면 윤리위원장은 회장에게 제재 조치를 건의할 수 있다.

14조. 윤리위원회의 조사 및 심의
윤리 규정을 위반한 회원은 윤리위원회의 조사에 협조해야 한다. 윤리위원회는 윤리 규정을 위반한 회원에게 충분한 소명 기회를 주어야 하며, 윤리 규정 위반에 대해 윤리위원회가 최종 결정할 때까지 해당 회원의 신원을 외부에 공개하면 안 된다.

15조. 윤리 규정 위반에 대한 제재
1. 윤리위원회는 위반 행위의 경중에 따라서 아래와 같은 제재를 할 수 있으며, 각 항의 제재가 병과될 수 있다.
가. 논문이 학술지에 게재되기 이전인 경우 또는 학술대회 발표 이전인 경우에는 당해 논문의 게재 또는 발표의 불허
나. 논문이 학술지에 게재되었거나 학술대회에서 발표된 경우에는 당해 논문의 학술지 게재 또는 학술대회 발표의 소급적 무효화
다. 향후 3년간 논문 게재 또는 학술대회 발표 및 토론 금지
2. 윤리위원회가 제재를 결정하면 그 사실을 연구 업적 관리 기관에 통보하며, 기타 적절한 방법으로 공표한다.

[규정 제정: 2009년 10월 1일]

편집부

김린

동양미래대학교, 서울, 한국

이화여자대학교와 런던예술대학교에서 그래픽 디자인을 공부했으며, 서울을 기반으로 1인 출판사 겸 디자인 스튜디오 서울할머니를 운영하고 있다. 『한국, 여성, 그래픽 디자이너 11』(6699프레스, 2016)을 공동 기획했으며, «타이포잔치 2017» 리서치북 『터치 타입』(한국타이포그라피학회, 2017)의 편집, 『글짜씨』 11–17호(한국타이포그라피학회, 2015–2018)의 편집에 참여했다. 여성 디자이너 정책 연구 모임 'WOO'의 대표로 활동하면서 «W쇼 — 그래픽 디자이너 리스트» 전시(SeMA 창고, 2017)에 연구·조사로 참여했다. 이후 「한국 페미니컬 디자인 연구와 프랙티스 분석: 1990–2018」 등의 논문(이화여자대학교 박사 학위논문, 2020)으로 페미니스트 디자인 연구를 지속하고 있으며 2017년부터 동양미래대학교 시각디자인과 조교수로 재직하고 있다.

김형재

동양대학교, 서울, 한국

그래픽 디자이너, 연구자, 교육자다. 2011년부터 홍은주와 함께 협업체로 활동하고 있다. 주로 문화 예술, 건축 분야의 출판, 인쇄, 온라인 프로젝트를 디자인하고 출판사 G& Press를 운영한다. 박재현과 시각 창작 그룹 '옵티컬 레이스'를 결성해 아르코미술관, 삼성미술관 리움, 서울시립미술관, 국립현대미술관 등에서 열린 여러 전시에 참여했고 2021년, 시청각 랩에서 홍은주와 첫 듀오전 «제자리에»를 선보였다. 현재 동양대학교 디자인학부 조교수로 재직 중이다.

김성구

서울, 한국

계원예술대학교 시각디자인과를 졸업했다. 주로 문화·예술계에서 활동하며 여러 독립 큐레이터와 미술 작가와 협업했다. 2021년 동대문디자인플라자(DDP)에서 슬기와 민, 신신, 홍은주 김형재의 단체전 «집합 이론»을 기획하기도 했다.

저자

굿퀘스천(신선아, 우유니)

굿퀘스천, 서울, 한국

대전과 서울을 기반으로 활동하는 디자인 스튜디오로, 다양한 분야의 구성원들과 함께 좋은 질문을 발굴하고 새로운 질서를 만들기 위해 노력한다. 최첨단 변화구파 신선아는 대전 페미니스트 문화 기획자 그룹 '보슈(BOSHU)'와 비혼 여성 커뮤니티 '비혼후갬'을 함께 운영하고 있다. 대담무쌍 강속구파 우유니는 페미니즘 출판사 '봄알람'을 함께 운영하고 있다. '페미니스트 디자이너 소셜 클럽(FDSC)' 열심회원들이다.

기디언 콩

라살예술대학교, 싱가포르

글을 쓰고 책을 만드는 그래픽 디자이너다. 제이미 여와 함께 2018년 소규모 출판사 템퍼러리프레스(Temporary Press)를 설립했고, 이 활동과 연계해 소박한 도서 유통 공간을 운영하고 있다. 싱가포르 라살예술대학교에서 그래픽 디자인과 타이포그래피를 가르친다.

김헵시바

서울, 한국

서울을 중심으로 활동하는 그래픽 디자이너다. 2014년 이화미디어고등학교에서 디자인을 처음 배웠다. 졸업 후 2017년부터 2021년까지 닷페이스의 디자이너로 일하고 2019년부터 FDSC에서 활동하며 퀴어 담론과 페미니즘을 중심으로 디자인의 정치적 역할에 대해 고민하기 시작했다. 2020년에 닷페이스에서 스투키 스튜디오와 함께 온라인 퀴어 퍼레이드 «우리는 없던 길도 만들지»를 기획하고 디자인했으며 본 프로젝트는 2020 코리아디자인어워드 커뮤니케이션 부문을 수상했다. 2021년에는 «책장 동기화하기» 프로젝트에서 이경민, 김린과 함께 «아웃라인 깨기: 범주화에 도전하고 연대하는 이모지»를 기획하고 진행했다. 현재는 계원예술대학교에서 시각 디자인을 공부하며 프리랜서로 활동하고 있다.

로빈 쿡

팰머스대학교, 팰머스, 영국

영국 팰머스대학교 부교수. 그의 연구 관심사는 하이퍼오브젝트로서 디자인으로 바라보는 권력의 인식론에 중점을 두고 있다. 그는 '전통적인' 연구와 실천 주도적인 연구를 통해 사회의 개체 및 구조와 맞물린 (언어, 정체성, 경제, 기술, 교육 등에서의) 지배 체제를 비판한다.

민디 서

러트거스메이슨그로스예술대학교, 뉴욕, 미국

뉴욕을 기반으로 활동하는 디자이너이자 테크놀로지스트. 아카이브 프로젝트, 기술 – 비평적 글쓰기, 수행적 강연, 디자인 작업 의뢰, 밀접한 협업 등 다양한 형태의 작업을 포괄한다. 바비칸센터, 뉴뮤지엄 등의 문화 기관과 컬럼비아대학교, 센트럴세인트마틴스 등의 대학교, 그리고 폰허브, 에센스, 구글 등의 플랫폼에서 강연했다. 캘리포니아대학교 로스앤젤레스캠퍼스에 있는 디자인미디어아트학과에서 학사 학위를, 하버드대학교 디자인대학원에서 디자인학 석사 학위를 취득했다. 현재는 러트거스메이슨그로스예술대학교의 부교수이자 예일대학교 예술대학원의 크리틱 교원을 겸하고 있다.

배성우

산돌, 서울

서울을 기반으로 하는 글자체 디자이너다. '글자체'를 매개로 우리 사회에 필요한 목소리를 내는 작업을 한다. 조용하고 단정한 「버터체」(2020), 농인과 청인 사이의 소통을 돕는 글자체 「핑폰(Finger Font)」(2018), 다양한 이들의 삶과 정체성을 응원하는 「길벗체」(2021) 등 사회적 의미를 담은 한글 글자체를 만들었다. 최근에는 잉크를 아끼는 글자체 「물푸레」를 그리고 있다. 현재 산돌에서 글자체 디자이너 & 글자체 플랫폼 산돌구름 오퍼레이터로 일하고 있다.

비어트릭스 팡

스몰튠프레스, 홍콩/런던, 영국

초기에는 스틸 및 무빙 이미지, 참여형 퍼포먼스, 인쇄 매체를 중심으로 작업했다. 홍콩과 스칸디나비아에서 예술 및 디자인 교육을 마친 뒤 홍콩에서 아티스트북과 진을 제작하기 위해 2012년에 출판사 스몰튠프레스(Small Tune Press)를 설립했다. 2017년에 홍콩의 진 문화를 홍보하기 위해 컬렉티브 '진 쿱(ZINE COOP)'을 공동 설립했고, 2018년에는 홍콩과 아시아 디아스포라 커뮤니티의 퀴어 인쇄 문화를 보여주고 알리기 위해 이동식 도서관인 '퀴어 리즈 라이브러리(Queer Reads Library)'를 만들었다.

앤시아 블랙

캘리포니아예술대학, 토론토, 캐나다/샌프란시스코, 미국

캐나다 토론토와 미국 샌프란시스코만 지역을 기반으로 활동하는 캐나다 아티스트. 그의 작업에는 아티스트들의 신문인 『HIV 하울러: 예술과 행동주의를 전하다』, 가이드북 『핸드북: 예술과

디자인 교육에서 퀴어와 트랜스젠더 학생 지원하기」, 『유네스코 아티스트 아카이브 지위 1980–2020』 재인쇄 작업 등이 있다. 그는 2024년까지 진행되는 《구현된 출판: 퀴어한 추상과 아티스트 북》의 큐레이터이기도 하다. 그의 글은 『아트 저널』 『보더크로싱』 『퓨즈 매거진』 『RACAR: 캐나다 아트 리뷰』에 실리고 듀크대학교출판부에서 출간됐으며 최근 저서 『핸드메이드의 새로운 정치학: 공예, 예술, 디자인』(블룸즈버리, 2020)은 중요한 공예 이론의 새로운 사고를 소개한다. 현재 캘리포니아예술대학에서 인쇄미디어, 출판, 미술대학원 부교수로 재직 중이다.

엘리자베스 레즈닉
매사추세츠예술대학교, 보스턴, 미국
로드아일랜드디자인학교에서 그래픽디자인학과 학사 및 석사 학위를 받았다. 디자이너로 시작해 디자인 교육자로 전향했고 40년 동안 디자인 커리큘럼을 가르치고 개발했다. 디자인 큐레이터이자 작가이기도 한 그의 저서로는 『소셜 디자인 리더(The Social Design Reader)』(2019), 『시민 디자이너 양성하기(Developing Citizen Designers)』(2016), 『커뮤니케이션을 위한 디자인: 기초 개념적 그래픽 디자인(Design for Communication: Conceptual Graphic Design Basics)』(2003), 『그래픽 디자인: 시각 커뮤니케이션에 대한 문제 해결 접근 방식(Graphic Design: A Problem-Solving Approach to Visual Communication)』(1984) 등이 있으며 『여성 그래픽 디자이너들(Women Graphic Designers)』이 2025년에 출간될 예정이다.

가타미 요
론리니스북스, 도쿄, 일본
그래픽 디자이너. 아시아 각지의 퀴어, 젠더, 페미니즘, 고독, 연대에 관한 책과 진을 모아 작은 목소리를 발화하는 서점이자 라이브러리인 론리니스북스(Loneliness books)를 운영하고 있다.

이경민
플락플락, 서울, 한국
그래픽 디자이너. 2012년부터 민음사 미술부에서 북 디자이너로 3년간 근무했으며 현재 그래픽 디자인 스튜디오 플락플락을 운영 중이다. 특히 퀴어와 관련한 주제를 시각언어로 바라보는 데 관심이 많아 소수자–퀴어 단위들과 협업을 이어가고 있다. 관련 논문 『한국의 퀴어 연속간행물 아카이브 확장하기』(2023)로 서울시립대학교

디자인전문대학원 석사과정을 졸업했다. 『민간인 통제구역』(고트, 2021)으로 '2022 한국에서 가장 아름다운 책'을 수상했다.

이승주
만일, 서울, 한국
극작, 국어국문학, 영어영문학을 전공했다. 2014년부터 2018년까지 서울에서 책방 만일을 운영했고 2015년부터 출판사 만일을 운영하고 있다.

이재영
6699프레스, 서울, 한국
그래픽 디자이너. 그래픽 디자인 스튜디오이자 출판사인 6699프레스를 운영하고 있다. 6699프레스는 마이너리티, 삶, 디자인 등을 주제로 한 책을 출판한다. 『여섯』 『한국, 여성, 그래픽 디자이너 11』 『너의 뒤에서』 등을 기획, 출판했다. 『1–14』은 '2023 한국에서 가장 아름다운 책'에 선정되었으며 2015년부터 2018년까지 한국타이포그라피학회에서 『글짜씨』를 만들었다. 현재 대학에서 타이포그래피와 북 디자인을 강의하고 있다.

임혜은
산돌, 서울, 한국
서울대학교에서 금속공예와 그래픽 디자인을 공부하고, 몸에 익힌 공예적 작업 방식을 일러스트레이션, 영상, 활자꼴 디자인 등의 영역에 적용한다. 2018년에는 글자체 「마포다카포」를, 2021년에는 「산돌 윗치」를 제작했다. 현재 산돌에서 글자체 디자이너로 일하고 있다.

자라 아르샤드
브라이턴대학교, 브라이턴, 영국
20세기와 21세기의 물질 및 시각 문화, 리미널 스페이스, 사변적 역사, 디자인 미래에 관심이 있는 연구자이자 큐레이터. 국립아시아문화전당, 빅토리아앤드앨버트박물관(V&A), 영국 디자인사학회, 베이징 디자인 위크, ICOGRADA 국제디자인총회 베이징관에서 일했다. 현재 브라이턴대학교와 V&A의 박사 연구원이자 대학 강사이며 미디어 아티스트 얄루와 함께 스튜디오 지오픽션(Geofictions)을 공동 설립했다. 또한 야오(爻)컬래버레이티브(전 차이나레지던시)의 운영 이사회 멤버로 활동하고 있다.

정아람
서울, 한국
독자와 저자가 책을 통해 사회적 대화를 이루는 활동에 관심이 있다. 더 북 소사이어티에서 매니저로 일했고 현재는

대학원에서 인류학을 공부하고 있다. 비서구의 맥락과 관점에서 페미니즘 읽기를 시도하는 번역 모임 '촉'에 때때로 참여한다.

폴 술러리스
로드아일랜드디자인학교, 로드아일랜드, 미국
그래픽 디자이너, 아티스트, 출판인, 교육자이며 로드아일랜드디자인학교 그래픽디자인학과의 부교수 겸 학과장이다. 로드아일랜드주 프로비던스시에서 스튜디오를 운영하고 있으며 퀴어 방법론에 중점을 둔 강의와 글쓰기, 실험적 출판을 아우르는 작업을 한다. 그의 글과 작업은 실험적 출판과 네트워크 분야에서 널리 인용되고 있으며 세계 곳곳에 소장, 전시되었고 온라인에서도 찾을 수 있다. 퀴어.아카이브.워크(QAW)의 창립자이기도 한데, 이는 2021년 빈치프레스(Binch Press)와 함께 성장하는 창작자 및 작가 커뮤니티를 지원하는 대형 도서관과 멤버십 기반 인쇄 스튜디오를 조성한 비영리 프로젝트다. 빈치/QAW는 이 실험적 출판을 위한 공간과 자원을 제공함으로써 로드아일랜드를 기반으로 활동하는 유색인종 퀴어와 트랜스젠더의 목소리가 조명받을 수 있도록 했다.

論고

김태룡
 11172, 서울, 한국
글자와 평면 그래픽을 다루는 디자이너다.
단국대학교와 홍익대학교 대학원에서
시각디자인을 전공했다. 글꼴상점
'11172.kr'을 운영한다. 「산유화」「이면체」
「타산」「산작」 등의 글자체를 제작했고,
연간 약 3메가바이트의 글자 데이터를
생산한다.

석재원
 홍익대학교, 서울, 한국
홍익대학교 시각디자인과에서
타이포그래피와 그래픽 디자인을
가르치며, 디자인 스튜디오
에이에이비비를 운영한다.

이용제
 계원예술대학교, 서울, 한국
세로쓰기 전용 글자체
「꽃길」(2004–2006)과 아모레퍼시픽
기업 전용 글자체 「아리따」(2005–2011),
그리고 크라우드펀딩을 통해 제작한
「바람」(2013)을 디자인했다. 『한글
한글디자인 디자이너』(세미콜론, 2009)와
『바람이 바람을 불어』(활자공간, 2015)를
썼고 『한글디자인 교과서』(안그라픽스,
2009)를 안상수, 한재준 교수와 함께
썼다. 『타이포그래피 사전』(안그라픽스,
2012)의 책임 필자로 참여했다. 「한글에서
문장부호 '.'와 ','의 문제」(2010),
「타이포그래피에서 '글자, 활자, 글씨'
쓰임새 제안」(2010), 「한글 타이포그라피
교육의 공유와 연대 제안」(2011),
「문장방향과 한글 글자꼴의 관계」(2011)
등의 논문을 발표했다.

글짜씨 24
2023년 9월 19일 발행
ISBN 979-11-983252-2-8 (04600)
ISBN 979-11-983252-0-4 (04600)
　　(세트)
ISSN 2093-1166

발행인: 최슬기, 안미르, 안마노
발행처: 한국타이포그라피학회, 안그라픽스

한국타이포그라피학회
(03035) 서울특별시 종로구
자하문로19길 25
info@koreantypography.org

안그라픽스
(10881) 경기도 파주시 회동길 125-15
T. 031-955-7766
F. 031-955-7744

기고편집부: 김린, 김형재(편집위원장)
　　　　　김성구
논문편집부: 이병학(편집위원장)
　　　　　정희숙, 하주현

글: 굿퀘스천(신선아, 우유니), 기디언
콩, 김헵시바, 로빈 쿡, 민디 서, 배성우,
비어트릭스 팡, 앤시아 블랙, 엘리자베스
레즈닉, 가타미 요, 이경민, 이승주, 이재영,
임혜은, 자라 아르샤드, 정아람,
폴 술러리스, 석재원, 김태룡, 이용제

번역: 고현우(206 – 210), 김진영(15 – 28,
86 – 96), 박희원(33 – 52, 59 – 76),
임경용(244 – 250)

편집: 이주화
디자인: 김성구
제작 진행: 박민수
영업: 이선화
커뮤니케이터: 김세영
인쇄 · 제책: 금강인쇄

종이: 두성종이 인버코트 알바토
250g/m²(표지), 두성종이 아도니스러프
내추럴 76g/m²(속지)

이 학술지에 게재된 논고는
한국타이포그라피학회 웹사이트에서 보실
수 있습니다. http://k-s-t.org/

이 학술지는 크리에이티브 커먼즈 저작자
표시-비영리-변경 금지 4.0 국제 저작권이
적용되어 있습니다. 이 저작권의 자세한
설명은 http://creativecommons.org/
licenses/by-nc/4.0/에서 확인할 수
있습니다.

한국타이포그라피학회

회장: 최슬기
부회장: 김영나, 이재원
정책기획이사: 유윤석, 이푸로니
국제교류이사: 신덕호, 오혜진
대외전시이사: 민구홍, 양지은
대외협력이사: 박철희, 이로
학술출판이사: 김린, 김형재
감사: 문장현, 이용제

논문편집위원장 · 윤리위원장: 이병학
논문편집위원: 정희숙, 하주현.
다양성특별위원회위원장: 최슬기
용어사전특별위원회 위원장: 박수진
타이포잔치특별위원회 위원장: 이재민
타이포잔치 총감독: 박연주
티스쿨특별위원회 위원장: 석재원
한글특별위원회 위원장: 함민주

사무총장: 박고은
사무국장: 구경원
홍보국장: 정사록
출판국장: 김성구

후원
안그라픽스
sandoll
파트너
NAVER
kakao
HYUNDAI
우아한형제들
Yoondesign
visang
Coloso.
Adobe
samwon SAMWON PAPER
INNOIZ